电影学

赵斌 王志敏 主编

北京大学出版社
PEKING UNIVERSITY PRESS

图书在版编目（CIP）数据

电影学／王志敏，赵斌主编． —北京：北京大学出版社，2015.1
（培文·电影）
ISBN 978-7-301-25035-8

Ⅰ. ①电… Ⅱ. ①王… ②赵… Ⅲ. ①电影学 Ⅳ. ①J90

中国版本图书馆 CIP 数据核字（2014）第 246665 号

书　　　　名：	**电影学**
著作责任者：	王志敏　赵　斌　主编
责 任 编 辑：	周　彬
标 准 书 号：	ISBN 978-7-301-25035-8/J·0622
出 版 发 行：	北京大学出版社
地　　　　址：	北京市海淀区成府路 205 号　100871
网　　　　址：	http：//www.pup.cn　新浪官方微博：@北京大学出版社　@培文图书
电 子 信 箱：	pkupw@qq.com
电　　　　话：	邮购部 62752015　发行部 62750672　编辑部 62750883　出版部 62754962
印 刷 者：	三河市国新印装有限公司
经 销 者：	新华书店
	660 毫米×960 毫米　16 开本　22.25 印张　320 千字
	2015 年 1 月第 1 版　2015 年 1 月第 1 次印刷
定　　　　价：	48.00 元

未经许可，不得以任何方式复制或抄袭本书之部分或全部内容。
版权所有，侵权必究
举报电话：010-62752024　电子信箱：fd@pup.pku.edu.cn

目 录

导　论001

第一章　电影学科007
第一节　电影学浮出历史地表007
第二节　电影学的级次之两分011
第三节　电影学的理论性特质019

第二章　电影系统025
第一节　电影重构系统：叙述026
第二节　电影媒介系统：影像037
第三节　电影媒介系统：声音069

第三章　电影单元093
第一节　蒙太奇镜头094
第二节　长镜头106
第三节　意识流镜头112
第四节　合成镜头116
第五节　电影表述方式135

第四章　电影形态 ……165

第一节　广义电影界定与形态 ……165

第二节　广义电影的主要形态 ……180

第五章　电影艺术 ……221

第一节　电影的创作与方法 ……221

第二节　电影的类型及理论 ……231

第六章　电影运作 ……255

第一节　电影生产与再生产 ……255

第二节　电影的传播评价 ……266

第三节　电影作为教育手段 ……284

第七章　电影文化 ……305

第一节　关于文化界定 ……307

第二节　关于文化研究 ……311

第三节　电影文化研究 ……320

结　语 ……341

导 论

按照艺术学升为门类之前的我国学科分类标准，电影学是艺术学的下属学科。这一分类的合理性在于，把电影作为艺术的一个门类。所以，"电影学"作为一个约定俗成的名称，就成了艺术学的二级学科。艺术学升为门类以后，虽然电影被包含在更广泛的影视与戏剧艺术的名义之下，电影学作为一个学科的地位仍然是不可动摇的。

一般来说，学科分类有两个特征，一方面，要试图遵循从理论到应用，从一般到个别，从通用到专用，从宏观到微观的原则；另一方面却必须处理艺术学的分类名目和地位的不均衡现象。由于学科发展的不平衡，学科的划分实际上并不是按照纯粹理性原则进行的。

无论怎样，在人文科学之内，与五花八门的新兴学科相比，电影学仍可算作稳健的学科，关于电影的理论知识已经积累了一百余年。在标举差异性和中层理论（Middle range theory）的后现代思潮的裹挟下，知识爆炸已成气候。这一态势主要以两种方式呈现，一种是跨越人文科学和自然科学的联姻式新知识不断出现，主要是计算机技术介入后，在电影、影像、媒介、传播等领域生长出的交叉性、应用型的知识，如计算机影像理论、流媒体技术理论、视频分析技术、仿生运动捕捉技术、医疗或军事应用影像理论等，因此，这是一种跨学科的外爆。另一种，则可以称之为内爆，即在电影基本概念拓展的前提下，在电影理论的构架、分类标准、阐释视角等涉及知识的场域及关联等方面进行一系列的调整、更新，甚至重构。

理论知识的演进有着非常复杂的"生长"过程，促使它前进有着不可遏止的内在动力，进而催生新视角和新观念，但是，这种动力同时也是一种强有力的破坏力，它不断冲击着旧的知识结构和学科框架。在这种情况下，尽管对电影学进行更具整体性和系统性的表述变得越来越迫切，但是，我们仍然处在一种对于电影学的知识进行任何组织化的整合都不容乐观的氛围之中。

在2001出版的《新世纪电影学论丛》系列中，《电影学：基本理论与宏观叙述》一书曾尝试对电影学的学科对象、学科内涵、学科外延以及学科构架等基本问题进行比较全面的思考，是电影学学科在初步构想阶段的产物，这一阶段的理论任务只限于对电影学已有知识进行宏观梳理，确立了包括电影哲学、电影美学、电影艺术学、电影心理学、电影经济学、电影社会学在内的众多下属学科，为学科理论的整合和提升做了一些初步的准备工作。

十余年之后，本书试图在已经获得大幅度发展的学科知识的基础之上，按照更能适应目前乃至未来电影学研究的需要，对电影知识进行更系统的概括和描述，为电影学学科的更为完备的发展提供一个基本的更具可持续性的思路和架构。

这本由多位电影研究者参与编写的著作的首要目的是，试图凸显几个对电影学学科发展至关重要的观念。

首先，是对电影这一概念的拓展性表述。即，把电影从艺术门类的层面上解放出来，将其看作具有划时代意义的信息载体，一种结合了画面和声音的双频媒介。在这一观念的主导下，可以使电影学的学科体系更具包容性，特别是可以对目前逐渐分化成型的各种"电影形态"进行更为深入的观察。电影将不再仅仅包括影院电影和电视电影，手机电影、网络电影、广告电影（广告片）、虚拟电影（虚拟片）等不容忽视的新媒体形态将在其中获得应有的地位。"微电影"这一概念的横空出世，再次确认了这一发展态势。从而对以往的电影类型理论、视觉艺术理论、观影理论、文本

理论、叙事理论、传播理论等都将产生极大影响，并催生新理论和新思维的空间。

其次，在广义电影观的基础上，本书特别强调了"电影单元"的概念。电影单元是所有电影的基本表意单位。这是一个关系电影以何种方式或究竟如何呈现意义的基础性话题。这一话题应当成为一切电影研究的起点，成为纵贯整个电影理论进程的历史性命题，乃至横贯电影众多次级学科，包括各种现存的电影知识的理论性命题。

从历史角度看，从爱因汉姆（Rudolf Arnheim）对电影虚构艺术的历史体认、早期德国表现主义的电影理论、苏联蒙太奇理论，到安德烈·巴赞（André Bazin）的纪实理论，再到由电影语言学催生的各种现代电影理论，电影单元的问题都纵贯其中。从当下角度看，电影单元还在很大程度上制约和塑造着电影的本体、电影的风格、电影的类型、电影的形态和电影的生产，并直接或间接地影响着与此相关的各种理论及知识系统。例如，作为一种基本单元的蒙太奇，本质上是一种类似于语言的连接式意义表达方式，与长镜头、意识流和合成镜头构成了电影的四种基本的（意义）单元，它一方面关联了虚构理论、纪实理论、类型理论、叙事理论、修辞理论、形态理论等；另一方面还关联了各种关于电影的心理学理论（包括精神分析理论及相关观影理论）、传播理论、观众理论和产业理论（如消费理论）；同时，作为一种基于电影的现实表象和意识表象的记录与合成双重属性的理论，它还为电影的表述功能和神话功能提供理论解释，而这两个功能又直接关联了有关电影文化研究的核心与要旨。

再次，本书尝试按照人文科学的观念和方法对待电影学。一方面，如果电影学不是对电影次级学科内的知识进行简单相加，而是要整合出组织化的"关于电影的整体性知识"，那么电影学必须进行全新的哲学概括性工作。从而，正确对待"电影和数字"不同于语言和文字的基本特征，即从"文字语言"的使得可见的和可想的以抽象符号形式交互传输的特征转换为"数字电影"的使得可见的和可想的以见和想的形式交互传输的特征，

并在此基础上梳理和把握多元电影理论的知识谱系，逐步完善"关于电影的系统性理论"。

由此，可以肯定的是，尽管电影学的学科构建既是一项极其庞大浩繁的系统工程，也是一个需要持续不断地完善的动态历史过程，但是，这项工作现在必须开始了。本书正是一项开始性的工作。

全书除了导言和结语两部分，共有七章。第一章讨论电影学科，从电影的学科内涵、外延等方面概述电影学。第二章讨论电影系统，将电影文本当成一个整体，从想象系统和媒介系统两个方面描述电影文本的构成及基本特征。第三章讨论电影单元，即蒙太奇、长镜头、意识流镜头与合成镜头四种基本单元，并将它们与语言学、现象学等若干种关于基础性意义表述方式的观点进行理论关联。第四章讨论电影形态，考虑到广义电影概念及广义电影发展的现实，对各种电影文本进行形态学意义上的分类和描述。第五章讨论电影艺术，即在广义电影概念中，抽出了"作为艺术而存在的电影作品"这一核心部分，对作为艺术作品的电影和作为文化产品的电影进行了分别描述，考虑到有关知识的发展状况和理论书写的要求，只对创作（过程）理论和类型理论进行了集中关注。第六章讨论电影运作，从电影的生产与再生产、电影的传播与评价两个方面勾勒电影机器的部分特征，这种电影的外部描述，受益于产业研究和传播学理论，为第八章的电影文化研究提供了基于历史唯物主义的经济学参照。第七章讨论电影文化，借助对文化概念的界定和对文化研究（学派）的历史描述，勾勒出电影文化研究的理论谱系，在人文科学的底层理论构架（生物学、经济学和语言学）的参照下，对电影文化研究（理论和批评）中的象征机制（路线）进行了剖析，并参照了时下影响深远的电影后现代理论，对电影文化研究的现状、目标和研究方法进行了理论梳理。结语部分，本书尝试对电影超出艺术的重大意义进行阐发，参照德里达（Jacques Derrida）的把电影视为一种广义"文字"的观点，简要描述电影和电影学在人类文化和文明进程中的重要贡献。

就目前电影理论知识的发展状况来说，电影学作为一个独立学科，仍处于相当不成熟的阶段，理论与知识发展的不平衡性是一个非常突出的问题。这一问题在全书的逻辑构架和布局上有所体现，有些章节内容较为充实，有些章节则显得较为薄弱，都是在所难免的。从某种意义上看，这不是一种缺陷，它甚至直接向我们指示了知识的分布状况和发展态势，甚至为未来在广度和深度上的拓展性研究指明了方向。

王志敏，北京电影学院，重庆大学美视电影学院

第一章　电影学科

第一节　电影学浮出历史地表

考察电影学的学科属性，要追溯到西方哲学。在西方古代，哲学可以说是包罗万象的。宗教、艺术、文学、逻辑学、美学、本体论、伦理学等经典的学问都包含其中。1687年牛顿发表了《自然哲学的数学原理》，第一门自然科学——物理学由此诞生了。物理学从哲学的独立，加快了其他学科脱离哲学的步伐。"文艺复兴"之后，哲学演化为三个主要部分，即自然哲学、伦理学和形而上学。1750年鲍姆嘉通（Alexander Gottliel Baumgarten）的《美学》诞生，美学从哲学中分离出来，在其后一百年中，化学、心理学、生物学、艺术学等也纷纷宣告独立。

在这其中，美学和艺术学的独立和发展为电影学的建立奠定了理论基础。前者为深入理解电影的审美规律等问题提供了方法，而后者则为全面理解电影自身的形式与规律提供了框架。"电影学"（filmology）这一概念是由著名德国美学家玛克斯·德索（Max Dessoir）提出的。当然，德索的电影学还只是作为美学以及艺术学的一个次级专门学科，尚不能等同于后来法国电影研究者们的电影学概念。

"二战"后，法国的一批电影理研究者试图创建以跨学科的综合研究为基础、涵盖电影研究各个领域的电影学，于1948年在法国成立电影学研究所并出版了《电影学国际评论》，赋予了电影学全新的意义。在这个意义上的电影学所强调的是，要赋予电影这种极其特别的绝不同于古典艺术的

新形式以特殊的研究地位，通过综合、交叉和多角度的研究，确立"关于电影的人文科学"。

其后欧洲不少国家都相继成立了若干电影学的研究组织和机构，开始从事电影学的研究工作。当然，事实上"电影学"虽然没有按照预期的方向发展，但是却在结构主义思潮的推动下，有了长足的发展。

20世纪50、60年代以来，电影学的研究突破了传统的分类法的框架，出现了一些新的分科，如电影社会学、电影心理学、电影社会心理学、电影符号学、电影美学、电影哲学、电影诗学等等。这些基于电影的专业研究，给电影学概念的发展提供了诸多的动力。

20世纪70年代之后，法国学者麦茨（Christian Matz）较系统地描述了他对电影学的界定。他在《电影语言：电影符号学导论》（1974年出版）一书中曾经指出，一般的电影研究（approaching the cinema）一共包括四个部分，除了传统的理论（主要是经典电影理论[theory of the cinema]）、电影史和电影批评三个部分之外，还包括第四部分，即电影学。电影学是由心理学家、精神病学家、美学家、社会学家、教育学家和生物学家等人文学者从外部来处理电影的一种电影科学研究（scientific study）领域。

在麦茨的表述中，明显地把电影学同经典的电影理论、电影史和电影批评区分开来，麦茨的电影学才更具有明确的学科性质。

在麦茨看来，电影作为一种极其复杂的技术，是在一种具有对象性关系的社会运作系统中被运用的。他把这个运作系统从整体上称之为电影机构。他对电影机构的分析很像马克思在《资本论》中对商品属性（资本主义经济的细胞形态）和资本运动的分析。他认为，电影机构由第一机器、第二机器和第三机器三部组成。必须三部机器同时开动，电影机构才能维持正常运转。第一机器是生产机器，第二机器是消费机器，第三机器是促销机器。麦茨关于电影机构的思想让人想起了马克思关于两大部类生产的观点。麦茨还指出，电影机构可以有多种形态，例如法西斯主义的、资本主义的和社会主义的。资本主义形态的生产机器就是电影工业，电影工业遵循资本主义的

商业运作规律。第一机器是外部机器、物质机器,包括金融投资、物质资料及其分布和使用;第二机器是内部机器、精神机器,包括电影观众及其观赏心理机制;第三机器是批准机器和保证机器,包括电影批评家、电影史家、电影理论家及其工作系统。第一机器生产出来的产品,不仅必须成为观众的对象,而且还要保证这个对象不是一个"坏的对象",而是一个"好的对象"。这样,观众才会自动地花钱买票看电影并产生"电影的愉悦",而不是电影的"不愉悦"。在这个意义上,维持电影产品同电影观众的"好的对象"的关系,或者说,使电影产品成为一个"好的对象",不是第一机器的单独性行为就能奏效的,而是三部机器共同运作的结果。同理,当出现了"坏的对象"时,也不是一个地方出了毛病,而是整个电影机构出了毛病。因此,三部机器之间的关系是辩证的:一方面,电影产品在刺激起观众观看电影的愿望的同时,满足了观众对于电影的内在愿望;另一方面,观众观看电影的愿望还需要持续不断地产生,以推动电影生产的循环往复。

在麦茨的描述中,电影史、电影批评和电影理论这种传统的电影研究形态在整个电影机构中的地位,已不再具有通常我们所认为的那种清高和脱俗的特点,相对于电影生产机器和消费机器而言,它们更像是一部润滑机器,主要的功能是宣传和促销,例如确立标准、检查质量、培养愿望、批准需要、论证趣味、帮助接受等等,总之一句话:发现电影作品中的"好的对象",而剔除其中"坏的对象"。麦茨说得好:"本我如果不随身携带着它的超我,它就不能享受幸福。"于是,第三机器的作用就是,使得电影向我们发出的"爱我吧"的连续不断的低声细语变得更加响亮。那些电影批评家在吹捧一部所谓好的影片时所表现出来的高度抑郁的投机性和在抨击一部所谓坏的影片时所表现出来的虐待狂特点,再次表明,电影批评像它的对象一样,仍然是一种想象的技术,因而像电影一样都属于想象界,也需要进行分析。电影理论的情况,并不比电影批评好多少,它充其量不过是一种想象的技术,一种趣味美学,因而像电影一样都属于想象界,也需要进行分析。麦茨尖锐地指出,理论表达有时是科学的,但表

达活动却从来都不是科学的。理论家的理论表达活动很像在影迷中能够经常见到的那种颇具戏剧性的现象：每看一部使他们欣喜若狂的影片都会从根本上改变他们的电影理论观点。电影史只是关于电影的社会记忆或历史档案。电影史家好像一个档案保管员，其工作的目的是尽可能多地保留电影，但保留电影的唯一规则却只能是嗜好和兴趣。更成问题的是，保留的根据不仅是多种多样的，而且是相互矛盾的，诸如"审美价值"、"社会学的文献价值"、"一个时期的差影片的典型"、"一个重要作者的次要作品"、"一个次要作者的重要作品"等等。这种情况同顾客在饭店里凭兴致所至的高度随机的点菜行为如出一辙。

因此，唯有真正意义的电影学才有可能对电影进行真正科学的描述，而对电影的科学描述，正是建立"整体性人文科学"的重要组成部分。这一历史重任，显然不可能由电影史学家和电影批评家来完成。

麦茨的这一观念，明显受到了20世纪60、70年代相关思潮的影响，这其中，福柯（Michel Foucault）关于人文学科之实质的哲学体认总是影影绰绰。

福柯曾深入剖析了思考之主体（人）与被思考之对象（人）的重叠关系，把这一重叠视为现代人文学科的起源。他在《词与物——人类科学的考古学》一书结尾说"正如我们思想的考古学所很容易表明的那样，人是一种晚近时期的发明，并且是一种也许正接近其终结的发明"，而人文科学则产生于"构成现代性的那个门槛。正是在这个门槛上，被称之为人的那个奇异之物才首次出现，并打开了一个与人文科学相匹配的空间"。因此，人文科学是前所未有的，它第一次把作为经验存在的人当作自己的客体。相比之下，"在17世纪和18世纪，任何哲学、任何政治或道德的选择、任何种类的经验科学、任何对人身的观察、任何对感觉、想象或激情的分析，都从未碰见过像人的某物。当人在西方文化中，把自己构建为必须被思考和认知的对象时，人文科学出现了"[1]。

[1] 参见《文学理论批评术语汇释》中的"人文科学"词条，高等教育出版社，2006年第1版。

人文科学由此构筑了自己的理论模式——生物学、经济学和语言学——这是最基本的底层理论构架；而后才依据这一构架演化出了心理学、社会学、文学和神话学等相互影响的中层理论构架。由此，人类的全部经验表现为生命的、劳动的和言说的存在——这是近代人文科学视野中有关世界的三种基本辨认，而这三者也构成了所有人文科学最基本的三种理论推演模式：从生物学里，人文科学吸取了功能与发展的理论，如接受与反抗、公正与补偿、规范与服从等概念；而关于劳动，人类社会被描述为欲望的生产与力比多的经济学，冲突和约束性规则的概念系统应运而生；而语言学则提供了对符号／意义之结构范式的完美阐释。由此，所有人文科学，从马克思到弗洛伊德，从历史叙事到语言学，均能相互映射，彼此解释，因而呈现出同宗同源的特征。这种同源性并不是齐泽克（Slavoj Zizek）等人的首创或发现，[1]而是深深植根于人文学科的底层理论构架。19世纪早期以来的整个人文学科的历史，也就是这三个模式轮流生效的历史。

因此，麦茨关于电影学的构想，实际上，是现代性视野中人文科学整体构想的一部分，这一关联性的历史伟业充满了理想主义色彩，在电影研究领域可谓空前绝后，也鲜有人能领会其良苦用心。

第二节　电影学的级次之两分

在麦茨的理解中，电影学还是被当成了一个盒子，只是这个盒子把传统的电影理论、电影史和电影评论排除在外。而我们知道，在相当长一段历史中，关于电影的知识正是在这三者各自内部及其关联中自发性地生长着。

所以，郑雪来先生从电影研究的发生和历史发展的角度提出的关于

[1]　参见齐泽克《意识形态的崇高客体》第一部分"马克思、弗洛伊德：形式之分析"，中央编译出版社，2002年版。

电影学的电影理论、电影史和电影评论这种三分法，对于在特定时期明确电影研究的分工及任务是有其历史价值的。但是，这一分类，既无法顾及电影理论、电影史和电影评论的内在逻辑关联，无法描述三者之间必然存在的频繁往复的知识转换，同时，又对麦茨提到的从人文学科角度对电影的各种研究具有明显的排斥性。这些研究往往被当成与电影毫无关系的研究。如果我们观察当代电影文化研究的现状——基于知识结构和概念生成之间的重组而出现的爆炸式的理论生产，三分法的缺陷就更显而易见了。

在英语国家，近年来通常使用film study来表述电影学，或者就译成电影研究也无妨。稍稍严格意义上的film study基本上剔除了电影批评（特别是一般性的作品评论），大体上趋向于关于电影艺术理论、电影社会理论和电影史的一般性总体描述。从目前的理论现状来看，这种延续下来并经历了经验式理论、宏大理论和所谓后理论（中层理论）的理论形态，逐渐呈现出理论生产的疲软状态，其中某些极端的部分还经常纠缠于各种无关痛痒的终结、颠覆、解构，或者回归实证调查与经验主义的原始水平。从人文学科发展的总体状况和趋势来看，今天对Film study这一概念的使用，基本上是一个缺乏基础的权宜之计。

当然，这并不是说电影研究一百多年来所积累的相当丰富的理论与知识毫无价值。而是说，作为人文科学的电影学的建立仍然是一个理想化的目标，这一目标的实现是一个长期的历史过程，它需要以尽可能多的关于电影的知识为基础，并且还需要随时与这一基础进行知识参照和转换。

正是在这个意义上，一个看起来颠倒的过程必须完成，即，在电影学学科稳固地建立之前，需要首先发展其下属的次级学科。

电影学要求对关于电影的各种研究成果进行概括。因此，虽然从学科分化的角度来看，它似乎应该成为一门从属于艺术学的个别艺术学，但在20世纪整体文化背景之下，它却突破了这种限制，成为一种以其下属各专门学科——如电影哲学、电影美学、电影艺术学、电影社会学、电影心理学、电影经济学、电影符号学（包括电影叙事学）和电影教育学等等——

的研究成果为基础的综合性的跨学科研究领域。这里必须说明的是，应当清醒地认识到电影学的次级专门学科发育不全的状况。正如美国学者布里安·汉德逊（Brian Henderson）所指出的那样，对各种电影理论的分类和对其他发展更成熟的领域的理论的分类，两者的基础是不同的。对伦理学、美学和哲学进行分类的方案所面对的材料是丰富多样的、系统完整的，但对电影理论的分类所面临的材料却是贫乏的和不充分的。汉德逊的描述至今仍然有效。这里虽然提出了电影学的各个次级专门学科，但是，这并不意味各个国家的电影研究者都一定要按照这一分科框架进行研究。事实上，无论是西方从事电影研究的学者，还是中国从事电影研究的学者，都不是严格地按照这一框架进行研究的。因为个人的研究方式总是受个人的学术背景的影响和制约。而其学术背景很显然不可能是为了适应依照逻辑制定电影学的学术框架而准备的。需要指出的是，这里提出的分科不仅是逻辑的而且也是具有历史性的，不仅是理想的而且也是现实的。理论研究的历史经验也证明，不按照逻辑分科进行研究的后果几乎是灾难性的，因为，肯定会有一些问题不能被恰当地提出和研究。下面是电影学必需的各次级分科的描述。

电影哲学

电影哲学是一门尚待建立的电影学次级分科，主要研究电影表现手段及内容的哲学基础和哲学背景问题。电影哲学主要研究三个问题：电影本性问题、电影的媒介特性问题和电影的时空性质问题。巴拉兹（Béla Balázs）曾认为，他的第一部电影理论著作《可见的人》（1924）是宣布电影哲学和电影美学从此诞生的一部书。他的《电影的精神》（1930年出版）被认为是这方面较早的专著。对于电影哲学具有学科意识和学科性质的研究始于20世纪50、60年代。其重要表现是：电影现象不断地引起了各国哲学家的关注；电影艺术表现中的哲理化倾向和哲学意识不断增长。这两个方面对于提高电影的研究水准和文化水准都具有极其重要的意义。

苏联学者魏茨曼（Evgeni Weitzman）的《电影哲学概说》是一部比较系统的电影哲学著作。他认为，电影哲学的研究"是电影学进一步发展的必要前提，也是电影艺术本身进一步发展的必要前提"，这种研究甚至对于解决重大的哲学问题也具有重要意义。美国哲学家卡维尔（stanley cavell）的《看见的世界》、英国学者黑·卡恰德里兰（Haig Khatchadourian）的《电影中的空间与时间》都属于电影哲学范畴。

电影美学

电影美学是电影学的一个次级分科。主要特点是：把电影作为审美现象来进行研究，研究电影作为艺术现象、文化现象和传播媒介的审美特点与规律。它主要研究在电影现象中，哪些因素，哪种处理，由于何种原因，成为有欣赏价值的主流形态。这种研究可以从两个方面进行：一种是规律性研究；一种是系统性研究。因此，电影美学具有跨学科的性质，这种跨学科性质表现在：电影美学既可以看成是美学研究向电影研究的一种延伸，也可以看成是电影理论研究的深化与拓展。电影美学有其特殊的研究对象和研究思路，是电影学中最具有系统性和科学性的基础性研究方向，具有把中西方美学的成果与一般电影理论研究成果相结合的优势。电影美学研究本身就是对于电影创作和欣赏进行理论思考和高度自觉的体现。电影美学研究的特殊意义在于，它能帮助我们深入理解电影手段如何成为人类历史上最有影响力的审美手段和艺术手段的内在机制。

电影艺术学

电影艺术学是电影学的一个次级分科，大体上相当于传统电影研究三大分支（其他两个分支为电影批评与电影史）之一的电影理论，主要研究电影作为一种综合性艺术形态的种种问题。其中包括电影作为艺术的（条件）问题、电影艺术的特性问题、电影艺术探索（如电影艺术形态的演变及表现力探索）的研究和电影艺术各部类的研究（如编、导、表、摄、录、美等）。

电影艺术学与电影美学的主要区别在于，前者侧重于电影作品的艺术表现力的探索研究，后者侧重于电影作品的审美机制与审美规律的研究。

电影社会学

电影社会学是运用社会学的观点和方法来研究人类以个体或群体方式参与电影活动的各种形式及其成因与演变规律，以便能够提出对其中的某些形式进行改变的对策。电影社会学要建立一套有效的概念、方法和模型去描述电影的社会条件、社会制度和社会关系等问题。

一般认为，电影社会学作为学科的建立应始于英国学者梅耶尔（J. P. Mayer）的《电影社会学》（1945年出版）一书。英国电影理论家曼威尔（Roger Arnold Manvell）的《电影与观众》（1950年出版）也是这方面的专著。美国学者蒙纳特的《群体过程的一面镜子：法国大众电影》是一篇重要的社会心理学论文。

电影心理学

电影心理学是运用心理学的方法和概念来研究电影的创作心理、接受心理及电影作品中的心理学内容的电影学次级分科。电影现象是人类的一种重要的文化现象，从心理学的角度研究电影现象，意味着人类文化自觉性的提高。从历史的观点来看，电影心理学的研究可分为两大阶段：经典期和现代期。经典期的研究以明斯特贝格（Hugo Munsterberg）、爱因汉姆和米特里（Jean_Mitry）为代表；现代期则把弗洛伊德和拉康的精神分析理论运用于电影研究之中。例如，皮洛（Yvette Biro）的《世俗神话》就是一部吸收多学科研究成果的电影心理学著作。

电影经济学

电影经济学是把电影作为一种经济现象，研究其运动规律的电影学次级分科。电影作为一种经济现象的特点比其他任何一门艺术都更加突出

（例如数额庞大的创作投入与生产投入）。当我们想到"诗歌经济学"或"小说经济学"这些说法的可笑之处时，我们就会理解这一点。这主要是由于诗歌创作或小说创作的个人特点比较突出。诗歌创作和小说创作在很大的程度上是一种个人行为，而电影创作几乎是从一开始就是一种群体行为和机构性运作。麦茨把电影经济现象称之为"力比多经济"。直到目前为止，任何一门艺术（哪怕是戏剧、舞蹈和交响乐等对于经济依赖性较大的艺术形式）都不像电影这样有进行经济学研究的必要。

电影符号学

电影符号学是把电影作为一种特殊的符号系统来进行研究的电影学次级分科；电影符号学包括电影第一符号学、电影第二符号学和电影叙事学。电影叙事学运用文学叙事学的研究成果来研究电影作品的叙事构成，其中包括两个方面：叙事话语研究和叙事结构研究，这两者的关系很像语言学中的语法研究与句法研究之间的关系。若斯特（Francois Jost）的《叙述学：对陈述过程的看法》属于叙事话语研究。麦茨于1980年转向电影叙事学问题的研究。他在巴黎大学给博士生班讲授叙事学课程，广泛地探讨了有关叙述者和被叙述者的各种问题，如主观影像和声音、中性的影像和声音、影片中的影片、画外音等，深化了当代西方电影叙事学的研究。《非人称表述，或影片定位》（1991年出版）一书是他的研究总结。电影叙事结构方面的研究目前尚比较缺乏，只有文学叙事学规则的一些运用。西方叙事学研究的动机不是为了把某些规律用于具体的实例分析，而是为了寻求普遍的规则，并由此推出一系列作品的可能性，以致使现存的作品看上去像是已被实现了的具体例证。所以，用叙事学方法读解作品是对叙事学的一种误用。

电影史学

电影史学是反思电影史的一种研究模式，又称"元电影史"。按照罗

伯特·艾伦（Robert C. Allen）和道格拉斯·戈梅里（Douglas Gomery）的说法，是"关于电影历史写作问题"的"电影编史学"。这种研究模式既是吸收当代西方哲学对于历史的科学态度的一个结果，也是对以往电影史观念比较缺乏反思特点的一种批评性反应。因此这种建立在对历史本身的深入探讨之上的研究模式的目的就在于促成或自身就为新电影史。"旧电影史的构想是一部又一部影片依次连接而成的历史，或者是一位又一位导演传送创新的火炬的历史"，而在电影史学的构想中，"电影史更为重要且复杂的任务在于解释一种花费无数金钱和时间的现象的历史发展"，为了达到这一目的，电影必须被当成一种综合了历史的、社会学的、法律的和经济的现象。电影史学的理论著述有艾伦和戈梅里的《电影史：理论与实践》（美国，1985年出版）、巴里·萨尔特的（Barry Salt）《电影的风格和工艺：历史和分析》（英国，1983年出版）等。

从学科发展和学科建设的意义上讲，电影学的理论框架和主要内容在很大的程度上取决于它的次级专门学科的发展程度和水平。虽然在目前还很难制定达到电影学水准的研究模式，但至少可以提出，电影学必须解决下述一些问题：

第一，电影的界定问题，其中包括存在条件、存在方式和发展趋势。

第二，电影的生产、再生产和消费的一般机制和调控机制。

第三，电影在人类社会生活和人类文化中的地位和意义（例如影像文化与印刷文化的问题）。

第四，电影对人类的生活方式（包括思想方式和情感方式）的影响与改变。

第五，电影艺术创作与电影教育研究，电影艺术观赏与电影教育研究。

很明显，对这些问题中的每个问题的回答，都必须考虑到对其他问题的回答，每个问题都不能通过简单地还原成电影学的次级学科，如电影美学、电影艺术学和电影经济学等问题而加以解决。也就是说，真正电影学的问题，既不是单纯的电影美学所能回答的，也不是单纯的电影艺术学所

能回答的,更不是单纯的电影经济学所能回答的。因为,电影既不是单纯的审美现象,也不是单纯的艺术现象,更不是单纯的经济现象。当麦茨谈到电影生产的时候,使用了"力比多经济"这样的双料用语,就像我们经常使用的知识经济用语一样。因此,电影学的研究思路和理论框架,必须建立在综合了电影学的各次级专门学科研究成果的基础上,并随着电影自身形态的不断拓展和电影学的各次级专门学科的不断发展来进行调整。并且还会通过对这些学科所起的调整和导向作用来进行自身的再调整,最终形成一套关于电影的"化合"之后的知识系统。

基于以上描述,现阶段学科意义上的电影学可以被整合为以下四个相互关联的基本表述领域:

作品论:类型、样式、构成、风格、流派

创作论:背景、修养、动机、过程、方法

反应论:欣赏、功能、批评、历史、理论

运作论:策划、制作、营销、立法、奖励

如果从总体上描述电影学发展的理想状态,那么它应该具有如下学科特征:

首先,学科内部需要具备有关电影的系列通用概念。在这个意义上说,电影学首先体现为关于电影和一般人文科学之概念的通用场所,电影学应该致力于各种概念及其意义的相互映射和关照。电影与其他经典艺术门类的重要区别之一在于,关于它的基本知识(特别是概念)全部是"外来"的,电影美学的研究曾经总是借用一般美学的知识,电影艺术学的研究总是参照其他艺术学研究已获得的知识,电影历史的知识,也总是借助一般历史研究的知识,即便是巴赞对于电影本体论的认识,实际上也多多少少地参考了摄影的现象学知识体系。电影研究总是呼吁从观念、概念、语汇到判断等方面建立一套属于自身的原创的描述系统,可是直到麦茨的《电影的意义》问世,关于电影自身的知识才算真正清晰起来,即电影是

一种体现了摄影记录的现象学和虚构叙事的语言学之相互否定的艺术。但此时，现象学和语言学的知识参照又成为电影知识的主要支撑。这一趋势，在当代电影文化研究领域达到极致，即电影文化研究总是试图创造概念场域的关联性、混合型、意义的滑动性，总是致力于打破概念和意义场域的固定性，因此，我们总是在各种各样的研究中反复看见相同的概念、语汇差异性的使用演绎，而关于电影的知识也正是在这种语义场的交叠中丰富起来的。未来电影学在这个方面仍将具有这一特点，通用概念的确立有助于沟通电影研究和一般人文科学研究的双重领域，这对于深度把握电影的文化共性和艺术特性是至关重要的。

其次，与第一点相关，电影学应该提供一种有建构力的分类学，应致力于处理学科结构、理论框架和体系的分类学，应该体现为一种描述电影知识的高度组织化的学问。要整合各次级学科的动态关系，提供该学科与其他学科的接口，比如沟通哲学和电影、美学与电影、传播学与电影等，为知识的交换提供直接便利。

电影学不同于零散的经验式电影理论。所以，电影学不能简单地、表面化地停留在一般电影现象、一般观赏现象的研究。作为人文科学的电影学具有某种准哲学的性质，电影学的根本意义在于它要对电影在人类社会中的存在条件、发展机制及其对人类的社会生活和人类文明的意义等根本性问题给予回答。

王志敏，北京电影学院、重庆大学美视电影学院

第三节　电影学的理论性特质

电影学是以电影的本体论界定为基础的电影形态分布及其特征研究的电影理论形态。这就亮明了电影学作为一门学科的理论特质。而理论则是

各种专属的知识领域的组织化形式。

理论总是诉诸一般性而不是特殊性，普遍性而不是局部性，总之，是概括性而不是个别性的描述。而概括性又有程度的区分，"一般理论的功能在于它能把这些特殊的理论概括起来"[1]。同时，概括性有时会使得理论表现为具有一定稳定结构的描述。可以把理论理解为所属知识领域的逻辑素描。当代电影文化研究中流行的一种"电影多地性"理论，试图描述各种具体而多元的地域文化丰富性，并以此反对宏大理论中的相关理论，如电影意识形态理论、女性主义电影理论等。这种被包装得似乎很有光彩的地域性理论，在多大程度上推进了我们对于电影的理解是很成问题的。尽管其研究者总是表现为发现新大陆般的兴奋，反复强调地缘文化构造的具体性，强调权力、意识形态与文化构建之间关系的"特殊性"。

理论的概括性决定其需要使用不同于日常生活词语的概念。理论就是概念运用的系统所在。在电影理论深入发展中，对于各种具体电影现象和其他一般现象的表述，可能逐渐让位于对于理论自身的概念系统及其表意的表述，看起来理论的概念系统逐渐减少了对于经验现象的依赖，有时甚至可能变成概念之间的相互推演和意义叠加。但是，理论之为理论，必须始终保持着回到现实的能动性。这种情况有点像当代理论数学的某些领域，脱离了与具体实在的直观的思维对应，依赖各种公式、定理和运算法则进行抽象的推演。当然其意义最终还要归结于其作为工具的有效性。当代自然科学，如量子力学，其诸多研究结论均建立在对该学科理论和知识系统具体而复杂的运作及推演上。尽管许多推演仍有待于验证。

这就意味着理论具有两个明显的特征：一是借助推论完善逻辑认知；二是体现为固定的结构。

理论离不开推论，推论基于对因果关系的把握，借助它，可以通过已

[1]《社会学二十讲》，杰弗里·亚历山大（Jeffrey C. Alexander）著，华夏出版社，2000年版，第3页。

知来抵达未知。当一个逻辑陈述缺少某个环节时，唯有推论可以帮助我们补足其缺憾，使其完整而清晰。月亮在没有人看它的时候是否存在？这个古老的争论便涉及了归纳、概括和演绎问题。当我们几乎没有人记得自己究竟是在多少次抬头看见月亮时，我们便通过推论相信，即使我们没有看到月亮，月亮也是存在的。

20世纪，蔑视理论的倾向愈演愈烈。究其原因，或许可以追溯到误传为歌德说过的一句话：理论是灰色的，生命之树常青。其实，这句话是歌德的《浮士德》中的魔鬼摩菲斯特说的。书中，当学医学的学生向摩菲斯特请教时，摩菲斯特在说了一番教唆学生们如何占女性病人便宜的话之后，便说了这句流传甚广的话。很可能是因为人们实在是太喜欢这句话了，甚至可以说是想当然地喜欢这句话，就顺便把这句话安到了可怜的歌德头上。我们也许应该这样说，在歌德看来，这句话应该是魔鬼摩菲斯特说的。歌德并没有把这句话当成一句正确的格言来说。我们完全可以相信，歌德也许更愿意说：个人的生命是有限的，而伟大的理论常青。就拿中国的中医经典《黄帝内经》来说，这部著作流传至今已经超过两千余年，但是仍然具有重要的实用价值和研究价值，仍然闪耀着真理的光芒。而就算一个人一生能活一百岁，也无法逃脱死亡的结局。中国中医理论的五行、经络等学说应该说是典型的宏大理论，但是却不断地得到当代实证科学的验证。

建立在实践基础之上的理论，一旦建立起来以后就具有某种不再亦步亦趋地依赖于实践的能动性，但是这并不意味着，理论再也不需要等待实践的检验了。

这里，可以举历史上著名的芝诺悖论（Zeno's paradox）为例：古希腊神话中善跑的英雄阿基里斯与乌龟赛跑，乌龟在前面跑，他在后面追，但他不可能追上乌龟。芝诺的逻辑是，追者首先必须到达被追者的出发点，当阿基里斯追到乌龟的起点时，乌龟已经又向前爬了一定的距离，于是，一个新的起点产生了；阿基里斯必须继续追，而当他追到乌龟这个新的起

点时，乌龟又已经向前爬了一段距离，阿基里斯只能再追向那个更新的起点。就这样，乌龟会制造出无穷个起点，它总能在起点与自己之间制造出一个距离，不管这个距离有多小，但只要乌龟不停地奋力向前爬，阿基里斯就永远也追不上乌龟。

我们都知道这个结论肯定是错误的。如果我们用经验的方法，比如重现赛跑的场景来验证，就很容易证明结论是不对的。当然，对于反驳芝诺悖论来说这是不够的。芝诺的论述貌似具备理论自身的严谨与周密，不会因为这种反驳而崩溃。那么，我们怎么才能揭露芝诺悖论的诡辩性质呢？其实很简单，我们只要指出，芝诺的逻辑预设就是不让阿基里斯追上乌龟的预设。问题就出在芝诺的"当他追到乌龟这个新的起点时，乌龟又已经向前爬了一段距离"这个永远追不上的设定上。因为，只要阿基里斯跑得快，就一定会存在一个阿基里斯和乌龟同时到达的点。芝诺悖论不攻自破。芝诺悖论的诡辩性质暴露无遗。

从这个例子中我们能够得出一个结论，理论的能动性决不等同于诡辩，也绝不意味着诡辩。

我们再以关于电影的著名的缝合理论为例，美国学者丹尼尔·达扬（Daniel Dayan）通过引述并发挥奥达特和舍弗尔的著作，描述了基于正打及反打双镜头的被称之为"指导符码"的缝合功能。这就是在国际电影研究领域引起轩然大波的臭名昭著电影缝合系统。美国学者大卫·波德维尔（David Bordwell）不是在理论思维的层面上而是试图通过反例来加以反驳，例如指出，当双人交流场景中第一个镜头出现时，它没有正面拍摄人物，而是存在着四分之三的视角差，或者说，摄影机根本没有像缝合理论所描述的那样占据并取代对面的人物。但问题在于，试图通过反例来批驳缝合理论是没有说服力的。或许是受了波德维尔的鼓舞，国内甚至还有研究者使用了一些极端的反例来加以驳斥：当摄影机在天花板俯拍时，它怎能取代观众的位置？观众从来不会有如此俯视的机会。这比波德维尔有过之而无不及。其实，任何正常的观众都会凭借自己已有的视觉经验来感受

和理解这个拍摄角度,这一视觉经验在看电影之前就已经习得了,它仍然会以无意识的方式帮助观众瞬间进入特定位置,并不妨碍观众获得电影本身所预期的想象性关系。其实,缝合理论只是通过一个几乎可以说是最简单的个例,即正反打镜头,来说明电影摄影规范所固有的缝合功能。如果不遵守这些规范,就会出现所谓的"穿帮"。"穿帮"了就说明缝合得不够好。缝合功能主要有两个目的:一是把让你看的,变成仿佛自身呈现的。所是的变成意指的。也就是说,把虚构的变成仿佛是真实的。缝合理论对指导符码的解释,破解了一种点石成金般的魔法。特别是从对委拉斯凯兹的名画《宫娥们》的分析入手,过渡到对正反打镜头的内在缝合机理的剖析,缝合理论都有其独到之处。这是其合理内核,不但值得肯定,而且有进一步发挥的价值。

对于理论的反思,即关于理论的理论,我们今天思考的的确还很少,很多问题都需要在各种理论,特别是人文科学理论充分发展之后才能解决。关于人文科学理论,有两位学者的研究值得重视:一位是卡尔纳普(Rudolf Carnap),他的《世界的逻辑构造》试图用新逻辑学的方法重构观念体系;还有一位是福柯,他对当代人文科学的理论特性与本质,知识生产与权力、利益及无意识的关系进行了探讨。

赵斌,北京电影学院

第二章 电影系统

电影学虽然关注与电影有关的全部事实,但首要的关注对象还是电影作品。电影作品指的是通过影像和声音被观众感知的具有一定长度、内涵,并且有完整叙述序列的文本。

通常对于电影要素的描述大都是经验上可分割,逻辑上可提取的,如,经常把电影分成画面、镜头、声音、故事、表演等。但是对于从中进行分割和提取的电影作品本身却有所忽略,即忽略了把电影的各种要素看成动态关联、彼此生克、共同服务于电影表意的系统。

这个系统虽有相当复杂的构成,但是,只有两个基础层次:一个层次是"媒介系统";另一个层次是"想象系统"。媒介系统是更基础的层次,因为,媒介系统生成了想象系统,由此,电影作品得以形成。这里所说的"想象",其实就是麦茨所说的"想象的能指"的"想象"。为了避免可能引起的误解,我们给予其一个新的命名,把这个系统称之为"重构系统",用来包括所有的电影作品类型,如虚构的、非虚构的、历史的、政论的和抒情的等等。

我们知道,所有的叙述作品都有具体的媒介承担者,例如,小说要以文字语言为载体,戏剧要以演员的身体和道具为载体。但是,这并不意味着确实存在"普遍的叙述性"这种东西。其实,"普遍的叙述性"不过是一种理论概括。叙述总是具体的,一段故事,一段往事,一段推论,一段感慨,如此就有了一种叫做"叙述性"的东西。而叙述性总是普遍的。

叙述性正是媒介系统的基本属性和功能。虽然许多电影研究者经常一厢情愿地强调"电影性",但是,电影性肯定不在"想象系统"之中。其实,电影性在"媒介系统"之中。有人为了强调"电影思维"而认为,电影编剧和导演的创作方法与小说家不同,前者偏重于画面,在创作中往往是先有了画面、场景,然后才有完整的故事与情节。殊不知,想象性是一种纠缠了视觉性(象)与叙述性(想)的东西,在任何创作中,想象与抽象都是必须的。

媒介系统服务于电影记录及合成属性的诸多要素,媒介系统指的是:通过美术、灯光、道具、物件、模型、演员表演、人物及事件发生等摄录及合成设备建构的镜头前的"那个世界"。它是一个在场的世界,但最终将被摄录机器掏空,转变成一个能指的、缺席的世界,它以形象的方式与观众记忆中的现实同构,使观众还原出相似或相关的记忆,促成他们的理解与认同。这个系统要体现为"想象系统"或"重构系统",可以把它称之为"操作系统";操作系统与想象系统不同的是:前者更多的是物质的视听呈现性,而后者则纯粹是物质媒介的视听呈现性。

电影媒介系统经常被人们理解为电影的本体论层次,因为,它强调了电影媒介的独有属性和特质。

通过上述电影系统层次的描述,一方面,诸多电影要素均可各得其所地加以囊括,另一方面,电影与现实世界的关系也可得到恰如其分的协调。这三个层次的关系式是:想象系统诉诸虚构与演绎;媒介系统诉诸记录与合成;操作系统诉诸呈现与搬演。

第一节 电影重构系统:叙述

电影作品是一个包含着直接意指和含蓄意指在内的复杂的表意系统,罗兰·巴尔特(Roland Barthes)称之为交错系统,其中包含逐级生成的三

个层面：首先是知觉面，其功能为传达内容；之后是内容面，其功能是表现思想，最后是思想面，其功能是透露特征。在这三个层次、四个单元的表意生成结构中可以形成六条线索。这些单元和线索之间的关系可以用下面两个一般性模型来加以表示[1]：

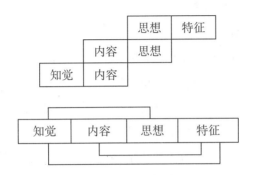

在这个模型中，内容属于想象系统。内容既可以是故事性的，也可以是记录性的。按照以往的研究常规，这里仅描述故事性的内容。

讲述故事形成了电影的第一大片种，即故事片。故事的重要性现在变得越来越显而易见了。故事长久地伴随着人类生活。李幼蒸从故事生成的角度谈到："人类生活由各类事件组成，事件，即有目的的人的心理活动与行为及其结果；巫术事件在实践和空间内的组合即历史；对历史的部分或全体的描述即历史记叙。记叙的对象可以是真实事件，但也可以是想象事件，后者即为通常所说的故事。"[2] 美国电影学者大卫·波德维尔在谈到故事时这样说："故事包围着我们。童年时，我们从童话和神话中学习；当我们长大时，我们读短篇故事、小说、历史和传说。宗教、哲学、科学经常借助典型的故事：犹太—基督教传说有它的圣经（一部庞大的叙事作品概

[1]《符号学美学》，罗兰·巴尔特著，辽宁人民出版社，1987年版，第87页；《现代电影美学体系》，王志敏著，北京大学出版社，2006年版，第141—143页；《电影美学形态研究》，王志敏著，南京教育出版社，2010年版。

[2]《当代西方电影美学思想》，李幼蒸著，中国社会科学出版社，1986年版，第151—152页。

要),科学发现也被描述得如同实验者尝试和获得进展的童话。……甚至报纸上的文章也被称之为故事;当询问事情的时候,我们会问:'故事是什么?'即使我们睡觉的时候,也不能避开故事,因为我们常常像体验小型叙事似的经历我们的梦,并以故事的方式回忆和复述它们。或许,叙事是人类把握世界的一个基本途径。"[1] 在与故事密切相关的叙事概念中,"情节"是一个很容易将之与故事等同的概念,无论西方还是我国的文艺理论中,围绕着情节都有很多论述。亚里士多德通过对古希腊悲剧和荷马史诗的总结,在《诗学》中提出:"悲剧是对一个完整划一,且具有一定长度的行动的模仿,因为有的事物虽然可以完整,却没有足够的长度。所谓完整,是由开头、中段、结尾组成。"[2] 也就是说,在悲剧和史诗中,他非常强调情节的整一性,这个观点是西方文艺理论的传统观点,对后世影响很大,比如高乃依也非常强调戏剧的"三一律",只是在亚里士多德的基础上做了调整,认为"情节一致的说法不应被理解为悲剧应当对观众表演一个孤立的行动。选择的行动应当有开端、中间和结尾,这三个部分不只是主要行动中各自独立的行为,而且其中的每个行动本身还包含着处于从属地位的新行动"。[3] 我国的古典文论也非常强调此点,提倡的是戏剧冲突比较集中、强烈的故事类型,李渔在《闲情偶寄.词曲部》中就提出:一个好的剧本第一要义是要结构好,而其"结构",实际上强调的就是情节安排,比如强调"一线到底",认为"头绪繁多,传奇之大病也。"由于传统文论的影响,很多观众也将故事与情节混为一体,但随着创作的演进与叙事理论的发展,我们知道这两者实际上存在差别,"一线到底"的情节组接主要指的是大情节故事,即那些具有集中而强烈的"戏剧性"矛盾冲突、连贯而

[1] 《电影艺术导论》,大卫·波德维尔、克里斯汀·汤普森著,1985年英文版第82页。转引自《电影叙事学:理论和实例》,李显杰著,中国电影出版社,2000年版,第27页。

[2] 《诗学》,亚里士多德著,商务印书馆,1996年版,第74页。

[3] 《论三一律:时间、地点、行动的一致》,高乃依著,参见《西方古典文论选读》,张中载编,外语教学与研究出版社,2000年版,第252页。

明确的因果关系链条、明显而富有变化的动作与行动动机、黑白分明的正义邪恶的区分以及明确的结局的故事。崔君衍这样总结了此类电影的特点:"情节剧采用省略叙事法压缩生活过程,把平凡的情态加以强化,这里的生活形态是超常的——黑就比生活更黑,富就比生活更富。情节剧往往突出人物的本质,让善或恶集中于一身,使人物成为风格化形象。情节剧中的动作建立在尖锐的冲突和对比的基础上……往往选取极端性的元素……悬念在情节剧的叙事结构中举足轻重,是强化戏剧性节奏的重要手段。情节剧采取一切具有渲染、烘托、强调、煽情功能的表现手段以强化情绪效果。"[1] 美国好莱坞很多电影都是此种类型,"戈达尔认为,美国电影的精彩之处是它们的叙事结构,即它们的情节。绝大多数影评家,特别是对美国电影的叙事能力一贯表示赞赏的欧洲影评家,都承认格里菲斯、卓别林、福特、希区柯克、威尔斯等全是讲故事的能手。确实,美国电影大师们大多是最善于拍类型影片,如滑稽片、喜剧片、惊险片、西部片、闹剧片等,也就是最讲究情节的影片。"[2] 此类大情节故事影片也是受到全世界关注喜爱的类型,所以也是各国电影作品中不可缺少的一部分。而除了这一类电影,那些情节淡化的"非情节故事"甚至是"反情节故事"都是故事的重要组成部分。比如著名的影片《去年在马里昂巴德》(*L' année dernière à Marienbad*, 1961),其中并没有明晰的时间的来龙去脉,甚至看完后还让人心生疑惑。影片所追求的并不是起承转合、跌宕起伏的情节而是朦胧意象的建构,在结局上也呈现出开放性。

这里就引出了故事与情节的区别。大卫·波德维尔认为电影中情节是观众所看到和听到的一切,即包含着电影中直接描述的所有事件,也包含着与故事世界不相关的事物,比如说为了制造效果而加入的音乐、音效或是与剧情疏离的画外音,甚至是开片的演职员表,而那些并没有直接呈现

[1] 参见崔君衍的《现代电影理论信息》,载于《世界电影》,1985年第4期,第63—64页。

[2] 参见路·吉安乃蒂的《无情节电影的传统》,载于《世界电影》,1983年第3期,第59页。

在银幕上而是由观众推理出来的事件则属于故事的范畴,所以两者即彼此重叠又彼此分离[1],用图表来表示如下:

故事		
推论出来的事件	表演出来的事件	无关乎剧情的元素
	情节	

按照詹姆斯·莫纳科(James Monaco)的说法:"故事,即被叙述出来的事件,是伴随着一定的观念和情感而产生的。故事表明着叙事讲什么,情节则关系到怎样讲和讲哪些。"[2]艾布拉姆斯(Meyer Howard Abrams)认为"戏剧作品或叙事作品的情节是作品的事情发展变化的结构。对这些事情的安排和处理是为了获得某种特定的感情和艺术效果。"[3]也就是说,情节是对事件的再构造,是叙述者为了达到某种效果、达到某种目而对事件的有意安排。所以对情节的建构与安排涉及诸如人物设置、叙述视点、悬念安排等"讲法"的问题,即所谓"没有新鲜的故事,只有新鲜的嘴唇"。

对于绝大多数电影作品而言,观众最直观欣赏到的画面因素就是人物,作品中的人物形象是由很多方面共同创造完成的,比如演员自身的形象、化妆、服装、摄影、灯光、表演等,而在诸多因素中,演员的表演是至关重要的,因为人是艺术形象的直接承载者、体现者,需要把文字的描写、想象中的形象借助演员的身体直接外化在作品中,所以围绕着电影表演,实际上有两个不同的方面,即演员和表演,这两方面有所区别却又互不可分。

电影表演是重要的银幕内容之一,要达到一定境界需要很多要求,虽然与戏剧表演一样,同属于表演的范畴,而且在创作方法、表演方法以

[1] 《电影艺术:形式与风格》,大卫·波德维尔著,北京大学出版社,2003年版,第80—83页。
[2] 转引自《电影叙事学:理论和实例》,李显杰著,中国电影出版社,2000年版,第28页。
[3] 参见《简明外国文学词典》,湖南人民出版社,1987年版,第256页。

及原则上都与戏剧表演有很多共同之处,但电影表演依然以其自身的规律和戏剧表演区分开来。归根结底,其原因跟电影艺术自身的特点直接相关。首先,电影表演要求自然、生活化,这一点与银幕的纪实性结合在一起。绝大多数电影作品对表演的要求都是这样,除非一些创作者对影片风格有特殊要求,比如就要求夸张、超现实的风格等。一般而言,电影中的人物形象"应该"像生活中的真人一样,加上20世纪60年代以来,电影作品也大量采用实景拍摄,即使是搭景,也是突出"真实"原则,所以就要求演员的表演和环境融为一体,甚至有时让他们直接到大街上在人群中进行表演。加上电影技术的不断演进,比如高感光度的胶片、数字技术、立体声、多声道录音系统、降噪系统等在声音、画面两方面都加强了电影的现实感,所以说消除"表演感"恰恰是电影表演的重要原则之一,这一点也是与戏剧表演截然不同之处。另外,作为舞台艺术的戏剧,观众看待演员总是停留在一个景别,即使随着演员的舞台走位观看角度和距离略有变化,变化也在很小的范围内,而电影艺术由于摄影机运动的存在而使得演员与观众的观看距离、角度会发生很大的变化,特别是特写这种极为"电影化"的景别会让演员的所有细节都暴露在观众的眼前,眼珠的转动、睫毛的颤抖、手指的微微弯曲这一切都能表达出人物复杂的内心世界和情感状态,在麦克风前表演也像在扩音器下进行表演一样,一点点的结巴、声音的颤动都能暴露角色的内心,因而无论是视与听哪一方面的一点点虚假都会被摄影机以及录音设备放大,所以银幕上的表演必须"十分到位",同时需要节制与含蓄。这是电影表演的总体原则。

按照李·R. 波布克(Lee R. Bobker)的归纳,电影表演具有以下五个特点:(1)演员与观众分离;(2)摄影机可将演员的一切拍摄下来;(3)表演不按照顺序进行;(4)表演分为独立的小单位;(5)通过剪辑重新结构表演。[1]这些同样是与电影的拍摄手法和其本体性特点结合在一起的。由于

[1] 《电影的元素》,李.R.波布克著,中国电影出版社,1994年版,第169—174页。

技术、资金、人员、场地等各方面的需要，电影拍摄并不能按照剧本规定的顺序，而是被分成独立的小单位，一组一组进行的，虽然观众在银幕上看到的演员的表演是连贯的、完整统一的，但实际上表演过程时序往往是颠倒的，所以对电影表演创作较之顺序的、有对手伴随的舞台表演提出了更高的要求，要求演员时刻清楚人物性格的走向和人物关系的变化，并且要对每个镜头所要表现的画面内容了然于心，要达到"瞬间效果"和"连续效果"的统一。拍摄往往是瞬间的，这个瞬间可以被重复几遍甚至几十遍，然后经过后期剪辑，被剪接到一起的画面要求最后达到"连续效果"，所以演员要具有丰富的艺术想象力，不管拍摄过程是怎样的时序错乱，这些瞬间组合起来必须是和谐统一的。对演员艺术想象力的要求还表现在电影表演往往是"没有对手的演出"。很多时候电影演员所面对的只有摄影机，既没有舞台上与自己一同参与表演的演员，也没有可以给自己表演随时回馈的观众，甚至环境都是虚假的。与舞台表演相比，电影表演要更"虚无"。所以要适应电影表演，演员通常要经过排演来逐步掌握、熟悉人物形象。通常电影排演分为三个阶段，拍摄前的排演、临拍摄的排演以及在拍摄现场的排演。第一阶段主要的目的是掌握人物的基调和性格的主要特征，把握人物性格的总谱，可以直接排演剧本中规定的内容也可以依据剧本规定的角色要求，但是不按照剧本内容，自己展开想象进行练习；第二阶段是摄影、灯光、美术等拍摄各部门共同的总和排演，通过这种排演以确定形象的外部体现形式，确定电影的场面调度，选择演员表演的最后方案；最后的阶段是在拍摄现场按照分镜头剧本排演，以确定演员以最佳的表演状态投入实拍[1]。不同的导演对排演的要求和喜好都是不相同的，所以具体实施时也有不同的方法，甚至有的导演会直接进入实拍阶段。

电影表演不仅是与电影本体特性结合在一起的，也是与复杂的生产过

[1] 《表演分析手册：多米诺、跳棋、围棋》，林洪桐著，中国电影出版社，2007年版，第7—8页。

程紧密结合的，除了上文所提到的那些之外，演员所必须面临的还有很多环节，会受到摄制组其他方面的制约。比如有时清晨就要起床化妆，但实际拍摄的时间却需要等待几个小时甚至更多，因为必须要等灯光、摄影、美工、录音、道具各部门都准备完备后才能够投入创作。有时还要等天气，比如阳光、雨水、云彩、潮汐等等，所以电影演员得学会在无穷的等待中积累精力，保证自己的创作力不受影响，在实拍的时候随时以饱满的热情迎接工作。另外他们还要面临如寒冷、高温、强光灯的考验，要在灯光和反光板的强光照射下保持眼睛的表现力。

随着表演的不断实践，不同的表演体系逐渐形成，并称为世界三大演剧体系，分别以斯坦尼斯拉夫斯基、布莱希特和梅兰芳为代表，这些都是建立在舞台表演的基础上。布莱希特演剧方法所推崇的是"间离效果"，要求演员与角色保持一定距离，让观众清楚地意识到演员的表演行为而不将演员与形象混为一体；梅兰芳演剧体系则是中国戏曲表演的代表和标志，剧情与歌、舞相结合，无声不歌、无动不舞，即使是念白也是非常具有音乐性的；然而对电影表演影响最大的还是"斯氏体系"，该体系是一种以现实主义为核心的表演体系，其创始人康斯坦丁·塞尔盖耶维奇·斯坦尼斯拉夫斯基融合了西欧和俄罗斯现实主义的戏剧传统，体现了其美学观点和对于戏剧社会作用的认知。他认为心理与身体是有机统一的，通过意识能够进入潜意识。他提出表演创作必须依靠的人的有机天性，符合天性规律，表演是一种技术，通过激发有机天性，让情感下意识地自然流露，帮助演员创造典型、鲜活的人物形象。斯坦尼斯拉夫斯基的"体系"理论分为"演员自我修养"与"演员创造角色"两大部分，该体系极其重视"体验"，因而又被称为"体验派"，强调演员首先要放弃舞台表演的固定程式套路，从生活逻辑和有机天性中寻找人物的感觉，体验角色所处的规定情境，在规定情境中思考、行动，为表演过程中的动作和情绪寻找内在逻辑和心理依据，从而让演员的形体表达、语言表达真实可信。斯坦尼斯拉夫斯基表演体系对电影表演影响极大，也成为很多演员自我训练的方法。世

界上有大量电影表演培训机构都借鉴了斯坦尼斯拉夫斯基的理论。斯坦尼斯拉夫斯基体系流传到美国之后,催生了在影坛独具一格的"方法派"(包括"梅斯勒表演技巧"),要求演员充分体验角色的思想和个性,把演员个人的经验调动起来,为角色寻找动机。该方法训练出了大批优秀的电影演员,比如马龙·白兰度、詹姆斯·迪恩、蒙哥马利·克利夫特、朱莉·哈里斯、罗伯特·德尼罗、简·方达、梅丽尔·斯特里普等等。

电影演员是人物形象的直接体现者,按照是否以表演为职业划分可以将之分为职业演员与非职业演员两类。职业演员又分为普通电影演员与替身演员,替身演员是代替影片正式演员完成某些表演的演员,需要运用到替身演员的情况一般涉及高危险、高难度的动作,或类似杂技、乐器演奏、书画表演等特殊才艺的动作。如果拍摄画面为远景或背影,则只需要替身演员动作娴熟即可,如果需要全景处境,那么替身演员的身材外形就需要与被替代的演员有几分相似,这样经过剪辑、化妆等手段,在完成片中,观众是不会注意到替身演员的存在的。有时涉及需要裸露的镜头时也会出现替身的情况。替身演员是正式演员的"影子",他们出现在银幕上却不会被认出,在一些电影工业体系较为成熟规范的国家,有专门的替身演员协会和组织来维护该群体的利益。非职业演员指的是不以表演为固定职业、没有受过专业训练、临时进入电影摄制组扮演某些角色的业余表演者。比如谢晋拍摄的以上海的劳动模范黄宝妹为原型的影片《黄宝妹》(1958),其中的主演就是黄宝妹本人,她在电影中"自己扮演自己";《一个都不能少》(1999)中的乡村教师魏敏芝原来也并不是演员,这说明了非职业演员被选择往往是由于与角色的相似性,这一原则也是在选择专业演员时的基本原则之一。虽然非职业演员往往没有受过专业的表演训练,但其本色化的表演能给作品带来独特的魅力,能更真实自然地表现出人物的状态,导演选择非职业演员,也往往是出于对真实性的追求。电影史上,意大利新现实主义、法国的真实电影、法国新浪潮以及《道格玛95》宣言(Dogme 95)中都提出在拍摄中使用非职业演员这一拍摄宗旨。有些非

职业演员在接触到电影表演之后，开始注重专业训练，从而走上职业演员的道路，比如《柳堡的故事》（1957）中二妹子的扮演者陶玉玲以及后来的王宝强都是这样。演员群体中还有常常为人忽视的一群人，他们在影片中专门扮演群众，比如路人、大场面里的士兵、宫女等等，他们就是群众演员。有一些涉及历史题材的影片对群众演员的数量需要是非常庞大的。群众演员多是临时受雇或剧组与特定单位，比如军队、学校等部门联系后由学生、士兵充当的，这些演员一般没有台词，仅需要根据剧情的规定装扮成剧情中的人物就可以了。目前有一批人专门以被雇佣做群众演员为职业，所以本质上说，这些人也属于职业演员。

演员中还有一类明星演员，他们因为独特的魅力而深受大批观众喜爱，甚至被当作偶像来崇拜。有些演员因为一部作品可以从默默无闻立刻变成明星，比如中国演员中的赵薇，因为电视剧《还珠格格》而一夜成名，家喻户晓；也有些演员经过长时间的努力，经过演绎多个角色而逐渐变为明星，比如男演员张涵予，他曾经出演了很多影视剧作品，甚至多次在颇受观众欢迎的冯小刚贺岁电影中出演角色，但一直没有得到关注，直到《集结号》（2007）中的谷子地这个角色，让他一跃成为明星演员。这种情况在世界各国都普遍存在。一个演员是否能够成为明星是多种因素决定的，明星是角色、演员、媒体宣传、观众想象共同建构出来的形象，既是这位演员，又不是这位演员，在公众场合，他们往往必须"扮演"他自己，作为某种符号出席，维持自己的公众形象。因为明星对电影票房有强大的感召力，所以商业电影的制作和宣传都十分重视明星效应，电影公司也会利用观众的心理采取各种手段来创造明星，包装明星，让明星的魅力更长久。而谈及明星的演技则存在两种情况：有些明星同时也具有卓越的演技，可以成功地胜任角色塑造，当然其中有一些是一跃成为明星后逐渐加强各方面的自我学习而逐渐提升演技的；而有些明星仅仅作为"明星"存在，在银幕上无论角色怎样变化，观众看到的始终是这位明星。

明星演员、职业演员和非职业演员，三类演员各有所长，不同的影

片、观众对演员也有不同的要求,但无论是哪种类型的演员,其任务都是在导演的指导下依据剧本,塑造真实、典型、鲜明的人物形象,其创作都要以自己的身体、情感作为工具,其自身也是人物形象的承载者,所以在表演中,创作者、创作工具以及创作的成品都集中在演员身上,这就是通常所说的"三位一体"。演员与角色既互相依存,又彼此矛盾,所以演员应该从各方面掌握和磨练自己的工具——形体、五官、声音等各种技能以及表达内心世界的内部技巧。[1] 在《现代电影美学体系》中,曾经提出选择演员的三条原则,这三条原则基本上是从演员自身形象出发的,具体有剧情原则、表意原则以及注意原则。[2] 剧情原则指的是演员的形象条件应该符合剧情要求,比如相貌、年龄、性格、职业、气质等方面,如果演员自身条件与人物差距太大,会损失掉人物形象特有的东西,也会让观众产生虚假感,从而无法成功地吸引观众入戏。诚然,化妆、摄影等各方面手段可以对演员的形象进行改变,甚至可以让他们从年轻演到年老。比如出演电视剧《武则天》时,演员刘晓庆正值中年,化妆术让她成功地呈现出了武则天的少女时代和老年时代的形象;再比如电影《茶馆》,影片中的于是之也是从青年王利发演到老年王利发;甚至还有很多性别反串的情况,比如电视剧《新白娘子传奇》中叶童扮演的许仙,再比如邵氏公司的女演员凌波也常常出演男性形象。但是,任何外界手段对形象的改变都是有限度的。表意原则指的是在实现剧情要求的基础上,演员形象还可以在表意层面实现创作者的创作意图。陈佩斯和朱时茂表演的喜剧小品《主角与配角》就说明了这个问题,在传统的电影创作中,所谓正面人物往往由身材高大、鼻直口阔、器宇轩昂的演员扮演,以此突出其英雄气概,反之,其貌不扬的演员常常扮演一些反面角色。但是随着创作观念的深入,很多时候导演

[1]《表演分析手册:多米诺、跳棋、围棋》,林洪桐著,中国电影出版社,2007年版,第3页。

[2]《现代电影美学体系》,王志敏著,北京大学出版社,2006年版,第151—152页。

会有意选择形象和精神层面存在反差的演员，这样的选择给人的感觉更为真实，并且会让作品更为丰富立体。注意原则指的是演员的形象要具有引起观众注意的可看性，尤其对于主要演员来说更是这样。据说费里尼挑选演员的时候要把大量演员的照片挂在办公室的墙上，之后每天不断地去掉那些他认为没有吸引力的照片，最后剩下的就是被他选中的最有吸引力的脸了。演员的吸引力并不与漂亮直接挂钩，当然有大量具有吸引力的面孔是漂亮的，但也有一些不那么漂亮的面孔却具有吸引人看下去的力量，反之，也有十分漂亮的面孔却不具有吸引力这种情况。这种情况或许可以这样理解："某些演员的形象凝聚着或寄托着时代的愿望、理想和感觉，具有一种特殊的魅力，这种魅力有着强烈的社会历史特点，既不能简单地归结为单纯的漂亮，也不能一般化地归结为有个性。"[1]

<p style="text-align:right">孔苗苗，中国石油大学（北京）</p>

第二节 电影媒介系统：影像

本书在导论部分已经提出了一个重要的电影学的表述观点：传统本体论意义的电影概念在今天需要延展性的重新界定，这一界定把电影理解为一种形态多样的广泛性的现代媒介方式。其要点是：电影是一种可以配有声音效果并具有画面性质和深度感的活动影像；专门制作表面现象的异质综合性媒介手段；以记录社会现象和自然现象片段为基础，制造效果、传递信息的媒介手段。我们还可以更简单地说：广义的电影，就是一种双频媒介（video and audio），影像和声音是构成了两个基本的频道。

[1] 《现代电影美学体系》，王志敏著，北京大学出版社，2006年版，第152页。

一、景别

早在爱因汉姆时代，透镜的差异就已经被意识到是一种与现实产生差别，进而生成艺术美感的重要因素。爱因汉姆将镜头前的图景与现实进行对照，发现了六大差异。他指出："为了创造出艺术作品，电影艺术家必须有意识的突出他所使用的手段的特性。但与此同时，绝不应该破坏拍摄对象的特征。相反的，他应该加强、集中和解释这些特点。"

在这些特点中，由于镜头所容纳景物的数量和比例的差别，镜头有了景别的界定。虽然对景别有各种各样的认识和分类，但常用的景别无外乎那么几种：大远景、远景、中景、近景、特写和大特写。

大远景经常用来拍摄外景，适合表现宏阔的场面。镜头被摆到百米甚至千米之外，将跨度达百米以上的景物信息记录在胶片上，这种景别往往包含巨大的场景内容，微小的景物经常化作难以辨认的斑痕，这更增强了这种景别所具有的"恢宏、博大"等视觉心理概念。我们在诗史电影中经常能看到这类镜头的运用。在影片《勇敢的心》（*Braveheart*，1995）中，有一段华莱士站在山脉巅峰的镜头，摄制人员采用了航拍，镜头开始的部分便是典型的大远景，记录了宏伟壮阔的山川景色，有效地震撼和净化了观众的心灵，造成了崇高博大的心理印象，有力地为悲剧主题做了视觉渲染和铺垫。

此外，并不夸张的大远景在现代电影艺术实践中经常会用来模糊人物、景物等重要信息，与对人物和景物的凸现有意地形成强烈的对比。而远景指的是可以完整记录一个中近距离视觉主体全貌的景别。从影片《后窗》（*Rear Window*，1954）开始部分对那栋小楼的展示，到《变相怪杰》（*The Mask*，1994）中对吉姆·凯瑞全身衣着和肢体动作的表现，采用的都是远景。远景是故事片中较常使用的一种景别，它便于交代人物关系，表现人物动作等。

中景和近景往往用来表现人物的半身或者相当于类似信息量的景物，这是室内摄影最常使用的镜头。这种镜头可以使观众将注意力集中到人物上半身，表情和言语的动作等都可以比较真切地表现出来，清晰而不夸张。

特写和大特写用于凸显特殊细节，巴拉兹曾断言：电影区别于以往任何艺术的一个标志性特征就是特写镜头。特写镜头关注细节，将之放大和突出，使平时不易觉察的景物得以夸张地凸显，从而强调了表现对象的特殊涵义，当这种镜头用来表现人物时，往往意味着对人物内心活动的洞察和表现。巴拉兹形象地说明了特写镜头的这个美学功能："你在一个中近景里看到的也许是一个人非常平静地坐在那里谈话，然而特写却表现出他正用颤抖的手指紧张地捻弄着一个小玩意（这暗示了内心的焦急）。"特别是大特写镜头，由于过度的放大，使一些极为平常的景物变得陌生起来，从而具有表现主义的诗意色彩。

张艺谋的《秋菊打官司》（1992）结尾定格在了秋菊诧异和无奈的面部特写上，这个特写将秋菊细腻和复杂的面部表情完整地勾勒出来，通过对人物表情动作的强化，表现其内心的思想状态，引导观众思考个体心理意识背后的深层文化结构，从而有效地将电影表意由外向内逐渐延伸。基耶斯洛夫斯基的影片《蓝白红三部曲之蓝》（*Trois couleurs: Bleu*，1993），使用大特写表现女主人公朱莉的眼睛，从而排除了面部动作等干扰因素，客观、甚至冷漠地通过毫无表情可言的眼睛反射出周围的景象，取得了变形和夸张的效果，也使观众接近主人公封闭的心灵空间，洞察其内心复杂的感受和体验。

景别的描述往往受到心理因素的制约，我们对一个镜头景别的判断，往往直接依赖于主体在整个画框中的位置和比例关系，因此创作者也更关注这种"心理"的判断，而不是完全依赖摄影器材，所以，这几个景别概念更像是对观众的心理感受的描述。在很多现代电影中，由于特技、特别是数字技术的运用，在表现大全景时，有时会使用虚拟场景。例如，在詹姆斯·卡梅隆的影片《泰坦尼克号》（*Titanic*，1997）中，表现远航的大船时，观众都会认为导演使用了"大全景"，甚至怀疑使用了超大号的广角镜头来强化这种宏大场面，其实，导演只是使用了邮轮模型并结合了数字合成技术，使得一个全景看起来像是一个"大全景"。

与景别效果紧密相关的是焦距，焦距的自觉运用也是满足电影表意要

求的必然结果。焦距会影响主要景物在画面中的大小、状态以及它与参照物的关系。对焦距技巧的运用往往是出于特殊的表意目的。比如，对长焦镜头（望远镜头）的运用可以取得"压缩距离"的效果，远处处于前后不同位置的若干景物会被压缩到同一个平面上。影片《黑白森林》（2003）结尾处结合升格摄影使用了长焦镜头，男主角被从模糊的楼群中剥离出来，将"打枪"的动作表现得极为诗化，与开头遥相呼应，意味深长。

短焦镜头又叫广角镜头，它使镜头可清晰成像的范围变大，远处和近处的景物都可以被清晰地表现，而不会像长焦镜头那样出现背景虚化的情况。在孙周的《漂亮妈妈》（2000）结尾部分，有一场主人公沿铁路行走的戏，利用广角镜头将主人公身后蜿蜒伸展的铁路清晰地展现出来，预示了生活道路的漫长与艰辛。

二、机位与角度

景别主要决定被拍摄信息的多寡，而机位决定观者的视点、影响拍摄角度，进而限定了取景的方式。

常用的拍摄角度有俯视、仰视、平视、倾斜角度等。

平视是最常用的拍摄角度，摄影机被摆在与主体相当高度的位置上，较适合表现人物和动作，由于这种视角接近于日常生活中肉眼的视觉经验，这使得观众以熟悉和亲切的方式获得影像信息。这种拍摄角度能够保证信息展示的平滑，使电影叙事更加透明、更加具有审美亲和力。

俯视、仰视、倾斜角度都是非常规拍摄角度，往往会带上较强烈的情绪和观念，因而常用来表达某些特殊的含义。

俯视角度往往将摄影机摆在高于拍摄主体的位置上，观众会感觉自上而下观察景物，由此获得心理优越感，特别是这种拍摄角度与下降的运动摄影结合时，极易产生观者压向或疏离拍摄对象的感觉。在冈斯特拉的影片《奥玛托》中，每当主人公回想起被误杀的小女孩时，便会出现一个俯视镜头，摄影机摆在小女孩头顶的位置，女孩吃力地将手伸向摄影机，这

个视角很容易让观者产生一种优越感,而小女孩则看起来正在祈求拯救,这种拍摄角度加强了观众对男主人公负罪感的认同,观影者与银幕上的形象通过这种拍摄角度而产生了某种心理关联,从而使某种意识形态或观念倾向性得以产生。

仰视角度则相反,摄影机被摆在低于拍摄对象的位置上,拍摄对象显得高大挺拔,适合表达对拍摄对象的敬仰之情,或者常凸显镜头视点(观者)的弱势情态。在影片《意志的胜利》(*Triumph des Willens*,1935)中,摄影师使用仰角拍摄了阅兵的场面,一个个德国士兵显得高大威猛,大步从摄影机上面迈过,使观者很容易产生敬畏之情。影片《杀人魔方》(*Cube*,1997)有意突出视角的心理含义和差别,在拍摄"悬梯"一场戏时,导演首先模拟了杀人者的视角,使用俯拍表现被杀者,被杀者无法找到杀手的匿身之处,杀手(也就是观众的视角)极容易获得一种优越的心理感受;接着故事返回"悬梯"段落的开始,模拟被杀者的视角,采用缓慢移动的仰视镜头拍摄,被杀者(这时候观众的视角)立刻处在了心理劣势中,对头顶上的危机充满了恐惧。

倾斜角度摄影将摄影机摆在倾斜的位置,这样,画面构图便失去了平衡,画中的景物充满了不稳定的因素,给人不安定感,适合表现焦躁和危机的心理氛围。这种构图倾向于向稳定状态的回归和过渡,因此常被用在表现戏剧冲突的酝酿场景中,一旦这种矛盾达到极点,紧张情绪随着高潮的到来而瞬间释放,这种摄影角度往往也就完成了使命,继而归于平稳安定的常规摄影角度。一般说来,倾斜摄影往往会结合运动摄影,从而强化颠簸、跳动等效果,因此常被用来模拟纪实拍摄;或者用来替代观者的眼睛,演变为具有跟踪、探视等意味的主观视点镜头。由于这种镜头的非常规性,极易凸显镜头语言的表意功能,很多艺术家都乐于使用。早在意大利新现实主义时期,由于斯坦尼康设备的推广,倾斜摄影和不稳定摄影就出现在了一些优秀影片中。北欧著名的"道格玛95"运动所拍摄的作品就使用了轻便的数字影像设备,倾斜的摄影风格随处可见;张艺谋的《有话

好好说》(1997)也大量使用了倾斜摄影,将处在知识与权力失衡状态下的个体的困惑与浮躁表现得淋漓尽致。在《英雄》(2002)的红色段落中,拍摄"书馆窥视"一场戏时,更是使用了倾斜的、不稳定的拍摄角度来渲染男女主人公饱受压抑的情欲,取得了传神的艺术效果。

三、构图

英国电影理论家欧内斯特·林格伦(Ernest Lindgren)认为,摄影师与画家一样,在构图时,要考虑的"第一个因素就是摄影机和主要形象之间的距离。如果距离很大,结果就会是一个极远景或远距离镜头。如果距离很短,结果就是一个大特写。"这样,摄影师通过景别有效地控制画面上的信息及其结构。

其次,还必须充分考虑主要景物在画幅中的位置。空间位置关系表现了生物(人)之间的社会和心理关系。大部分摄影师在构图时极为重视这一点,总是把主要的信息放在画面的中央,以此把主要景物与次要景物区分开来;而且,这样的画面具有"中心稳定"的心理特征,使观众的注意力充分集中在中心景物身上。当然,少数摄影师并不追求画面构图的稳定性,景物反倒处在画幅的边缘位置,甚至延伸到画外。这种构图意欲表达景物的边缘感,强调"被忽视"这一特殊含义;有时,景物部分地处在画外,还可以含蓄地表达"无限延伸"等含义。这种对不稳定构图的积极实践,使其美学价值和功能逐渐被现代观众认可和接受。

如果画面中的景物是人,摄影师则必须考虑更加复杂和细致的构图方式。对剧中人物的拍摄有多种选择。

首先,摄影师要决定人物形象的大小,或者说,他们距离镜头的远近,因为不同的景别会使人物形象产生截然不同的美学意味和心理含义。一般说来特写和近景会使人物充斥画幅,这种饱满的构图放大了演员的局部动作,适于表现鲜明的情感倾向,而远景和大远景则往往能真实地再现人物在环境中比较完整的活动情况,从而生成一种远观的心理印象,最适

合表达客观优势甚至是冷漠的观察立场。

其次，必须考虑演员面部与摄影机的角度。这一考虑来源于日常人们交流时生成的心理印象。当演员的面部与摄影机的镜头成微小的锐角（4/3面构图）时，往往表达他（或她）对与镜头外人物交流的期待，有时也表达了观影者对角色比较真实和细致的"观察"，这种构图容易使观众获得与角色平等的心理感受。当面部与摄影机的镜头成一个45度甚至更大的角度时，表明剧中人物的注意力偏离了摄影机镜头（观众），这种构图往往用来表现剧中人物的独立意识，甚至可以用来表现其对眼前景物的疏远和忽视。

在一般的经典模式影片中，演员面部一般不会与摄影机镜头正面相对，特别是在由两个角色构成的交流场景中，正面镜头带有太多的虚拟性，观众会轻易地意识到镜头对另一个演员位置的取代，从而使镜头前的表演失去可信度，破坏整体叙事的流畅性。当然，在一些比较特殊的场合，正面镜头极大地突出了演员面部的动作，而且常会使演员与镜头（观众）产生某种交流，使影片的叙事产生间离甚至暂时的中断效果。例如，在娄烨的《苏州河》（2000）中，女主人公面对镜头进行表演，这便与观众之间产生了强烈的交流效果，特别是她倾斜的脸部贴近镜头充满整个画框的时候，她对"影片拍摄者"的质问，彻底地打破了二维银幕的局限，将尖锐的批判和质疑直接指向银幕外的观众。

摄影师拍摄时，还经常会考虑到光线对构图的影响，因为光线直接参与了镜头内景物信息的布置。最常见的莫过于利用光源制造明暗差别和使用有色光制造颜色区域，将画面有效地区分为不同的层次，从而实现有效构图的目的。在蒂姆·波顿的《剪刀手爱德华》（*Edward Scissorhands*，1990）中，创作者大量使用绿色和黄色光在画面对角线上产生大的绿色和黄色区域，或使用阴影将人物背景的上半部分模糊化，使画面看起来平稳和谐，富于美感。

四、调度

构图是对画面元素静态配置的一种描述；而调度，则是指创造者，特

别是导演在运动中对摄影、表演等镜内元素进行的综合调节和把握,这也被称作"内部调度"。更广义的场面调度还包括对一个由蒙太奇原则构成的场景段落的调节和把握,这常被称作"外部调度"或"剪辑调度"。通过调度,各种画面元素和谐共处,可以更有效地发挥画面元素在运动时所具有的表意功能。

调度首先是对摄影机的调节和控制。在导演的要求下,摄影师除了选择合适的景物、景别,确定景物在镜头里的空间关系之外,更要采取适当的镜头运动方式。运动中的摄影使电影的画面结构与静态画面之间出现了巨大的差异。英国电影理论家林格伦很早就意识到:"导演的画面是活动的。这一点实质上就是使画面结构的常规无效。运动成为构图的主要因素,它使一切退居次要地位。"现代镜头理论甚至认为不同的镜头运动方式可以产生不同的深层心理印象和意识形态效果。

常见的镜头运动方式包括推镜头、拉镜头、摇镜头、移动镜头、跟镜头、环绕镜头和其他非常规镜头。

推镜头使摄影机逐渐靠近被摄物体,被摄物体在画面中的分量逐渐加重,它常用来表示观察者对观察对象的深入了解。特别是镜头被快速推进时,被摄物体的细节,例如演员的面部表情被立即放大,角色的情绪会得到凸显。

相反,拉镜头使摄影机远离被摄景物,随着两者之间距离的扩大,摄影机(观察者)逐渐获得一种比较客观和冷静的立场,因此,这种运动方式常被用作影片段落的分割技巧。

摇镜头是指镜头以摄影机支架为轴心运动的一种拍摄技巧,摇镜头根据"摇"的速度快慢,可以分为"慢摇"和"快摇"。慢摇镜头可以完整地再现周围的场景,交代多个景物之间的位置关系,由于镜头缓慢平稳,这种拍摄手法还常具有含蓄、诗意的特点。快摇镜头在现代电影中使用不多,由于镜头快速转动,胶片无法清晰的记录信息,会产生模糊的动态效果,因此快摇镜头常被作为一种较为固定的修辞格,用来连接一组同时发

生,但处在不同场景中的事件,有时也用来连接现实段落与闪回段落。

移动镜头也是影片中广泛使用的镜头运动方式,它极易使静止的景物产生律动和节奏感,获得特殊的美学效果。常见的移动镜头有水平移动和升降移动两种。作为"机械眼睛"的摄影机镜头向左移动时,与人们惯常的阅读顺序相反,会产生一种紧张和不安定的情绪,而右移,则会获得一种稳定和认同的心理印象。摄影机向下移动,会产生强烈的下降感和压迫感,而上移,则意味着"超越"或"离开"等心理含义。《生死时速》(*Speed*,1994)中的开头和中段多次将摄影机固定在运动的电梯里进行上下移动拍摄,对剧情节奏的控制起到了积极的作用。阿巴斯的《橄榄树下的情人》(*Through The Olive Trees*,1994)的结尾部分,摄影机缓缓升起,眺望远去的人物,诗意地暗示着一个叙事段落的完结,同时使影片具有象征性和多意性的开放格局。

跟镜头常用来跟随运动物体,完整记录物体的运动情况,因此常被用作镜头内部的动作技巧,弥补静态长镜头的不足。

随着便携摄影器材性能的不断提高,手提摄影机跟拍成为最常用的跟拍形式,晃动的影像容易使观众对"即时捕捉"产生认同,强化其"凸显真实"的美学功能;又由于跟拍具有"视点"的特性,因此,跟拍会产生悬念或制造其他一些心理效果。此外,我们在一些现代电影中还经常看到其他一些非常规的摄影方式。比如,《黑客帝国》(*The Matrix*,1999)中著名的"180度环绕摄影"就采用了多机位的顺时曝光技术,依次拍摄到了一个定格景物的多个侧面,取得了前所未有的视觉效果。此外,摄影师还常利用变换焦距的方法在同一个镜头中依次表现不同的景物,起到了与运动镜头相似的功效。

其次,调度是对一定场景中的演员表演进行的有效控制和把握。演员的表演和摄影机的运动一样,自身都依赖和遵守一定的艺术技巧和美学原则,同样都要受到一定场景的限制,导演在拍摄现场对演员表演进行宏观的把握就显得格外重要,这样可以使表演自身与其他创作元素和谐一致,

进而凸显出影片统一的艺术风格。创作者必须结合剧作、场景状况和摄影机取景方法，安排角色进入和退出表演区域的最佳方式，设定人物表演的幅度和火候，从而使表演与整体的影片风格天衣无缝。

在实践中，多数英美电影以戏剧情节见长，它们的创作者往往秉承斯坦尼斯拉夫斯基表演传统，强调演员自身对角色的情感体验，同时，看重表演的外在技巧，演员比较真实却又艺术地塑造人物和表达情绪。调度者往往会着力于发挥这种表演的长处，为表演者设置一个相对完整的表演空间，恰当使用景别和机位，最大限度地表现演员的表情和肢体动作，并综合调用灯光、音乐、布景等元素弥补夸张和失真的表演细节，使镜头里的表演完整、真实而富于戏剧性。

另有实践者则主张对表演进行"失控"处理，使演员在一定前提下自由发挥。例如意大利新现实主义导演罗莫 就主张演员在摄影机前进行多种多样的走位试验，而且主张演员即兴对台词，进行松散表演，再从多个样片中遴选最好的一条。这种对机位的随意安排和不露痕迹的自然的表演，与整个影片的"真实风格"极佳地统一在一起，浑然天成。还有一些导演，比如伯格曼，特别注重演员的直觉，喜欢即兴表演，主张捕捉最有表现张力的瞬间。还有一些导演比较重视演员在特殊场景中表演的"诗意"和"风格化"，比如在《天堂电影院》（*Nuovo Cinema Paradiso*，1988）中，导演经常把演员安置在狭小的表演空间里，使用运动镜头拍摄或采取多机位剪辑，演员的表演独具意大利式的夸张和风趣，使整个影片充满了动感、生机和狂欢式的酒神精神。

无论是对摄影机的控制还是对表演的把握，都是在一定的场景空间中完成的，因此，对空间的规划和安排成为调度的核心问题。导演必须优先考虑摄影机的取景，既要保证它能顺利地记录影像，又要考虑场景中的灯光、照明、录音效果等因素由于运动而产生的各种问题，而且还要保证摄影机作为"观者"的隐蔽位置。

调度还要着重考虑空间对演员动作的影响，使演员能够与空间很好地

融合在一起，而不至于在动态的表演中与场景或其他演员发生脱节。

最后，调度还要有利于影片意义的构造，这也是调度艺术的最高准则。从塔尔科夫斯基、安东尼奥尼到基耶斯洛夫斯基，电影大师们都格外强调场面调度对影片意义生成的重要作用。以安东尼奥尼的《云上的日子》（*Al di là delle nuvole*，1995）为例，一位寻找素材的导演在街区看似漫无目的的走动都被赋予"追寻"的隐喻色彩，由苏菲·玛索扮演的女主人公在镜中梳妆的运动镜头，完美地将面部、肢体等身体部位依次分解呈现在镜子、墙壁、地板上，将人物分裂的灵魂以舞蹈般的语言呈现出来。影片结尾，使用移动摄影拍摄一幢大楼的外景，透过一扇扇的窗户，故事中的人物被依次展现出来，调度强调了若干故事的内在关联性，为影片染上了浓重的诗意和人文色彩。

以上论述的是"内部调度"，广义的调度还包括"外部调度"或"剪辑调度"，即对一个由蒙太奇原则构成的场景段落的调节和把握。一个场景的段落往往不是由一个镜头构成，而是由多个不同的镜头剪辑而成。在这里，只需强调的是，同一个场景的镜头剪辑也是调度处理的重要方面，优秀的创作者总是把内部调度与外部调度完美地结合在一起。对剪辑调度的运用，至少要保证场景信息的清晰、感情表达的流畅，同时还要使以演员表演为主的影像信息连贯完整。蔡明亮的《爱情万岁》（1994）中有一场表现人物互相躲避的戏，一个男人进入公寓，正在偷着洗澡的同性恋男子匆忙逃到阳台，并窥探这个不速之客在室内的举动，这个男人也是来偷着洗澡的，同样被阳台上的同性恋男子吓了一跳。导演用一组分镜头和移动摄影构造了阳台和卧室两个独立但通透的空间，在交代了两人相对关系的同时，将人物丰富的表情和夸张的肢体动作传神地表现了出来。场面调度成功地将现代人的隔膜和恐慌揭示出来，并且空间布置使"黑暗的阳台\明亮的卧室""同性恋窥探者\被偷窥的男性"打破了固有的文化格局，产生了全新的文化含义。

场面调度使创作者在运动中动态地把握镜头内的元素，并且将同一

个场景的分镜头信息有机地结合在一起,实现对画面信息的综合配置和把握。电影是一种以画面为信息载体的艺术、是一种以真实物的幻象为语言符号的艺术,所以,调度意味着对电影的艺术材质进行综合地控制和富于创造性地把握。因此,从某种意义上说,调度类似于作家对文学语汇的综合驾驭,它是一种最终属于导演的综合性的艺术创作。

五、色彩

从梅里爱电影中的局部手工上色到《乱世佳人》(*Gone with the Wind*,1939)和《绿野仙踪》(*The Wizard of Oz*, 1939)中失真的饱和色调,从《红色沙漠》(*Il deserto rosso*, 1964)里的心理色彩到《黑客帝国》系列(1999—2003)里虚拟时空的色彩,可以说,电影色彩的变化经历了一个发展相当迅速的技术革命的洗礼,已经演变成更为多元且不同于前代的样式了。色彩可以"涂抹电影世界",更可以"构造电影世界"。

色彩的主要功能之一为修辞功能,即抒情与写意的功能。

电影作为"诗"与"画"的艺术,从来都是内容与形式结合的产物。"画"代表了电影的"视听"形态,并担负起对"诗"——电影叙事层面——的呈现功能。"视"与"听"是电影中"画"的主要呈现形式,色彩作为"视"的重要构成也同样肩负着对叙事的表意和造型性功能。如果"画"代表电影艺术的形式层面,那么色彩则是这个层面的重要构成,特别是在一些强调造型性的影片中,色彩几乎成了导演的标签和影片的旗帜。不得不说,在大多数情况下,形式不是独立于内容而存在的,所以在一部影片中无论是偏重于叙事功能的色彩还是更具有造型性的色彩,都不能完全脱离叙事本身,但理论研究的任务之一就是厘清一些哪怕细微的差别,让认识更为明晰,分析更趋理性。所以以下对色彩功能的划分并非绝对,仅仅是在影片中其担当职责的倾向性区别。

基于以上的认识,色彩在电影中的功能大致可以分为表意和写意两类。表意功能主要指影片中的色彩处理与叙事的关联更为紧密,甚至参

与到叙事本身，有推动或介入叙事的作用。比如说在《辛德勒的名单》（*Schindler's List*，1993）中，整个影片主体部分是黑白色调，其中出现了一个女孩，被处理为穿着红色的大衣，而这个女孩的出现是以辛德勒的主观视角为切入点的，而影片的叙事方向也从辛德勒见到这个"红衣女孩"之后有所转向，辛德勒从最先单纯想要发战争财的商人开始转变，而这抹"被看见的红色"成为人物在整个电影叙事上的分界点。这类的色彩运用往往具有主观性色彩，并且通常采用局部的色彩运用，如同乐章的停顿符码，起承转合。色彩在这里的功用也是对电影视听艺术最好的阐释，它甚至超越旁白、闪回等任何解释性话语，也使得电影之为电影。除了以介入叙事为主的表意功能之外，色彩还有另外一种功能为很多风格化导演所钟爱，那便是将色彩的造型性作为影像风格的主要标识，在这里我们暂且命名为色彩的写意功能。在这类影片中，色彩往往以"主角"的身份亮相，色彩本身和叙事的关联不是十分密切，如果把这类影片的标志性色彩拿掉，叙事依然成立，但视觉呈现却黯然无光。当然这类影片中有做得十分成功的，也有流于形式，过度浮华的。但无论哪一种，它们都以色彩为自己的标签，让人过目难忘。比如说国产影片《英雄》中，多色块的叙事分割把一个故事幻化为白故事、蓝故事、红故事、绿故事等。也许多年之后观众不再记得故事本身，但大色块分割式的叙事，给人们的视觉"留影"一定非常深刻，这也可以说是色彩的功劳。同样是多段式叙事的《罗生门》（*Rashomon*，1950），影像虽然是黑白的，人们更津津乐道的可能反而是故事本身了。无论形式还是内容，不应该完全割裂，但《英雄》在色彩上的大胆尝试也不失为一次电影类型的突破，有着可贵的实验精神。

色彩对于一部影片来说首先起着承载功能，所以无一例外的都要传递相应的意义，而我们在这里所讨论的是相对范畴——在传导内容的同时，色彩对于叙事的功能是否有所不同；虽然色彩具有强烈的象征性和表意功能，但在何种程度上它的表意对于叙事至关重要，而何种程度又有所疏离，甚至呈现出色彩本身在电影中可以传递的艺术内涵。我想这才是本章

讨论的重点。

不可否认的是理论对于事实的论述是有一定局限性的，在同样一部影片中，色彩在这个层面的表意性更为突出，有可能在另一个段落中造型性和写意性又更胜一筹。比如在基斯洛夫斯基的《蓝白红三部曲之蓝》中，蓝色成为影片的基调，局部的蓝色风铃、蓝色糖纸以及大面积蓝色游泳池与个体不协调的比例都构成了整部影片的影像风格，与忧郁、纠结的人性拷问主题放置在一起，蓝色此时营造了强烈的写意色彩。但在朱丽叶·比诺什扮演的女主角出院后独自承受着丧夫丧女之痛时，电影画面中出现了蓝色的幽光，伴随着沉重的主题交响乐以及忽远忽近的镜头，这些视听从造型上来说毫无征兆也难以解释，但从叙事角度来看，蓝色幽光和主题交响乐的突然响起都是女主角此时心境的绝佳映照，这抹蓝色幽光和音乐不是来自外部，而是来自她内心，是内心叙事的外化，这"超现实"的视听处理和接下来一场女记者来访的"现实"视听处理正好印证了通过"虚"与"实"的视听手段来呈现叙事的可能性和独具匠心。在《蓝》中色彩功能的多样化呈现是导演出色才能的展现，而色彩功能在一部影片中的胶着状态也是电影文本复杂性的特质之一，理论之光所要照耀和分辨的恰恰正是这些纠葛的真相。

下面重点谈一下色彩的叙事功能。

这类色彩在影片中对于叙事的进程是有推动作用的或是作为叙事转折标志出现的，具有"从色彩变化中得到叙事发展信息"的功能特点。本节主要讨论在时间向度里参与叙事的色彩。

首先，色彩可以推动叙事的发展。

有的单个色相的出现使得整个影片的色彩出现了不协调，而正是这种醒目的单个色相起到了叙事转折的标志性作用。《战舰波将金号》(*Battleship Potemkin*, 1925) 中的"红色旗帜"几乎成就了这部影片最为经典的段落。红旗的出现，标志了"革命的进行"到了新的阶段，从叙事角度而言这面红旗是一个标志，并进入了象征。

在《天国与地狱》(High and Low，1963) 这样的黑白影片中，出现了一缕"黄色"的烟，这里的黄色是通过后期上色完成的。影片讲述了一起绑架案，一直没有案件进展的线索，而这缕黄色的烟，给了影片中人物一个信号——破案线索的出现。从整个影片的叙事结构来说，这缕黄色的烟是具有转折意义的细节安排，相对于整个影片的叙事起着标志性作用。在黑白电影中，后期涂抹的颜色往往具有特别的用意。到了彩色胶片成为主流的时代，有一些影片会刻意拍摄为黑白影像，这么做一方面是为了追求时代感，另一方面也蕴含着导演独特的创作构思。再以我们前面提到的《辛德勒名单》为例，1小时8分时整个黑白色调的影片中出现了唯一的一抹红色——一个身着红衣的小女孩出现在银幕上。而影片中再次出现这抹红色时，它包裹着的却是女孩的尸体。如果以红衣女孩的出现作为叙事的转折点，那么影片的叙事被分成了两个部分：在女孩出现之前，讲述的是主人公辛德勒如何从一个失意的商人变成了发战争财的投机商；而在红衣女孩出现之后，辛德勒看到了一个鲜红的生命在眼前跳动，当女孩子穿过尸横遍野的街道，这一触目惊心的事件使他的生活动机和生活道路发生了重大转变。叙事的进程由之转向了另一个方向：辛德勒开始利用自己的做生意的便利营救犹太人，影片的后半部分几乎都在讲述一个关于营救的故事。正是在这个意义上，我们说，穿着红色衣服的小女孩成为叙事的转折点，进入到叙事当中去了。

在王家卫导演的影片《花样年华》(2000) 中张曼玉一共换了约二十套花色各不相同的旗袍，从旗袍的颜色变化中可以看出电影色彩对叙事的介入。影片中女主角穿着背部有一团黑墨似的图案的旗袍仅一次，是她在公司帮老板骗老婆时。这是一次欺骗行为，她是协同犯，而在这个事件之外她也是深受婚外情困扰的一个人，所以这个场景中张曼玉的旗袍色彩传递了一个信号：她扮演了一个相当尴尬和复杂的角色。在影片中张曼玉只穿过一次红色旗袍，那是在面对和梁朝伟的情欲选择的情境中穿着的。可以说旗袍色彩的挑选不仅具有角色性也具有一定的叙事功能。这里应该指

出，色彩在影片中的叙事功能和象征功能往往是交叉在一起的。

在黄建新导演的影片《黑炮事件》（1986）中色彩处理也是非常具有特色的。影片讲述了一封电报引起的人与人之间的怀疑、猜忌。在两次党委会议上，同样是讨论主人公赵书信的"黑炮事件"，但整个白色的会议室在色彩处理的细节上发生了变化，这样的变化又是和叙事紧密关联起来的。第一次整个会议室是统一的白色，黑白的时钟和白色的桌布，开会人员的衣着也是统一的白色衬衣，桌子上都是统一、透明的玻璃杯。从整个气氛来看就相当压抑，而且几乎没有人（仅经理一人）为赵辩护。会议的结果统一在对赵的继续调查和怀疑这一点上，也即赵的处境在整个叙事中没有发生改变。而在第二次会议上，我们从整个空间内部的局部色相变化中得到了信息：与会人的衣着颜色已经出现了非统一化，桌子上也并非是统一的玻璃杯，还放着黄色外套。通过这些局部色相的处理使得整个空间环境的色调已经没有第一次那样压抑和紧张。而在叙事上也证实了这一点，已经有更多的人站出来为赵说话，从整个叙事进程来讲可以说局势已经发生了变化，这也预示了赵最后的结果。

其次，色彩辅助叙事时空的营造。

在张艺谋的影片《我的父亲母亲》（1999）中，导演通过黑白与彩色的转换来营造叙事时空的变化。影片整个的色彩结构是：黑白——彩色——黑白——彩色。影片的主体部分是彩色的，从叙事上看，主体部分正是讲述母亲和父亲的初恋时光。在母亲的回忆中，"过去"是和父亲度过的美好时光，是生命中充满色彩的日子，色彩的使用正好可以传达出这样的意涵。而儿子回来为父亲奔丧的辅线，是现实的时空，因此处理为黑白的。在这里，色彩的使用不仅象征着故事进入了过去美好的记忆，更起到了分割时空的作用。彩色的主体部分在视觉上给了观者一个明显的区别，而母亲在青年时代的美好时光用彩色来表现是相当符合整个叙事需要的。在母亲和父亲的初恋中，展现了大量母亲穿着桃红色棉袄奔跑在四季变换的山林里的画面，类似这样的长镜头传达给观者的视觉信息是突出的；

一个情窦初开的少女,奔跑在春花烂漫的山头,这样的画卷在影片中的频频出现,以一种复沓式的情感吟诵了一首爱情诗篇。色彩在这里给了这首爱情诗视觉的绚烂,完成了造型和诗意的结合。而在现实时空中,悲切的母亲沉浸在丧夫的苦痛之中,和有爱人的时光对比,生命几乎进入了一片荒漠,黯淡无光。在影片结尾时,母亲看到儿子站在丈夫当年的讲台上,朗读着丈夫当年的课本,现实时空被拉回到母亲的回忆中,母亲想起了年轻的自己第一次听父亲讲课的情景。影片发展到这里已经到了情绪的最高潮,而导演通过彩色和黑白画面的叠化来完成了这个高潮段落的营造:母亲从黑白的现实回到了缤纷的过去,色彩打通了过去和现实时空的界限。电影色彩在这里准确地捕捉并完成了对影片主旨的表达。姜文导演的《阳光灿烂的日子》(1994)在色彩的运用上也有异曲同工之妙。

在法国影片《一个男人和一个女人》(*Un homme et une femme*,1966)中,色彩把影片分为几个叙事时空:有过去的,也有当下的;有心理的,也有现实的,可以说影片的色彩营造了多重时空。下表是影片的色彩构成图:

色彩＼事件	和色彩搭配的主要场景和事件
红褐色	母子出场;二人和孩子们去餐厅;男人决定告别自己的情人;男人的赛车比赛;二人的亲热段落;走出旅馆去火车站;女人在火车上回忆自己和丈夫吃饭;二人终于在一起
蓝色	二人在车上;女人看到男人获胜,发电报给男人;男人收到电报后驱车去找女人
彩色	父女出场;女人在男人车上回忆自己的丈夫;男人自己的世界;二人相约接孩子;室外海边,船上;男人回忆妻子接电话;翻阅杂志时插入彩色段落,并列的是女人在拍电影;男人驱车找女人,直到天亮后;二人做爱时穿插女人对丈夫的回忆;女人无法忘记丈夫,决定和男人分手
黄色	男人谈到自己的妻子
黑白	女人猜想男人的工作是皮条客

总的来说影片通过不同的色彩分割了影片的叙事段落。而红褐色、蓝色、黄色这样的单色处理是具有相应的空间环境和叙事线索的。比如男人和女人在相识之初，二人在男人的车里时，总是被滤色镜处理为偏蓝色的单色调，似乎暗含了两个人的内心世界都弥漫着孤寂而惆怅的情绪。而这种色彩处理使得我们看到了同一空间色彩的二人如此相似，进而形成了一个"场"，属于两颗孤独灵魂的共同的"场"。而到了影片结束两个人的世界变成了彩色，这样的色彩处理是心理的，也是象征意义上的，因为二人要展开一段新的有颜色的生活。在这部影片中色彩的叙事功能、象征功能，甚至对影片结构的整合功能之间都是相互渗透的。

《花样年华》中对于时空转换的精妙之处便是通过张曼玉旗袍的变化来实现。影片没有过多的时空交代，但观众却可以从不同色彩的旗袍变化得到转场的信息。

再次，色彩参与叙事结构的构建。

剪辑并不是唯一的整合影片的方式，也有一些影片是通过色彩来完成对电影结构的整合并形成独特的审美形态。这类影片的叙事结构和色彩结构往往呈现出对应关系。

再以之前提到的《英雄》为例。《英雄》从叙事结构上来说是三段式的，并且通过色彩的区分从直观的视觉呈现上实现了三段式的分割。影片主要的三个段落是：(1) 无名讲述的红色段落。在这个段落里，飞雪和残剑为情所困；(2) 秦王推测"真相"的蓝色段落。在这个段落里，秦王识破了他们几人的刺杀计划；(3) 无名讲述的白色段落。这个段落主要是讲残剑这个人物，也为最后无名放弃刺秦作了铺垫。影片通过无名和亲王二人的对话展现给观众一个事件的三种可能性。从叙事上说三个段落基本是平行的，从色彩的运用上也可以说成是平行的，而这种看似没有因果的，甚至相对独立的色彩构思主要的依托正是叙事的要求。这样的色彩安排也暗合了叙事段落的结构特点。和基耶斯洛夫斯基的《蓝白红三部曲》不同的是，它不是通过细节和物件的局部色相来串联整体色彩的风格取向，而是

用了"段落色块"的处理方式。

首先从色彩上说，这几种颜色不具有明显的视觉反差。而几个叙事段落也是这样，几乎没有重合的地方。而且每个段落都独立成章，段落里的人物和空间环境都几乎是用一个色调来完成的，比如红色段落里，有红色的书院、红色的衣服、红色胡杨林，这是完成视觉风格的一种相当刻意的表达。甚至可以说是脱离了叙事本身的，如果去掉这些颜色，其实故事依然成立，就像《罗生门》一样。但是色彩的加入增加了这种叙事的层次感，丰富了视觉的冲击力，更重要的是完成了画面和叙事的结合。从这个意义上说，《英雄》的色彩运用体现了新时代技术革命对于同样文本的表现力的拓展，尤其是对古装武侠电影题材的形式探索。

另一部影片《厨师、大盗、他的妻子和她的情人》（*The Cook the Thief His Wife & Her Lover*，1989）中的色彩运用也体现了色彩对影片的整体结构功能。该片的色彩主要体现在空间上的差异：绿色——厨房：滋养二人爱情的温床，充满了生命力；红色——餐厅大堂：充满了暴力、血腥和尖锐的矛盾；白色——洗手间：潜伏的情欲。这三个空间的色彩构思雕琢痕迹十分明显，甚至光源的舞台化效果都是导演刻意营造的，体现了一种强烈的表现主义风格。从整部影片的叙事结构看，视觉空间是被强调了，而叙事空间的真实性却相对被弱化了。影片中的人物进入到绿色空间便成为绿色，进入红色空间便成为红色，这里就凸显了空间和人物的关系。一方面可以理解为人物的变色具有一种"保护"作用，这种保护色让他们融入一个相对安全和释放的环境。在红色的餐厅里，大盗的妻子必须充当其妻子的角色，所以是和空间相对应的红色衣裙；而进入绿色的厨房，妻子的衣裙变成了绿色，这是一个释放的空间。从另一方面讲，这种空间色彩的差异性结构了叙事，结构了整部影片，完成象征的结构性功能。在这里时间纬度是被淡化了的，空间的指向性被凸显。在色彩对空间的整合中我们看到了一种色彩的结构功能，而对颜色的选择，则体现了色彩传统的象征功能。

值得一提的是，这两部影片的导演张艺谋与彼得·格林纳威都有绘画的专业背景，所以对于色彩的运用往往体现出一种绘画式的功能特点。《英雄》里突出了一种大色块涂抹的风格特点，而《厨师、大盗、他的妻子和她的情人》里则体现出一种舞台式的实验性色彩效果。

维姆·文德斯的影片《柏林苍穹下》（*Der Himmel über Berlin*，1987）讲述了两个柏林上空的天使体察柏林都市的世俗生活的故事。影片的镜头语言是以一种俯视且无处不在的全知视角出现的。两个天使所看到的世界是黑白的没有颜色的世界。而影片中穿插的彩色段落都是俗世间的人类所体味到的世界，是天使无法触摸和体味的。色彩在这里表达了天使对于世俗生活"置身事外"的感觉。后来其中的一个天使因为看见了一个人类女孩的喜怒哀乐而爱上了她，并化身成人类来到人间寻找她。这个时候影片中出现了大量的色彩，对于这个变成了人类的天使而言这是一个真实的世界，不再置身事外，他能看见颜色，能尝到味道，虽然他尝到的第一种味道是血的滋味，但这却是无比真实的。影片用黑白和彩色构筑了两个世界：一个是天使高于俗世的黑白世界，一个是充满了色彩的人类世界。两种色彩是通过天使的视角来构成和过渡的。这种和叙事紧密相关又反过来结构了叙事的色彩运用充分地体现了色彩的结构功能。这样的色彩结构方式给了影片别致的形式感和节奏感。

色彩的第三个主要功能为疏离叙事的功能。

和介入叙事的色彩相比，疏离叙事的色彩更偏重色彩在电影中的表现性。这种功能主要有三种形式：视觉刺激功能、情绪表达功能、象征功能。

1. 视觉刺激功能

（1）以色彩的视觉凸显为主要电影语言

国内最具有色彩构思的导演要数张艺谋，他的影片十分强调色彩感。他的影片《红高粱》（1987）不仅片名里有"红"字，整部影片都"起伏"和"延续"着红色，并用这个基调来完成了影片的风格造型。女主角九儿出场是一个身着红衣的嫁娘，红色既显示了其娇艳的形象又蕴涵了其果敢自主

的强烈个性。在九儿和"爷爷"在高粱地里定下终身时,穿的正是红色的棉袄,也是她的嫁衣。红色成为具体的单个色相出现和贯穿在整部影片中,成为风格化的意象,更多地承载了视觉造型而非叙事的功能。在张艺谋的影片中经常会出现红色,可以通过下表总览一下他这种强烈的个人风格:

影片	红色的呈现样式	情绪暗示	象征
《红高粱》	九儿的红色嫁衣	喜庆	生命力
	日全食	刺激、亢奋	暗无天日
《大红灯笼高高挂》	颂莲的红色嫁衣、红窗幔	恐怖、糜烂	情欲
	红灯笼	恐怖、阴森	鬼火
	三太太的红戏服、红旗袍	恐怖、阴森	张扬的性格
《菊豆》	婶子的红嫁衣	喜庆	短暂的幸福感
	红染布	恐怖	罪恶
《我的父亲母亲》	红头巾、红发卡、红棉袄	美好、温暖	纯洁、甜蜜
《英雄》	红色段落中的衣服、书馆	醒目、刺激	情欲、刚烈

在张艺谋的影片中对与红色元素的运用是比较常见也比较风格化的。尤其是在他的早期影片中,红色出现的频率更高,指向性也较强。在《大红灯笼高高挂》(1999)中,红色的使用是以单个色相和局部色调完成,但基本是运用灯光和服装、道具来完成的。这些影片可以看出导演对于颜色视觉刺激功能的重视和运用。

《英雄》在色彩运用上同样是超越了叙事的。

影片中主要出现了六种色彩:黑白色、黑铁色、红色、蓝色、白色、

绿色。每一个色彩都作为一个叙事段落的匹配形式。如长空和无名二人在棋馆内较量时展开的"意念战",导演采用了黑白色来区别真实空间中二人的对峙。影片中的场景也分为几个色系,比如:秦王的宫殿是以黑铁色为主,黑色在五行中位居最高,黑色的运用将视觉效果、色彩的意义以及整部影片的叙事统一在一起;代表赵国的书院分别以红色和白色为主,这两种颜色和黑色相比显得分量轻薄,反衬出秦国势力的强大。在影片的三段叙事中有一个故事是秦王自己的推测:无名认识残剑飞雪;以及无名与残剑二人在湖边祭奠飞雪。这两个场景都是以蓝色为主的叙事段落。影片中短暂地插入了一个绿色段落,介绍残剑和飞雪的相识,以及他们在三年前的行刺。绿色是代表生命的,当残剑遇见飞雪就是一次新生;绿色在影片中也代表了"不杀",代表了"和平"。所以残剑放弃了刺秦。这些色彩从整体上分割了单个叙事段落,而又各自具有相应的象征意义。

主要色彩	实例	场景	人物
黑白	长空和无名意念战	棋馆	长空、无名
黑铁色为主	秦王召见无名	秦宫	秦军和秦王,无名
红色为主	无名的讲述	书馆室内	无名、残剑、飞雪、如月、赵国书馆众人
蓝色为主	秦王的猜测	秦王猜测无名认识残剑、飞雪时的情景;湖边祭奠飞雪一场	无名、残剑、飞雪、如月
白色为主	无名第二次讲述	书馆室内	无名、残剑、飞雪、如月、老仆
绿色为主	残剑的讲述	残剑回忆和飞雪的相识的场景;三年前刺秦的场景	残剑、飞雪、如月

《英雄》的美术指导霍廷霄在谈到影片的色彩构思时说:"电影快开拍的时候张曼玉给导演提了一个建议,说最好用红色,红色更易表现飞雪、

残剑的那种扭曲的心理、躁动的心态，最后就变成了我们说的'红故事'。第二个是'蓝故事'，代表的就是爱情。第三个是浅色的，就是白色调儿的，表现一种壮烈感和一种悲剧的心态。中间还有一个绿色的插曲，描写残剑和飞雪怎么认识的、怎么去刺秦的那一段故事。秦王宫殿的故事就是黑色的。"[1] 这样的创作构思就形成了影片独特的艺术风格和视觉呈现效果。有学者把这样的一种审美形态称作"唯漂亮主义"，"对画面的要求是色彩的饱和，画面中的空间呈现、大气透视都要求很'透'。这类作品的画面色彩处理经常用平涂效果，画面和音乐有一种光滑而明亮的华丽。"[2] 这种比较单纯化处理色彩的视觉效果形成了导演的创作取向之一，也构成了"非叙事的色彩表达"。因为在影片中无论是红色的书馆，还是蓝色的藏书阁，那种纯净的单一色彩并非叙事所必要的色彩构成，而是超越叙事之外的，形成了风格化的电影色彩语言。影片中的红、蓝、白是叙事时空的切换，更是影片独特视觉效果的重要特征之一。张艺谋的色彩观是一种来自中国民间的色彩经验，比较《英雄》和李安的《卧虎藏龙》（2000）就可窥见一二。《英雄》对意境的理解通过大色块和饱和色调来实现，并不像《卧虎藏龙》那样从形式上表现中国传统义士的恬淡出世的精神，但却符合当下消费主义对感官刺激的需要。

　　影片《罪恶之城》（*Sin City*，2005）的色彩构成是以黑白为主体，其中穿插了单个色相。这种通过后期处理完成的单个色相，突出了这些局部色相强烈的饱和感，与整部影片的黑白色调形成了一种明显的张力关系。

　　首先，选择使用黑白色调主要是为了符合整部影片的cult风格。影片的故事发生在一个充满了罪恶、肮脏、血腥的都市里，三个故事段落也都和罪恶、腐败相关，可以说这是一部从叙事、主题到形式都相当黑暗的影片。黑白色调符合了影片漫画改编的风格，并且充分地实现了影片整体对

[1] 参见《笑论〈英雄〉》中《霍廷霄访谈录》章节，中国电影出版社，2003年版，第143页。

[2] 参见郝建的《唯漂亮主义——关于国家新形象的塑造》，载于《电影欣赏》，总号第121期，第63页

"写意"风格的追求。在影片的黑白影像中还出现了一些模仿底片的段落，构成了叙事节奏的停顿。

其次，影片中出现的单个色相以红色、黄色为主。女人的红唇、妓女的红色长裙、红色床单以及红色的血液，可以看出，在影片中红色主要指涉了欲望和血腥。而影片中的黄色主要是以一个黄色身体的人为代表。这个人物在影片开头曾出现过，但身体不是黄色的，后来我们知道身体变成黄色是因为他服药后产生的副作用。但显然导演在这里是为了突出黄色而特意制造了这种视觉效果。黄色在西方有毒药、罪恶的含义，而这个人物的第二次出现显然依旧是一个邪恶的化身，直到他死，都带着这"散发着恶臭"的黄色。

影片中出现的这些单个色相是以相对饱和的色彩出现的，和整个影片的黑白色调形成了巨大的张力，不仅突出了视觉冲击力，也区别了普通的黑白影片，给观众一种震惊感和时尚感。并从视觉风格上完成了主题和形式的风格化统一。

再比如在《红色小提琴》(*Le violon rouge*，1999)、《电话亭》(*La cabina*，1972)、《白气球》(*The White Balloon*，1995)等影片中，单个色相作为影片主要道具的色彩具有了一种特殊的含义和视觉效果。这些单个色相醒目而且贯穿一致，它们和整个影片的色调形成一种对比和张力关系，突出了物象本身，也具有强烈的造型性。

（2）以相对统一的色彩基调营造导演个人的审美世界

有一些影片不注重突出单个色相或是段落色彩，而追求一种整体的色彩意境，这是和影片风格紧密相关的。比如霍建起导演的《那人那山那狗》（1999）的色彩就代表了这种视觉经验，即唯美化、诗意化的风格特点。影片讲述了一个恬淡的邮递员的生活，镜头展现了大量的林间山头、小桥溪水的风光，和整个淡雅婉约的主题配合。从色彩上讲，影片弥漫着绿色的基调，和超然恬静的叙事风格相得益彰。这样的色彩取向是反临摹现实的，是对一种主观情趣的追求。

俄罗斯影片《母与子》(*Mother and Son*，1997)更加明显地流露出导演

高度个人化的审美趣味和色彩风格。该片胶片的处理完全是模拟油画的视觉效果，大量的静态构图也是为了突出一种油画的画框效果。

《青木瓜之味》(The Scent of Green Papaya, 1993)是越南导演陈英雄在法国摄影棚里搭景拍摄完成的一部影片，和后来他拍摄的写实风格的《三轮车夫》(Cyclo, 1995)形成了一种审美差异。两部影片都是在表现越南，但《青木瓜之味》的影像风格十分唯美，近乎洁净。从镜头语言来看，多以长镜头和舒缓的摇移为主。从色彩上来讲，则是一种近似饱和的绿色居多的色系占主体。影片讲述了一个小女孩成长恋爱的平淡的生活旅程，就叙事而言没有强烈的戏剧冲突。这种色彩风格和叙事线索使得整部影片弥漫着恬静、安逸、祥和的情绪，也完成了导演对故乡"追忆"的梦幻般的图景。

《那人那山那狗》《母与子》这类影片的导演在形式风格上都体现了其独特的审美情趣和审美追求，在影片中往往以弱化叙事和营造视觉的诗意化风格来完成。

2. 情感表达功能

（1）通过空间环境或色调的安排来进行情感表达

伯格曼的影片《芬妮与亚历山大》(Fanny och Alexander, 1982)的空间色彩处理明显体现了芬妮和亚历山大的情绪色彩。"从《芬妮与亚历山大》的色彩结构来看，亚历山大祖母家和剧院是温馨的暖色调构成的，而主教家则是阴暗灰冷的色调组合，强烈的对比强化了亚历山大叛逆精神的发展。色调蒙太奇表现了人物的心理情绪，然而在总体色调中，微妙色调的变化则更有魅力。"[1]导演通过空间色调的差异传达了一种情绪，它弥漫在整部影片中感染着观众。在两种色调的对比中，观众不自觉地得到了关于情绪表达的信息，这种对于空间色彩的选择通过视觉上的冷暖色调最终完成，并进入象征。

影片空间场景色彩分析见下表：

[1] 参见肖峰的《论电影导演的色彩思维》，载于《电影艺术》，1996年第1期，第63页。

		第一场	第二场	第三场	第四场	第五场
室内空间色彩	剧场	缤纷的舞台，金色的室内装修	色调较灰暗	灰暗		明艳如初
	奶奶家	红绿为主，明艳夺目	朴素	素色	素色	粉色调为主
	继父家			石膏色	石膏色	石膏色
	木偶剧院					五光十色
室外季节变换		圣诞之夜的雪	冬日的雪白	春之明媚	夏天的雨季	夏天的雨季
事件		圣诞之夜的家庭聚会	父亲之死	开始与继父的生活	奶奶的牵挂，母亲的求救	再次回到大家庭

从整部影片的室内空间色彩结构看主要划分为以继父家为主的阴冷色调和以奶奶家为主的暖色调。这两种用以区别空间的色调不仅作为叙事空间的自然色，也作为亚历山大情绪变化的心理色彩呈现。在继父"石膏色"冰冷的家里，芬妮和亚历山大被继父隔离、训斥，感觉不到任何亲情和温暖，这种情绪表达在空间色彩上被视觉化了。在奶奶家里，大多时候都是家庭聚会、圣诞之夜、团聚的喜宴等场景，家里充满了两个孩子美好的记忆和与家人的温情，所以从情绪上来讲是愉悦的。在色彩处理上导演采取了温暖的红色调为主，房间的窗帘、沙发、装饰、烛光等等都是温暖的。木偶剧院作为一个和继父家对比的空间场景在色彩上是"五光十色"的，这种绚烂的色彩语言表达了孩子们重获自由和新生的美好憧憬。而整部影片的室外空间色彩是以四季为主，雪天占的比例较大。一次是圣诞之夜，而另一次是父亲的去世。在这里雪白是圣诞的喜悦也是丧父的哀思。奶奶家的室内空间色彩也是在随着事件发展和人物的心情变化发生转变的，圣诞之夜是红色的，而父亲去世是简单的素色为主，一直到芬妮和亚历山大又再次回到了大家庭里，室内是祥和的粉红色。芬妮和亚历山大的

童年是坎坷的，但影片最后让他们重归家庭的温暖。简言之，在对两个孩子心理空间的展现上，影片所依靠的不仅是叙事，还有空间色彩的变换。

《黑暗中的舞者》(*Dancer in the Dark*, 2000) 讲述了一个即将失明的女人为了给遗传了自己眼病的儿子治病而每天辛勤地工作挣钱，最后却失手杀人的故事。这是一个渴望光明而又在现实生活中被剥夺了光明的女人，她热爱生活，热爱艺术，积极地参加社区的戏剧社。但现实生活因为她的视力障碍给她一次次的重创，先是失业，后来又被邻居偷走了自己为儿子做手术所攒下的钱，最后失手杀死了邻居。但即使生活如此灰暗，她的内心仍保有幻想。她的幻想世界充满了音乐、舞蹈，只要进入其中，影片的颜色立即光鲜起来，而回到现实，颜色就被处理为灰色调，如同蒙上了灰尘。影片通过色彩构筑了人物现实和内心的双重世界。

(2) 通过光调的明暗变化营造情绪

在影片《呼喊与细语》(*Viskningar och rop*, 1972) 中，三姐妹一直有很深的感情，但又有严重的交流障碍。在其中一个姐妹的生命即将结束时，她们都各有所思。当备受疾病折磨的安妮突然死去，屋子的整个色调瞬间暗了下来，几乎成了日食，这里用了一个几乎失去光源的效果来营造了一种情绪。虽是短短几秒钟，却是情绪变化最明显、最外化的几秒钟，就像生命火焰的掐灭，这种色彩明暗的变化表达了一个生命的完结。

《如果·爱》(2005) 讲述了金城武和周迅扮演的两个曾经的爱人再次相见时的情景。影片的时空穿梭于二人的回忆和现实之间。周迅饰演的孙纳曾经是为了实现自己的梦想而不惜牺牲一切的人，当孙纳选择牺牲爱情跟男主角林见东的导演同学走之后，林十分绝望，此时，整个空间环境的色彩发生了变化，几乎进入了无光的黑暗。这种突然黯然的空间环境以最视觉化的方式传达出了林见东沮丧的心情。

以上两部影片都用明暗变化来作为表达情绪的重要工具。这种内心的"漆黑"通过视觉外化的形式正体现了电影语言在情绪表达上的探索。

在李芸婵导演的台湾电影《人鱼朵朵》(2006) 中，色彩明艳，饱和

度高,剧中人物如同简笔画的童话人物一样干净、简单。剧中女主角朵朵是一个极喜欢漂亮鞋子的女孩,因为之前她不能行走,当她获得了走路的机会时,非常迷恋各种各样的鞋子,如同有了双脚的人鱼公主一样,非常快乐。而偶然间她又再次失去了行走的能力,人生就像和她开了一个残酷的玩笑,坐在轮椅上的朵朵经历了人生低谷,最后终于逐渐走出阴霾。影片色彩从最初的明艳到失去行走能力后的黯淡再到回归生活后再次明亮起来,通过色彩的明艳和极低的色调影调的对比呈现出了这一心路历程,在这里色彩成为影片独特的语言。

3. 象征表现功能

(1) 作为人物标签的色彩

前文中我们曾经提到,影片《罪恶之城》使用了黑白色调,但片中有一个黄色皮肤的人物,黄色在西方有罪恶的含义,这个人物在影片中正是邪恶势力的象征。黄色就成了这个"邪恶之人"的标签,并把他符号化了。

其实在我国传统的样板戏里就是通过色彩和打光来确定一个人的性质,并完成主题象征的。如谢铁骊导演的《智取威虎山》(1970) 中,杨子荣出场一定是面带红光,而反面角色出场一定是面露绿光。通过红和绿来反映出人物在故事中的位置和成分,在这里色彩是具有强烈表现性和象征性的。成荫导演的《红灯记》(1970) 中的人物处理也是依据此原则。

早期的好莱坞电影,如《绿野仙踪》里,好仙女和坏仙女的区分从视觉上比较直观地表现为衣着色彩的不同。坏仙女一定穿着黑色的衣服来象征其邪恶身份;而好仙女则穿着一些明艳色彩的衣服显示其明亮而招人喜爱的一面。在陈凯歌导演的《霸王别姬》(1993) 里,张国荣扮演了一个"不疯魔不成活"的戏子。在台前他"风华绝代"、"仪态万方",舞台给了他一个施展自己美丽的绚烂世界。而在台下,他无法融入现实生活,他没有得到自己的爱情,也没有在历史的变迁中一帆风顺。他是一个真实生活的失败者,这就注定了他永远活在自己的舞台世界里。导演在色彩处理上了突出了这种双面人生的冲突感。在舞台上,程蝶衣身着华丽,艳光

四射;而在现实生活里他是阴暗的,甚至是扭曲的。其中有一场是师哥段小楼和菊仙结婚,虽然程蝶衣身着艳丽的戏服,画着浓妆,但导演通过灯光和背景色调使得整个人物看上去很恐怖,很扭曲。因为这个场景对于程蝶衣而言无异于是一个宣判,他爱的人将通过婚姻的形式彻底属于一个女人,他的爱情宣告失败。这样的色彩处理直接从视觉上给了观众一种角色心理变形的信号。而且前后形成了鲜明的对比,完成了这个人物的塑造。

电影《无极》(2005)中主要人物的色彩造型具有明显的标签性。大将军光明主要是以红色为主,这个角色在影片中被塑造为一个骄傲得如同海棠花一般的人物。而他的命运也和这一个性特征紧密相连。和他这一性格相匹配的装备是一件"鲜花盔甲",在第一场证明光明战无不胜的较量中这一色彩符号已经出现。蛮人和奴隶是以黑灰色为主要色系,而光明的军队是红色,在这里红色成为光明的标志,也象征了这是一只胜利之师。但在遇见了满神之后,他被告知自己将一无所有,而造成这个结果的恰恰是他的骄傲性格。当这件鲜花盔甲从光明身上剥下的那一刻起,他的命运也发生了改变。胜利的红色变成了致命的骄傲的红色。而另一个人物无欢在影片中多以白色出现,这是一个在精神上极度纯粹的人,他的一切行动线索几乎都是为了报复曾经在孩童时代欺骗过他的倾城。这种极度纯粹的价值追求也给这个人物赋予了相对单调的色彩,而白色对于他而言,既显示了其人物苍白的情感世界也表达了一种纯粹的信念。但在无欢征服了雪国那一场戏中他穿的是黑衣,因为雪国是一个洁净的国土,人民也淳朴善良,白色在雪国代表的是一种无邪。而无欢作为一个残忍地灭了雪国的侵略者,代表的是"非正义"的力量,所以他披上了黑衣,。《无极》是一部色彩十分明艳,人物造型也相对鲜明的影片。光明和无欢的造型从一定程度上体现了服装色彩和人物造型的关系。

(2)作为主题象征的色彩

《红色沙漠》曾经被喻为"第一部彩色电影"。影片采用了夸张现实色彩的方法来造成色彩在影片中的突兀感。

	影片中的例证			
整体色调	阴霾不明朗			
局部色相	黄烟	红绿交错的工业管道	被水泥地分割的草坪和室内盆栽	挂黄旗的船
插入性对比段落	关于一个海边女孩的故事色彩艳丽明透			

和《英雄》《天使爱美丽》相比较，这部影片最大的不同是它是在通过"涂抹"的方式来转变画面色彩的。"在技术处理上，有两件事是颇为人知的。一是安东尼奥尼用颜料把外景地上的垃圾和小贩卖货车的水果喷成了灰色。二是在朱莉安娜冲向科拉多的旅馆房间的高潮戏中，色彩的变化尤其夺人眼目：通向房间的走廊是耀眼的白色，进入房间后观众看到的则是柔和的褐色，但在房间颜色变成粉红色前，摄影机不断地绕到床后让一道鲜红色床栏把画面一分为二，阻挡着观众的视线，当朱莉安娜和科拉多沉浸在爱河之中时，原来是褐色墙壁的房间在一个全景中变成了粉红色。"[1] 而这中"涂抹"是和导演要突出的主题——工业社会中人类的生存状态有关的。这种局部色相在单个画面中是具有视觉刺激性的，而这种间离感正是导演所要表达的工业社会中人和人、人和自然的疏离与异化。在影片中出现的安娜给孩子讲的那个海边女孩的故事，作为插入性段落和整个影片的色彩又形成了一次对比。整个影片色调阴霾，没有明艳的自然景色，只有刻意醒目的涂抹在工业机械上的亮色。而在安娜讲述的故事里出现了几乎是"水清沙白，椰林树影"般的世外桃源，色泽干净明亮。这个插入性段落从叙事上讲是安娜想象世界的图像，从整部影片的视觉效果来讲却是具有隐喻和对比性的：工业社会令人类付出自然环境作为代价。《红色沙漠》原名叫《蓝色与绿色的天空》，安东尼奥尼对此解释道："这个片

[1] 《意大利电影经典》，姜静楠主编，对外经济贸易大学出版社，2004年版，第109页。

名与作品有一种类似脐带的关系。老实说，我也不知道是为什么。它的含义比片名字面表达出的更丰富，而且，任何人都能够把他所喜爱的加到片名的理解中去……我的想象是，那是一片鲜血淋漓的沙漠，布满了人们的尸骨。"[1]无论是影片中黄色刺目的浓烟，还是红色醒目的庞大的工业桶，纵横交错的红黄的机械管道，横亘在人们的头顶和身旁。这些色彩都是具有刺激性的，在视觉上是具有冲击力的，但它更主要的作用是产生了一种强烈的象征效果。这些非自然的色彩带给人的疏离感正是导演要捕捉的情绪，象征着人类在工业化社会里的疏离和异化。我们之前讨论过《厨师、大盗、他的妻子与她的情人》中空间色彩的表现性。三个主要场景——厨房、厕所、餐厅被三种色彩划分出三个空间。如果说白色的厕所是妻子及其情人初次情欲迸发的地方，那么绿色的厨房则滋养了这段情感（在那里他们认识了彼此，倾诉了心声），而红色的餐厅里弥漫着欲望和血腥，也代表着复仇（大盗在这里吃大餐，也在这里吃人，最终在这里被射杀）。在红色的餐厅里，人物的活动是以一幅哈尔斯（Franz Hals）的画作《圣乔治市民工会官员们的宴会》（*The Banquet of the offivers of the st George Civic Company*，1614）为背景，前景和后景的人物造型也形成了一种对照关系。黄建新导演的《黑炮事件》在会议室场景中使用了一种表现主义的色彩。变形的长方形会议桌上铺着白色的桌布，墙面上高挂的黑白色时钟和整个会议室黑白的氛围构成了一个凸显的视觉效果。这是一部彩色电影，而在这里却仅用黑白两色来处理空间。考察整部影片，可以看到一种带有寓言色彩的叙事风格贯穿其中，所以会议室场景的色彩运用是符合整部影片的风格构思的。再结合整个故事结构分析，会议室是用来讨论厂里的工程师赵书信（"嫌疑人"）有没有反动行为，并是否要对之进行处罚的场所，也就是一个所谓"判断是非"的地方，所以黑白正隐喻这样的场景。中国常用"颠

[1] 参见米凯利·曼西奥斯克的《在红色的沙漠中》，载于《画面与音响》第33卷，第3期，第119页。

倒黑白"来指称"混淆是非"这一意义，所以这里的黑白色彩安排是精心设计并符合叙事需要的，这种刻意的片段式安排使人所产生的突兀感正是影片所需要的。可以假设如果这个段落用常规的写实性的场景布局拍摄会是怎样，显然故事可以继续，但却不如黑白的视觉冲击力给人留下的印象深刻。《柏林苍穹下》是德国导演文德斯的代表作，前文中已经对该片的色彩结构功能作了简述，下面将对影片色彩的主题象征作进一步的分析。

影片色彩差异主要是通过天使的视角来区分的，天使是旁观者时，在他们眼中一切都是黑白的，而当其中一个天使爱上了凡间女子，并决定为了爱情而变成人类来到人间找寻爱人时，他感受到了一个凡人能感觉到的一切"滋味"，包括一只香烟、一杯咖啡。当他看见血是红色的，尝到血的滋味时，他已经是一个凡人了，他的眼中不再是"黑白"的单调颜色了。这里导演设置了一个前提：就是当这个天使是天使时，他是"观望者"，人类世界对他而言是一个"他者"，是没有意义的，所以是没有颜色的。而当他作为一个人来到人世间，他的世界变成了彩色的，他"介入"了。这里面就蕴含了存在主义的思想。存在主义看到了世界的无意义，却积极地主张进入世界。正如同存在主义给了"西西弗斯神话"以意义一样，只有"介入"才能产生意义。影片用色彩表达了这一层的含义。所以，在这个层面上说《柏林苍穹下》的色彩运用具有主题象征的意义，影片中色彩的运用表达了导演的主旨思想，并完成了"象征"。

《亲切的金子》(*Sympathy for Lady Vengeance*, 2005) 中，空间色彩的比对更为明显，而且空间的色彩构成主要是通过一种强烈的视觉张力实现的。《亲》是朴赞郁的"复仇三部曲"之一，影片讲述了金子这一女性从监狱到刑满释放进入自由社会并进行复仇的过程。而在这两个空间中金子表现出了极大的差异：在监狱中金子先是备受凌辱，后来变成了人人爱戴的"亲切的金子"，而出狱后的金子满怀着复仇的情绪，和监狱中的金子判若两人。在人物的装束上狱中的金子采用柔和恬淡的暖色调，回归社会的金子则打扮得时髦靓丽，画着浓妆，妖冶张扬，而她的居所采用的是黑色和红色相间的虎

纹图案。从人物造型和空间色调的选择，都可以看到一种视觉化的隐喻。

<div style="text-align: right;">龚艳，重庆大学美视学院</div>
<div style="text-align: right;">杨凌，北京电子科技学院</div>
<div style="text-align: right;">赵斌，北京电影学院</div>

第三节　电影媒介系统：声音

除了视觉，电影还有一个重要的维度，即听觉的维度。正是视觉与听觉共同作用使电影成为"视听艺术"，令观众欣赏电影时产生诸多复杂的情感体验。即使在电影还处于其无声状态的时候亦是如此。当时虽然称电影为"无声片"，但并不是完全没有声音的，而只是银幕上的人物无法发声。一开始，无声片只能借助另外一个叙述者在旁边对画面进行解说，比如在日本，有一种叫"辩士"的人，专门给观众进行这种解说，驹田好洋就是日本无声片时代著名的"辩士"，后来叙述者让位于字幕，电影借助字幕来传达人物的对白。在无声片放映的时候总是会有配乐，或是现场伴奏，或是放音乐唱片，这种伴随性的音乐不仅能掩盖无声片放映场所现场的嘈杂声，还能够更快地引领观众进入电影的世界。所以说即使是无声片时期，电影声音也是必不可少的，而随着技术的不断演进，声音更是成为电影不可或缺的重要构成元素。

对电影声音构成的划分是比较复杂的，而且从不同的角度也有不同的划分方法，任何划分都可能存在某些难以解决的问题，因此，任何划分也都只是具有相对的合理性，只是某种划分合理性多一些，某种划分合理性少一些罢了。如果从制作程序的角度出发，可以将声音分为前期声、同期声和后期声。前期声指的是在拍摄影片时就获得的声音内容，据此再构造出一定的画面，例如一些音乐歌舞片；同期声指的是那些在拍摄过程中

被收录进来的声音,主要包括人物对白以及一些动作音效,同步收录的这些声音能够与画面最大程度地吻合,会使声音真实自然,不过当同步收音的客观条件无法达到要求时,也必须将之舍弃,比如《泰坦尼克号》中的大部分对白都是后期重新录制的,因为演员和剧组工作人员在拍摄的同时,船的另一侧场景正在搭建,施工产生的诸如电锯声等大量噪音是无法确保对白的纯净的;后期声指的是在后期制作中在录音棚内录制的声音,对白、旁白、音乐、音效都包含其中。按照声音与电影叙事的关系,又可以分为叙事内声音(也叫"戏内声音")与叙事外声音(也叫"戏外声音")。所谓叙事内声音,指的是在电影讲述的故事中能找到声源的声音,这里存在两种情况:一种是发声体在画面上出现,比如一个人敲门而出现的敲门声,在观众听到敲门声的同时,门也出现在画面上;另一种情况是声源并不直接出现在画面上,但是观众可以清楚地判断出声音在故事中的来源,比如一对青年男女在餐馆吃饭,画面外传来舒缓柔美的音乐,这里的音乐是画外音的形式,但是观众可以清楚地判断这是餐馆内播放的背景音乐,那么这种声音依然存于那个虚构的故事中,因而也是戏内的声音。而叙事外声音指的是声源并不在故事中,而是经由创作者为了创造更好地效果而"加"进去的声音,(当然,本质上电影中的一切声音都是人为"加"进去的。)比如在恐怖片中常常被用来加强惊悚效果的音效,或是一些用以烘托气氛的各类型音乐,这些声音都为"创造效果"而存在,并不出现在电影故事和电影人物的时空中。按照声音与画面是否同步还可以将它分为同步声音和非同步声音;按照声音的类型与元素划分,电影声音还可以分为人声、音响和音乐;麦茨认为电影中的三大能指就是对白、音响和音乐;英国电影理论家斯波蒂斯伍德(Raymond Spottiswoode)把电影中的声音分为对白、音响、音乐三种,并且阐明了其中每一种的用法;按照声音元素的分类法是最常见的,也是最为人所熟悉的,但就如上文所说,任何分类都不是尽善尽美的,按照斯波梯斯伍德和麦茨的提法,谈及了对白,而旁白与独白没有纳入,而"人声"中也包含着必须加以说明的

内容，即人声中既包括人物说出的能够表意的话语声音，又包括由人发出的诸如咳嗽、打喷嚏、哭泣、打呼噜等声音，有时这些声音又被作为音响效果来被加以讨论。所以这里将电影声音分为言语声、音响和音乐。

言语声

　　言语声指的是人物的话语声音，即语言的物质外壳，是由人发出的能够表意的、具有个性的声音；包括对白、独白和旁白。值得注意的是，不能把言语声单纯理解为"声"的层面，语音固然是语言的声音部分，是语言的物质外壳，但只有和一定意义结合的时候，特定的声音才成为语音，每一个语音都是声音和意义的结合体。对白是指人物用于交流的对话，是剧情演进的必要部分，通常以口语的形式进行；旁白通常以画外音的形式出现，一般是与故事有一定疏离关系的叙事者的话语，从叙事的视角来说，旁白是全知全能的，它必须通过自己的声音传达出情感和对人物的价值判断，旁白的声音特点诸如洪亮、圆润、枯涩、婉转等都会直接影响到影片的风格和基调。任何一部作品都是完整的有机体，而在开头的时候往往能暗示或彰显出整部作品的风格。因而认为一旦影片使用了旁白就是导演画面功力不足的表现，这样的看法是错误的。独白是角色抒发感情或表达个人愿望的话，由演员独自说出，用于表达人物此时此刻的心理、感情等，并不作为与剧中人交流的台词；另外，有一些影片的独白具有强烈的风格化特征，不仅成为全片电影语言的一个重要组成部分，而且扩大为一种流行文化，就像流行音乐一样为人们所熟知并津津乐道。

　　人物的话语声音首先是电影声音中最重要的一种表意方式，该功能是其基础性功能。除此以外，人物的话语还能带来很多信息，比如提示性别和年龄、人物性格、气质，而且由于语音具有的音色、音调、力度、对节奏的控制等等都会让语音具有强烈的情感性质。这样的例子生活中也颇为常见，比如电话中优美的说话声会使我们对未曾谋面的人产生好感，而令人厌恶的声音也会让一个俊美的形象大打折扣。我国20世纪80年代曾经盛行一种"电

影录音剪辑"的广播节目形式,这是典型的"听电影",这种节目形式在当时非常受欢迎,收听率很高。究其原因,除了扣人心弦的故事情节之外,不得不说人物声音(主要是语音)的魅力发挥了很大作用。依靠语音本身诸如语调、语气等微妙的变化能形成具有吸引力的"情绪场",从而产生感人的力量,我国电影史上那些经典的译制片就是证明。在那些译制片中,最明显的符号性标志就是完美的、有吸引力的、或浑厚或圆润的配音,甚至这些配音本身就成为被雕琢得非常自如完美的审美对象。有观众曾经这样表达对这些配音的迷恋:"那时候我们的娱乐生活相对比较单一,类似《追捕》《叶塞尼亚》《佐罗》这样的译制片几乎经历过那个年代的人都不止一次地看过,至少听过无数次。电台里经常播放的就是这些片子的录音剪辑,所以与其说那个时代的我们是在看电影,倒不如说我们是在听电影来得准确些。"[1] 正是这种"听电影"的经历,造就了很多"听觉偶像",像邱岳峰、乔榛、丁建华、童自荣、刘广宁、施容、曹雷、毕克、尚华、李梓……这些名字就成为幕后的隐身明星,演员孙道临也是当年许多人的声音偶像。画家陈丹青也曾经在其书中描述过对邱岳峰声音的迷恋:"他随便说什么都充满戏剧性,这戏剧性忽而神性、忽而魔性、忽而十足人性,他声调夸张,有谁平时过日子像他那样讲话?他只配'配音'。他只是角色,而他的角色只是声音,好像从来没有这个'人',所以我忘了他。是的,直到去国外多年回到北京意外买到他的录音带:一盘全本《简·爱》,一盘配音集锦带回纽约听——神了!我的耳朵从未忘记。"[2] 这些令人怀恋的"银幕之声"伴随着《孤星血泪》(1956年译制)、《王子复仇记》(1958年译制)、《简·爱》(1972年译制)、《生死恋》(1976年译制)、《尼罗河上的惨案》(1978年译制)等经典译制片已经成为许多人的青春记忆,这与语音本身的情感力量是分不开的。据说,

[1] 参见王立成的《听电影:被忽略的声音价值》,载于《精品购物指南》,2007年10月29日,第83期(总第1306期)A1版。

[2] 转引自王璟的《纪念,为了忘却的声音!》,载于《精品购物指南》,2007年10月29日,第83期(总第1306期)A2版。

有一位演莎士比亚悲剧出名的英国演员，在餐馆里被邀请念一段台词，声调令听的人悲伤不已，有人甚至痛哭流涕，事实上他读的只是一本菜谱。[1]石挥也曾经谈到要注意演员的声音，他说轻重音等都很重要。他追求的境界是，哭不掉眼泪，而是让人们在声音里听到眼泪。[2]斯坦尼斯拉夫曾经说过："语调语气比语言本身更重要。"[3]巴拉兹也认为，言语是一种可见的表情。[4]主要说的还是人物言语声音的表现力。

正因为语音具有情感表现力，人的说话声也是一个人符号性的标志，通过人物对白语音的有意识对比，往往可以体现出影片的倾向性。这里可以分为"正向相关"和"反向相关"两个方面讨论。所谓"正向相关"就是让影片肯定的人物有"好听"的声音，让影片批判的人物有"难听"的声音。这一点在以往的不少革命题材影片中体现得很明显，例如《在烈火中永生》《红岩》等，正面人物说起话来，总是铿锵有力、爽朗坚毅、正气凛然，而反面人物则经常是底气不足、阴阳怪气，连声音都是一派邪气。谢晋导演的《芙蓉镇》（1986），对女性形象的塑造和处理中体现着影片政治含义的表达。两位女主人公胡玉音与李国香，前者是美丽勤劳、善良质朴的，而后者是与之对立的形象，是一位女干部，甚至因为嫉妒而疯狂地迫害前者。从形象上看，前者是美丽、具有吸引力的，后者则并不具备女性魅力。声音层面胡玉音的声音甜美圆润、抑扬顿挫、高低有致，富于女性魅力和情绪亲和力，李国香的声音则略显干涩，语调呆板、老气平直，毫无吸引力可言。两个人物的声音对比清楚地彰显出影片的倾向性。由此可见，导演在确定演员的时候除了形象之外，是连同声音也一并加以考虑了。当然，作为演员，是完全有能力对人物的说话声进行一定的控制的，但对类似于音色这种基于生理构造而具有个体特点的"固定条件"，演员的

[1] 《传播：文化与理解》，王政挺著，人民出版社，1998年版，第66页。
[2] 参见舒晓鸣整理的《沈寂谈石挥》，载于《北京电影学院学报》，2003年第3期，第81页。
[3] 转引自《电视声音构成》，高廷智著，北京师范大学出版社，1998年版，第267页。
[4] 转引自《导演的梦幻世界》，王心语著，中国广播电视出版社，1995年版，第385页。

控制毕竟是有限的。所谓"反向相关",是指影片有时有意赋予要颂扬的人物以"难听"的声音、有意赋予要批判的人物以"好听"的声音,从而形成一种"反衬",起到某种表明事物复杂性的效果。美国影片《雨人》(*Rain Man*, 1988)中,兄弟俩的语音对比就很典型,弟弟的伶牙俐齿、发音清晰和哥哥的语言障碍、吐字不明形成了鲜明对照。单从语音上听,是弟弟"精明"、哥哥"智障",但在影片故事情境之中,前者是受影片谴责的,后者才是影片肯定的对象。另外,兄弟俩一快一慢、一个清楚一个模糊的语音对比也形成了整部影片声音层面的独特节奏。

在奠定影片情感基调这方面,人物的言语声也并不比音乐的作用逊色,主要体现在旁白或独白上,尤其当它们以画外音的形式出现时。当然,对白也具有这一功能,比如法国影片《天使A》(*A Angel-A*, 2005)的开片,男主人公对着银幕用极快的语速不停地说话,其实他面对的是即将对他施以暴力的一群人,他在努力进行辩解,但很遗憾,后面的火车噪声盖过了他说话的声音,所以当他说完一大段话之后,还是立刻挨了打。其实这里就是用话语声和火车开过的音响共同暗示了影片的喜剧风格。但是对白在奠定影片基调上是不如旁白、独白的。当旁白或独白以画外音形式出现的时候,从表面上看它们和故事本身存在一定的疏离感(虽然在本质上都是叙事的一部分),但其形式是直接面对观众、直接向观众述说的,类似一种面对面的讲述或倾诉,这种形式更容易和观众沟通,更能"直指人心",有助于观众对影片产生感受上的认同与情感上的共鸣。这种话语形式之所以具有如此的感染力,可以从海德格尔(Martin Heidegger)所揭示的自然语言对于人的"亲近性"那里得到解释。传播学的历史发展告诉我们,口口相传(口传文化)的最大特征就在于其亲密性。用海德格尔的论点来解释就是:"自然语言由于人的亲近性而具有一种对于人的心理活动和情感活动的特殊表现力。"[1]生活中也不乏这样的体验,比如,在电视称雄的今天,渐渐式微

[1] 《中国电影与意境》,王迪、王志敏著,中国电影出版社,2000年版,第314页。

的广播仍然具有一定规模的固定听众群。其中的原因,分析起来在很大程度上与人们留恋这一份述说与倾听的亲密感觉有关。通常在午夜时分播出的谈话节目就是一个最典型的代表。再比如电话,正如保罗·莱文森(Paul Levinson)所指出的那样:"耳畔的呢喃——说者的嘴唇在听者的耳边逐字地说——只是在朋友之间才是被允许的,而更多的是出现在情侣们的领地中。但在电话对谈中我们获得了这样的听觉距离,不论电话线彼端的另一方是情人还是不知名的提供大宗保险金额的声音,或者仅仅是拨错了号码的人。这也就难怪有淫秽电话——来自素未谋面的淫荡的调情声音——出现在电话媒介中。淫秽电报就缺乏同等的吸引力和影响力。"[1] 正是由于自然语言本身几乎是天然具有的特殊表现力和感染力(其他方式所缺少的那份亲近感),加上影院黑暗的观影环境也让观众与述说者之间形成了类似朋友间的听说关系,因而旁白与独白在对奠定基调方面的作用十分独特。

以费穆的《小城之春》(1948)为例。影片开片以远景展现郊野、城墙。穿着深色旗袍的少妇玉纹,挽着菜篮,沿着城墙默默地走着,这时画外传来她的内心独白:"住在一个小城里,每天过着没有变化的日子,早晨买回菜总喜欢到城墙上走一趟,好像离开了这个世界,眼不见,心不想。要不是手里拿着菜篮子,跟我先生生病吃的药,可以整天不回家。"她的几句话慵懒、疲惫而无所事事,不但交代了她的情感状态也为全片奠定了诗意却略带压抑的情调。回到家后,她坐在小姑的房里绣花,心声再次出现:"过去的事早忘了,我一辈子不想什么了。"在章志忱来到她的家以后,又有了连续一系列的内心独白"客人姓章,也许是他,也许不是他。""我心里有点慌,我保持着沉静,我想不会是他。""你为什么来?你何必来?叫我怎么见你?"这时的声音有一丝紧张,透露着渴望和生气。这些话交代了她和志忱的往事,推进和补充了剧情,更重要的是,这些话是当事人直接

[1]《软边缘:信息革命的历史与未来》,保罗·莱文森著,熊澄宇译,清华大学出版社,2002年版,第64页。

"告诉"观众的,就好像玉纹在给大家读她的日记一样,所以具有很强的情感感染力。再比如影片《红高粱》中,叙述者"我"的画外音共出现了12次,声音不动声色,语调平和,甚至带有一丝几经沧桑的倦意,用全知全能的视角为观众讲故事,其声音特点与影片中充满生命活力的故事情节和具有冲击力的造型语言形成强烈反差,这一点也使得整部影片更具有内在的张力。《阳光灿烂的日子》里马晓军的自语式讲述和画面也存在着一种对位关系,画面常常被马晓军的叙述打断,并且叙述的画外音时刻在制造观众与画面讲述之间的间离效果,比如"也许我和米兰根本就不认识……"、"千万别相信这个,我没有那么勇敢过……"其叙述声音既在表意层面具有剧情演进的意义,又不时在否定着画面的内容,使得声音与影像之间的关系变得立体而复杂。《去年在马里昂巴德》中的X的旁白声音又兼具着对白的作用,因为它既是讲给女主角听的又是讲给观众听的,比如:"又一次——我在这里走过,又一次,走下这些走廊,走过这些大厅,这些回廊,在这个——属于另一个世纪的建筑中,这个巨大的、奢华的、奇怪的、阴森的旅馆中——在这里无尽头的走廊一条接一条……在这里,前进的脚步声已经被这些地毯全部吸走了,这又厚又软的地毯让人什么也听不见,仿佛一个又一个在这里走过的人,又一次走下这些过道——穿过这些大厅,这些回廊,处在这个属于另一个世纪的建筑中……"这些旁白有些喋喋不休的意味,但却给平淡的画面增添了信息量,使之立体起来。有时候作为画外音的旁白或独白和对白一起,也会大大拓展画面的信息,比如《八部半》(*8½*, 1963)中,吉多去火车站接他的情人,在内心里,他说:"她要是不来的话,那我可就省事多了。"但是当他接到情人的时候,他的对白却是:"我正为找不着你而着急呢,你能来真是太好了。"事实上,"在电影作品中大量使用叙述语言,是20世纪80年代以后的一个非常突出的电影现象。"[1]

话语声音也可以自由地拓展影片的时空。在声音的其他层面,诸如

[1] 《中国电影与意境》,王迪、王志敏著,中国电影出版社,2000年版,第313页。

音乐、音响等多少也具备这样的功能，但在自由度上却无法与话语声音相比。因为话语声音势必要携带语义，所以能像文学作品一样自由地在现实、心理与梦幻之间穿梭，比如雷乃的《广岛之恋》（*Hiroshima mon amour*，1959）就充分利用了这一点，这是声音的其他因素很难做到的。

音响

音响有广义和狭义之分：广义的音响泛指一切声音；狭义音响指的是物体在运动中产生、传播并为人们听觉所接受的声音波，主要指语言、音乐以外的一切声音，包括人声与物声。生活中的人和物都能够发出或大或小的音响。鸟的叫声、风吹树叶的沙沙声、教室里翻书的声音甚至是笔尖划过纸页的声音等。任何一个拥有正常听觉的人都生活在丰富的音响环境之中。瓦尔特·舒里安（Walter Schurian）在《影视心理学》中说，音响是我们人类在出生之后所经验到的第一事物，也是我们在死亡到来之前体会到的最终事物。[1] 然而，生活中丰富而细腻的声音并不是在任何艺术形式中都能发挥表意作用的。舞台剧中音响的运用曾经受到很大的限制。而在电影中，这些生活中往往为人们所忽视的声音就可以大显身手。

从心理学角度来说，人们所经验到的声音会在意识中留下印记，当人们再次听到同样一种声音时，就会把关于它的信息从大脑中调动出来，使人们对它的声源有正确的判断。这一点在电影中会满足观众对真实环境的心理认同。[2] 而且，听觉感知是同身体和内耳的平衡意识紧密关联在一起的，个人通过听觉感知，能够获取同身体状况相关的一切重要的信息。[3] 克拉考尔（Siegfried Kracauer）说："耳熟的声音总会在内心唤起声源的形象，以及通常是跟那种声音有关联的或至少在听者的记忆中与之有联系的各种

[1] 《影视心理学》，瓦尔特·舒里安著，四川人民出版社，1998年版，第225页。

[2] 《审美空间延伸与拓展：电影声音艺术理论》，姚国强、孙欣主编，中国电影出版社，2002年版，第96页。

[3] 《影视心理学》，瓦尔特·舒里安著，四川人民出版社，1998年版，第218页。

活动的形象、行为的方式等等。"[1] 巴拉兹也曾经说:"我们对视觉空间的真正感觉是与我们对声音的体验紧密相连的……一个无声的空间……在我们的感觉上永远不会是很具体、很真实的,我们会觉得它是没有重量的、非物质的,因为我们看到的仅仅是一个视像。只有当声音存在时,我们才能把这种看得见的空间作为一个真实的空间。"[2] 所以,电影中的一切声音都有助于观众获得关于环境的信息。但是,从影片声音的总体构成来看,音乐一般使用较少,而且其中很多是用于情绪渲染的画外音乐;人的语音和音响相比,信息量比较单一,缺乏对于环境的确定性;所以,在感知情境这个方面,音响的作用是最典型的。真实幻觉是观众认同和欣赏影片的重要基础。我国影片《邻居》(1981),影片开场筒子楼的走廊厨房里锅碗瓢盆相互撞击的声音;《野山》中的开场部分,灰灰在屋里睡觉的鼾声、外面的脚步声、上台阶声、推门声、远处的鸡叫声以及近出的鸡叫声此起彼伏,充分呈现出声音的空间层次感。科波拉的《现代启示录》(*Apocalypse Now*, 1979)中的音响也可谓匠心独运,蔚为壮观:飞机掠过上空的空气摩擦声、军号的响声、飞机的轰鸣声、美国士兵的说话声、小学的钟声、小孩的歌声、越南人的说话声、机枪扫射声、火箭发射声、手榴弹爆炸声、海浪声等等,大量细致的音响浓重渲染强化了"越战"的战争气氛。这些音响交映辉映,让观众仿佛置身战场。

当然,音响的作用不仅仅是营造一种真实感。音响之所以还叫"音响效果",就是因为它能够制造出种种复杂的情绪效果。印度导演萨蒂亚吉特·雷伊曾说,当他在看约翰·福特的影片《要塞风云》(*Fort Apache*, 1948)时,"两个人物站在悬崖边上谈话。其中一个漫不经心地把一个空瓶子踢到崖下。几秒钟后,我们在他们的对话声中听到一声微弱的叮当声。

[1] 《电影的本性:物质现实的复原》,齐格弗里德·克拉考尔著,中国电影出版社,1982年版,第157页。

[2] 转引自郑春雨的《关于电影中的声音》(上),载于《电影艺术》,1990年第4期,第93页。

我无法解释为什么这个声音给我留下这样深刻的印象"。[1] 可见音响的确"像视觉素材一样，能引起丰富的联想"[2]。在恐怖片中，这一点体现得最为典型，当主人公独自面对不可知的力量而需要惊悚效果的时候，这时候就往往有声音的参与。比如日本影片《午夜凶铃》（*Ringu*，1998）中每一次电话铃声响起来，就让人心惊肉跳一次。《小岛惊魂》（*The Others*，2001）中几个充满戏剧性的段落也都有声音的参与。片中第一次出现的小孩哭声，声音很轻很低，给人的感觉是从很远的地方"飘"过来的，直混比很低，没有明确的方向感，观众无从判断声源。而画面逐渐演进，片中主人公的儿子和女儿都没有哭，也就是声源根本就不存在。这里既产生了一丝恐怖的气氛，又故意埋下了一丝悬念：也许是女孩在撒谎？根本就是她自己在哭？影片中经常出现的脚步声、钥匙碰撞声、开门关门声，以及女主人公发现楼上有声音却没有人，这些生活中普通的音响经过设计就变成了制造气氛的有力工具。

当然，音响所能制造的也不仅仅是惊悚效果。张艺谋影片《大红灯笼高高挂》中，颂莲因欺骗老爷被"封灯"之后，连续几夜三姨太屋里的锤脚声被以一种夸张的手法表现出来，锤脚声就像一阵阵的战鼓，铺天盖地地向颂莲袭来，异常真切地传达出嫉妒、愤恨、无奈、懊恼、不甘等情绪。法国影片《不朽的情侣》（1936）中，在贝多芬耳朵失聪之后，他所到之处都是一片寂静，所有的捣衣声、嬉笑声、鸟的叫声都停止了，而当他离开的时候，这些富有生活气息的音响就又重新回到了银幕！音响的处理精妙地将贝多芬内心的痛苦强烈地传达出来，使得观众和主人公一样感同身受。通过音响的使用，甚至还能够传达一些隐喻的含义，比如影片《大阅兵》（1986）的开头，音响极其丰富，但唯独没有人发出的声音，只有当

[1] 转引自《电影·电视·广播中的声音》，周传基著，中国电影出版社，1991年版，第161页。

[2] 《论电影的编剧、导演与演员》，普多夫金著，中国电影出版社，1980年版，第141页。

士兵们回到营房,才开始有人说话的声音。这似乎在暗示着,在受训的集体中,"人"作为个体是受到忽视的。"《大阅兵》里以血肉构成的几何物象乃是秩序的结果和产物。随着一声哨音和集合令,本来分得出个数的人应声而聚,成为铁板一块的阵形,方阵作为物象便应令而生。换言之,《大阅兵》开场几个镜头之后,我们已经看到了一种既特殊又普遍的隐喻式的现象,话语和秩序、纪律与命令创造并再造了物象——人构成的物态形状。"[1]同样,陈凯歌的影片《孩子王》(1987)中,当老杆毕恭毕敬地打开一本字典的时候,或远或近地传来了一阵嘈杂的声音;带领学生抄课文的时候粉笔在黑板上划出被夸张了的沙沙作响的噪音,都拥有丰富的象征含义,都充满了机械感,充斥着影片对传统教育的反思和批判。

电影中的音响还能起到结构性的作用。首先可以具有衔接、提示、归纳等作用,比如:利用音响来承启、衔接画面,上一个镜头说到什么地方,下一个镜头就转到什么地方;用一句话、一个脚步声、一阵枪声等结束上一场引出下一场。具体包括声音转场、声音延续、声音导前、声音淡入淡出、声音切入切出等等。"它不但可以用来联结同一场面中的不同镜头,而且还可以用来联结不同时间不同空间的各个场景。把同一持续着的声音作为一种背景,就可以钩锁起一些不同场景的镜头,使它们像是很自然地贯穿为一组,在观众心目中造成互相关联的完整的印象。"[2]如在影片《六月男孩》(2002)中,就用足球打碎玻璃窗的声音引出了下一场戏。在一些战争题材的影片中,由冲锋号引出大规模进军的场面更是常见。《芙蓉镇》中谷燕山酒后眩晕时,由一阵机关枪的射击声开始引出了他的幻觉,提出影片对历史的反思,也自然转到了下一场景。另外,一个或一组特定的典型音响贯穿一个或多个情节,在全片中有意识地重复使用或是略有变

[1] 参见孟悦的《剥落的原生世界:陈凯歌作品浅论》,载于焦雄屏主编的《边走边唱》,万象图书股份有限公司,1991年版,第131页。

[2] 《电影的画面和声音》,陈西禾著,中国电影出版社,1982年版,第83页。

化地重复使用，也具有结构性的作用，而且可以形成影片鲜明的节奏感，形成类似诗歌中"重章复沓"的艺术效果。影片《孩子王》的音响极为丰富，粉笔声、抄书声、鸟叫声、虫名声、铃铛声、云南当地少数民族的吟唱声、话语声、放火烧荒声、吆喝声等，本身就塑造了一个富于生命意蕴的世界。在诸多的音响中，以夸张手法反复突出了粉笔声和抄书声这两个直接和文化、文字相连的声音，强化了影片在哲学内涵方面的思考，也使影片具有诗歌般的鲜明节奏，给人以深刻的印象。巧妙地运用音响，可以在声音形态上前后呼应、首尾相扣，使影片的结构更为鲜明，从整体上建构影片框架。影片《良家妇女》（1985）中，片头、片尾都出现了狼叫，几次山寨夜景也有类似的声音反复出现，这里的音响明显地具有结构的功能。香港影片《刀马旦》（1999）的前后都出现了花脸的哈哈大笑，但纵观整部影片，花脸的大笑并没有叙事上的特殊含义，仅仅是在声音形态上使得影片的结构更加鲜明。

当然，语音以及音乐也都具有结构性功能。比如影片《孩子王》前后都出现了歌谣"从前有座山，山里有座庙"，声音层面让影片"有头有尾"；《茶馆》中的"数来宝"在影片中出现了几次，无论晚清还是民国，"数来宝"就像一个看客，冷眼旁观时代变迁，每一个段落都会出现，突出了影片的段落式结构；关汉卿的"我本是普天下的风流领袖，我本是盖世界的浪子班头"在《边走边唱》中出现了两次，一次出现在黄河壶口瀑布边，另一次是神神求药的行路过程中，都以同样的调子出现，形成重章复沓的效果。这些都是声音在结构影片框架方面的例子。

音响在影片中的另外一项实质性作用就是对画面进行弥补。电影是最直观的艺术形式，但并不是所有的内容都使用或需要用画面形式直接表达出来。有时运用音响对不宜或不需在画面上直接表现的内容进行暗示，观众不必目睹就可以心知其意。比如一些"视觉禁忌"的场面，用音响来暗示就是适当的。再比如电影里常常用产房外焦急等待的人听到婴儿的啼哭作为新生命诞生的象征。表现马路上严重的交通事故时，如果把事故的

过程逐一展现在画面上的话，除非作品有特殊需要，否则就有渲染残酷之嫌，也会给观众带来不快的刺激，一位剧作家曾说，在舞台上，观众不希望看到血淋淋的眼球，同样在电影中也是如此，用汽车急剧的刹车声以及人群的哗然声就可以准确地表达出这一内容了。"好人受难"的场景，往往也要利用声音。陈西禾在《创造性地运用声音》一文中举了《红色娘子军》(1960)中的一段作为例子。琼花乔扮大丫环走进南府，走到刑房门口时，她的近景画面外配着一阵鞭笞声和一个女孩子的惨叫。陈西禾指出这一段"比正面的直接表现还要有效，因此它并不都是一种回避"。[1] 而且，由于心理上的"联觉效应"，这样的手法也往往能够产生别有深意的艺术效果。"联觉效应"也称为"通感"，是人的感知经验的一种。苏联现代心理学家津琴柯说："联觉出现在各种不同的感觉中，其中最常见的是听视联觉，即在声音刺激物作用下，主体产生视觉形象"[2]。杜甫的"晨钟云外湿"、佛教典籍里的"耳中见色，眼里闻声"、"鼻里音声耳里香，眼中咸淡舌玄黄。"等都是通感描述的表达。瓦尔特·舒里安曾在《影视心理学》一书中说到，任何令人猛然惊怖、久久难消的镜头都无法产生可与强烈音响、音乐、话语、噪声之类相比的效果。单拿恐怖的效果来说，画面的可怕是有限度的，而经由听觉而产生的心理恐惧却是无限的。美国的恐怖片往往是利用画面来展现恐怖，日本的恐怖片往往通过声音等无形的暗示来制造心理恐惧。从这一点上说，后者较前者要更有效果。在日本影片《鳗鱼》(The Eel, 1997) 中，有一场表现男主人公发现自己的妻子和情人幽会的情形，气急败坏的男主人公拿起刀扑向妻子，一股股鲜红的血水覆盖了整个画面，镜头外充斥着刀刺入身体的"噗哧"声和男人的惊叫声。画面上并没有直接表现妻子被杀死的过程，但是声音起到了同样的叙事功能，

[1] 《电影的画面和声音》，陈西禾著，中国电影出版社，1982年版，第83页。
[2] 《审美空间延伸与拓展：电影声音艺术理论》，姚国强、孙欣主编，中国电影出版社，2002年版，第134页。

甚至让这一过程得到了更充分的表现。避开具有强烈视觉刺激性的场面，由声音来间接传达，虽然没有举刀杀人的视觉呈现，但反而会令观众感到毛骨悚然的惊恐。[1]

音乐

音乐是电影声音中的一个不可忽视的重要方面。音乐在激发人的情绪、震撼人的灵魂和情感方面是最准确细腻的，是直达人的内心深处最能"洞穿人类灵魂的武器"。电影中的音乐既因为音乐自身的独立品格，也因为与画面的互相作用而能够生发出其他的意义。"电影和音乐有天然的缘分，是因为它们是所有艺术门类中最直接在时间、空间和节奏中展现世界的两种艺术！"优秀的电影音乐不是浅显、表象、外在地停留在与画面吻合、解释画面的程度上，而是立足于影片主旨，发挥音乐艺术的功能来阐发、延伸影片的思想内涵，使音乐真正成为影片的不可或缺的重要元素之一。按照音乐和叙事的关系，可将电影中的音乐分为叙事时空内的音乐和叙事时空外的音乐，也可以叫做"戏内音乐"和"戏外音乐"。所谓"戏内音乐"是指剧中人物也能听到的故事规定的音乐，是故事整体听觉环境的一部分；"戏外音乐指的是仅有观众才能听到，剧中人物听不到的音乐，因此并不属于故事整体听觉环境的一部分。"[2] 相比而言，前者和故事的关联更为紧密，后者往往相对零散而富有意味，往往更能渲染气氛和抒发感情。

音乐不仅是作为与画面并列的听觉元素，在很多情况下可以以多种形式介入到叙事中，最典型的一类影片是以音乐人作为主人公的作品。在这类作品中，音乐本身就构成了主人公性格、情怀甚至生命的一部分，所以对音乐的选择和使用就绝不仅仅是为了烘托或强化画面内容了，其本身就

[1] 《审美空间延伸与拓展：电影声音艺术理论》，姚国强、孙欣主编，中国电影出版社，2002年版，第134页。

[2] 《歌声魅影：歌曲叙事与中文电影》，叶月瑜著，远流出版公司，2000年版，第50页。

是重要的戏剧元素。比如影片《莫扎特传》(*Amadeus*, 1984) 中用了大量莫扎特创作的音乐作品，音乐就是他个人魅力的最佳体现。在影片刚开始的序幕部分，莫扎特还没有出场，年轻的神甫和精神分裂的萨列里用音乐开始了他们最初的对话。萨列里得知神甫学过音乐之后，弹了几首自己的曲子，结果神甫都感到很陌生。最后他又弹了一首由莫扎特创作的曲子，神甫听到这个熟悉的旋律立刻就跟着哼唱了起来。通过简单地音乐对比以及萨列里无奈的眼神，就精妙地突出了莫扎特这位"音乐神童"的天生禀赋。澳大利亚影片《闪亮的风采》(*Shine*, 1996) 讲述的是一个具有音乐天赋的钢琴家大卫的成长经历。影片中父亲对他的爱近乎残酷，追求完美的理想最终导致他精神崩溃。影片中出现大量古典名曲，如肖邦的"波罗乃兹舞曲"、"雨点序曲"、"C小调序曲"，李斯特的"钟"、"匈牙利狂想曲第二号"，里姆斯基·科萨科夫的"野蜂飞舞"，贝多芬的"D小调第九交响曲"、"月光奏鸣曲"等。影片一开始，当大卫还是个孩童，身高刚比钢琴高出一点儿的时候，父亲就让他演奏"波罗乃兹舞曲"，这里音乐的运用重在突出大卫的音乐才华与父亲对他超乎寻常的严格要求。影片中贯穿始终的是拉赫玛尼诺夫的"第三钢琴协奏曲"，该曲节奏跌宕，旋律起伏，内涵艰深。在影片的高潮处，大卫专注地演奏着这首曲子，长期的心理压抑全部倾注在琴键上，这首曲子成为导致他的精神分裂的直接原因。在结尾处，由于爱人吉莲的精心照顾，大卫的精神状况日趋好转，他终于重新回到了舞台，用他的生命力量重新诠释了拉氏的协奏曲。全场激动的掌声让他的生命得到涅 。古典音乐在这部影片中得到全面的展示，其本身就是剧情演进不可缺少的元素，一直伴随着大卫从而成为其心路历程的写照。

《海上钢琴师》(*The Legend of 1900*, 1998) 也是一部将人物一生的命运和音乐紧密联系在一起的影片。和莫扎特、大卫一样，主人公1900的性情只有在音乐中才能挥洒。这些音乐家/音乐人的光彩、爱情甚至毁灭都和音乐息息相关。这些影片将对人物和主题的理解融入对音乐的感受中，使音乐成为对人物性格的最好诠释。而且，每一次情节的推进都与音乐有关，使得

音乐成为叙事的重要构成，也提升了音乐在影片中独立存在的价值，使之成为影片剧作结构中的功能性要素。

旋律、和声、节奏和音色等组织和搭配与心理感受、文化习俗联系在一起，所以电影音乐与情感表达之间存在着较为固定的集体无意识，[1] 这也是电影音乐情感功能的重要基础。其情感功能常常表现在对特定气氛进行烘托强调与暗示、为人物定调、对影片的时代和地域特点进行表现等等。如《秦颂》（1996）中的音乐充满了史诗般的雄壮之气，将"秦王横扫六国"的恢宏气势渲染得淋漓尽致，同时在阳刚之气中又不乏柔美，暗合当时中国人的性格以及时代的内在精神，在影片中起到了至关重要的作用。《城南旧事》（1982）中以20世纪20、30年代的歌曲《送别》的旋律贯穿全片。音乐美感的重要性就在于当听者听到音乐时，音乐可以引发联想，其价值在于它有唤起联想作用的效力，可以成为感情的主要内容。而《送别》曲调流畅、意境悠远、韵味浓厚，差不多当时毕业典礼或是告别仪式都要唱这支歌。所以用这支歌作为全片的主题音乐，自然是恰当的。影片开片就由管弦乐引出了该音乐，抒发出"郁郁流年度"的感觉。随着剧情的发展，该曲调以变奏的形式反复出现，述说着依稀往事、缱绻情怀，在不经意间烘托出离愁别绪和淡淡的哀伤。徐克的《青蛇》（1993）中的音乐在为影片渲染气氛方面也功不可没。以《思情》《初遇》《流水浮灯》《柳腰细裙儿荡》《识情》《寻夫》等纯音乐为影片勾勒出一幅荷花烟雨西湖的美丽风景，渲染出一份不染红尘的清纯神韵以及凄惨可叹的眷眷情怀。日本影片《绝唱》（*Shouting*，1975）中，充满日本风情的"伐木歌"重复了多次，并且不断地发展变化，充分渲染了坚贞爱情的纯粹品质以及战争给人们带来的伤害，有效地为影片增加了凄婉的色彩。

影片《开国大典》（1982）中运用了毛泽东和蒋介石不同音乐主题的

[1] 参见杰夫.史密斯的《听不见的旋律：论景深分析电影音乐理论》，载于大卫.波德维尔、诺埃尔.卡罗尔主编的《后理论：重建电影研究》，中国社会科学出版社，2000年版，第317页。

对比。毛泽东的音乐主题是一段细腻而愉悦的抒情曲调，以弦乐队演奏为主；蒋介石的音乐主题则采用古老的民族乐器埙作为主调色，两种器乐的不同音乐感觉让观众体会到不同的情感体验。费里尼的《大路》(La strada, 1954) 中，女主角单纯的个性配合着小喇叭的旋律，其旋律也是简单而暗带忧伤，与女主角的性格与命运都是吻合的。《胭脂扣》中也有这样的用法，既为人物定调又对人物命运进行了隐约暗示。陈十二少和如花在倚红楼的酒宴上邂逅，这是混沌风月场上的一见钟情。梅艳芳饰演的如花，以男装出场，两人对视之后用粤曲小调唱和（"夕阳斜照那双飞燕"），将其他嘈杂的人声盖去，强调出浑浊的倚红楼花酒宴上竟还有一个痴心真挚的如花，也为如花定下了孤身苦等的寂寞结局。影片《边城》(1984) 中，追求翠翠的二佬决定走"驹路"，到对面山上冲着白塔给翠翠唱歌。影片中的男声独唱没有任何伴奏，以清唱形式出现，音色圆润甜美、旋律婉转，富有地方色彩，传达了少年坦诚率真的个性与真诚的感情，给两人的情感加入美好的清纯气息，具有很强的感染力。虽然只出现过一次，但给人留下深刻印象，堪称全片的画龙点睛之笔。影片中民族风貌、地域风情的展现在音乐上往往表现在对该民族、地区音乐形式的采用上。比如影片《黄土地》(1984) 表现的是陕北的故事，在音乐上就运用了信天游、腰鼓等；《大红灯笼高高挂》中用了西皮流水、京锣鼓；《霸王别姬》说的是老北京两个戏子的故事，影片中就常常用京胡来传情写意；再比如影片《五朵金花》(1959) 中的插曲《蝴蝶泉边》是结合当地"剑川白族调"和大理的洱源情歌"西山调"而创作；《红色娘子军》的音乐以海南的琼剧作为创作的依据；《冰山上的来客》(1963) 中的《花儿为什么这样红》是改编自塔吉克族婚礼上的舞曲，将原来适合跳舞的速度和节奏放慢，而创作成一首表达友谊和爱情的抒情歌曲；《牧马人》(1982) 选择了具有浓烈的草原风味的裕固族民歌等。

电影歌曲是电影音乐中的重要组成部分。歌词的存在使得歌曲在音乐因素之外又有了文学的因素，所以实际上是旋律、语言和画面综合作用营

造效果的。苏联电影音乐家哈恰图良说:"歌曲在影片的全部音乐材料中占有重要的地位,应当单独讨论。"[1] 电影音乐家杜那耶夫斯基认为:"电影这一伟大的和大众化的艺术,它不仅和歌曲并肩前进,还产生了歌曲,传播了歌曲。"[2] 电影传播歌曲的情况的确屡见不鲜。人们往往会听到一首主题歌或插曲便立即想起了这部影片,有时候即使已经忘记了这部影片的内容、名字,却仍然记得电影里的歌曲。比如:人们听到《寂静之声》就很自然地会想起《毕业生》(*The Graduate*, 1967),想到达斯汀·霍夫曼以及他在影片中的种种表演;听到《友谊地久天长》就会联想到《魂断蓝桥》(*Waterloo Bridge*, 1940)中玛拉和罗伊之间的令人惋惜的爱情;像《人证》(*Proof of the Man*, 1987)中的《草帽歌》《莉莉玛莲》中的《莉莉玛莲》等歌曲都为影片增色不少。我们中国电影中也有很多优美动人的主题歌和插曲都流传至今,比如《草原上的人们》(1953)中通福作曲、海默填词的《敖包相会》;《神秘的旅伴》(1958)中张棣作曲、潘振填词的《缅桂花开十里香》;《山间铃响马帮来》(1954)中陆云作曲、白桦填词的《球手对唱》;《哈森与加米拉》(1955)中徐挥才作曲,王玉胡、布哈拉作词的《黎明牧歌》;《芦笙恋歌》(1957)中雷振邦作曲,库尔班、伊明夫填词的《婚誓》;《阿娜尔罕》(1955)中葛光锐编曲,库尔班、伊明作词,段琨译的《婚礼之歌》;《小花》(1979)中的《妹妹找哥泪花流》;《红高粱》中的《妹妹你大胆地往前走》等,这些歌曲旋律动听、朗朗上口,使得歌曲和电影一起得到了广泛的传播。

电影声音中的另一项重要构成就是"无声"。对于拥有正常听觉的人来说,在生活环境中几乎任何时刻都会被声音所包围,很难真正体会到纯粹的无声状态,只有主观上会产生无声的心理感觉。电影理论家巴拉兹曾

[1] 《苏联电影中的音乐》,哈恰图良著,中国电影出版社,1957年版。转引自姚国强、孙欣主编的《审美空间延伸与拓展:电影声音艺术理论》,中国电影出版社,2002年版,第253页。

[2] 转引自姚国强、孙欣主编的《审美空间的延伸与拓展:电影声音艺术理论》,中国电影出版社,2002年版,第264页。

经略带感慨地说:"寂静是人类最深沉,最有意义的感受,任何一种无声艺术,无论是绘画,还是雕塑,甚至是无声电影都不能再现寂静,或许唯独音乐才能有时使我们感到寂静,就像某种内心的和音在寂静的深处响起来。"[1] 在他看来,只有音乐可以表现寂静。其实,在诗画等艺术形式中皆可表现。"蝉噪林逾静,鸟鸣山更幽"、"曲终收拨当心画,四弦一声如裂帛,东船西舫悄无言,唯见江心秋月白"这些都是表现"无声胜有声"不可多得的佳句。另外,中国绘画最重视留白,"虚实相生,无画处皆成妙境。"[2] 中国书法的妙处也在于"计白当黑",建筑中也讲究雕梁画栋、虚实相称。意大利符号学家艾柯(Umberto Eco)说:"虚的结构是一个二元系统的结构。它的价值不但在二元系统之中,而且只有在对立双方同时呈现的时候才显示出来。"[3] 如果说空灵和充实是艺术精神的二元,那么有声和无声就是电影声音的二元,是相互补充的二元系统,互为对方的一元,在两者对立的时候相互显现。

 电影中环境声音的突然消失,或者是一切声音全都消失,这样的情况就是电影中的无声/静默,也可以说是电影中的静场。电影是动态的艺术,也是各种声音流动的过程,电影中的"静"存在于运动之中,是运动过程的一部分,运动中突然停止、骤然收住,则相当于运动过程中的停滞。这在观众的欣赏心理进程上是向内指向的,在心理上会产生压抑感以及(轻微)痛感,是情绪受挫的过程。德国心理学家立普斯(Theodor Lipps)在论述悲剧问题的时候,曾经谈到"心理阻塞原则",即一个心理变化在其自然发展中如果受到遏制和阻碍,心理活动就被阻塞起来,并在发生遏制和阻碍的地方,提高了它的程度。比如一件物品的丢失或毁坏,一个朋友的死亡会使一个人想象他们,"于是,对失物和亡友的想象,便对我具有更大

[1] 《可见的人:电影精神》,贝拉·巴拉兹著,中国电影出版社,2000年版,第238页。

[2] 参见笪重光的《画筌》,转引自《艺境无涯:宗白华美学思想臆解》,汪裕雄、桑农著,安徽文艺出版社,2002年版,第100页。

[3] 转引自林年同的《林年同论文集:境游》,次文化有限公司,1996年版,第231页。

的心理力量，对他们的怀念便具有更大的强度和逼人性"。[1] 而电影中的无声，就是造成这种心理阻塞的有效手段。另一方面，这个阻塞过程也是观众细细品味的过程，是感染力产生的原因，是审美延宕、积累的过程。所以，电影中的"静场"能让人产生莫可名状的感受，就像白光中包含着赤橙黄绿青蓝紫七色光一样，无声中也包含了种种声音的感受，而且很多是"有声"所不能表现的，因而是一种"动态的静谧而非静态的静谧。"[2] 这种静默，是一种有意的静默，一种使人感觉得到的静默，一种有表现力的静默，一种与声音相互生发的静默。正因为片子是有声的，所以里面的静默也带有新的意味，新的价值。[3] 影片《蓝宇》（2001）中，蓝宇死后的一场戏，导演有意作了无声处理，画面上捍东在哭，但声音层面却让人听不到一点哭声，很有眼泪流在心里，明明想哭却有意不让他哭、让他压抑、"憋着"不哭的感觉。此处的无声处理让观众体会到情绪的痛感，而心里的痛感越强烈，产生的震撼力、感染力也往往越强。《霸王别姬》以诗史般的鸿篇巨制表现出人在历史中的命运，探讨了妥协与背叛的主题。主人公程蝶衣抱着师父教训的"从一而终"的信条，执著地热爱着京剧和从小一起长大的师兄段小楼。但由于历史和世俗的种种阴差阳错，兄弟二人几次分分合合，最终在舞台上再次合作，一起唱了他们的成名之作《霸王别姬》。结尾处"霸王回营"那一段，京剧中是说霸王回营与虞姬告别，虞姬谎称"汉军杀进来了"而拔剑自刎。舞台上的程蝶衣则抽出他辛苦为师兄弄到的宝剑从容自杀。在这一场中，程蝶衣的特写镜头占据了整个画面，粉墨油彩、面无表情，贯穿全片的京胡再次鲜明响起，继而画面呈现出程蝶衣手抽宝剑的特写，高速摄影将这一过程拉长，使得观众的注意力集中于此。画面上宝剑抽出，京胡戛然而止——一片寂静——"蝶衣！"段小

[1] 《十九世纪西方美学名著选》（德国卷），复旦大学出版社，1990年版，第614、615页。转引自朱立元主编的《现代西方美学史》，上海文艺出版社，1993年版，第125页。

[2] 《人论》，卡西尔著，上海译文出版社，1985年版，第189页。

[3] 《电影的画面与声音》，陈西禾著，中国电影出版社，1982年，第112页。

楼一声大喊划破寂静,接下来又是一段令人窒息的死样沉静——段小楼轻声说了声"小豆子"——全片结束。所有曾经拥有的热情、热爱、追求、无奈、愤怒,一切的种种,统统都被"无声"这个巨大而无形的容器包容了进来。随着影片而生的诸种情感慨叹仿佛也都被这"无声"骤然切断。然而,所有的喟叹情绪却又在"无声"中延续、再生、强化,形成弥漫开来的气氛,围绕在观众的周围,叫人挥之不去。严格地说,这一段有两处无声,被京胡、段小楼的大喊声和他的轻声呼唤声包围着。巴拉兹说:"寂静只有在被声音包围的地方才有意义,它是有目的性的。当各种声音突然停止,当人步入寂静的王国,仿佛走进某个陌生的地方,这时寂静变成了戏剧性的事情,像一种被压抑的内心的呼喊和刺耳的沉默。这种寂静不是中性的静止状态,而是无声的爆发。"[1]

经过了无声之后,势必会按照原来声音的流程而重新继续有声。如果说无声是情绪受挫的过程的话,那么,经由了"静"的有声就是受挫情绪的宣泄,堆积情绪的释放。如果这种释放的强度较大,即"静"之后的有声声音强度、力度等都较大的话,会让人产生痛快、酣畅淋漓的感觉;如果这种释放的强度较弱且缓慢的话,就会像涓涓细流一样给人以隽永深远的感觉,宛如"曲终收拨当心划"之后的"唯见江心秋月白",能产生无穷的意味。在伊朗影片《天堂的孩子》(*Children of Heave*, 1997) 中,哥哥阿里不小心弄丢了妹妹莎拉的鞋子,兄妹俩只好轮换着穿同一双球鞋。阿里想通过长跑比赛取得第三名,为妹妹赢得一双球鞋,所以他能否夺取季军就备受观众的关注。影片通过环境声的隐去表现了冲刺这一牵动人心的段落。该段落第1个镜头到第10个镜头的声音相对单纯,由脚步声和喘气声组成,喘气声间隔出现,同时具有强烈的节奏感,吸引了观众的注意力,在观众心里产生一丝紧张的感觉,会让人们替阿里担心;从第18个镜头开始出现音乐并慢慢加强,这是渲染强化紧张气氛,使之延续、积累的

[1] 《可见的人:电影精神》,贝拉·巴拉兹著,中国电影出版社,2000年版,第238页。

过程。在第34个镜头之前,环境声都被过滤掉了,将观众所有的注意力都集中在阿里身上,突出了紧张氛围,是欲扬先抑之"抑"的过程;从第34个镜头开始出现了环境声,人群开始为阿里欢呼。此时人群欢呼的声音就是"扬"的过程,是"无声"段落的结束,也是前面紧张情绪的释放。通过过滤环境声的手法,影片突出了该比赛的震撼人心以及对阿里的重大意义,也就自然增加了该场面的情感张力和情感容量。《黄土地》中翠巧的歌声在影片中出现过几次,别具一格的歌声结合空旷高远的构图在影片中展示了陕北特有的风韵。但影片最后,翠巧连同她的歌声随着黄河上翻腾的浊浪骤然消逝,歌声归为一片寂静。观众眼前是一片无始无终、无端无向的河面,当空是一轮空恒的白月。随着歌声的消失,观众的心也随之一缩。配合着固定的机位所展示的静态物象,在全然的无声中蕴藏着丰富的潜台词,一连串对翠巧命运的拷问也变得找不到回音。对翠巧这个黄土地上的美丽生灵的无限怜悯在无声中得到了延宕和蔓延。可以说,正是通过无声手段的运用,让这种略带痛苦的复杂情绪得到了尽情地传达。

孔苗苗,中国石油大学(北京)

第三章 电影单元

电影单元是所有电影的表意单位，同时也意味着电影意义的表述方式。

这里将依次讨论电影的四种表意单元：蒙太奇镜头、长镜头、意识流镜头与合成镜头。严格说来，电影只有两种表意单元：蒙太奇镜头和长镜头。蒙太奇镜头是一组镜头，长镜头是一个镜头。意识流镜头，既可以是蒙太奇镜头，同时也可以是长镜头，非意识流镜头的蒙太奇镜头和长镜头呈现的是现实表象，意识流镜头呈现的是意识表象。合成镜头也是如此，既可以合成蒙太奇镜头，也可以合成长镜头，同时还可以合成意识流镜头。

但是这并不影响我们分别从四个方面来阐述它们。

从内容上看，蒙太奇是多镜头（内容）的连接，它所涉及的是一种普遍的、开放性的逻辑陈述原则；而长镜头则是单个镜头的呈现，涉及一个镜头内部的信息安排与调度。其实，两者都是最基本的镜头方式，从根本上说都是对曾经存在过的现实的摄影记录，无论其记录的是呈现的，还是搬演的，最终都要诉诸人类知觉，都是一种"视觉之所见"。

从功能上看，与蒙太奇和长镜头不同，意识流镜头可以将前两者并用，但却服务于主观世界的表达和还原，它模拟了内心视觉，表达"意识之所见"，是一种分解性的、分析性的镜头方式。

从形式上看，合成镜头理论上可以应用于描述客观和主观世界的全部领域，但与蒙太奇和长镜头不同，它超越了摄影机在镜头规模上的运作，而是专注于对更小层次的"帧"画面的合成与修饰；它并不满足于一次性记录，

而是通过修改的方式进行再创造。基于摄影记录的镜头（蒙太奇、长镜头）是"电影的符号"，而合成镜头的表意过程则是"电影符号的符号"。

第一节　蒙太奇镜头

"蒙太奇"是法文montage的译音，原是建筑学用语，意为装配、安装。在电影理论中，它指的是影片片段的连接组合，这里所谓的影片片段，可以指单个镜头，也可以指由一组镜头构成的表述段落。蒙太奇是电影意义最基本的表述方式，也是电影艺术最基本的媒体"语言"。

"蒙太奇"是一个含义宽泛的概念。如上所述，电影展开的时间轴上，蒙太奇存在不同的规模——单个镜头之间的关系，或影像段落之间的关系，甚至可以是整个影片意义上的表述思维，在这种基本思维的控制下，导演将电影素材根据文学剧本总体构思，精心编排，构成一部完整的电影作品，"影视艺术的编剧、导演，以及其他主创人员在进行创作时，都必须遵循蒙太奇思维方式。"[1]，普多夫金的著名论断"电影艺术的基础是蒙太奇"[2]同样强调了蒙太奇作为电影的基本思维方式无可替代的重要作用。而在电影的纵向聚合中，蒙太奇则可以指代声音与画面之间的关系，如声画对位、声画对立、声画同步等。蒙太奇是电影基本的存在形式，电影美学家贝拉·巴拉兹认为：蒙太奇保证了画格通过顺序本身而产生某种预期的艺术效果。而爱因汉姆对由于影像片段的组接而产生的奇特的艺术景观大为赞赏，极为推崇能生成具有含蓄意义的剪辑技巧，[3]并把这它作为论证"电影是艺术"的切入点。

[1]《影视美学》，彭吉象著，北京大学出版社，2002年第1版，第21页。
[2]《论电影的编剧、导演和演员》，普多夫金著，中国电影出版社，1984年第6版，第9页。
[3]《电影作为艺术》，爱因汉姆著，中国电影出版社，1981年版，第72—74页

作为理论术语的蒙太奇,与电影的实践技术密切相关。它能"将时间、空间中断的胶片连接起来,以保持叙事的连贯性,一组镜头可以组合成蒙太奇句子,若干蒙太奇句子或场面可以组合成蒙太奇段落,从而形成连续不断的整部影片"。[1] 同时,蒙太奇还是电影表述过程中的修辞手段,它创造了超越简单叙事的丰富含义,通过镜头的衔接创造出负载的艺术信息,以结合整部作品的文本和文化语境来表达思想、情绪、意识形态观念等较为隐蔽的含义。

　　广义的蒙太奇与人类心理意识状态存在着深刻的联系。格式塔心理学证明了人类具有将历时出现的影像片断构造为有意义的整体的生理功能[2]。电影用活动的影像作为刺激我们的艺术材质,而这些本无关联的片断正是通过蒙太奇的连接方式,在我们的脑海中形成完整的内心视像,从而衍生出丰富的意义。

　　从某种意义上说,蒙太奇的历史就是电影的历史。美国导演埃德温·鲍特和格里菲斯在电影的襁褓时期,成功找到了电影独特的表意方式。1902年鲍特将旧片库里的一些反映消防队员生活的影片素材和临时拍摄的一些火中救人的片断组接在一起,成就了《一个美国消防队员的生活》(*Life of an American Fireman*)一片;格里菲斯的《党同伐异》(*Intolerance*,1916)更是以蒙太奇作为了影片叙事的基本手段,并且通过大段落的对接,成功地将艰深复杂的隐喻融化在了蒙太奇技巧当中。

　　战后的苏联蒙太奇学派,则以库里肖夫、普多夫金和爱森斯坦等为代表,更系统地研究了蒙太奇的表意方式和功能,为现代蒙太奇理论奠定了基石,极大地刺激和促进了后来的电影创作活动。苏联蒙太奇学派理论拓展了蒙太奇的表现范围以及蒙太奇的理性功能,其研究最初是从两个实验开始的,即"库里肖夫效应"和"创造地理学"。库里肖夫的门生普多夫金

[1]《影视美学》,彭吉象著,北京大学出版社,2002年第1版,第21页。
[2]《艺术与视知觉》,阿恩海姆著,四川人民出版社,1998版,第115页。

对"库里肖夫效应"试验作了描述，从某一部影片中选了苏联著名演员莫兹尤辛的一个特写镜头，然后把这个完全静止的特写镜头与其他影片的小片断连接成三个组合：

第一个组合是莫兹尤辛的特写镜头后面紧接着一张桌上摆了一盘汤的镜头。

第二个组合是莫兹尤辛的特写镜头与一个棺材里面躺着一具女尸的镜头连接。

第三个组合是莫兹尤辛的特写镜头后面紧接着一个小女孩在玩着一个滑稽的玩具狗熊。

当这些镜头被放映给不明真相的观众观看时，就像普多夫金所说的那样，观众对于莫兹尤辛所表演出来的"饥饿、悲痛或父爱的艺术，不禁为之神往"。

另外一个被称为"创造地理学"的实验，是由苏联导演库里肖夫在1920年将五个画面组合在一起产生的一种对蒙太奇的新的诠释。

A. 一个青年男子从左向右走来。

B. 一个青年女子从右向左走来。

C. 他们遇见了，握手；青年男子指点着。

D. 一幢有宽阔台阶的白色大建筑物。

E. 两人走上台阶。

前三个镜头是在莫斯科市区拍摄的，后两个则是在美国白宫拍摄的。可是当这组镜头被连接在一起让观众观看时，观众根本无法看出镜头的内容来自两个地理位置相距甚远的地方，他们看到的是一场完整连贯的戏。

爱森斯坦则以唯物主义辩证法为哲学美学基础，强调二元对立与冲突，无论两个什么镜头并列在一起，必然产生新的表象、新的概念、新的形象，从而引导观众的理性思考。在他看来，蒙太奇既诉诸情感，也诉诸理性。在《战舰波将金号》一片中，爱森斯坦切入与剧情毫无关系的"石狮卧倒，抬头，跃起"三个镜头，从而表现人民的觉醒与反抗。在《十月》

(*October*，1928)中这种表达抽象观念的倾向更为明显，以雕塑的各部位的散落来象征沙皇政权的崩溃，以插入的雕像镜头来隐喻克伦斯基的独裁。爱森斯坦试图通过蒙太奇把形象思维同逻辑思维沟通起来，把科学和艺术结合起来，力图以电影体现人的理性活动，加强电影的哲理化倾向。但后期爱森斯坦过分强调理性蒙太奇在表意上的独特功效，认为电影应当避免传统的叙事语言，依靠独立的镜头组合表达深刻的思想和观念，结果导致某些影片形象破碎，晦涩费解。

普多夫金的蒙太奇理论则带有朴素的自然主义倾向，主张尊重观众对时空与逻辑的心理感知习惯，充分重视蒙太奇在传统戏剧叙事中的美学作用。如果说"爱森斯坦的影片好像是一种呐喊，而普多夫金的影片则恰如一首很吸引人的抑扬顿挫的歌曲"[1]，爱森斯坦的理论由于带有明显的现代艺术的颠覆色彩而具有"历史价值与理论价值"，而普多夫金的理论则具有温和抒情的色彩，"更加具有现实意义和实践意义"[2]。因此，普多夫金的许多作品都获得了观众的喜爱，而他的理论对20世纪30、40年代的好莱坞与苏联剧情电影均产生了重大的影响。此外，普多夫金的重大贡献还表现在对蒙太奇功能和属性的研究上，他把镜头剪辑的方式分成"对比蒙太奇"、"平行蒙太奇"、"隐喻蒙太奇"、"交叉蒙太奇"、"复现式蒙太奇"等。

从另一个意义上说，蒙太奇的历史就还是电影理论的历史。特别是在以精神分析、语言学和意识形态为基本方法论的现代电影理论中，蒙太奇虽然不再是研究的核心，但每一次研究都不可避免地被当作研究的切入点，并以它作为基本"模块"，构建整个理论"模型"。

从结构主义语言学观点来看，蒙太奇作为语言符号的连接不外乎两种功能：一种用于镜头的"组合"，将作为艺术材质与语言的影像片断按照

[1]《世界电影史》，乔治·萨杜尔著，中国电影出版社，1995年版，第222页。
[2]《影视美学》，彭吉象著，北京大学出版社，2002年第1版，第30页。

一定的逻辑历时性地结合在一起，镜头内容的顺时衔接保证了事件和动作的流畅陈述。蒙太奇这种最基本的功能被称作叙事功能，其实质是具有普遍性的陈述的参照运作。库里肖夫的第一个试验准确形象地诠释了这个功能。它在好莱坞的古典电影中被运用到了极致，至今仍然是电影作品最基本的结构形式和语言特质。另一种是基于相似性或相关性的镜头替换，即按照某种需要，将相对独立的影像片断按照一定的功能性语法规则（例如隐喻、换喻、提喻等），组合或聚合在一起，从而生成较为含蓄和隐蔽的意义和情绪。这种功能被称为修辞功能或表意功能。爱森斯坦的石狮三镜头是其中的一个代表。[1]

在叙事功能研究方面，现代电影理论将镜头连接问题纳入电影叙事学视野，对蒙太奇在叙事形式、叙事立场、叙事效果以及叙事过程隐藏的意识形态因素等方面进行了深入的探讨。很多电影理论，如电影意识形态批评中的双镜头理论，即以蒙太奇的研究为切入点。

在表意功能研究方面，现代电影理论将蒙太奇研究纳入电影符号学和电影心理学研究范畴，对蒙太奇在表达深层含义时与文本、作者和观众之间的互动关系做了深入探讨，对画面和由画面的剪辑产生的深层意义做了符号学和文化学的分析，并试图厘清蒙太奇在艺术信息传递与接受等方面的功能与作用。

在当代电影理论中，对蒙太奇的研究呈现出两个特征：一方面，不再把蒙太奇作为一个单纯的表面形式加以论述，深入的分析使得研究者开始抛弃对于各种"剪辑形式"表面功能的研究，镜头组接，包括镜头的内容以及内容在认知心理学、精神分析理论或意识形态理论方面的意义等，统统被纳入到蒙太奇研究中来，蒙太奇成为一种涉及广泛的、以复杂而多元方法进行研究的关键词，与整个当代电影研究的理论、流派与思潮交织

[1] 《电影艺术理论》，周安华著，中国广播电视出版社，2005年版，第169页。

在一起，并且在叙事和修辞相混合的纬度上进行研究。[1]

另一方面，当代的蒙太奇研究放弃了爱森斯坦式的宏大视角，将某些基本的、具有模型意义或指导符码属性的修辞形式作为深入研究的线索，避免了大而不精。

结构主义时期修辞的研究首先体现在对影像的意义机制与修辞效果的研究上。

电影的意识形态研究格外关注影像修辞的运作机制，主要是继承了一般符号学的研究思路，结合精神分析（特别是拉康[Jaques Lacan]的精神分析）来研究镜头及其连接问题，文本形式层面（语言学层面）的修辞研究并没有得到深入继承和发展。电影的意识形态理论格外关注镜头连接，并特别把一种常见的蒙太奇形式——正反打镜头作为研究的切入点。这种研究的内在方法论参照有两个：一个是精神分析关于主体构建的理论；另一个是阿尔都塞（Louis Althusser）关于媒介（照相和电影）的意识形态性研究。

如达扬的《经典电影的指导符码》一文[2]解决的就是电影在最简单最常规的问题上所具有的编码的意识形态性问题。意识形态本质上是一种关于主体与周围世界之关系的想象性表述，因此，对经典符码的描述同时意味着，需要从最基本的符号组合序列中，发现一种制造"相信"幻觉的心理机制。所以，这种被称为"缝合"的理论，实质上便是试图解释最规范的镜头语言所具有的"修辞效果"，因为对意识形态理论来说，修辞是手段，而意识形态效果的获得才是目的。

达扬的理论基本上可以看作是对奥达特关于双镜头理论的再阐述。达

[1] 也就是说，这种研究并没有按照语言学的"修辞"和"叙述"两个层面分别进行研究，而是综合考虑相互作用之下的表意行为，特别是电影的意识形态理论和叙事学理论对于叙事修辞策略的研究发现，叙事本身便是一种具有目的、讲究修辞、旨在传达效果的行为，从而在研究实践中将两者充分混合在了一起。

[2] 参见达扬的《经典电影的指导符码》，载于《当代电影》，1987年第4期。

扬的基本论点是：影片的本文叙述中存在一个被精心安排的缺席的"叙述者"，这个叙述者体现了隐含的意识形态性。它通过占据观察者的位置而在无意识层面取消了观众的主体位置及对这个位置的清晰意识；通过正反打镜头的连接，观众在拍摄者的调动下，不断调整自己的位置，不断在无意识中淹没自己，进而陷入一种由双镜头所构造的虚构的陈述中，达到对影像内容层面真实性的"相信"状态，即一种类似普通语言"词语指称意义"上的"相信"。

缝合理论通过分析由一个镜头到下一个镜头表意的延续成功地论证了一个结论：除了在虚构层面（故事层面）本文具有意识形态性以外，在影像话语的叙述层面，仍然具有意识形态性。正如达扬所做的，意识形态电影理论就是要从最简单的蒙太奇形式中发掘电影意义的生成机制。电影的意识形态理论本身有阐释上的粗略性和简单性，作为一种基本的理论模型，它具有高度的理论价值，这主要集中在对"基本"符码的描述。这种描述是一种小规模的"词汇"水平上的描述，它忽视了"相信的机制"在向更大规模的语义段落扩展时可能具有的更复杂的机制，如在典型的心理惊悚段落中，恐惧效果对主体反射性的依赖。同时，电影的意识形态理论关注的不仅仅是简单的"相信的幻觉"和关于"真实的欺骗性"的陈述，电影的意识形态应该还包括更广泛的美学的修辞和美学效果的获得，而修辞的美学效果其实并不以相信为出发点，它更多地依靠隐喻、换喻或两者的复杂结合产生偏离性的效果。这在麦茨的理论中得到了补充和发展。

在意识形态电影理论发展的同时，女性主义电影研究吸取前者的养分，结合语言学、叙事学、人类学、精神分析等理论而获得了突破性发展。女性主义电影研究从一开始就清晰地意识到缝合理论中的麻烦问题，避免从一种单纯的蒙太奇外在形式（如正反打）来开展研究，而是结合能指的编码规则与镜头的所指意义进行全面分析。女性主义对修辞的涉及，主要集中在对一种特殊的视点镜头段落——"凝视"的分析上。

劳拉·穆尔维（Laura Mulvey）在著名的论文《视觉愉悦与叙事电影》

中，通过结合弗洛伊德和拉康对性别关系、无意识和语言之关系的研究，论述了观影主体获得愉悦的两种心理机制——"窥淫快感"和"认同"。[1]窥淫快感取决于主体与客体的距离，它是性本能的体现，而认同是主体对客体的相似性的认知。父权制下的叙事电影通过较固定的再现体系来控制和组织这两种快感的生成，而这个生成过程是男性化的。这个生成过程集中体现在了一种包含特殊内容（性意味）的镜头段落——"凝视"之中。"凝视"意味着一种典型的蒙太奇剪辑：男性"看"的镜头＋女性"被看"的镜头。在这种蒙太奇结构中，女性被表现为被观看的客体，男性表现为该客体的观者；而对观众来说，女性还是观众的观看客体。这两个层次都是根据两性差异而被编码和结构的。

劳拉·穆尔维及其女性主义电影研究都把蒙太奇的研究（主要是视点段落的研究）与精神分析联系在一起，电影中的女性作为被阉割者，激起了男性观众（包括被象征系统同化为男性的女性观众）的双重反应："窥淫癖"和"恋物癖"。希区柯克在《后窗》（*Rear Window*，1954）中表现偷窥的视点镜头段落和伯格曼电影中对嘉宝面部特写的突兀"插入"分别是两者的典型例证。

女性主义电影研究在理论模型构建阶段（主要是劳拉·穆尔维的早期理论和格莱德西尔[Christine Gledhill]的理论）对蒙太奇给予了格外的关注，这种关注并不像麦茨在语言学和精神分析的双重纬度上展开，而是较多地集中在后者的层面上；而当涉及更深入的电影象征系统的构建和解构问题时，语言学与精神分析才真正结合在一起。因此，电影修辞的研究，在电影的女性研究的前期具有突出的地位。

这些林林总总的理论都偏重对表意机制的研究，而同时期的电影符号学，特别是第二符号学则在精神分析的语言学意义上展开，突破之处在于它试图充分实现精神分析的观影机制研究与语言学的文本形式研究的结合。

[1] 《外国电影理论文选》，李恒基、杨远婴主编，三联书店，2006年第1版，第637页。

以麦茨为代表的第一符号学首先吸取了索绪尔（Ferdinand de Saussure）结构主义语言学的成果和研究模式，将电影看成一个类似语言的表意系统，注重从宏观上对电影文本进行结构和语篇分析。影片本文的结构最终体现为镜头之间的连接或者段落之间的连接。段落间连接的最终表现形式仍旧是蒙太奇。不过，这里的蒙太奇已经变成了一种渗透着结构主义语言学和符号－系统论的特殊结构，不再是经典电影研究所言的带有实用性特征的"电影镜头剪辑法"。

麦茨不再致力于在"词－语言"和"镜头—电影语言"之间建立类比关系，镜头之间的关系于是变得不再重要：符码与符号不是结构系统与元素的关系，而是描述性的外延集合与意义单位的关系，电影语言是符码的集合，而不是符码按照语言学模式结构在一起的系统。

因此，麦茨的研究自始至终都与蒙太奇有关，但研究的终点却是对以镜头为单元的蒙太奇的抛弃和颠覆。从此以后，麦茨把注意力从作者主体与感知符码的联系转移到了本文内部的符码与接受者感知符码的联系上来。这一过程是通过将精神分析引入电影符号学中来而实现，这也就是后来的"第二符号学"。

第二符号学创造性地将结构主义语言学的研究方法与精神分析的研究方法紧密结合起来。虽然在第一符号学中，麦茨拒绝把镜头作为电影表意的最小单元，但第二符号学还是将诸多的镜头连接作为修辞研究的重要内容重新加以考虑。

麦茨在其巨著《想象的能指》中将经典电影研究和第一符号学研究涉及的诸多问题引入语言学和精神分析的双重纬度上来，首次在电影与观众的结合层面，将贯穿结构主义语言学的"组合与聚合"概念与精神分析的"凝缩与移置"概念结合在一起，深入分析了本文内部复杂的符码运作史（修辞的发生、稳定与消失），并且将本文内部符码与接受者感知符码结合在一起。在将电影表意系统（主要是修辞）、语言表意系统与精神分析涉及的无意识运作（如梦、白日梦等）做类比时，麦茨将电影独特的表意系统

（作为想象的能指系统）的本质属性清晰地勾勒出来。

对于蒙太奇的研究，麦茨以一种"既是修辞格又不是修辞格"的表述，将其内部蕴涵的语言学的、精神分析的复杂悖论呈现出来。

麦茨对镜头连接方式，如隐喻剪辑、换喻剪辑、叠化、淡入淡出等的研究都让我们意识到，电影的修辞以一种极为复杂的形式出现，因此，面对镜头连接（蒙太奇）生成意义的机制问题，其研究也将是复杂和精密的，这绝不是普多夫金和爱森斯坦时代的蒙太奇功能研究所能解决的。按照罗曼·雅各布森（Roman Jakobson）的观点，隐喻与聚合相适应，换喻与组合相适应。但修辞，如隐喻中的"邻近性"原则，却直接导致了换喻。"邻近性的作用"来源于组合的存在，是语言学中非常重要的现象。由此引导出的邻近性观念，已经渗透到了换喻的生成和使用中，并且在某种程度上改变了它。

电影是依靠镜头的剪辑而形成的，在这一点上，蒙太奇的基本属性是组合的（但不是换喻的），"剪辑的基本原则属于一种组合的而不是换喻的运作，因为，它由话语（影片链）成分的并置和连接组成，就是说，在现实中，或构成故事世界的现实中，这些主题作为所指对象并不必然地具有任何换喻连接"[1]。电影链依靠片断邻近性地连接而成（它以历时性的方式结构了众多的邻近系列），"这就是最广泛意义的蒙太奇效果，而不管它是否为拼贴、摄影机的运动或被拍摄对象的位置变化所创造；也不管它是历时性的（从一个镜头到另一个镜头，一个片段到另一个片段），还是单个镜头的成分之间的共时性运作，等等"[2]。因此，每一部影片（每一个话语）都是一个庞大的组合群。

而修辞性的镜头连接则更多地以一种出其不意的效果而具有特殊的意义。麦茨分析了这些连接具有的隐喻、换喻及其可能的混合体。这些混合体包括"参照的相似性和推论的邻近性"，即组合呈现的隐喻，两个镜头或

[1]《想象的能指》，麦茨著，中国广播电视出版社，2006年第1版，152页。
[2]《想象的能指》，麦茨著，中国广播电视出版社，2006年第1版，153页。

两组影像片断，按照相似性或对照性联系起来，例如：卓别林的《摩登时代》(*Modern Times*, 1936) 中将羊群和人群的影像并置。还包括"参照的相似性和推论的相似性"，即聚合呈现的隐喻，还有"参照的邻近性和推论的相似性"，即聚合呈现的换喻——修辞学在研究隐喻时常用的"推论的相似性"也被麦茨纳入对镜头连接的研究中来，这种研究不像爱森斯坦那样着力于对显而易见的、游离于叙事（故事世界）之外的修辞的研究。麦茨指出，有些聚合活动本身造成或增加了邻近性组合的属性，比如：当镜头插入一个看起来具有隐喻效果的镜头，而这个插入的镜头又以邻近性原则出现在叙事（故事世界）中时，隐喻与换喻便联系在一起。还有一种为"参照的邻近性和推论的邻近性"，即组合呈现的隐喻。弗里茨·朗的《M就是凶手》(*M*, 1931) 中有一个著名的镜头，在M杀害了小姑娘之后，镜头凸显了被拴在电报机线上的气球。气球取代了尸体（换喻关系），但从前面故事段落我们知道，气球属于那个孩子（隐喻关系）。

麦茨对蒙太奇的修辞复杂性的分析表明："符号化操作的记号机制能够多次改变自己的路线，与此同时，符号化的元素却依旧保持不变。"[1] 这再次把电影的修辞与梦的运作（弗洛伊德关于移置与凝缩及其复杂的混合体的理论）在结构层面上联系在一起。

对于常见的修辞格，麦茨也从语言学的角度做了论述。叠化（叠印和溶镜）基本是组合的，叠印的情况下组合是共时的，溶镜的情况下组合是历时。如果要探讨这种蒙太奇手法是隐喻还是换喻，则要看两个影像之间的关系：如果两个镜头中，有一个镜头游离故事世界之外，那么这种关系就是隐喻的，如果它们是同一行为（或同一故事空间等等）的两个方面，这种关系就是换喻的。

麦茨对"电影提喻"的论述仍旧与蒙太奇有关——探讨插入性的特写镜头。麦茨列举了《战舰波将金号》中的著名影像：起义士兵把沙皇医生抛入

[1] 《想象的能指》，麦茨著，中国广播电视出版社，2006年第1版，159页。

水中，而且我们看到了他的夹鼻眼镜挂在栏索上——"部分"的推论性并不明显，这一修辞的关键点在于"部分"（眼镜）唤起"全体"（沙皇医生）。而在前面的影像中，我们看见医生戴着夹鼻眼镜（换喻）；夹鼻眼镜意味着优等的人（隐喻）。而在故事世界之外，在当时社会文化语境中，戴着夹鼻眼镜就是高贵（又是换喻）的象征。隐喻和换喻的区分不能依靠两者在文本中的有无来确定，而是要依据两种修辞纠缠在一起的具体方式。

麦茨的伟大贡献还在于发现了"隐喻和换喻"与"凝缩和移置"的本质联系，在麦茨看来，回避这种联系，艺术中任何一种辞格理论都不能维持，这其实在第二符号学这种"科学"背后暗藏了深刻而伟大的诗学思想。遗憾的是，语言科学的分析倾向被延续（如后来的意识形态理论对意义生成机制的探索），而诗学构建却没有得到继承和发展。麦茨在对"隐喻和换喻"与"凝缩和移置"的联系进行论证时援引了苏联电影《士兵之歌》（*Ballad of a Soldier*，1959），细致地分析了其中的叠印蒙太奇：主人公透过火车车窗观看阴郁的冬日风景，一个姑娘的面庞叠加在他之上。冬日的阴郁与爱情的悲伤由于相似性而呈现出隐喻的特征；但由于情节中自然地包含冬日景色的视觉再现，因此，景色与姑娘的脸构成了换喻。如果我们考虑本文的运作（故事的现实层面）而不是叙述者的修辞动机，换喻就占了支配地位。主人公思念着不在场的女人，他试图"在想象中得到"她，而对观众来讲，这个女人是在场的，这就暗示了"知觉的认同"和愿望的幻觉满足。这恰恰与梦的凝缩功能完全一样，麦茨在这里把凝缩—换喻创造性地联系在了一起。

此外，麦茨还用同样的策略极为详细地分析了移置—隐喻、从隐喻到换喻的滑动等多种修辞现象，每一种分析都是尽可能地在语言学（主要是修辞学）与精神分析（主要是对梦的分析）的双重层面予以关照，蒙太奇被赋予了全新的研究视野。

赵斌，北京电影学院

第二节　长镜头

在苏联蒙太奇理论之后，法国电影理论家巴赞的纪实美学理论逐渐成为一种影响广泛的理论体系，它发掘了意大利新现实主义的美学经验和价值，对法国新浪潮、意大利的作者电影乃至整个欧洲的艺术电影都产生了深远持久的影响。纪实美学的核心是电影影像本体论和电影语言进化论。本体论的思想主要是认为"电影是现实的渐近线"[1]，强调电影影像与现实被摄物的同一性，主张影像反映真实。而电影语言进化论的思想主要是通过对无声片到有声片的进化、苏联蒙太奇学派、德国学派对画面造型的追求以及好莱坞影像的表意方式等问题的历史与辩证地考察，论证纪实美学对促进电影语言风格化的巨大作用和价值。

与这样一个美学体系相关，巴赞等人严厉批评了蒙太奇，认为蒙太奇意义的单一和那种将镜头剪成碎片并再次连接的方法，违反了电影的时间与空间的真实和整一，损伤了影像复杂而精致的多意性。因此，他们对"长镜头"的方法大为赞赏。

其实，巴赞的电影本体理论并没有涉及明确的"长镜头"概念，而是后来的学者不断总结，不断丰富和演绎了这个术语，以至于它的内涵不断缩小，外延不断扩大。巴赞最初强调的是一种长焦距（深焦距，或称全景镜头）的纪实的镜头理论。他通过对奥逊·威尔斯的《公民凯恩》（*Citizen Kane*，1942）、雷诺阿的《游戏规则》（*La règle du jeu*，1939）以及大量的意大利新现实主义影片的镜头考察认定，长焦距镜头能够扩大景深，真实地构造影像空间，并且能够在统一而完整的时空中，将处在不同焦点层次上的多个动作同时呈现出来，避免了蒙太奇的来自导演的强制性和选择性。因此，他认为，长镜头也是一种影像伦理学，它以尊重客观事实的方式尊重了观影者的地位，具有革命性的美学价值。

[1]《电影是什么？》，安德列·巴赞著，中国电影出版社，1987年版，第8页。

随后，美国电影学者布里安·汉德逊将长镜头的概念进一步扩大，认为长镜头还应该被理解为一段持续时间较长而未被剪辑的镜头。[1] 麦茨基本同意这种扩大了的概念。麦茨把景深镜头与长时间持续的段落镜头并列起来加以论述。他认为，巴赞的景深长镜头与段落镜头应该是具有同一性的，它们都是现象学意义上的镜头阐释学。前者保证了在一段延续的时间里的空间完整性和真实性，而后者在一个相对真实和完满的空间里保证了时间流程的完整性和不间断性；长镜头使用较长的、完整的镜头再现时间、空间和动作，最大限度地将多元的景物信息如实地摄入镜头，从而保证影像与被摄物之间高度真实的关系。长镜头在完整的记录过程中还主张使用景深镜头，影像空间被构筑为立体的多层次的真实存在，使观众对影像信息有更大的选择自由，同时避免了蒙太奇将戏剧动作含义单一化的倾向，为影像的多义性提供了技术支持。

　　一般意义上的长镜头分成两类：一类是空间长镜头，即巴赞意义上的景深长镜头；一类是时间长镜头。[2] 后者按照镜头内空间和景物的运动情况可以细分成跟拍长镜头和记录式长镜头两种。

　　跟拍长镜头又有三种稍有区别的形式：一种是镜头内部蒙太奇式长镜头，一种是段落长镜头，还有一种是主观长镜头。镜头内部蒙太奇式长镜头指的是摄影师在空间调度时，刻意将运动的镜头对准早已安排好的景物，使不同空间里的信息有选择地依次呈现。这种镜头其实是一种蒙太奇的手法，只是没有进行剪辑，真实地再现了从一个景物到另一个景物的过程和相应的空间环境。2002年俄罗斯导演亚历山大·索科洛夫借助数字技术，用一个镜头拍出了震惊世界的影片《俄罗斯方舟》(*Russian Ark*)。影片长达90分钟左右，导演索科洛夫与一位不同时代的法国外交官穿越时空，

　　[1]　这个意义上的长镜头常被译为long take，以此对应巴赞原始意义上的长镜头long shot。参见《电影艺术：形式与风格》，大卫·波德维尔著，北京大学出版社，2003年第1版，第478页。

　　[2]　关于长镜头的分类，还可以参考韩小磊的《长镜头是电影的本体语言》，载于《构筑现代影像世界：电影导演艺术创作理论》，中国电影出版社，2002年第1版，第51—60页。

一起游览了俄罗斯国立埃米塔什博物馆,并一同目睹了四百多年来发生在埃米塔什博物馆的种种重大历史事件。数百年来的时空交错重现,只有一个镜头,至此电影似乎又回到了最初的卢米埃尔的时代。段落长镜头略有不同,它的表现对象一般自始至终,不会中途更换,而且采用不加选择的方式真实再现空间,除去了蒙太奇式长镜头的人为痕迹。这种镜头在张艺谋的《秋菊打官司》中随处可见。主观长镜头则是前两者的特殊形式,它由于加入了视点的缘故,显示出一定的主观指向性,因而具有强烈的心理暗示功能。在惊悚片《女巫布莱尔》(*The Blair Witch Project*, 1999) 中,就使用了大量由手提摄影机拍摄的主观长镜头,在真实完整地展现森林内的场景信息的同时,很好地渲染/感染了视点/观众的恐怖心理。

记录式长镜头由固定机位的摄影机长时间拍摄而形成。最早由卢米埃尔兄弟拍摄的《火车进站》(*L'arrivée d'un train à La Ciotat*, 1896)、《水浇园丁》(*L'arroseur arrosé*, 1895)、《工厂大门》(*La sortie de l'usine Lumière à Lyon*, 1895) 等一批影片都是使用固定机位的摄影机拍摄的单镜头影片,大致长度都在一分钟左右。而由英国导演弗拉哈迪于1922年拍摄的纪录片《北方的纳努克》(*Nanook of the North*) 被认为是早期电影的不朽之作。其中表现纳努克追捕海豹的一段更是被认为是长镜头的典范,弗拉哈迪认为"最重要的是表现纳努克与海豹之间的关系,是伺机等待的时间",所以弗拉哈迪最终呈现给观众的是狩猎的全过程,这个段落由一个单镜头完成。安德烈·巴赞在《被禁用的蒙太奇》一文中提到:"在影片《北方的纳努克》中狩猎海豹的著名段落里,假若猎人、冰窟窿和海豹没有出现在同一镜头中,那就是不可思议的,但是这个段落的其余部分则完全可以由导演随意分切。"巴赞的理由是:"若一个事件的主要内容要求两个或多个动作元素同时存在,蒙太奇应被禁用。"导演让·雷诺阿在导演《游戏规则》之前,曾经这样写道:"越是熟悉自己的工作,我就越倾向于采用与银幕相适应的景深镜头做场面调度;它的效果愈好,我就愈加摒弃把两个演员规规矩矩放在摄影机前的做法,那简直是在照相。"后来在拍摄了《游戏规则》之

后，巴赞对于让·雷诺阿"能够表现一切，而不分割世界；能够揭示人与物的隐蔽含义，而不破坏自然和统一"这种叙事大加赞赏。

自电影诞生之日起，长镜头与蒙太奇就成为两种最基本的电影表达方式。两者的正面冲突则成为一个延续了将近三十年的理论问题。巴赞可以被看作是最早系统地批评蒙太奇、褒扬长镜头理论的学者，而爱森斯坦和苏联蒙太奇学派则直言不讳地批评长镜头冗长无力，缺乏对事物本质的把握。

法国电影理论家让·米特里（Jean Mitry）最早以辨正的方法对待两者的争端。他敏锐地意识到，"影像－符号－艺术"构成了电影本文的美学阶梯，电影正是通过对影像碎片或局部的、不完整的影像信息进行有规则地组织和结构，才使之转化为一种艺术的语言符号，进而创造出电影艺术。因此，蒙太奇和长镜头本质上都是使画面产生流动的手段，但是从客观的创作可能性角度讲，蒙太奇毫无疑问是一种整体的、最基本的语言规则。在较小的规模上，作为一种局部技巧的蒙太奇与长镜头才具有可比性。"它们没有美学上的对立，因为长镜头是镜头内的蒙太奇，类似小说笔法，而蒙太奇则接近诗……"[1]

米特里还回应了巴赞的长镜头影像伦理说。首先，他认为，无论是蒙太奇还是长镜头，都是拍摄那些事先安排好的虚拟场景，这一点决定了两者都不可能做到完全的"真实"。其次，观众欣赏一部艺术作品时的"选择自由"并不在于从影像元素中剔抉取舍，而在于对整个作品自主地作出价值评判。最后，米特里指出，最具有反讽意义的是，恰恰是蒙太奇的构图原则而不是长镜头更接近人类的视觉经验。人类的心理结构决定了视像的单焦点特性，即人类不可能同时注意到处在不同焦点上的信息，巴赞试图展现多元信息的原则带有很大的预设性。特别是人类的生理结构，更决定了视觉焦距的有限性，巴赞的景深长镜头在空间把握上带有了极大的假定性。

因此，我们可以说，蒙太奇和景深长镜头在对待真实的问题上并没有

[1]　《外国电影理论文选》，李恒基、杨远婴主编，上海文艺出版社，1995年版，第8页。

先天的优劣之分。巴赞的景深长镜头虽然不符合视觉心理机制，但的确被观众接受。首先，这得益于影像最终被呈现在二维的平面上，弥补了肉眼焦距的局限，也使得观众同时注意多个焦点上的信息成为可能。但这也恰恰说明了景深长镜头是以一种与现实发生错位和畸变的形式存在和被接受的，这与巴赞对长镜头价值的初始评估有了巨大的差异。巴赞主张的真实是对完整的客观现实的尊重，而蒙太奇则更尊重观众的经验真实。其次，巴赞和后继者的理论批评和创作实践培养了观众对这种镜头的适应和认知；并在相当长的时间里，使这种镜头语言以崭新和独特的品质区别于蒙太奇，从而具有一定的陌生化效果，这也恰恰是长镜头"惊人的震撼力"的真正来源。

布里安·汉德逊对长镜头理论以及蒙太奇与长镜头的争端也进行了反思。他意识到，长镜头是建立在蒙太奇笔法之下的一种次级语汇。两者分歧在于真实性和假定性的关系上。"爱森斯坦和巴赞的出发点都是真实，他们之间的主要差别之一，就是爱森斯坦超越了真实（超越了真实与电影之间的关系），而巴赞没有。"[1] 但巴赞对电影的局部构成理论的贡献（对镜头真实性的认识）的确超过了爱森斯坦，有着不容忽视的哲学和美学价值。因此，他认为长镜头和蒙太奇不是对立和对等的两种美学倾向，应该使两者综合和统一起来，辩证地发挥各自的美学功效。

值得注意的是，当代的电影意识形态理论、女权主义电影理论、电影第二符号学（电影精神分析理论）等，常常会将镜头作为切入点，把蒙太奇作为分析个案，从对影像与文化语境、与观众心理认知等复杂关系的分析入手，揭示镜头背后隐藏的深层含义。

以电影意识形态理论为例，著名理论家丹尼尔·达扬便试图通过对一种常见的蒙太奇方式——正反打镜头的分析，论证镜头运作背后隐藏的意识形

[1] 参见布里安·汉德逊的《电影理论的两种类型》，载于《电影与新方法》，中国广播电视出版社，1992年版，第6页。

态性,并对长镜头等自身能够构成完整陈述的影像段落流露出了偏爱。[1]达扬和其拥护者认为,在一个双人交流场景中,正反打镜头由A和B两个镜头构成,A镜头出现时,摄影机取代了B的位置,成为A的隐含观者。接着,镜头B出现,此时摄影机又取代了A的位置,成为B的隐含观者。这样,在一个由单面空间构成的影像系统中,摄影机镜头始终按照叙事者的意图不断隐藏自己,不断地把观众摆到预谋的观察位置上,完成并不中立的意义表达。达扬的分析运用阿尔杜赛的意识形态理论和拉康的精神分析理论,探讨了镜头的剪辑(蒙太奇运作)所具有的连续生成镜像和保持询唤状态的意识形态效果,提醒研究者不要仅重视电影虚构层(故事层)蕴涵的意识形态性,更要重视话语层(叙述层)所具有的意识形态性。

达扬的理论遭到了理论界的反诘,反对者严厉批判了达扬对双镜头这种蒙太奇形式分析的过度简化和整个理论推导过程中存在的预设性,指责它是一种没有多少认知价值的阐释学。这一争论又一次引导人们全面反思蒙太奇与长镜头的特质及其关系。

在电影符号学看来,镜头记录的影像构成了电影艺术的材质。作为艺术语言的符号,它有着极为特殊的一点:不同于自然语言符号,电影符号的所指(影像的意义)与能指(作为符号的影像形式本身)是完全等同、没有距离的。在自然语言中,我们偶然性地创造出"桌子"这样一个文字符号来指代"桌子"这样一个实体概念,但在电影中,桌子本身(与桌子完全相同的幻象)指代了"桌子"这个实体概念。因此,长镜头其实是在电影词汇(包括由词汇构成的小的陈述段落)的范畴里,最大限度地保证了影像的真实;而蒙太奇是一种词汇意义上的修辞技术,更是整个电影本文的结构形式。在局部的"修辞技术"意义上说,它来得不如长镜头逼真和完整;但是,从一个完整的陈述段落来看,影像(影像符号的能指)与其意义(这个符号的所指)之间的高度统一并非是"真实"所必需的;真

[1] 参见《经典电影的指导符码》,载于《当代电影》,1987年第4期。

实性与假定性的辩证统一更要通过局部的"假定"实现电影文本整体虚构的"叙事",从而艺术地再现"真实"。

这也就是蒙太奇不可被替代的原因,它作为电影语言的基本形式,支撑了整个电影叙事和修辞的顺利进行;在电影的局部结构(镜头的范畴)里,蒙太奇和长镜头是存在差异的美学观念和手段。辩证地使用两者,扬长避短,才能够更有效地控制影片的节奏、把握影片的风格。

当然,以上的分析仅仅在于电影的应用技术层面,如果考虑到蒙太奇和长镜头是两种有差异的"信念"准则,特别是考虑两者所依附的美学观念以及基于蒙太奇和长镜头的本体论问题,则关于两者的争论就不再是一个简单的问题。我们对其复杂性的认识也经历了一个漫长的认识过程,这其间最根本的问题是:对于电影而言,意义表述是如何实现的,意义表述的最佳方式是长镜头/现象学意义上的显现,还是蒙太奇/语言学意义上的陈述;同时,这一问题不仅仅是电影的问题,也是基本的哲学问题——关于"意义"和"表述"的哲学。

<div style="text-align:right">赵斌,北京电影学院</div>

第三节 意识流镜头

从电影表意的角度看,蒙太奇镜头作为电影的基本语言,奠定了电影虚构表述的基础,而虚构表述的起点,则是电影的记录作用——镜头对现实之景的完整复制,长镜头就是这一起点的强化与发展。而相比之下,意识流镜头作为另一种与之有所区别的电影表述方式,则强调了影像对主观世界的表述,而这一表述跳出了记录现实/虚构现实的框架,以全新的姿态言说着完全不同于大千世界的内在思绪。

意识流这个概念由19世纪美国实用主义哲学创始人、心理学家威

廉·詹姆士（William James）最早提出，他在1884年发表的《论内省心理学所忽略的几个问题》一文中，认为人类的思维活动是一股切不开、斩不断的"流水"。后来他在《心理学原理》一书中对此观念作了进一步阐释，他认为："意识并不是片断的连接，而是不断流动着的。用一条'河'或者一股'流水'的比喻来形容

它是最自然的了。此后，我们再说起它的时候，就把它叫做思想流、意识流或者主观生活之流吧。"威廉·詹姆士强调了意识活动的连续性，思维的不间断性，是始终如水一样在流动，是一种持续连绵的过程。也就是说意识活动是不受时空限制，超越了时空而存在的纯主观的东西。这一思想一经提出便在艺术创作领域产生了极大影响，后来与柏格森（Henri Bergson）的直觉主义、弗洛伊德的精神分析学说等相结合，成为反映非理性混乱意识的术语，被广泛运用于现代派小说的创作之中，最终直接导致了"意识流小说"的产生。意识流小说的创作打破了传统小说按照故事情节发展的时间顺序和合理的逻辑发展的叙述模式，转而注重描述人物内心复杂的精神世界和情感波动，通过自由联想组织故事。中国作家王蒙曾经谈到："只要是从人物的心灵出发，那么，无论你在时空方面怎样跳跃切入、纵横挥洒、尽情铺染、都会产生刻画入微、长而不冗的艺术效果的，对读者都会产生迷惑力、吸引力、诱导力以及感染力。"

意识流小说于20世纪40年代达到创作的顶峰，重要的代表人物是爱尔兰作家詹姆斯·乔伊斯以及法国作家马赛尔·普鲁斯特，他们的重要代表作品分别是《尤利西斯》（1922）和《追忆逝水年华》（1913—1927）。在这种潮流的影响下，意识流的创作手法于20世纪50年代后被一些欧洲导演引用到电影中来，由此产生了一批以意识流表现手法为主要内容的影片，如瑞典导演英格玛·伯格曼的《野草莓》（*Smultronstället*，1957）、法国导演阿伦·雷乃的《广岛之恋》（1958）、《去年在马里昂巴德》（1961）、意大利导演费德里科·费里尼的《八部半》等。这批导演善于通过意识流手法表现自己的思想和观念，在影片内容上他们运用颠倒错乱，毫无联系的非理

性的意识活动来取代传统的合乎逻辑发展的情节结构,借用一连串彼此毫无联系的回忆、幻觉、梦幻等景象的流动来构成影片,人与神可以并存、死人与活人可以重逢、梦想与实现可以同在等等。不管是意识流小说还是意识流电影都如被喻为世界现代戏剧之父的奥古斯特·斯特林堡(August Strindberg)所描述的那样:"在实际发生的事件的基础上,任凭想象翱翔驰骋,纵横交织成各种新花样:把回忆、体验、狂想、幻想、意念、虚幻的荒诞行为和即兴表演以及异想天开的虚构全部混杂在一起。"

瑞典导演英格玛·伯格曼于1957年拍摄的《野草莓》通过一位老教授对人生的反思和探求,把过去与现在、爱情与死亡、梦想与现实结合在一起,向观众展现了一个极其错乱的世界。影片的一开头老教授就在似醒非醒的状态下行走在清晨的大街上,路上一个人也没有,四周异常的安静。在散步的过程中他发现眼镜店门口的钟没有了指针,他掏出自己的老怀表发现也没有指针;万分惊恐之下他看到大街上一个没有脸的男子;随后又来了一支送葬的队伍,灵车的车轮一个接着一个滚了下来,他探头看向灵柩中的尸体,不料灵柩中穿着燕尾服的男人伸出一只手抓住了他,站起来的尸体竟然是他自己。这是一个阴郁恐怖的世界,充满了死亡色彩的氛围让人不寒而栗。《野草莓》被认为是在电影研究中探讨意识流表现手法的经典案例,该片把现实主义手法和意识流手法大胆结合,创造性地探讨了电影表述的新方法和新风格。也是在《野草莓》一片中,伯格曼达到了他艺术创作的最高峰。伯格曼的另外一部影片《第七封印》(*Det sjunde inseglet*,1957)同样涉及了对于人与上帝的关系、人的孤独与痛苦、人的生与死等这样一些问题的探讨。

由法国导演阿仑·雷乃于1958年导演的影片《广岛之恋》同样被认为是电影史上成功运用意识流手法进行创作的经典,该片由法国新小说派代表人物玛格丽特·杜拉斯编剧,完整地借鉴了来自于文学的意识流手法。影片以女主人公的回忆为切入点,大量运用内心独白进行直接的叙述,揭示了女主人公矛盾而复杂的内心世界。影片讲述一位法国女演员来到日本

广岛拍摄影片，却在回国的前一天遇到了一位日本的建筑工程师，两个人迅速坠入爱河，但是现实的爱情却触发了女主人公对于往日恋情的痛苦回忆。因为相爱却要马上分开已然是一种悲伤，然而令他们更加痛苦的是虽然他们在一起，但是他们却不能得到真正的快乐。女主人公不断回忆起昔日少女时代与一位德国士兵的初恋，她的神情处于一种极度混乱状态，不断地说着一些语无伦次的话语。她希望从过去不幸的经历中解脱出来，可是对曾经珍藏的记忆又无法忘怀。想要拥有爱情，对未来充满理想，却又摆脱不了忧心忡忡的压抑情绪。她独自反复徘徊在旅馆的楼梯上，情绪焦急又没有释放焦虑的出口，于是她把脸浸泡在水里。影片向观众所展示的正是她复杂而紊乱的内心独白。

阿仑·雷乃另一部摄制于1961年的代表作品《去年在马里昂巴德》同样是在探寻记忆与时间、时间与遗忘之间关系的意识流影片，编剧是法国新小说派另一个代表人物阿仑·罗勃－格里叶。男女主人公只用字母X和A分别代表各自的名字，他们和一群人集聚在一所豪华的旅馆里，男主人公X和女主人公A在这里相遇，男主人公不停地告诉女主人公，他们一年前曾经在这里相遇，并且约定一年之后一起出走，女主人公不知道事情的真相，观众同样不知道。由于女主人公并不相信男主人公的叙述，男主人公不得不一遍一遍地进行叙述，并且努力寻找证据，于是女主人公开始慢慢怀疑自己的记忆，最终女主人公还是相信了男主人公所说的话并且走向了他们的约会地点。

很显然，意识流创作手法的运用，叙述角度的变化多端，叙述时序的自由颠倒，叙述空间的随意转换，给予创作者极大的自由想象空间，回忆、梦境、幻觉等相互剪辑组合。"电影意识流手段的出现，意味着电影艺术家在其创作中开始把现实映象和意识映象作等同处理，从而极大地丰富和拓展了电影手段的表现潜能和表现内容。"

袁海燕，上海大学

第四节　合成镜头

合成镜头指的是利用各种可能的后期技术，对影像进行合成和再加工，以满足虚构需要的镜头。在今天，合成镜头与拟像合成镜头经常是同一个概念。拟像是一种完全脱离复制技术（摄影、电影）而由计算机手段生成的完全虚拟的图像。这种图像广泛存在于摄影作品、电影作品和多媒体艺术作品中。拟像没有"底片"，它并不在媒介层面映射任何现实，只是最终呈现出现实（或非现实，但可被理解为现实的虚构）的模样。

在今天，利用计算机合成的镜头仍然是一种电影的"局部运用"，它仍旧处在特技的范畴，同时，我们还必须把它和完全利用计算机绘图而完成的动画片区分开来：虽然两者的形象都可以将观众顺利地引向对"现实"或"给予现实经验的虚构"的理解和认同，但两者的本质差别也是显而易见的，动画片与现实之世界虽有同构关系，但彼此存在巨大的差异，它并不要求在能指的直观印象层面将观众引向对叙述的认同；而电影合成镜头的主要使命在于发挥特技的功能，它极度地模仿现实，推进观众对直观印象的获得，加速超级真实的"幻觉"的产生。

1. 合成镜头的历史

拟像在电影中出现的时间较晚，它依赖计算机的产生和数字技术的完善。但是，合成镜头的出现并不是以此为基础的，合成镜头的诞生既是人类对艺术媒介之自由性的永恒追求——人类希望在虚构世界中无拘无束地制造形象、模仿现实，又是对超越日常经验之奇观性的永恒追求。

合成镜头至今仍被理解为一种特技，即不同于记录现实的常规拍摄的特殊手段。而广义的特技几乎在电影诞生之时就已经出现了。有意思的是，传统特技的发明很多都是由偶然因素造成的。1886年1月，电影艺术的创始者卢米埃尔兄弟在巴黎大咖啡馆放映影片《拆墙》（*Démolition d' un mur*），影片描写的是一堵墙被越拆越矮的过程。由于看电影的人很多，放映员一时忙不过来没有及时把片子倒过来，胶片就在放映机上倒着放映起

来。于是银幕上出现了"奇迹"：滚滚尘烟中，满地断砖从下向上飞，自动砌起了一堵墙，尘雾也因此消失了。[1]倒拍的方法就这样被发现了。停机再拍的技术同样是出于巧合。1896年，有"电影特技之父"之称的乔治·梅里爱在巴黎街头拍摄时，胶卷卡住了，而摄影机仍在继续运动，使得电影中一辆公共马车突然变成了运灵柩的马车。[2]在同一时期出现的特技还有移动摄影、摇拍、多重曝光、升格和降格、人工上色等等。这个时期对特技贡献最大同时也最为痴迷于特技的人无疑就是梅里爱。在梅里爱的概念中，电影特技是制造梦幻的技术，其宗旨之一就是为电影提供能够制造梦幻般视觉效果的拍摄环境与对象，因此梅里爱的电影带有很强烈的梦幻感与视觉奇观感。[3]在他的代表作《月球旅行记》(*Le voyage dans la lune*，1902)中，梅里爱用石膏做了一个月亮，并且用移动摄影的方法拍摄下来，并且大量使用道具和布景，对之后的电影特技产生了巨大的影响。

　　传统特技出现之后，一直处于边缘化的地位，梅里爱的影片虽然曾红极一时，但当人们看多了以后便觉得无趣，这也导致了他后半生的穷困潦倒。电影特技就在这种不受重视中发展，慢慢积蓄着力量。1933年，经典好莱坞特技电影《金刚》(*King Kong*，1933)问世，大猩猩一巴掌打掉飞机的镜头让人们印象深刻。高质量微缩模型、光学印片机技术和玻璃板绘画、背景投影都在此片中得到应用。1941年，《公民凯恩》首次将景深镜头带入电影艺术，同时也将特技运动提高到了一个新的层次。片中运用的特技种类并没有与之前的影片不同，但是效果很难让人察觉，特技成为影片的幕后功臣。1968年，影片《2001：太空漫游》(*2001: A Space Odyssey*)问世，电影中一只猿人将兽骨扔向天空变为宇宙飞船，这个镜头也成为电影

[1] 参见张歌东的《电影特技的发展与意义》，载于《电视字幕．特技与动画》，2004年第9期。

[2] 《世界电影史》，乔治·萨杜尔著，中国电影出版社，1995年版，第29页。

[3] 参见郝冰的《奇观影像的百年回顾——电影特技的发展及其对电影本体论的革命》，载于《当代电影》，2004年第1期。

史上最经典的镜头之一。影片中使用了前景投影技术与激光效果技术，可以说已经出现了数字特技的萌芽。这段时期的特技主要包括机械特技、光学特技、道具模型特技等等，特技的效果变得更加精细和真实，但是大多数影片中的特技效果都有着很多人为的痕迹，很容易被辨认出来。

　　计算机参与的拟像合成工作，在电影艺术中的应用在20世纪60年代末已经出现，不过直到1977年乔治·卢卡斯拍摄的《星球大战》(*Star Wars*)中，数字镜头才体现出其巨大的表现力，将传统特技远远地甩在了后面。此后数字特技飞速发展，一些用当时顶级数字特技制作的电影隔几年再看便觉稀松平常。乔治·卢卡斯在接受采访的时候曾这样感慨道："在《星球大战》的制作过程中，我要时刻告诫自己收住想象力，因为深受技术所能达到的叙事范围的限制。而在《星球大战前传1：幽灵的威胁》(*Star Wars: Episode I-The Phantom Menace*，1999)中我可以让环境足够的大，大到超越我的故事还绰绰有余，数字技术使电影制作具有无边的可实现性，能将人们种种奇异美丽的想象搬上银幕，并促使人们做出更加绚丽的幻想。"[1] 1977年的《星球大战》投资900多万美元，运用了360多种特技，全片共545个特技镜头，特技费占了投资总额近四分之一。[2] 这部影片成功地使用运动控制系统（Motion Control），即用计算机来控制摄影机的复杂运动，使在运动镜头中实现精确的图像合成成为可能。片中的太空战斗以及巨大战舰划过头顶的镜头其实都是运用这种方法对塑料模型进行的拍摄，然后后期进行合成的结果。卢卡斯为制作这部电影特意创立了自己的特效公司"工业光魔"（Industrial Light & Magic），开创了电影特效行业。

　　到了20世纪90年代，电影中的数字特技有了突破性进展。1991年由詹姆斯·卡梅隆执导的《终结者2》(*Terminator 2: Judgment Day*) 中塑造了一个可

[1] 参见张寓的《〈星球大战〉30年》，载于《电影评介》，2007年第22期。

[2] 参见邓煜的《从缝缝补补的针到开天辟地的斧——电影特技的演进及其对电影本体论的革命》，南昌大学硕士学位论文，2008年。

以自由变形，受到任何伤害都能自动恢复的液态金属机器人T1000。片中将数字三维动画制作与实拍相结合，将这个未来世界的机器人的恐怖表现得淋漓尽致。从这部影片开始，合成镜头开始作为电影的重要角色出现。[1] 1993年由斯皮尔伯格执导的《侏罗纪公园》（*Jurassic Park*）中除了机械模型恐龙外，还出现了由数字技术制作的数字恐龙，并且数字恐龙与真人演员有接触动作，两者融合得天衣无缝。

1994年，罗伯特·泽米吉斯执导的《阿甘正传》（*Forrest Gump*）上映，片中的主角阿甘在影片中曾分别受到三位美国总统的接见，这些不可思议的镜头是运用数字技术将实拍素材与历史影像资料合成得来的，处理得丝毫不留痕迹。影片开场和结尾都有一个具有象征意味的羽毛飞舞的镜头，暗示了阿甘命运起伏的一生。伴随着飘渺的音乐，一片纯白的羽毛梦幻般从蓝天飘然而下。飞越小城的屋顶，飘向公园长凳上呆坐的阿甘，并最终轻柔地落在他的鞋面上。制作者在蓝色的大幕前拍摄了大约25个羽毛飞舞的镜头，运用数字技术将它们和阳光灿烂的背景组合在一起。[2] 1997年，詹姆斯·卡梅隆执导的《泰坦尼克号》横空出世，全球票房收入为18亿美元，成为当时的历史之最，这个纪录直到2009年才被他自己导演的《阿凡达》（*Avatar*）所打破。卡梅隆为影片制作了多个能由计算机控制的模型，其中包括一个1∶1大小的模型，长度有200多米。在拍摄泰坦尼克号下沉的过程中，这个巨大的模型被来来回回地托出水面或沉入水下四十多次，以便拍摄大量乘客在前部沉没的过程。而每一次由于有计算机的控制，沉船的过程是一模一样的。[3] 整部影片中，泰坦尼克号的模型自始至终就没有在真正的大海中航行过，而是由特技人员运用电脑特技给"泰坦尼克号"制造出了数字海水。不过最具有里

[1] 参见邓煜的《从缝缝补补的针到开天辟地的斧——电影特技的演进及其对电影本体论的革命》，南昌大学硕士学位论文，2008年

[2] 参见梁诗旭的《数字影像回归真实美学》，载于《北京电影学院学报》，2008年第01期。

[3] 参见张歌东的《电影特技的发展与意义》，载于《电视字幕．特技与动画》，2004年第9期。

程碑意义的是，片中运用了大量活灵活现的数字演员。轮船全景中出现的数以千计的乘客其实都是通过数字特技制作出来的数字人，沉船过程中乘客坠海的过程也是由数字演员完成的。通过对真人的三维扫描和动作捕捉，制作人员可以根据需要把这些信息随意进行复制和组合，从而通过有限的动作得到丰富的动作组合，涵盖整个泰坦尼克号上乘客的所有动作方式。[1]《泰坦尼克号》中的特效多为"隐性特效"，即经过数字技术处理的场面是在现实中可能出现的，观众在不知不觉中便相信银幕上的一切都是真实的。数字特效制造的视觉奇观被隐含在情节之中，为叙事服务，这种被称为"看不见的特效"成为真实性叙事中一个不可或缺的手段。[2]可以说卡梅隆由此开启了数字特技在"纪实"方面应用的大门。

1999年，沃卓斯基兄弟在影片《黑客帝国》中首次运用了照相机阵列摄影技术，在荧幕上创造了著名的"子弹时间"，其特点是不但在时间上极端变化，而且在空间上极端变化。[3]片中以360度环绕拍摄主角尼奥躲闪子弹一瞬间的运动，在慢镜头中展现了躲闪的每个动作细节，子弹划所带动的空气波动都清晰可见。这种效果是传统摄影技术达不到的，因为摄影机不能以如此高的速度运动。影片中采用的方法是将120台尼康相机围绕演员排列，[4]并通过计算机控制相机依次间隔极短时间曝光，再通过合成处理就得到了摄影机环绕一周的效果。2000年以后运用数字特技制作的电影更是百花齐放，世界电影票房排行榜上靠前的影片基本上都在制作中采用了大量的数字特技。《指环王》三部曲（The Lord of the Rings）中创造了重要的数字角色"格鲁姆"，真实程度远超同类作品，同时还采用了计算机智能动

[1] 参见张红叶的《从〈冰海沉船〉到〈泰坦尼克号〉——高科技对电影叙事的影响》，载于《当代电影》，2004年第5期。

[2] 参见闫新的《"新好莱坞"催生的"世界之王"——詹姆斯·卡梅隆导演研究》，西南大学硕士学位论文，2008年。

[3] 参见维基百科"子弹时间"，http://zh.wikipedia.org/zh-cn/%E5%AD%90%E5%BC%B9%E6%97%B6%E9%97%B4

[4] 参见张歌东的《基于时间轴的电影特效》，载于《现代电视技术》，2003年第09期。

画技术,创建了电影有史以来最大规模的数字智能群体演员场面。[1]《哈利·波特》系列运用数字特技构建了一个光怪陆离而又真实可信的魔法世界,观众终于"见到了"童话中巫师骑着扫帚漫天飞的场景。《星球大战》《侏罗纪公园》等经典影片的续集也不负众望,给我们带来了震撼的观影体验。一些纯粹靠数字技术制作,没有一丁点实拍的三维动画片也在票房排行榜中占有一席之地,如《玩具总动员》(*Toy Story*)系列、《冰河世纪》(*Ice Age*)系列以及《怪物史莱克》(*Shrek*)系列等等,标志着数字特技已经可以脱离传统实拍而存在,没有"现实"的羁绊反而形成了另一种独特的电影风格。

2009年末,沉默了12年之久的特技大师詹姆斯·卡梅隆为我们带来了史诗一般的《阿凡达》,全球累计票房收入近28亿,刷新了他自己在12年前由《泰坦尼克号》创下的纪录。卡梅隆在1993年就已经写好了《阿凡达》的剧本,而由于当时技术所限,所以直到2005年才开始拍摄。影片中突破性地采用了表情捕捉系统和虚拟摄像机系统,将数字特技带入了一个新纪元。表情捕捉是动作捕捉的升级版,影片拍摄时演员头戴一个类似耳麦的装置,只不过这个麦克风是一个小型摄像机,用来记录演员面部捕捉点的运动。随后将这些信息映射到虚拟角色上,于是就可以在"纳美族"身上还原人类微妙的表情变化。现在的影片中很大一部分镜头都要经过后期处理,这就产生了一个问题:在拍摄时演员和导演都不能看到最终结果,所以不知道镜头素材是否合格。传统的解决方法是重复拍摄,最后从多个素材中选择一个,这种方法既无效率又难以达到最好效果。而《阿凡达》中采用了虚拟摄像机系统,在计算机中事先建好虚拟的环境,现实中的摄像机对应到虚拟环境中的虚拟摄像机。在拍摄时导演可以即时地看到低精度的合成效果,方便摄制组成员了解最终成片的样子,从而能够迅速地做出

[1] 参见郝冰的《奇观影像的百年回顾——电影特技的发展及其对电影本体论的革命》,载于《当代电影》,2004年第1期。

调整。这种快速反馈可以极大地提高拍摄的效率,并且使得导演可以在拍摄时随机应变,改变了以前导演在拍摄特效镜头时只能严格按照分镜按部就班的情况。

2. 作为特技的合成镜头及其种类

与传统的拍摄不同,当我们把合成镜头看做视觉成品的时候,还必须了解它的"制造"流程。合成镜头往往并不遵守"拍摄、剪辑"这样的简单模式,而是通过"前期技术—中期技术—后期技术"这一完整的操作系统才能完成。

前期技术主要借助三维故事板和角色设计。故事板通常包含镜头中的关键画面、摄影机运动方式、时长、对白、特效等等,是影片在拍摄时的依据,让演员、导演和摄影师都清楚各个镜头是什么样子。

在数字特技没有大规模地在电影中应用时,传统二维故事板基本能满足影片拍摄的要求,摄影机的角度稍微变化几度,或是演员的动作略有偏差并不会对最终影片带来多大影响。但是在数字拟像镜头中,拍摄中微小的偏差都会导致后期处理时巨大的麻烦。三维故事板在这种情况下应运而生。所谓三维故事板,其实就是将镜头中的内容用简单的三维动画重现,与之前的二维故事板相比能够提供更准确直观的拍摄信息。有了三维故事板的帮助,导演可以更容易地在前期斟酌镜头,选择最佳的拍摄方式,并且能在拍摄时能准确把握复杂的运动镜头,降低后期制作的难度。在拍摄特效镜头时,需要在绿幕前表演的演员对表演内容也有了更清楚的了解,增加了表演的真实性。Zoic制作室的视效总监洛尼·佩里斯特里(Loni Peristere)说,他为环球公司预算4500万美元的科幻动作影片《萤火虫》(*Serenity*,2005)制作三维故事板花费了25万美元,但是节省了大约300万美元。他说:"(三维故事板)使制片人能够做出清晰而行之有效的计划,进而促进制作和拍摄。"[1]

[1] 参见蔡明的《三维故事板在影视数字特技创作中的应用》,第三届智能CAD与数字娱乐学术会议(CIDE2006),2006年。

虚拟角色设计是另一种前期技术。这一技术针对的主要是电影中的虚拟人物或是三维动画片中的人物，这些角色是运用数字技术从无到有创建而来，更加难以把握。好的角色设计能够显现出这个角色的性格特征，让观众对这个虚拟角色产生认同，从而与真实的演员很好的融合，推动情节发展。而不好的角色设计会让观众感觉不协调，角色与影片格格不入甚至虚假。

数字技术的介入可以让角色设计变得更加细致和准确。设计者可以方便地对角色造型进行微调，同时保留多个版本的设计进行对比，这是以前用手绘方式进行设计所无法实现的。并且在处理角色的动作特点方面，三维动画具有先天的优势，设计者甚至可以制作出一个小短片，更直观地体现角色的动作特点。短片中角色的骨骼绑定和动画也可以直接运用到影片制作中。此外，像数字绘画板和绘图软件等工具也让角色设计变得更加高效。

相比前期技术，合成镜头的中期技术则更加关键，它更多应用于基础层面，观众往往无法直接看到。如今普遍的中期数字特技包括运动控制系统、跟踪、动作捕捉、虚拟摄影机、抠像和3D摄影机。

自1977年在卢卡斯的《星球大战》中大显身手以来，运动控制系统一直在电影拍摄中起到非常重要的作用。运动控制系统就是使用计算机来控制摄影机的运动，从而可以多次以相同的运镜方式拍摄同一镜头，使得在不同场景下拍摄的镜头可以进行合成。比如在摄影棚内拍演员，然后在户外拍景物。运动控制系统也可以与虚拟摄影机结合，现实中摄影机运动的信息可以映射到三维软件中的虚拟摄影机当中，让虚拟摄影机以相同方式"拍摄"虚拟物体，实现运动镜头中实拍与三维建模的合成。

在《蜘蛛侠》（*Spider-Man*）系列中，蜘蛛侠在城市高楼间依靠蛛丝来回飞荡的镜头就是依靠运动控制系统拍成的。这些镜头的难点在于被摄体运动幅度太大，没有摄影师能够随着蜘蛛侠从几十层楼上跳下，并且整个动作必须在一个镜头内完成，蒙太奇会破坏动作的流畅感。设置组专门设计了一种"蜘蛛摄影机"，将摄影机固定在高楼间的钢丝上，由计算机控制拍

摄，带给了观众稍微眩晕同时又非常刺激的镜头。[1]《黑客帝国》中应用的照相机阵列技术也算是运动控制系统的一个变种。

运动控制系统具有强大的功能，不过其高昂的价格也让一些小制作的电影望而却步，转而选择后期用"跟踪"来反解摄影机的运动。不过在含有摄影机复杂运动的特技镜头中，运动控制系统仍然是最佳选择。

跟踪对于运动控制系统是一个很好的补充，运用数字特技的影片中都有它的身影。跟踪可以应用在以下两个方面：第一，跟踪能够获得镜头中被摄体的运动信息，比如《星球大战》中绝地武士挥舞光剑的镜头，拍摄时演员拿着用于跟踪的道具，然后在后期再将光剑的光合成到画面中；第二，跟踪可以通过画面中跟踪点的运动来反解摄影机的运动，包括位移、旋转、缩放等等，过对大量跟踪点的运动进行分析，可以准确地得出摄影机实际运动的轨迹。

动作捕捉技术是另一种重要的中期技术。在第二次世界大战后，它起源于物理治疗和康复领域中，是对伤残、截肢、帕金森症患者运动及行为学的分析研究，诞生于斯坦福大学神经生物力学实验室。[2] 电影中运用动作捕捉是为了能够让虚拟角色的运动也能像演员表演一样真实。进行动作捕捉的时候，演员身上会布置很多捕捉点，这些点会记录演员身上各个部位的运动。随后这些数据被传导到计算机中的虚拟角色身上，虚拟角色就能与演员同步运动了。表情捕捉系统是在演员的脸上布置捕捉点，将演员的表情、神态如实还原到虚拟角色上，将虚拟角色的可信度又提高了一个层次。

动作捕捉给特效电影带来的影响是巨大的。在此之前，电影中的虚拟角色要么依靠模型拍摄，要么依靠动画师手动设置。模型的运动能力非常有限，而且由于表面粗糙，无法在特写镜头中出现。手动设置动画和真实

[1] 参见彭月橙的《〈蜘蛛侠2〉视效拾零》，载于《电视字幕.特技与动画》，2005年第4期。

[2] 参见辛桂芳、田霖的《数字视觉特效制作技术及其应用》，载于《电视字幕.特技与动画》，2008年第9期。

的动作毕竟还存在着很大的差异，尤其是在表情动画方面，虚假感非常明显，很难让观众产生认同。而动作捕捉得到的动画则是由真人表演得来，就像是演员穿着一件虚拟的外衣，演员细微的动作和表情都能如实还原，因而虚拟角色可以与真人惊人的相似。而虚拟角色在计算机中几乎可以出现在任何环境中，完成任何动作，这无疑拓展了特效电影的表现空间，同时又不失去角色的感染力。动作捕捉也让演员重新回到电影的核心，并且让一些相貌平平但演技出色的演员得以发挥他们的才华。

在电影《阿凡达》中，卡梅隆运用最先进的动作捕捉技术，成功地跨越了虚拟角色的"恐怖谷"，体现了电脑动画的最高水平。由此可见动作捕捉今后必将替代模型拍摄和手工动画，成为特效电影制作的主流技术。

另一个中期技术，便是近些年开始普及的虚拟摄影机技术。这个名词可以指代两个东西：其一是三维软件中的虚拟摄影机，用于拍摄虚拟场景；其二是现实中的虚拟摄影机，即导演卡梅隆在拍摄《阿凡达》中采用的装置。后者只有一个显示屏和一些控制按钮，并不是严格意义上的摄影机，而是一个连接虚拟和现实的窗口。技术人员在影片拍摄前将虚拟环境与拍摄现场形成一一对应的关系，导演在操作虚拟摄影机的时候就相当于同时操纵三维软件中的摄影机，显示屏上显示的是虚拟环境中的画面。

控制设置可以使摄影机操作者复制任何数量的摄影机移动，比如说变焦、摄影机手推车和摄影机稳定器等，也可以缩放变化。卡梅隆在谈到虚拟摄影机时说："摄影机能够以一对一的关系穿过一个环境，还可以把它当作桌面上的微小的模型扫过。我举着摄影机，它们可以设置缩放，然后我可以突然间就变成60英尺高，把摄影机移动着扫过这个微小的模型环境。"虚拟摄影机系统也允许速度变化。如果一个生物快速地从丛林中跑过，比如说奔跑了数百英尺，虚拟摄影机操作者可以通过摄影机平台很轻松地赶上CG生物。[1]虚拟摄影机的发明具有划时代的意义，一直诟病3D技术的电影史

[1] 参见《阿凡达诞生记——幕后制作解析》，http://www.hxsd.com/avatar/Technical.html

学家和著名影评人罗杰·艾伯特（Roger Joseph Ebert）也不得不承认，《阿凡达》宣告了一个新的时代是"一个和《星球大战》同等意义上的里程碑"。[1]

抠像技术也是中期技术中基础性的技术系统，抠像就是让演员在蓝幕或绿幕前拍摄，之后在软件中将背景的纯色去掉，就会得到所需的素材。精确的抠像保证了虚拟场景和演员真实表演之间的无缝嫁接，为后期的合成奠定了技术基础。

如果说数字前期技术在于素材的建立，中期技术在于素材的加工，那么后期技术则是对数字素材的最终合成，并以虚拟真实之像的方式呈现在观众眼前。

三维建模技术是拟像合成特技中最基础的部分，几乎每一项特技中都有它的影子。三维建模其实是一个范围很广的概念，包括几何体建模、布料、毛发、材质赋予、骨骼绑定、动画制作等等。目前常用的建模方式有人工搭建和全息扫描两种。人工搭建主要用于次要的模型，以及没有实物对应的模型。全息扫描通常用于重要的虚拟角色，或是对现实中演员的还原。此外像《玩具总动员》《冰河世纪》等动画片中，所有的场景和角色都是用三维建模完成的。

后期技术中另一个常见的技术便是数字绘景。数字绘景是把绘景和数字技术结合，在计算机软件中替换掉拍摄素材中的背景。数字绘景也不仅限于平面背景的绘制，还可以由多幅不同的平面背景组成立体背景——也就是一个完整的虚拟空间。《黑客帝国2》中尼奥大战一百个史密斯的庭院场景、《金刚》（King Kongo, 2005）中纽约街道的鸟瞰图等，都是完整的虚拟空间。[2] 数字绘景很多情况下是一种节省成本的手段，对于一些远景的建筑群或是地貌来说，全部用三维建模方式构建既费力又没有必要，此时数字

[1] 参见鲍玉珩、李悦的《〈阿凡达〉的奇幻影视空间——用技术演绎电影的华丽》，载于《电影评介》，2010年第6期。

[2] 参见辛桂芳、田霖的《数字视觉特效制作技术及其应用》，载于《电视字幕·特技与动画》，2008年第9期。

绘景就是一个很好的替代。

群组动画则是一种解决大规模虚拟场景制作的后期技术，常应用于战争场面等人数众多而行为又有一定规律的群体场面。以战争场面为例，对于每个士兵而言，通常会朝一个方向冲锋，遇到敌人后会搏斗，之后或者阵亡或者杀死敌人继续与周围敌人搏斗。在制作群组动画的时候，会先用动作捕捉将一些典型的动作记录下来，如奔跑、搏斗、受伤等等，随后把这些动作赋予每个虚拟角色，最后设置好士兵的行为方式，电脑自动解算出战争的场面。用这种方式能够创造近乎无限多人的大场面，而且每个个体的动作也非常真实，可以满足从全景到特写各种镜头的要求。

粒子动画与流体动画同样是重要的后期技术，与群组动画相似，动画中物体的运动或变形也是用一个计算过程来描述，在过程动画中，物体的变形则基于一定的数学模型或物理规律。[1]粒子动画通常用于制作火焰、爆炸、云雾、沙尘等等，如《蜘蛛侠3》（*Spider-Man 3*，2007）当中由沙粒构成反面角色"沙人"。流体动画则多用于制作液体流动，如水面、血液、岩浆等等，典型的例子要数《终结者2》中的液体金属机器人。粒子和流体有很多相通之处，有些效果既可以用粒子完成，也可以用流体完成。比如说沙粒在数量少的时候更像粒子，而数量多形成"流沙"的时候又具有了流体的属性。

数字合成和渲染是合成镜头后期技术的最后一步。在合成过程中，技术人员要将所有实拍的素材和数字生成的素材结合在一起。为了保证结果精确且容易调整，大制作的镜头往往有几百层的素材，并且层与层之间还有复杂的运算关系，以形成整体的视觉印象和风格。比如《斯巴达300勇士》（300，2007）中的油画感，以及《罪恶之城》中的漫画风格。渲染是将合成的结果输出成最终影片，也包括在数字生成的镜头中调整光照和天气。

[1] 参见辛桂芳、田霖的《数字视觉特效制作技术及其应用》，载于《电视字幕·特技与动画》，2008年第9期。

3. 合成镜头与电影语言的拓展

在数字技术进入电影后，电影语言也产生了巨大的变化，这毫无疑问是合成镜头对电影艺术最基本的贡献。它使镜头的内容更加丰富，运动更加灵活，镜头间的组接也出现了新的形式。在电影语言的词汇——镜头、电影语言的语法——蒙太奇、电影陈述的语境——时间和空间等三个方面，合成镜头拓展了电影语言的可能性。

(1) 镜头表现力的拓展

镜头内容的丰富是数字拟像带来的最直观的影响，越来越多的视觉奇观出现在银幕之上，将电影的表现力提升到了一个新的层次。在尤达大师第一次出现在《星球大战》系列中时，数字技术还不是很成熟，拍摄时使用的是提线木偶。所以这位绿皮肤的绝地大师大多数时间只能坐在座位上一动不动。而在拍摄《星球大战前传》时尤达大师完全由CGI生成，此时大师终于让观众见识到了他的实力，这个小绿人挥舞光剑与敌人搏斗的场景让人们记忆犹新。可以说，在使用提线木偶的时代，无论使用何种蒙太奇方式来组接镜头，尤达大师的形象都不可能像现在这样生动逼真。

镜头内容的丰富还体现于，之前必须用几个镜头组接才能表现的内容现在可以在一个镜头中实现。一个最典型的例子就是枪击的场景。在数字特技出现之前，要想表现某人用枪射杀另一人的时候起码需要两个镜头，第一个镜头体现某人开枪，第二个镜头体现另一个人中枪倒下。因为拍摄中不可能真的去射杀演员，而无论用其他任何替代方法，在一个镜头中体现这个过程都会显得虚假。子弹的冲击力，血液的处理都非常困难。通过镜头剪辑，观众虽然能够理解这个事件的过程，但是总有种隔靴搔痒的感觉，尤其是在这两个人距离很近的时候。这种镜头间的组接可以被称为"迫不得已的蒙太奇"，它的出现并不是因为影片内容表现的需要，并且有时还会破坏影片的节奏，削弱真实感。而数字特技则可以轻松在一个镜头中体现枪击的过程，身体受子弹冲击后的动作以及血液的飞溅等都可以模拟得非常逼真。只要应该在一个镜头中体现的内容就在一个镜头中完成，

依靠数字技术"迫不得已的蒙太奇"得以减少甚至消除。

合成镜头还拓展了镜头运动的表现力。"当《泰坦尼克号》的男女主角站在船头时,摄影机镜头向后拉出了足足两三英里远,而且做得天衣无缝。"[1]假以1997年上映的《泰坦尼克号》和1958年上映的《冰海沉船》(*A Night to Remember*)为例进行比较,两者虽然描述的是同一个事件,但在运动镜头的数量上有明显的差异。在《冰海沉船》中,运动镜头占总镜头数的五分之一,而《泰坦尼克号》的运动镜头在影片中所占的比例几乎是《冰海沉船》的两倍。镜头的运动加强了影片的动感,从而加快了影片的叙事节奏。进一步比较两部影片的运动镜头,我们发现,在《冰海沉船》的运动镜头中有181个是被动运动镜头,即镜头的运动是因为人物或物体的运动需要而对应产生的,而非镜头独立的运动,主动的运动镜头仅占运动镜头总数的33.5%。而《泰坦尼克号》里的被动运动镜头有438个,主动的运动镜头占运动镜头总数的57.3%。这说明,在《泰坦尼克号》里,导演更多地有意识地运用了运动镜头,而这些主动的运动镜头中有许多是用来展示泰坦尼克号的宏大气势的。[2]

马尔丹(Gabriel Marcel)曾如此评价镜头的运动:"电影作为艺术而出现是从导演们想到在同一场面中挪动摄影机那天开始的。"[3]这种艺术性在合成镜头的辅助下变得更加容易实现,导演可以使用更多更复杂的运动镜头来满足电影叙事的需要。

与镜头的运动属性相关,合成镜头还生发出许多前所未有的视点镜头。在数字特技出现之前,想要获得一个视点独特的镜头往往是一件非常困难的事情。在1927年法国导演阿贝尔·冈斯执导的影片《拿破仑传》(*Napoléon*)中,有一段内容是表现13岁的拿破仑在打雪仗游戏中的军事天

[1] 参见蔡卫的《电影特技为观众创造视听奇观》,载于《科学新闻》,2009年第22期。

[2] 参见张红叶的《从〈冰海沉船〉到〈泰坦尼克号〉——高科技对电影叙事的影响》,载于《当代电影》,2004年第5期。

[3] 《电影语言》,马塞尔·马尔丹著,中国电影出版社,1980年版第11页。

才。冈斯为了要获得"雪球的视点",据说曾命令将"轻便式"摄影机抛过片场上空来拍摄。公司老板们对于这种拍摄方法颇为担心,曾在空中挂起一面网,以免摄影机掉在地上摔碎。但阿贝尔·冈斯却提出了抗议,他说:"诸位先生,雪球本身就是要摔碎的。"结果摄影机果然摔碎了。此外他为了获得其他独特的视点,还曾把小型摄影机装在足球里,将它像一颗炮弹似的抛射出去,或是把摄影机从断崖上投进海里去。[1]体现雪球的视点可以采用扔摄影机的方式,虽然浪费了点儿,但仍然可以实现,可是假如影片需要表现空战中飞行员的视点就有些无能为力了。

有了数字特效的帮助,合成镜头几乎可以隐身于任何物体之后,获得独特的视点,大到外星人观察地球,小到人体内部基因改变。其中一种方法是使用计算机控制摄影机进行拍摄,比如影片《蜘蛛侠》中采用"蜘蛛摄影机"来体现蜘蛛侠在城市间穿梭的视点。第二种是直接在三维软件中构建出整个场景,用虚拟摄影机来进行拍摄。这种方法对于运动比较复杂的镜头非常有效。在影片《指环王》中,导演通过天空中飞龙的视点,来展示整个战场,将城堡和军队尽收眼底,让观众跟随飞龙一起参与到战争中来。

(2) 电影语言语法的演进

在经典的电影理论中,镜头被认为是构成电影语言的最基本单元,是不可再分的。爱森斯坦在《电影与形式》一书中这样论述镜头:"镜头,作为进行构成的素材,比大理石还要坚硬。这种抵抗力是它所特有的。镜头变为完全不可改变的事实的倾向,是扎根于它的本性。"[2]这个论断在当时肯定是正确的,因为那时的电影一旦被记录在胶片之上,便很难对其做出改变。虽然在一个镜头拍摄之前需进行很多准备工作,比如布景、场面调度、灯光、化妆等等,但在镜头拍成后,这些元素都被融为一个整体,不可分割。因此镜头是作为一个独立的表意单元呈现给观众的。

[1] 《世界电影史》,乔治·萨杜尔著,中国电影出版社,1995年版第265页。
[2] 《电影理论的两种类型》,布里安·汉德逊著,载于《世界电影》,1982年第4期。

但是随着数字特效进入电影，镜头的不可分性受到了质疑。虽然我们在电影院看到的仍然是一个一个的镜头，但是这个镜头已经不是摄影机拍摄下来的那个镜头了。事实上，现在的电影中已经很少直接将拍摄得到的"原片"剪辑后在电影院放映，即使是最普通的镜头也需要经过校色、调整对比度等处理，莫说是那些效果绚丽的特效镜头了。

举例来说，比如上文中所谈到的应用摄影机运动控制系统拍摄的镜头，摄影机通过相同的运动方式拍摄不同的内容，最后再将其合成，此时的"镜头"已经不是传统意义上的"电影摄影机在一次开机到停机之间所拍摄的连续画面片断"了。再比如《黑客帝国》中的"子弹时间"，拍摄的时候使用的是照相机，每台照相机从开机到停机之间只拍摄了一格画面，将这些画面组合起来才形成了最后完整的镜头。假如说前两者至少还与摄影有所关联的话，像一些纯CG生成的镜头是根本没有摄影参与的，取而代之的是计算机的模拟和运算。

实际上在电影的载体从胶片变为数字之后，电影中的元素都转化为了以比特为单位的数字编码，画面、声音、色彩都可以随意进行修改和合成。而摄影机拍摄的内容更多地以"素材"的面貌出现在电影制作中，与其他素材一起进行数字合成，最终形成一个镜头。所以说数字时代中的镜头是可以再分的，这种改变的出现同样是由它的本性改变所决定的——镜头的载体由胶片变为数字。

但是这种改变并不意味着以前电影中的镜头语言不再适用，"能指"最终已然是想象性的，无论它来自摄影记录还是虚拟计算；我们依然用特写镜头表示强调，用正反打来体现两个人的关系，现在的电影和五十年前的电影在镜头运用方面并没有本质的区别。从观众观看的角度来分析，我们看到的仍然是一个完整的、不可分的镜头。电影中的镜头在上映前可能经过了无数次的修改合成，但一旦被投影到银幕之上，所有的元素都融合在了一起，被我们所感知。所以说数字化的镜头仍然是一个独立的表意单元，是构成电影语言的词汇。我想大多数人在看电影的时候不会去分辨，

也完全没有必要去分辨某个镜头经过了多少次合成,哪个部分是实拍哪个部分是CGI制作。

所以说数字特效对于镜头含义的改变主要在镜头的形成阶段,在这一阶段中,除了摄影机以外的方法都参与到了镜头形成的过程当中,镜头中的各个部分都可以作为独立的单位而存在。而在镜头形成之后,作为最终文本的镜头与镜头之间的关系则并没有发生根本的变化。

但是,在今天的电影拍摄当中,合成镜头给了我们继续思考蒙太奇和长镜头关系的契机。拟像合成技术可以使得我们能够制作出一个"超长"的镜头,其中包含大量的镜头运动和景别变换。这个镜头既可以完成蒙太奇的功能,又没有分切镜头,保持事件所处的时空的完整性,可以说是蒙太奇与长镜头的融合。这种技术被称为"无缝剪辑",意思是镜头与镜头之间的接缝消失或剪辑点不被观众所察觉,真正实现了视觉和心理意义上的流畅衔接。[1]

以《云水谣》开始时的超长镜头为例,整个镜头长达6分钟,完整地勾画了20世纪40年代台湾的民俗民情,用来反映全片的时代背景,包括:传统闽南戏、台湾布袋戏、当地的婚嫁、街头小贩、国民党士兵以及台北的建筑等等。[2] 整个镜头由八个分别拍摄的镜头素材合成得到,素材之间的衔接非常巧妙,让人很难分辨哪里经过了处理。这个镜头虽然长达6分钟,可是观众在观看的时候丝毫不感到厌烦,因为每隔十几秒镜头中的场景就变化一次,观众随着摄影机"移步易景",看到了台北的方方面面。

从一方面来说,这个镜头中存在着大量的蒙太奇,每一个场景都可以被看做一个个独立的镜头,只不过没有明显的剪辑点。镜头内的不同画面之间也的确产生了新的含义,比如说这个镜头的结尾部分,摄影机先拍到

[1] 参见巩新龙的《无缝剪辑技术应用于电影剪辑的几种方式》,载于《电影评介》,2009年第17期。

[2] 参见高琳的《数字技术长镜头对电影美学的丰富与发展》,载于《美术大观》,2010年第08期。

男主角陈秋水进入院子，随后移上房屋的阳台，停在了女主角王碧云的画上，暗示了之后两人的关系。而从另一方面来说，这个镜头并没有分切时间和空间（至少我们看上去是这样的）。镜头中表现了大量的内容，但这些内容按照现实中出现的次序在镜头中展现给了我们，电影中的时间是6分钟，现实中也是6分钟。在空间上，摄影机由室外进入室内，穿过窗户，"飘"过小巷，划过屋檐，没有任何一种方法能更好地让观众体验镜头中的完整空间了！

除却这种镜头带来的美学上的争议不谈，就无缝剪辑镜头本身而言，它的表现能力是空前的，既不分割时空，又能产生蒙太奇的效果，这是合成镜头为电影带来的巨大的财富。不过这种镜头是否会变成今后电影镜头的演化趋势呢？答案可能是否定的，因为一组剪辑点选择得十分完美的普通电影镜头，同样不会让人感觉到有镜头的分切，只要镜头的组接符合观众的心理期待，剪切的痕迹就会被我们忽略掉，而且这种传统的镜头组合方式在技术成本上拥有决定性的优势；同时，跨时空的、叙述性的蒙太奇是无法用无缝剪辑做到的，比如说平行蒙太奇，组接的镜头分别发生在距离很远的场景中，镜头不可能在短时间内移动那么远。所以说这种"超长镜头"是对现有电影语言体系的一种很好的补充和演进，但是并没有给电影语言带来颠覆性的改变。

（3）电影时空属性的改变

在语法之外，合成镜头还给电影的时空属性带来了影响。电影的时空并不是由语言引发的属性，这里仅仅从语言及叙述的角度对此加以观察。电影中时间的改变主要体现在对于时间的控制能力上面。在拟像合成技术应用之前，我们对于时间的控制仅限于快放、慢放、倒放、叠化等等，而且这些方法还有诸多缺陷，比如慢放的速度受到摄影机物理性能的限制，而叠化效果作为"附点"的痕迹太过明显。而在数字时代，时间的控制变得非常容易，高速摄影机已经可以达到每秒几千甚至上万帧，而各种特效软件可以让两个不同的时空进行无缝衔接。在电影《盗梦空间》（*Inception*,

2010）中，人在进入不同层次的梦之后所经历的时间也有快慢之分，梦的层次越深，时间就会越快。慢镜头在这种情景下就起到了重要的作用，用以来体现这种差别。片中使用了几个慢镜头来表现一个汽车坠入水中的完整过程，开始时人物所处的梦境较浅，汽车的下坠也较快，而到了影片末尾时，梦境层次较深，汽车的运动变得非常慢，在汽车即将入水的不到一米的距离，片中却使用了几秒钟来体现。情节设定是假如主角一行人未能在汽车接触水面前完成任务，将永远被困在梦境中。这种方式一反自由落体运动越来越快的常态，对剧情有着很好的解释作用，并且逐渐营造一种紧张的氛围，将"超慢镜头"的表现力发挥得淋漓尽致。

　　合成镜头还能让时空的衔接更加流畅，让电影中可以任意地进行时空转换而不留下痕迹。在电影《泰坦尼克号》中共有12次现实、过去时空的切换，其中有5次最能体现时空穿梭感的切换都是通过数字特效来制作的。在这些特效时空转接镜头中最具震撼性的就是新船向残骸的转换，在这一镜头中，由过往时空的露丝和杰克在船头"飞翔"亲吻开始，镜头环移逐渐拉出，栏杆上慢慢出现灰尘，光线改变，杰克和露丝消失，继续拉出成为背景监视器中的画面，而监视器前则是老态龙钟的露丝，这样精妙的转换方式使得幻化前青春貌美的年轻露丝与幻化后满脸皱纹的老年露丝产生强烈对比，同时昔日充满浪漫激情的豪华巨轮也在瞬间变成了今日沉睡海底的腐朽残骸，几十年的岁月被浓缩进了几秒钟的幻化之中，给人强烈的光阴流逝、时过境迁的沧桑感。[1]数字技术使得影片能在不同的时间中穿梭，让影片可以更加自由地选择叙事策略，并且能够产生巨大的时空张力，而这是以前的叠化效果所不可能具备的。除此之外，合成镜头还可以在传统镜头中并置虚拟运动，使得记录影像的时间属性与虚拟图景展现的时间发生纬度上的错位。在影片《颐和园》（2010）中，静止的宫殿上空，

[1]　参见张红叶的《从〈冰海沉船〉到〈泰坦尼克号〉——高科技对电影叙事的影响》，载于《当代电影》，2004年第5期。

昼夜星辰快速移动，创造了之前难以达到的"时光飞逝"的效果。

电影空间的变化与电影时间的变化往往密不可分。像《泰坦尼克号》中的时空转换镜头，在时间的浓缩当中，空间也实现了从露丝脑海中的记忆到现实的转换。再比如《黑客帝国》中的"子弹时间"，在近乎停滞的时间中空间实现了极度的变化，将真个场景与人物的动作完整地展现了出来。电影空间的多样化得益于抠像、三维建模、数字绘景等技术的应用，无论是从深度还是广度上都有了巨大的突破。抠像使得演员能在安全的摄影棚里表演，然后在后期与背景进行合成，从而让角色几乎可以出现在所有的空间中。三维建模和数字绘景使得我们可以任意地构建空间，从幽深的洞穴到广袤的荒原，从海底到天空，甚至是一颗遥远星球上的场景。在《盗梦空间》中导演对于空间的把握达到了不可思议的程度，整个巴黎的街道像纸一样的翻折过来，并且丝毫不留特效的痕迹，产生了极大的视觉张力。

电影空间中的临场感则主要依靠的是运动控制系统、虚拟摄影机等技术。一方面我们可以通过合成来处理镜头中空间的层次，比如加入前景、调整景深、替换后景等等，让观众仿佛置身于电影的空间中；另一方面我们可以通过单个的长镜头来体现完整的空间，比如《蜘蛛侠》中镜头随着蜘蛛侠在城市的高楼间穿梭，或是《云水谣》中在6分钟内看遍台北的方方面面。

<div style="text-align:right">赵宵，北京工业大学</div>

第五节　电影表述方式

蒙太奇镜头、长镜头、意识流镜头和合成镜头，其实只是一种经验上的分类而已。严格说来，真正的镜头只有两种：蒙太奇镜头是镜头组，长镜头是单个镜头。意识流镜头既可以是蒙太奇镜头，也可以是长镜头。合成镜头也是如此。

一、作为表述方式的蒙太奇和长镜头

如果我们重新阅读巴赞,不难发现,巴赞在电影理论史中一次又一次地被误解。巴赞不是不知道电影是"象",只是更愿意发现电影作为"象"的本质属性;他不是不知道电影是虚构的,只是更愿意发掘这种虚构之物仍然与现实之间存在着的独特联系;他不是不知道蒙太奇是电影不可取代的语法,只是更愿意强调作为纯粹状态的记录所具有的基础性艺术效果;他不是不知道电影是一种语言,只是更愿意发掘记录的影像具有的反语言垄断性的特质。

因此,巴赞关于"电影是什么"的宣言,是一种导向性的、诗学化的本体论,它的目的是尝试把人人皆知的"幻象的媒介"结构成一种"反幻象"的美学。在巴赞看来,是蒙太奇导致幻象而使观众忘却现实,而记录则在观众明知是假象的基础上,保证观众能够穿越银幕,与真实(之物)相遇——巴赞不希望电影的机器(摄影机、银幕)变成障碍,在他看来,这一障碍遏制了电影本该具有的力量,即电影的幕布应该隐身,电影画面所翻拍的现实应该被完整地保留——一种现象学意义上的显现。

由此,我们可说,巴赞清晰地觉察到了电影可能走向歧途的先兆,由于电影机器的过分运用,或者说电影语言与电影修辞的过分介入,观众对真实世界失去了直接的关照:电影一方面在苏联变成了斯大林的政治表述工具,另一方面,在好莱坞,作为商品切断了与生活之间真切的联系,成为用来满足欲望的修辞法,进而在世界范围沦落为保证资本增值的媒介。在巴赞去世十几年后,这些还是不可阻挡地变成了现实——电影不再(主要)与真实世界相关,而是演变为一套虚构叙事的话语策略,一套完整的意识形态机器。

因此,从巴赞的抵抗性来看,他与沿袭自结构主义语言学和精神分析理论的电影语言学(意识形态、电影修辞理论、女性主义电影理论)所进行的"去蔽"工作有着相同目的,只是通达这一目的的途径完全不同。或许由于这一点,经常有理论家处于两者的中间地带,甚至在两种立场之间

不断变换和游走（如后期的罗兰·巴尔特的现象学转向）。

在巴赞的逻辑中，有两个主要的关键点需要明确。

第一个关键点是"完整电影"，或者说是"完整神话"。在他那里，照相性只是完成"完整神话"的偶然的工具。与大多数电影史学家不同，巴赞认为照相术不是电影发明的基础，电影与照相术结盟纯属历史巧合；或者说，电影仅仅是偶然间遇到了最能展现其完整神话的媒介——照相术。电影并不是因为照相术的发明而诞生的，电影诞生的内动力是人类内心的完整神话，即木乃伊情结——人类希望在虚构世界中找到现实的对应物，照相术偶然充当了承载这一内在情结的媒介，这就好比伊卡洛斯的古老神话要等到内燃机的发明才能走向柏拉图的天国[1]。

关于电影的完整神话，巴赞在《电影是什么？》的开篇就有了基础性的论述，这也就意味着，他非常明确地承认了电影的想象性（或幻觉性）。他甚至比精神分析电影理论更早地介入了对戏剧与电影的比较，敏锐地指出，关于"在场性"和"认同"的解释并不能厘清电影和戏剧的差异，也不能分别通达两者的最高本质。[2]但遗憾的是，巴赞对这些问题并没有给出系统的解释，这些问题还是由后来的精神分析理论给出了完满的答案，这可能与巴赞本人在艺术的敏锐和系统理论素养方面的不平衡有关，但更重要的是，巴赞所处的年代缺少更多与电影相关的哲学描述和逻辑支持。正如罗素（Bertrand Russell）所说："我们常常不是对所论对象不够了解，而是对论述的逻辑所知太少。"

第二个关键在于照相性，即电影的媒介属性。电影在记录方面的独特性根源于照相术，它是电影能够完成"完整神话"这一任务所必需的媒介保证。

以上两个关键点，体现在《电影是什么？》的第一篇与第二篇文章

[1] 《电影是什么？》，巴赞著，江苏教育出版社，2005年第1版，第17页。

[2] 《电影是什么？》，巴赞著，江苏教育出版社，2005年第1版，第154页。

中，其后的评论文章是在两个关键点上的不断论证，这两个关键点构成巴赞立论的基石。我们可以把这两个关键点分别称为巴赞的艺术哲学观和艺术媒介观。巴赞试图在两者之间找到一种内在关联，即论证"记录的艺术媒介"能更好地支持其"艺术（电影）的哲学观"这一命题，从而形成其大写的电影本体论。

但是，巴赞的论证工作开展得并不成功，大部分论证工作都是碎片式的，散落在评论文章当中，基本不成体系，甚至常常自相矛盾或者表述牵强。例如，在巴赞看来，电影必须与现实对照，在电影与现实的关系上，存在着三种状态：世界从电影中表意；电影通过与世界的类比关系表意；电影通过与世界的超自然的等同表意。第一种状态是巴赞的完整电影；第二种状态是相对远离了记录性的虚构电影，而第三种状态是形式主义电影（如费里尼作品）。但巴赞因为过于喜欢费里尼而把其电影的魅力仍旧归结为更加高明的现实主义技巧。

那么一种艺术媒介与艺术的哲学观之间是不是存在着必然的联系呢？艺术史中，关于此类问题早有争论，而那些坚定地把两者联系在一起，试图借此寻找某种艺术本体论的尝试，似乎无一例外地以失败告终。这些失败是源自不同的历史因由，还是有着根本的相似性？这一问题足够引起我们的反思。

在绘画中，艺术媒介观与艺术的哲学观联系在一起——"绘画媒介（线条和色彩）再现真实世界"，这曾经是古典主义以来最重要的绘画本体论表达，但当绘画遭遇摄影的时候，这一表达宣告失败，并导致了绘画的形式主义转向。在摄影中，艺术媒介与艺术的哲学观再次联系在一起——"摄影媒介（镜头与胶片）记录真实世界"，这构成了最重要的摄影本体论表达，但当摄影遭遇数字拟像的时候，这一表达宣告失败，并导致了摄影的分化，其中一支大踏步地向着背离记录性的方向前进——时尚摄影、装置摄影、商业摄影、摄影的数字润饰等，摄影被推向了虚构和表现的领域；另一支则坚定地退回到了纪实摄影，因为摄影与绘画不同，相对而言，无法自由地走向纯

粹的形式主义。如今，电影的演进重蹈摄影的覆辙。

由此我们可以做出一个猜想：艺术媒介与艺术的哲学观之间的关系可能并不稳定。艺术的哲学观，特别是在表达"艺术、世界和人"的关系问题上，始终是相对稳定的，但艺术的媒介是不断变迁的，由此某一艺术门类或许很难存在具有历史超越性的本体论。唯独文学是个例外，或许与文学的媒介性质有关——文字或一般语言媒介具有超越一般物质性媒介的超稳定特质。

艺术、世界和人的关系问题是亘古不变的艺术哲学话题，这一关系在艺术哲学内部构成了核心命题之一——艺术本体论。但在一种具体的艺术门类中，在其艺术理论内部，一种艺术媒介（及其形式）与艺术的哲学观之间缺乏长久而稳定的匹配性（如，在巴赞时代，纪录影像曾经是再现真实的最佳方式媒介），或许只能形成一种"认识论"。

由此，我们可以把巴赞理论与电影语言学理论做一个简单对比。后者的艺术哲学观基本上可以表达为：电影是否最终表现为真实并不确定，但确定的是，电影最主要地是一种幻觉的艺术，电影是服务于幻觉的影像语言的修辞系统。巴赞理论与电影语言学理论的相同点则在于，它们都明确地承认一个基础：电影首先并且从根本上是幻觉的艺术、虚构的艺术。

如果说巴赞的理论与电影语言学的理论是相悖的，那么这种相悖本质上源于现象学与语言学的分歧。对于这种分歧，我们可以进行一些简单地梳理。

结构主义语言学与现象学的正面冲突源于20世纪法国的哲学界。现象学在30年代就开始主导法国哲学和文化思潮，萨特、梅洛-庞蒂（Maurice Merleau-Ponty）和马塞尔的存在主义—现象学尝试与黑格尔、胡塞尔（E.Edmund Husserl）、海德格尔及丹麦哲学家克尔凯郭尔（Soren Aabye Kierkegaard）的思想融合和嫁接，基本的哲学主张为哲学应该对人类的存在问题作出回答；而其哲学议题则由词汇、方法、议程三部分构成；其理论核心词为意识、存在与主体性，主要的哲学方法是从意识和主体体验出

发考察心理现象、语言、文学艺术和社会现实,其议程则是人文主义。现象学始终关注语言和存在的问题,它们与结构主义语言学共同促成了20世纪哲学的语言转向。从胡塞尔、海德格尔以降的现象学-语言思想被冠以"语言哲学"的称谓,而发端于瑞士语言学家索绪尔的结构主义语言学则被称为"语言主义"。

结构主义语言学强调的是一系列二元观念,如语言与言语、能指与所指、历时与共时等,强调结构对主体和符号意义的决定性作用,这一思想在众多领域中产生了普遍的影响力,如列维-施特劳斯(Claude Lévi-Strauss)的结构主义人类学、罗兰·巴尔特的符号学、德里达(Jacques Derrida)的文学—哲学、路易·阿尔都塞(Louis Pierre Althusser)的意识形态理论、雅克·拉康的精神分析理论,以及女性主义如茱莉亚·克里斯蒂娃(Julia Kristeva)的语言分析理论等。这些源于索绪尔语言学的理论都力图把理论从人类中心论议程中剥离开来,着力考察社会象征系统,诠释语言结构的力量与功能。

结构主义语言学在语言系统的研究上取得了之前任何哲学都无法企及的成就,但也正是"把存在语言化"的语言主义倾向逐渐遭人诟病。这一倾向在诠释当代资本主义世界的意识形态控制和文化生产的领域内表现出了令人叹服的阐释力,但现实问题也接踵而来:在资本主义的语言世界(象征秩序)和主体的秘密被揭开之后,怎样恢复主体与存在应有的联系?如果真如结构主义语言学-意识形态理论所言,不存在所谓的先验的主体(即主体是语言的产物),那么,在语言先于主体的框架下,主体必须借助语言来回应存在,与主体所关联的"存在"实际上就已经沦落为"由语言所生成的存在"[1],那么,怎样克服"语言分析"挤压"哲学"的危险,怎样恢复哲学必须承担的历史使命?

[1] 如鲍德里亚反复把玩的幻象理论,实际上把存在理解为幻象的效果,其所有的工作都在试图反转存在与语言的决定与被决定的关系。

就与电影密切相关的语言理论而言,在索绪尔之外的领域,另一个符号学(而不是结构主义语言学)思想家美国人皮尔斯(C. S. Peirce)突破了结构主义语言学的理论藩篱。皮尔斯经常被认为是当代"实践符号学"理论真正的创始人,他的多元符号论迥异于索绪尔的语言二元符号论。皮尔斯的符号理论主要内容是两个交叉的"三元组合",包括 符号媒介、指称对象以及符号意义三者的结合,还包括三种符号类型的结合(图像[icon]、指示 [index] 和象征[symbol])[1]。如果说索绪尔语言学的目的是为了赋予语言学一个哲学科学的地位,皮尔斯符号学思想则是通过认知的、交际的、实践的符号观尝试对哲学基本问题——思维与存在之关系进行回答,因而克服了索绪尔结构"意义符号学"的缺点,表现出极大的实践性、开放性、历史性和阐述力,[2]并由此还成为一种更科学的系统学和逻辑学的分支。

明确了现象学和结构主义语言学差异性的历史,我们便可以回到电影的问题上来做进一步的探讨。

首先,现象学之于电影,强调画面的多义性胜过强制性,作为信息表达的叙事者意向的复杂性和不确定性受到了充分重视。在巴赞看来,画面意义的表述(有时)不能依靠抽象了的、语言化了的方式——蒙太奇。蒙太奇与长镜头的差别不是体现在前者被强制性地赋予意义,过滤和简化了模拟世界信息的丰富程度,而在于是否要用语言学的思维框架对"现实/画面"进行符号化。即,关键不是画面信息多寡的问题,而是表述信念的问题——是语言化的叙述,还是直接的显现。

对于电影意义的表述而言,现象学和结构主义语言学都有理想化的成分,其形而上的部分,电影研究很少"够得到"、"摸得着"。因而从电影理

[1] 第一种 icon 意为"形象"、"图像",其联系基于类似性或共享特征,如图片与图片主题之间的关系。第二种 index 意为"索引"、"引得",涉及因果关系,如晴雨表(气压计)与大气压之间的因果联系。第三种 symbol 意为"象征"、"标志",指涉的是传统的(因袭的)联系,因此是一种任意的联系,如长城是中国文化的象征符号。

[2] 参见林建武的《近年来国内皮尔士研究概述》,载于《哲学动态》,2005年第8期。

论实践的角度来说，电影理论、特别是电影艺术理论是调和的、中庸的、实用的，拍摄者拍的是模拟的现实，不可能完全符号化，但是故事又是一种基于语言思维的逻辑表达，陈述思维必然存在。

其次，现象学反对语言本质论，扭转了语言和存在的关系——存在先于本质，语言没有本体论。无论是巴赞还是克拉考尔都在电影研究中敏锐地意识到这一问题。特别是巴赞，其理论的现象学倾向一方面体现在强调电影与现实的亲缘关系上——这一度曾被误读为伦理的、宗教的倾向，实际上仍旧是其现象学"议程"的一部分，这一议程建立在电影现象学的"词汇和方法"基础上，但是由于电影研究并没有赋予"词汇和方法"以足够深入的研究，议程变得神秘而模糊，并一度使巴赞的理论被误解为一种庸俗的技术倡导；另一方面，还集中体现在力图赋予电影所表现的现实（而不是电影本身）以最基本的地位上，这实际上对于"幻象"的批判有积极的启发意义。

与之不同，电影的结构主义语言学则要明确认定电影的意义是生产性的，是电影语言的操作结果。这在对待影像和影像背后的现实问题上，与现象学完全相反。当然，电影语言学关心的是电影语言系统的问题，尽管后期也拓展到了主体问题上（精神分析语言学），但它强调的仍旧是电影机器、语言机器、社会象征界的机器。于是，关于主体的地位，以及主体是否是语言系统之外或之前的先验存在，成为反复争论的焦点。

对于巴赞而言，它没有活到可以与电影语言学论战的时代，但是在他的著作中，我们还是能够看到若隐若现的"辩论"。

在《被禁用的蒙太奇》中，巴赞首先承认了精神分析在分析童话象征时显示出的不可辩驳性，当然，巴赞所说的精神分析是电影想象界（电影故事）的精神分析，并不是象征界（电影的语言及机制）的精神分析。接着，巴赞着重分析了三部影片：《异鸟》(*Une fée pas comme les autres*, 1956)、《红气球》(*Le ballon rouge*, 1956) 和《白鬃野马》(*Crin blanc: Le cheval sauvage*, 1953)。

《异鸟》在巴赞看来是相当拙劣的，它是一部利用真实动物拍成的迪斯

尼动画片。虽然大量使用蒙太奇，但观众仍然能够投射情感，这一情感是观众自身的意识投射，这是人类思维的自然现象，简单的心理学（如幻觉论）批评无助于了解这种认识的方式（即类比，此处为动物与人的类比）。类比的应用范围相当广泛，分布在从表达语言到至高无上的宗教象征形式，包括幻术与诗歌的全部领域。[1] 在巴赞看来，该片的幼稚并不源于拟人手法（类比）的运用，而在于过多的蒙太奇消解了影片本有可能呈现的意义。

巴赞列举的正面教材为影片《红气球》中气球运动的长镜头和《白鬃野马》中关于野马的长镜头，巴赞对此非常认同："有人会提出异议，说气球有造假的成分，这是不言而喻的。因为，若非如此，我们看到的将是一部表现奇迹或魔术的纪录片，一部完全不同的影片了。然而，《红气球》是个电影童话，它纯属虚构。""这部影片中，幻象来自现实，幻象是实际存在的，而不是靠蒙太奇造成的效果产生出来的。有人会说，既然结果相同，我们都承认在银幕上有一个像小狗一样能够跟着主人跑的气球，那么，方法不同，有什么关系！其实不然，如果使用了蒙太奇，神奇的气球便仅仅是存在于银幕上的形象，而拉莫里斯的气球把我们引向现实。""如果使用蒙太奇，影片将成为通过影像讲述的故事（正如文字叙述故事一样），而不是现在这样，（是）形象化的故事。""白鬃马既是一匹真马，正在咀嚼卡马可岛上带有咸味的青草，又是梦幻中的动物，它伴着小孚尔柯永久漂流水上。白马在电影中所具有的真实性离不开记录的真实，但是，为了使后者变成想象的真实，就必需打破记录的真实，使它以新的形态出在现实本身之中。"[2]

在这篇文章中，巴赞每举一个例子，都着力区分两种"幻觉的效果"：一种来自蒙太奇制造的幻觉；另一种来自禁用蒙太奇而产生的幻觉。前一种幻觉让我们相信银幕世界，后一种幻觉让我们相信银幕背后的真实世

[1] 《电影是什么？》，巴赞著，江苏教育出版社，2005年第1版，第48页。
[2] 《电影是什么？》，巴赞著，江苏教育出版社，2005年第1版，第50页。

界，虽然无论如何我们都知道两者皆为幻觉。这一区别，在现象学视域中，就是象与像的区别。巴赞不愿意把银幕看成镜子，而更愿意强调银幕是一种窗口。虽然无论是镜子还是窗口，两者都不可能让观众看到真实本身，但窗口体现了"想象的辩证法"："我们知道所叙事件最终还是要由特技（蒙太奇）来表现，即电影所拍之景不是现实，又相信这些事件的真实性……观众感觉到影片素材是真实的，同时也承认它毕竟是电影，这样，我们泉涌般丰富的幻想再现于银幕之上，幻象从现实中汲取滋养，但同时还准备替代它；神话是源自经验又超越经验的。"

至此，我们可以看到，巴赞并不是要否认剪辑和叙述，而是要强调，在一些关键性的镜头处理中，禁用蒙太奇可以获得独特的幻觉，这种幻觉最终把观众引向真实，而不是让幻觉仅仅是幻觉。当然，关于幻觉，我们可以从精神分析那里得到完全不同的解释：幻觉无论如何都是幻觉。巴赞对幻觉的区分，仅仅是观众"相信"程度的差别，是信念结构的牢固程度，是观众睡眠状态的深度和稳定性。长镜头保证了局部的真实性（幻觉效果之一种），但幻觉效果的维持显然更依靠叙述。

因此，与电影语言学相比，巴赞强调的是一个镜头片段所具有的媒介属性——活动的照相性，巴赞并不完全排斥蒙太奇。电影语言学首先承认了照相性这个事实，如麦茨在《电影的意义》开篇所言，但又似乎对这个问题并不关心，而把目光转向了基于活动照相性的镜头组合理论——电影的语言——叙事和修辞。但提请注意，因为对于幻觉效果的论述而言，电影语言学的原点是双镜头理论，即以正反打（蒙太奇）为引导符码的镜头运作，更小层级的单镜头无法纳入其中。特别是对于一些具有强烈效果的长镜头，电影语言学鲜有涉及。这一现象并非偶然，结构主义语言学同样对照片（摄影艺术）的分析三缄其口（注意，艾柯的代码分节理论研究的不是照片而是图像），反倒是罗兰·巴尔特在摄影研究（如《明室》）中保留了精神分析法则，并最终回归了现象学——一种不同于符号学的幻觉理论：精神分析理论解释了摄影观者已有的情结，而关于照相性的现象学理

论，则解释了照片的情绪穿透力的来源；前者解释了观者与现实本已存在的情感关系，而后者则解释了观众如何与照片"相遇"；两者在摄影中的结合，促成了摄影魔幻般的魅力，保证了影像背后的现实之物（曾经的在场和永远的缺席）击中了观者，并瞬间调取了观者已有的全部情感。

可以肯定地说，电影语言学决不是无意间忽略单个镜头的照相性，而是无法精确而细致地阐释单镜头所具有的幻觉的真实性效果，因为这一论述所依赖的现象学理论与结构主义语言学并不兼容。但是，如果就此认为巴赞和电影语言学强调了不同的东西，两者在不同领域各具阐释力，或者认为两者从根本上扯不上干系，那么就大错特错了。

电影语言学认为电影的意义是电影陈述的结果，是想象的能指在语言运作下的效果，而巴赞则认为电影的画面（对应了想象能指）具有沿袭自摄影的直接的现象学力量。这种分歧在对待媒介的根本属性上是完全相悖的。

与今天的很多庸俗的理论认知相反，任何试图通过列举反证（比如拟像镜头的所谓颠覆性效果）来驳斥巴赞理论的做法，从理论起点来讲就注定没有意义。巴赞理论并不存在所谓"历史局限性"，巴赞的本体论是否正确，与他是否考虑过未来出现的数字拟像完全没有关系，对巴赞理论历史局限性的批评或认为巴赞理论在今天需要增补的观点，完全忽视了巴赞理论背后的现象学支撑。但可以肯定的是，我们对影像的现象学还知之甚少；我们可能较好地处理了如何从语言学角度理解意义表述的问题，但包括现象学在内的其他的意义表述方式，还没有被充分地关注，因为相比前者，后者缺少"科学分析"的可操作性。

在今天，部分巴赞的支持者愿意把巴赞的理论当成一种导向性表述，一种至今仍有价值的本体论宣言，因而可能认为，不必对其理论的逻辑性过于苛求，特别是在面对消费影像主宰的世界时，巴赞仍旧具历史价值、政治价值和伦理学价值。但是，巴赞理论的逻辑性问题（而不是历史局限性问题），严重影响了其电影观的正确性和当代适用性。在面对虚拟影像时，现代主义情结的理论家，如果是语言学流脉的拥趸，则继续着去蔽的

工作；但如果是巴赞理论的拥趸，则常常会回顾巴赞的纪实理论，以对抗过度的幻觉和欲望的生产——此时，巴赞被错误地征用了，巴赞理论被处理为一种对抗"虚构"的写实技术。的确，现实中那些优秀的"现实主义"影片与纪实有关（但或许还与其他东西有关，我们对此知道的并不多），同时，声光绚烂的商业大作则常常与复杂的剪辑技术和高超的合成镜头有关，但是，这种"关联"并不具有必然性。换句话说，"记录"无论在幻觉效果还是在现象学意义上，都不必然优于"合成"。在今天，如果有必要，我们借助合成方式一样能制造出具有真实效果的镜头，只是在实践领域，它经常被运用到对视觉奇观的表现中。上文提及的《阿甘正传》中截肢士兵的例子所具有的情感力量无可辩驳，它明显优于使用伪装技术（例如给演员穿着肥大的衣服或者把演员的一条腿蜷缩在身后）而产生的效果，这一效果是幻觉意义上的，也是巴赞现象学意义上的——它并没有使观众停留在银幕的层面，而是如巴赞所言，穿过银幕，抵达真实：战争的残酷及生存的苦难。

当然，这种例子肯定不会太多，因为这里有个经济性和便利性的原则，蒙太奇和数字特效的使用，带来很高的成本，那些具有票房潜力的大制作更需要它，两者才有了更亲密的关联，而普通影片或纪录片不会过度使用它，因为直接记录现实（或表演）更经济、更便利。

在电影实践中，蒙太奇显然"优于"长镜头，而在电影理论的历史中，结构主义语言学相比电影的现象学思想也是"大获全胜"。这源于蒙太奇/电影语言学的某些特殊因素。

首先，电影是一种虚构的文本，它无法获得现象学意义上的"存在"的基本地位，反倒是和"语言"相对应，虽然观众存在着各种不同的思维状况或意向状态，但这种文本对观众是封闭的，观众基本上处于被动的"被言说"的位置上。

其次，当代社会历史的状况决定了结构主义语言学的阐释优势。作为商品的电影从诞生之日起就已经宿命般地成为商品意识形态控制的产物，

"那么电影的现象到底具有多大意义上的原初的丰富性很值得怀疑","现象学鲜明的主体哲学的血统注定不能完成彻底的文化批判的使命"[1]。当然,这些都是对理论的当代发展水平和基于这一水平的批评阐释力的评估,并不能取代对理论本身的价值判断。

实际上,电影语言学流脉所尝试的工作,揭示性大于建设性,科学性大于哲学性,它对资本主义意识形态机器/电影机器进行了机制化、模型化和科学化的分析,因而是一种建立在分析基础上的"内部去蔽"的工作,它以直接的方式批判性地回应了当代电影文本从最全局到最细节化的问题。而电影的现象学倾向并不理会电影语言的效果,而试图把电影直接从语言及意识形态的枷锁中解放出来,还原人、电影和现实之间良好的、理想化的关系,因而可以看做一种避开了语言机制的外部拯救。有意思的是,在20世纪60年代以后,一批兼具现象学和语言学背景的理论家开始活跃起来,罗兰·巴尔特、德勒兹(Gilles Deleuze)等开始了超逸两者的学术努力,结构主义语言学在电影研究中也开始与雅克·拉康的精神分析理论深度结合,这些开启了西方哲学从结构主义到后结构主义转变的序幕。耳熟能详的解构论、权力话语论、差异哲学论等一系列思想推动了从柏拉图以降的二元论到后现代多元主义的流变,把对主体性问题的思考带到无意识、亚文化、他者视角、互主体性等更广阔的空间,并逐步回归美学、社会学、伦理学、历史学、政治学和宗教学的传统议程中。

<div style="text-align:right">赵斌,北京电影学院</div>

一、作为表述方式的意识流镜头

作为电影的表述方式,意识流镜头以人的心理事实为影像呈现的内容,以心理行为的独特流动性为表述特征。它不遵循传统戏剧化叙事逻辑

[1] 参见赵勇的《电影现象学质疑》,载于《电影文学》,2007年第8期。

结构，而依据意识的可能性逻辑展开，它不指向单一的确定的意义，不灌输或意图求得价值认同，尤其是在伦理、政治的意识形态上的认同，而传递开放的、综合的、多元的精神意义。

尽管"意识流"概念最早是作为心理学问题提出的，但意识流问题绝不仅限于心理学范畴，而需要在更广泛的现代哲学眼界下审视，才能发现其渊源、特质。至于"意识流"在艺术表述中的自觉运用，则呈现和印证了"意识流"与"意识及其内在表意方式"问题的哲学价值与影响。

首先来看意识流表述方式与哲学、艺术的亲近关系。

19世纪末到整个20世纪，欧洲大陆理性主义一直努力突破黑格尔哲学过于僵化和逻辑化的状态，试图让哲学重新焕发生气与原创力，于是被黑格尔掩盖的感觉、感性、直接性问题走进人们的视野。叔本华、尼采以"意志"代替了黑格尔的"概念"，被视为"非理性主义"。他们认为意志既是感性的，又同时是自由的，而与感觉经验的欲望不同。尼采认为，欧洲传统的超越"理念论"束缚了欧洲思想数千年，超越的"绝对理念"是抽象理智的产物，并不是物自身，物自身源于自由的意志，意志决定这个现实世界应该是的样子。于是，权威的"概念"系统被尼采打破了，超越的视野也由此转到了"感性—直观"。

这一时期的心理学迅猛发展，参与到哲学理性层面的思考。威廉·詹姆斯在《论内省心理学所忽略的几个问题》一文中提出了"意识流"的概念，又在《多元的宇宙》中指出，逻辑不能使我们从理论上认识现实的真正本质，有限的人只存在于一种流动的意识活动的现实中，心理现实是用逻辑不能估量的。

如果说詹姆斯的学说刺激了艺术家表现和审视心灵世界的冲动，那么弗洛伊德则为这种追求拓展了用武之地。弗洛伊德的贡献在于他打破了意识的一元维度，给出意识的多层视界，意识、潜意识、无意识，并借助意识的立体结构，瓦解了以理性意识为中心的精神生活解释体系。他的"梦心理学"、"过失心理学"、"变态心理学"、"人格心理学"、"儿童心理学"在

心理学界、哲学界、艺术界都产生了较大影响,"精神分析"心理学基于弗洛伊德的心理结构和心理动力阐释发展盛行起来。

然而,真正对意识流作为一种表述方式从"隐"走向"显"给出哲学支持的则是胡塞尔的当代现象学。当心理学逐步摆脱经验描述进入理性思考的层面,(如马赫[Ernst Mach]的"感觉之分析"),传统哲学从外部也受到了所谓科学化的严峻挑战。因而"回到康德"成了哲学家们寻求出路的呼声,"理性—意识"本身的批判与分析再次受到关注。正是在这个意义上,胡塞尔的现象学开启了一个欧洲哲学的新纪元。"'世界'不仅仅是我的'对象',因为我原本是'世界'的一个部分,主体和客体原本是'同一的','世界'如何呈现在我们面前,是和'我们'如何对待'世界'相应的。"这就是胡塞尔的"意识性对象"的显现,也是海德格尔存在哲学的基本立场。

胡塞尔为欧洲哲学提供了新的视角,让哲学成为描述性的语言,而不是逻辑推论,这促进了存在主义、解构主义、语言学等等的迅速发展。现象学同时打破了人们"历史"的观念,"历史"成了碎片,片面的碎片,它取决于未来如何界定过去,因而没有历史的真实,只有历史的碎片,这个意义上历史可以被理解为一种"意识流"。意识的最重要特征是自由,意识的自由更切近人的本性,人本性自由,自由意味着能够终止一切习惯,终止和打破不合理的习惯是自由的表现。而自由表现出来的终止与打破正是"超越",所以说现象学持有的是一种不断超越的思维,在这种思路下,意义本身也就不能再以人的标准为标准,科学的怀疑精神来自"事物本身",来自自由意识。

柏格森与胡塞尔一样看到了意识自由的生命力,尚杰先生在《断裂或在时间之外:重新发现柏格森》中认为,柏格森的贡献并不是所谓的意识流或时间流,恰恰相反,他把意识和时间的"流动"拦腰切断,并从那里走向异域。"我们把各种意识状态排列开来,它们被我们同时领悟,所谓排列即不把一种意识状态纳入另一种意识状态中,而是让它们一个挨着一

个；总之，我们使时间投入空间的怀抱，把时间拉长，使它扩延伸展……值得注意的是这后一种情景并不是指连续或相继，这幅画卷把过去和将来的感受同时展现在我们面前。"[1] 柏格森用现象学的语言给出了"同时性"的相对性，悬置真正的时间，回到充满想象和创造力的现象学世界，为意识流手法的创作运用提供了不竭的灵感。

意识流手法作为表述方式从"隐"走向"显"（意识流小说、意识流电影的出现和发展），正是现象学在艺术上的显现。"破质"的、超越的，乃至自由的意义，藉由艺术更加直观地展现出来。这种"破质"在于两个方面：首先，意识流是对原有语言形式的解构，即对文学语言和影像语言的解构，打破常规逻辑，给出意识的可能逻辑，超越既定框架的陈述方式，呈现意识真实；其次，是对巴赞现象学的"本质直观"的偏离，即真实不仅仅是一种向外的关照，还有内向关照的可能性空间，在内向关照的层面上，记录同样不是必须的，而利用无限随意的影像画面回应同样无限随意的意识流，则是电影在记录表意、虚构表意之外的另一种表意可能。

至于"意识流"艺术手法表述出来的意义，与其间各种连接逻辑的可能，则需要受众（或观影者）的参与和个性化的解读。意识流手法似乎暗合了德勒兹等人的反解释学倾向，逻辑只是可能性的，"流"对"流"的对接是完全个性的。无疑，意识流的表述方式给文学和电影带来了根本性的拓展，这不同于形式上的创新，更重要的是揭示出艺术的本质价值，它预示着一种解放，预示着哲学与艺术的相互靠拢，界限相互模糊。

这一方面当今的电影理论家已有洞见，如理查德·艾伦（Richard Allen）所言："当代电影理论家将思想体系构思为一种知识形式，而人类并不了解的事实是他们所认为正确的并不是世界本来的产物，而是他们所使用的语言。语言似乎为人类提供了了解现实的能力……语言对于人类的

[1] Bergson, *Matière et Mèmoire*, PUF, Ed. 1953, p.73. 转引自尚杰的《归隐之路》，凤凰出版传媒集团、江苏人民出版社，2008年版，第39页。

影响要比对现实性的简单误解激进得多……人类对于自身的定义被认为是依赖了基本的误解。人类的塑造正是通过这种对语言的完全依赖。"[1] 电影影像为观者提供了现实的映象，观众对电影影像的反应证明了语言及思想发挥作用的方式。理查德·艾伦认为在当代电影理论中，电影观众是胡塞尔超自然主题的典型，电影表现的显露作为一种虚幻形式说明了德里达关于表现是晦涩的、不透明的主张。德里达和胡塞尔一样，认为只有表现是透明的，才是可能的，表现的不透明性限定了所有知识建立在错误观念上，因而意识流的表述方式具有"破质"的意义。维特根斯坦（Ludwig Wittgenstein）并不同意此看法，他认为影像表现的形式是人与世界相互作用的工具，使用语言描绘世界只是应用之一，在提供知识方面并无特权。

是否所有电影都有哲学上的意义？诸如此类电影与哲学的讨论在西方早已不是新鲜事，越来越多的英美哲学家正研究电影何以成为一种哲学的形式。克里斯托弗·法尔宗（Christopher Falzon）的Philosophy goes to the movies、斯蒂芬·马尔霍尔（Stephen Mulhall）的On Film（Thinking in Action）、托马斯·沃特伯格（Thomas E.Wartenberg）的Thinking on Screen: Film as Philosophy、鲁伯特·里德（Rupert Read）与杰里·古登夫（Jerry Goodenough）合编的Film as Philosophy、默里·史密斯（Murray Smith）与沃特伯格合编的 Thinking Through Cinema: Film as Philosophy，[2] 这些著作对电影之哲学化做了大量具有贡献性的讨论。它们探讨了在什么意义上电影能够展示哲学，一些观点甚至强烈肯定了电影可以像西方传统经典著作一样诠释哲学，因为哲学的议题是人类共同分享的最基本的关注问题，而电影作为人类理解世界的直观语言形式，必然会涉及这些人类的基本问题。电影遭遇哲学，不可回避。又由于电影的受众大于任何艺术作品和理论著

[1] Richard Allen, *Projecting Illusion: Film Spectatorship and Impression of Reality*, New York: Cambridge University Press, 1995, p.2.

[2] Thomas E.Wartenberg. *Thinking on Screen: Film as Philosophy.*, London and New York: Routledge (Taylor & Francis Group), 2007, p.2.

作的受众群体，其视听的形式本身就是"直观"的而非"意义"指向性明确的概念符号，因而模糊性、开放性更强，更符合哲学的精神，尤其是意识流手法的运用更容易参与到哲学问题的探讨。

其次，来看意识流手法在文学与电影中的差异性。

广义上来讲，一切心理描述手法，都可归为意识流范畴，即描绘人的意识活动的方式。在没有产生"意识流"概念的时候，意识流手法早已应用于文学创作当中，而当意识流成为文学作品或电影作品的主要表述方式，那么就形成了所谓的意识流小说或意识流电影。意识流小说与意识流电影藉由不同质的语言描述人的心理活动。除却不同的外在表达形式，仅就可能性而论，尽管意识流小说起步比意识流电影早，但发展空间上远不及电影有优势。将意识流电影看成是受意识流小说影响而出现的看法，显然是不够准确的。电影和文学一样是人们理解世界的表达方式，受思想、社会变更的影响，影像与文字同是语言，人们不断凭借它们维护惯性，或自由创造。电影的影像描述手段与文字概念符号不同，这是引发其本身成为哲学（如上所述）的可能性探讨的原因，也是电影比文学更激进的一面。

文学与电影相比，或者文字的符号语言与电影的视听语言相比，其意义与观念更容易确定，这是因为符号语言有确定的指向意义，符号所代表的概念确定无疑地指向某种意义，所以打破或解构文字语言和概念比较困难，但在理解上意识流小说比起意识流电影来说就会更加容易，毕竟联络的意义或可能性逻辑相对确定。然而就电影而言，视听影像的直观陈述方式作为语言的一种并不直接对应意义，由于其不直接指向意义，故组接联络的可能性逻辑更不确定，打破或解构既定框架就显得容易，而接受和参与则显得困难。所以意识流电影的受众范围较小，并需要受众（或观影者）本身具有更高的思维视野和体悟能力，这也是意识流电影多被看作哲思电影的缘故。

19世纪末，"意识流"概念出现后迅速被现代派小说家接受，原因部分地基于文学作为成熟的艺术形式的敏感性和自身发展需要，以及对文字语

言本身的反思。从另一个意义上看,"意识流"手法为人打开了更加自由和表现"真实"的媒介,使人得以充分展示内在世界,并实现了对既有文字符号的语言形式的变异和突破。詹姆士·乔伊斯的《尤利西斯》、弗吉尼亚·伍尔夫的《达维洛夫人》、马塞尔·普鲁斯特的《追忆似水年华》等优秀意识流小说在20世纪20年代相继产生,20世纪60年代后创作意识流小说的作家急剧增多。人们对意识流小说的态度比对意识流电影更加肯定,但正是这种肯定说明了文字符号语言本身的桎梏。乔治·布鲁斯东(George Bluestone)曾强调小说和电影之根本差异在于视像与思想形象的概念差异,他认为电影不能像语言那样充分再现心理,理由是思想有了外形就不再是思想。然而,他忽略了"意识流"强调的恰恰不是看重思想本身,而是陈述意识的内容。意识流手法顺应了破除逻辑推论式的思维模式的需求,还原并释放了意识自由的创造的生命力,按道格拉斯·温斯顿的说法,它对所有级别的意识都加以描绘,而不只是描绘那最有理性的和最有条理的意识。

破除常规"现实"逻辑,整体性地直观"意识"内容,敞开可能性的意识逻辑,就此,电影语言比文学语言提供了更广泛的可能性。早在20世纪20年代,谢尔曼·杜拉克的《微笑的布迪夫人》(*La Souriante Madame Beudet*, 1923)和路易·布努埃尔的《一条安达鲁狗》(*Un chien andalou*, 1929)等超现实主义电影就开始了意识流镜头的运用与尝试,突出人的心理和精神状态。到20世纪50、60年代,影坛出现了一系列意识流电影的经典之作,比如法国导演阿仑·雷乃的《广岛之恋》《去年在马里昂巴德》,意大利导演费里尼的《八部半》等,而最为著名的是瑞典导演英格玛·伯格曼所开创的"作者电影"、"哲思电影"、"内省电影",如《野草莓》《第七封印》等,它们再现了"意识流"镜头的魅力和震撼力,直逼人精神的深层,自然流畅地再现了意识的可能性逻辑和"真实"深邃的精神图景,在形式手法和内容上均突破了常规叙事逻辑结构,创作自由,释放了电影作为艺术的巨大潜力。伯格曼之后,很多电影导演积极尝试探索意识流电影的表达,但笔者认为并没有达到伯格曼的高度,因为创作意识流电影需要

创作者本身有强大的精神感受力和精准再现内心感受的能力，就像在心理描写方面很难有文学作品能超越陀思妥耶夫斯基的《卡拉马佐夫兄弟》。哲学的深度赋予了艺术作品强大的精神魅力，艺术作品敞开的意识层面越丰富，留给读者的体味空间越大，作品的时间局限越小，意识流表述出来的个性化的人的精神心理活动内容越具有普世的共性，越贴近人类的精神境遇本身，越能激起同类的共鸣，影响越广泛深远。

再次，来看意识流镜头的表述特质。

意识流镜头是心理事实的表述，其内容为人的主观精神、内心世界和意识状况。它强调的不是"做什么"，而是"想什么"；不是如何展开，即"如何想"，而是陈述和再现"想"的内容和状态。意识和心理活动的特点同样符合"意识流"镜头的特征——自由、个性、变化、复杂、自然、细腻、无穷、永不间断，提供理解世界的角度和选择。那些看似无逻辑的、杂乱无章的镜头，其实充满了"挑选的注意"、"审虑的意志"，意识不是孤立的感觉，而始终处于联系之中，只是那种联系不是单线的叙事逻辑，而是可能性的意识逻辑，以此开启精神与精神之间的深度碰撞。

意识本身最大特点是自由，其内容包括有意地或无意地在人的头脑中闪过的各种念头。根据威廉·詹姆斯的理论，意识按质的不同分为两部分：在意志控制下进行的思考和在意志松懈状况下进行的下意识的自由联想。人的这两部分意识活动并没有明显的界限，而是像河水一样在流动，不同"质"的意识随时随地互相切入，掺杂在一起，现实和幻觉可以共存，对往事的回忆也可与对现实的感觉并列，各种思想活动都会在脑海中迅速闪过，可以随意排列次序、相互连接。这好比人在思考现实中的某一事件时，又会有许多过去的印象、愿望以及对未来的想象自动浮现到脑海中来，使意识始终在现实与非现实之间滑动。在影片《野草莓》里，主人公伊萨克与他梦幻、记忆中的人物常常同处于一个镜头的画面中，人的意识、无意识、潜意识状态相互作用、渗透，向观者自由地叠合"时间"界面，敞开多层意识空间，用镜头实现了柏格森的"共时性"，而它的意义

并不仅在形式，而是利用意识流这一精神再现最有力的表述方式，直接参与意识的活动，直逼灵魂（或意识）最深处，完成精神旅程。后来的影片中尽管也不乏人物打破时间与空间的界限而相遇，或表现纯意识活动的内容，但在完美地利用意识流手法体验精神自省和审视灵魂方面没有人能突破伯格曼的高度。很多学者认为伯格曼式的表达源自弗洛伊德，其实弗洛伊德提供的灵感最多在于形式创造，而其意识内容再现的现代人的精神图景无疑与丹麦哲学家克尔凯郭尔极其相似。跳出"上帝"，或怎能跳出"上帝"那"绝对精神"所漠视的忧郁心情，从中唤醒沉睡的热情与想象，在绝望中摸索希望，阴郁却不失萌动的乐观，那是具有强大感受力的人最微妙的意识活动。宗教式的追问本是每一个人的终极纠结，这种人类最根本的精神探求，在视听语言中对接了与之最吻合的表述方式"意识流"，就此伯格曼奏响了电影作为艺术的最强音。

意识流镜头不遵循传统戏剧化叙事逻辑，其组接依据意识的可能性逻辑展开。意识流镜头通常为非线性的，多体现为组合、穿插或无意识勾连。在存在意识流镜头的影片里，组接主要表现在意识流镜头之间，以及意识流镜头与现实逻辑下的影像之间。尽管组接问题是技术手段问题，但其运用直接影响了意识流手法的效果。意识流手法自由度大，表现为可能性的各种展开，但毕竟有其自身逻辑，不同于彻底的荒谬，这源自意识本身的特点。意识流镜头之间进行组接时，随意性更大，片段与片段之间多表现为纯粹无意识流动。例如《一条安达鲁狗》，看似没有任何关联的独立事物随意出现，与真实的梦境片段相似，凝缩或移置原则对场景进行临时的瞬间整合，效果不可复制，亦无理性的可重复性。除了纯粹无意识流动，意识流镜头之间的组接，还表现为意识与无意识混同。例如《盗梦空间》，在有意识地造梦并进入梦空间寻求意识动机和秘密时，无意识影像会不期而至，影响意识改造活动，有意识与无意识混同，意识流镜头按意识的可能逻辑自由交叉叠合。

意识流镜头与现实镜头的组接比较常见，当镜头由现实切入意识流，

完整现实意义上的"空间—时间"就失去了意义,"心理时间"成为主体,时间、空间的界限被打破,意识的连续性摧毁了叙事时空,惯性、符号、隐喻各显其能。意识流镜头与现实逻辑下的影像相组接的方式有多种,包括联想式的展开,如回忆、梦境、思索;内心独白式的展开;无意识闪回,如闪念、幻觉。影片《广岛之恋》成功地由回忆进入意识流,并藉由内心独白强化意识再现,主人公法国女演员通过眼前被炸的广岛,回忆联想到家乡,由与日本人的恋情,回忆联想到自己初恋的毁灭,隐藏内心不愿尘封的记忆自然地由现实情形开启——睡梦中日本男子的下意识抽动手指,切换到死去的德国士兵的手,过渡到意识深处的活动。影片《八部半》讲述导演吉多在个人生活处于危机之时杂乱无章的思绪状态和不成熟的自我反省,主要运用的组接手法是无意识闪回,而无意识闪回的形式又与其再现的多重意识内容(变幻不定的思绪、不成熟的自我反省)相得益彰。

除了对清晰的意识影像的再现被纳入意识流镜头范畴,我们应该考虑那些现实逻辑中或者以现实影像再现出来的表达意识活动本身的镜头是否也应归于意识流镜头范畴。例如伯格曼的"沉默三部曲"之一《犹在镜中》(*Sasom i en spegel*, 1961),介于正常与疯癫之间的主人公卡琳,在现实时空里——深夜阁楼上——与"神"进行了两次交流,其中一次的情景是:她扔掉外套,向花纹图案的奇异壁纸靠了过去,半边脸贴在上面,半边脸朝向对面窗外的大海。剥落的壁纸后面似乎存在某种声音,那声音召唤着她,像在预报"神"就要来了。这时闪着阳光的波浪映在壁纸上起伏不定,神秘的气氛包裹着整个空间。顷刻卡琳第一次进入了疯癫状态,开始了在两个世界之间的痛苦挣扎。另一个世界的神在不断地引诱她,并试图占有这个脆弱的身体,伴着呻吟的苦痛挣扎,卡琳的两膝跪倒在地,一会儿上仰着身体,一会儿又完全拜倒于木地板上……紧张过后,卡琳的全身松弛下来,镜头切到了还在写作的大卫手上。这是一段由现实时空内的活动展现意识本身的影像,关于"有限"与"无限"的深层思考,通过疯

狂的人的行为表现出来。影片《假面》（*Persona*，1966）也是绝好的例子，拒绝说话的女演员在精神病诊所的病房内，有一场很长的独处戏，没有对白，伯格曼完全利用空间的变换传递意念：她看到电视里出现抗议战争暴行的自焚行为，躲在房间角落，紧接着一个女主人惊恐反应的特写，观众被引向了她的意识世界。

前面我们讨论过意识流镜头避免指向单一的确定的意义，不灌输或意图求得价值认同，尤其是伦理、政治的意识形态，而传递开放的、综合的、多元的精神意义。如上述《假面》的例子，影片并不告诉人应该怎么样，而是呈现和表述心理状态和心理事实，促进人们（受众）思考精神真实与价值，打开理解世界，理解人自己的多种可能性。意识流表述方式强调的是"想什么"，至于"怎么想"，怎样展开，则类似意识活动本身一样自由随意。意识流表述方式基于自由的、解放的特质，凡无法表达出来的才是整体或"全"的，能表达出来的终究是片段、碎片，带有偏见和"色彩"的碎片，本质世界不再限于不"全"的概念世界，意识的真实才更切近本性、本源。在这个意义上，意识流表述方式与现象学一样具有深层次的启蒙意义，同时对意识流镜头的解读自然也不可能等同于现实逻辑思维的活动，需要观者超越惯性的线性的思维模式，主动参与精神的自由创造，充实其展现的可能性，这就拓宽了受众的主动参与程度。能否从意识流镜头中获得满足，则与作者和观者（同为创作主体）的能力与眼界密切相连。就参与程度来讲，意识流电影并不亚于当今流行的3D电影，只是物理空间与精神空间的参与层面存在差别，而对于"参与"的心理需求，则是同等意义上的。

艺术发展与人类思想一样不断朝向解放，这缘于"人是自由的"，意识的自由中断了不合理的习惯，正是自由的表现，哲学与艺术的价值在人类"解放"的路上不断作为。意识流的表述方式，通过艺术为媒介（文学或电影），刺激人被迫出离生活或俗世的观念习俗，而那些东西正是文字或影像的语言系统试图维护的。从强化中解脱，审视意识的自由，提醒人们不

迷失在碎片里，从整体的角度（或虚无、或向死而生）对待现时，出离限定，是意识流表述方式在艺术以外的作为，它昭示着哲学与艺术的合流，而在这一点上影像比文字更有优势。

<div style="text-align:right">林琳，中国艺术研究院</div>

二、作为表述方式的合成镜头

并不是所有的合成镜头都能代表一种独立的表述方式，但的确有一部分合成镜头在意义呈现的层面上明显区别于蒙太奇和长镜头。因此，"作为表述方式的合成镜头"强调是一种逻辑上"存在的可能性"。

能够作为表述方式而存在的合成镜头，具有两个方面的特征：一方面是"镜头的真实感"；另一方面是它以区别于传统剪辑方式的特征继续发挥想象的能指作用，并诉诸幻觉的制造。因此，这部分合成镜头可以看作摆荡在现象学和语言学之间的特殊表述方式。

在真实性方面，与长镜头不同，合成镜头并不来源于对现实的记录，但却仍然具备高度真实的感知特点。虽然今天的大部分合成镜头都致力于制造某种视觉奇观，拓展常规镜头表现力之局限，但就"可能性"的层面而言，合成镜头仍然具备制造"最以假乱真的印象"的能力。从《本杰明·巴顿奇事》（*The Curious Case of Benjamin Button*，2008）中的"易容术"、《社交网络》（*The Social Network*，2010）中的"虚拟双胞胎"，到《美国队长》（*Captain America: The First Avenger*，2011）中的"换头大法"，电影的想象力和表现力凭借数字技术的支持逐渐摆脱摄影术的技术桎梏，走向自由，这一点是无可辩驳的。

在语言的陈述层面，合成镜头遵守基本的语言规则，却避免了蒙太奇的被动性（不得已而采取的剪辑）。通过上文对合成镜头在场次转接、镜头衔接、时空连接等方面的分析可以看到，合成镜头在内容的想象性构建和电影镜头的反常规连接方面使电影镜头具备了高度的自由性。并且，它以

新媒体技术的方式沟通并连接了现象学（感知的、印象的真实）和语言学（想象与虚构的表述）两个不同功能与属性的纬度，以至于透过这一镜头来观察，现象学的真实与语言学的虚构似乎不再是相互分离和抵触的两种表述倾向。在合成镜头出现之前，麦茨在《电影的意义》中就已经触及了电影表述的两个基本纬度——首先，是现象学的、具备印象真实感的摄影图像；其次是对图像的语言学操纵。其整本著作的论述逻辑即建立在这两者之上，而前者又是后者的基础。

合成镜头的出现，逼迫我们进一步思考这一问题。

电影"中层理论"把合成镜头的出现当作一种"调和"的产物，而这种调和是一种历史的必然，即随着电子计算机技术的完善，媒体表现力的自由性达到一定的高度，以往以媒介特质为基石建立的两种基本理论——蒙太奇理论和长镜头理论具备了兼容性，而对合成镜头恰当的理论阐释，可以调和两种理论之间的紧张关系。[1]

对这种调和理论的价值判断有待进一步讨论，但就这种"调和"的论述而言，它启发我们再一次思考传统上基于摄影术所构建起来的纪实理论——这一理论是包括纪录片和故事片在内的所有电影的基础。

如果参考《阿甘正传》中的残疾士兵的合成镜头，我们必须意识到以下一些问题。

首先，基于摄影的电影图像，如果说它记录了现实而产生了真实的印象，那么这种"现象学意义上的真实"，本质仍旧是一种表面现象，它促进了幻觉的感知，仍旧属于电影的想象界，由此，就"与现实的亲近关系"而言，摄影机的复制并没有比计算机的模拟提供更多的特殊优势。甚至从某种意义上说，摄影（记录）对于电影而言更像是一具沉重的肉身，一桩无法摆脱的"原罪"：作为一种物理的媒介，它创造了银幕上的现实，却又

[1] 参见普林斯的《真实的谎言：知觉现实主义、数码影像与电影理论》，载于《凝视的快感》，人民大学出版社，2005年第1版。

把电影困于这种现实,它基于技术制造了想象,却又因技术水平而限制了想象,想象最终被只能在技术所允许的领域内体现着自由性。而合成镜头则开辟了抛弃摄影原罪的全新途径,数字技术不再基于摄影,而是直接诉诸知觉的想象,它使得电影向着"想象的能指"更加自由地一路狂奔。

电影与现实的亲近关系,是电影哲学,特别是电影本体论思想的重要构成部分。这一话题还不停地衍生出很多相关的理论思辨与争论,如真实、真实感、现实主义等。需要引起警惕的是,这些争论大多建立在对概念的"差异性演绎"之上,其争论本身在逻辑上存在严重问题。以与真实有密切关系的现实主义为例,我们经常把现实主义态度、现实主义题材、现实主义的方法(主要体现在戏剧化的叙事结构和透明话语的叙述策略,以及纪实风格的镜头语言等)等三个方面搅在一起。实际上,现实主义是一种综合性的意识形态效果,也是一种综合性的风格感知系统。以上括号内的三个方面相加,不会必然出现现实主义,而现实主义也不必然同时需要以上三者。在具体的语境(例如中国20世纪80年代的纪实美学风潮)中,我们谈论的现实主义,大多指的是与之相关的意识形态的某些层面;特别是在强调一种道德观或历史观时,必须谨慎——我们所援引的巴赞的真实,是一种现象学真实,是一种实为幻觉的表面经验,而不是马克思主义意义上的"历史真实"。后者可能才是今天理论和批评真正关心的话题,而这一话题实际上并不总是与巴赞的真实相关。例如,对贾樟柯电影的批评,都会提及其底层题材的选择问题与反戏剧化的叙事问题,实际上这些批评关心的是电影作品的一种政治态度(意识形态),却经常错误地从纪实、长镜头等理论中寻找美学支撑。精神分析的研究表明,现实主义总是植根于观众的想象界,并与象征界的复杂参与有关——这提醒我们注意,"真实"是一种价值判断,是基于本质直观(画面)和逻辑思维(叙述)双重基石的认知,既然有后者的参与,作为结果(效果)的"真实",就一定与叙述有关,对真实的考察就不能局限于媒介系统,因此,它从根本上就不是一个单纯的现象学问题;而实际上,我们对于两者在主体精神世界

如何促成"真实"的感知,至今仍所知甚少。

其次,近些年的电影实践显示,计算机参与的合成镜头大多与高昂的制作费用和巨大的票房收益相关,它更多地用来创造"视觉奇观",这似乎与纪实理论的伦理取向背道而驰。

但是我们必须清楚,我们讨论的是合成镜头逻辑和历史的"可能性"。今天,被用作视觉奇观的镜头牢牢地与欲望及快感的消费相连,这一状况的形成,源于消费主义的历史境遇和后现代视觉经验表面化的现实状况——这一历史机缘,推动了作为视觉快感之工具的合成镜头的普及。这一历史的"侵蚀"作用,并非第一次出现,六十年前巴赞所批判的好莱坞电影,就已经出现了出于强化愉悦和快感这一目的而被滥用的蒙太奇,但作为意义呈现的普遍方式,蒙太奇及其背后的表述思维早已存在,只是在好莱坞被商业逻辑所篡取了。因此,每一次技术的演进,包括基本的文本策略都会用于资本增殖,但这一满足消费的特征和功能不能被视为合成镜头本身的内在属性——这是区别对待工具和工具异化问题时应有的基本态度。

再次,计算机合成镜头启发我们重新审视电影的奇观功能。

"奇观"这个词在今天看来经常被理解为一种神奇的感官体验,特别是一种视觉经验,并且这种经验经常与欲望、快感等相关。而在古希腊,奇观则用来指代那些不同于平凡的日常生活的状态。这一状态与惊奇有关,古希腊语写作thauma。而柏拉图认为,惊奇是哲学的标志,此外哲学别无开端。海德格尔则在《什么是哲学》中说,惊奇贯通于哲学的每一个步骤中。亚里士多德在《形而上学》中的认为,无论现在,还是最初,人都是由于惊奇而开始哲学思考的:人们最先对身边不解的东西感到惊奇,继而逐步前进,触发疑问,在对世界表示出最原始的惊奇的时刻,为摆脱无知与迷茫而进行的纯粹自由的探索便开始了。接着,在惊奇和困惑之中,我们获得了理解和认识的可能性。面对奇观,人们的惊奇是一种最原始的情绪,但惊奇本身蕴含着一种特殊的时刻。这一时刻,按照古典现象学的说法就是:世界向我们敞开,因而变得澄明。而从心理学的角度看,

惊奇是一种特殊的精神状态，它以脱离日常生活经验的方式创造着陌生感，并最终通过否认导向升华。因此，奇观不是日常生活中的小刺激、小惊喜，更不体现为任何欲望和快感的诱发物，更不会顺势激起新奇的官能刺激。真正的奇观包含着"非凡的惊奇"，不仅仅是对事物的新奇感到惊奇，而更多的是对事物的惯常感到惊奇——奇观提供了让我们俯视日常生活之平庸的珍贵契机：奇观利用了惊奇来引导我们重新审视熟悉的存在，经验知识的现成性和完满性就被打破了，平凡的事物重新被审视，完全自由的、解放的力量被唤醒，探索由此开始。因此，惊奇表现为日常实践活动的中断，它把人从日常生活中驱赶出去，使其突然置身于一个纯粹的思想的境域——奇观由此结出了"纯粹理论"之果。在古希腊语中，理论思辨（theooretikee）由名词theooria而来，而theooria又由动词theoorein而来，theoorein中包含的theos意为"神与神圣"，而horan意为"观看"。因此，"思辨"在其本义上意为"神的观看"，即非日常的观看，而是纯粹的、神圣的观看。借此，视觉形象脱离日常生活中的平庸之态，成为世界本原的、无蔽的、澄明的状态[1]。

数字技术为电影接近这种"高贵而理想"的状态提供给了可能性。

就电影发展现状而言，这种理想状态并非电影的"主流状态"。目前电影的主流状态是依靠快感机制而生成的。麦茨认为，主流电影的视觉快感在潜意识中的根源有三种，即镜像认同、窥视癖和恋物癖。理解了这三点，合成镜头与"视觉快感的滥用"间的关系就比较明晰了。合成镜头以几乎不受技术限制的方式模拟或制造传统镜头的知觉印象，在窥视和恋物两个需由想象和叙述参与的层面产生了更加强有力的效果，这一切最终服务于镜像认同。

合成镜头在体现某些类型的"真实"方面有着得天独厚的优势，摄影

[1] 参见聂敏里的《什么是philosophia》，载于《首都师范大学学报（社科版）》，2001年第1期。

机能做到的数字特效可以做得更好,摄影机不能做到的,数字特效也能完成。第一种情况是要在影片中反映历史中发生的重大事件,我们虽然有详细的史料记载,但是由于种种原因无法在现实中重现,比如《拯救大兵瑞恩》(*Saving Private Ryan*,1998)中的诺曼底登陆、《泰坦尼克号》中的巨轮沉没、《珍珠港》中的空袭等等。第二种情况是表现幻想或者未来的场景,这些场景可以说只存在于导演的脑海中。这种类型的影片也是现在最常见的,如《哈利波特》系列、《洛杉矶之战》(*Battle: Los Angeles*,2011)、《加勒比海盗》系列(*Pirates of the Caribbean*,2003—2011)、《纳尼亚传奇》系列(*The Chronicles of Narnia*,2005—2010)或《变形金刚》(*Transformers*,2007—2014)等。

还有第三种情况,更要引起我们的重视:合成镜头可以并且善于表现"异常"的情景,比如陌生的、幻觉的或异化的世界。这有力地把"奇观"与纯粹的视觉快感区分开来——这些奇观是从日常生活中脱离出来的片段,它没有引发某种"认同",反而引发间离、否认,或者直接引发升华。

真正意义上的"奇观"镜头例子并不少见,其中一种为借助长镜头而完成的记录片段,如影片《孔雀》(2005)中杀鹅的段落;一种为借助传统剪辑技术而产生的反缝合的镜头,如影片《木兰花》(*Magnolia*,1999)中的坠楼段落;还有一种则为充满想象力的戏剧性片段,如影片《黑天鹅》(*Black Swan*,2010)中女主角由于过度沉浸于芭蕾舞而幻想自己变成了黑天鹅,影片中她的脚趾像蹼一样地粘连着,小腿向前弯折并且浑身长出了黑色的羽毛,在拟像镜头的帮助下,使观众理解其癫狂的精神状态而不必依赖认同。

在以上三者中,凡是能借助记录方式得到的,不会诉诸成本高昂的合成方式。换句话说,在可被称为真正意义上的奇观段落中,合成镜头只是其中一种可能的方式,但它有时又是一种终极方式,所有无法通过前两者抵达的,合成镜头提供了最后的出路。在影片《孔雀》的结尾,长镜头是表现孔雀开屏这一奇观的最佳方式,也是使观众重新审视日常生活中漫

长的时间感最好的方式,但本应使用传统记录手法完成的单一镜头,最后不得不放弃,因为现实中的拍摄对象孔雀不可控。《野草莓》中的意识流段落,意在表现景物的流动和视点的随机变化,但限于技术局限,只能交替使用蒙太奇和镜头内调度;影片《蓝白红三部曲之红》中,掉落的书本的视点,由于技术原因,只能浅尝辄止地使用大幅度摇镜和俯拍的混合。之所以列举这些例子,原因在于它们的存在不遵循基本电影的意识形态机制,并不产生"睡眠""理想的电影状态",而是以"反认同"的方式激励着观众在惊奇中醒来并沉思。

因此,现在留给我们最重要的问题已经不是合成镜头的问题,而是奇观本身,即我们真正需要怎样的奇观,是满足认同、窥视与恋物的视觉奇观,还是超越日常经验引发的沉思的奇观?合成镜头在两者上均有超越性的潜力,但今天的我们,似乎仅仅对前者做了微不足道的开发,便急于将这一技术与时代的中心词——快感进行了关联;而合成镜头丰富的实践可能性和完整的艺术自由性,则有待于理论给予深度考量。

<div style="text-align: right">赵斌,北京电影学院</div>

第四章 电影形态

对任何复杂的事物现象进行分类，都有助于我们加深对该事物现象的认识和理解。进行分类需要事先解决的问题是，现象范围和分类标准的设定。问题的复杂性就在于，现象范围可大可小，分类标准也有选择的空间。非常清楚的是，在电影电视等创意活动领域，进行分类是非常困难的。分类和拒绝分类的交互影响和促进是一个正常的也是漫长的历史性进程。但是，研究者的推动也是非常重要的。

第一节 广义电影界定与形态

我们要提出一个广义电影作品（即除了影院电影作品之外还要把电视作品和网络流媒体作品等都包含在内）的形态分类。这一分类范围的设定是前所未有的。这一分类的价值，在电影语言化的历史性进程明显加速所导致的对于电影的全新认识的情况下，已经充分显示出来。从媒介发展的趋势来看，未来的影院电影、电视、互联网的媒介交融将会创造一个巨大的信息资源库。怎样对这些资源进行整合和归类以便更有效地发布、观赏和传播，是一个非常现实的问题。电影技术的最新发展和对于电影的整合思考敦促我们，必须采取一种新的理论表述策略，即对于传统电影进行本体论意义的带有延展性的重新界定，这是一种全新的界定，这一界定把

电影理解为一种类型多样的广泛性的现代媒介方式。这一界定的要点是：**电影是以镜头形式呈现的，可以配有声音效果，并具有画面性质和深度感（或立体感）的活动影像；这是一种专门记录或制作表面现象（现实表象和意识表象）的异质综合性媒介；即以记录社会现象和自然现象片段为起点和基础，传递信息，制造效果的媒介。**我们还可以更简单地说，广义的电影就是一种双频媒介（video and audio）。

这是一种全新的电影观念，无论是创作者还是研究者对它都可能还不太适应，这种观念把电影理解为一种自其诞生以后就在不断发展着的双频语言。

1895年12月28日下午，卢米埃尔兄弟在巴黎卡普辛路14号"大咖啡馆"的地下室，第一次公开售票，放映了《拆墙》《火车到站》《婴儿喝汤》《工厂大门》《水浇园丁》等影片。这一天，被电影史学家们确定为电影的诞生日。

1926年1月27日，英国发明家约翰·贝尔德（John Logie Baird）向伦敦皇家学院院士们展示了一套能够通过无线电波方式远距离传输和接收活动图像的设备。这种机器不像传统的电影放映机，在一定距离内，透过胶片把光投射到银幕上来实现活动影像，而是通过电子方法将接收到的图像信号显示在阴极射线管上，当时的图像质量显然不如电影，但贝尔德却说，总有一天，它将使每一个家庭都变成一个小电影院。20世纪最具影响的大众传播媒介电视由此诞生。1936年，英国广播公司在伦敦以北的亚历山大宫建成了英国第一座公共电视台，当年11月2日正式播放电视节目，这一天被认为是世界上第一座电视台的广播日。

1991年，美国三家分别经营着可在一定程度上向客户提供服务的网络的公司，组成了商用Internet协会（CIEA），宣布用户可以把它们的Internet子网用于任何商业用途。Internet商业服务提供商的出现，使工商企业正式地进入Internet，迅速开发Internet在通讯、检索及客户服务等方面的巨大潜力。世界各地无数企业及个人纷纷涌入 Internet，热潮席卷全球。Internet目

前已经联系着超过160个国家和地区、4万多个子网和500多万台电脑主机，直接用户超过4000万。

这里我们需要来一个观念的转换，也就是说，影院电影（开始于1895年12月28日，巴黎）是双频技术的初级阶段；电视（开始于1936年11月2日，伦敦）是双频技术的中级阶段；计算机互联网（开始于1991年，美国）是双频技术的高级阶段。在这三种渠道传输的双频信息的质量，即由于成像及拟音技术造成的信号质量，是不同的。但是，双频（影像和声音）的本体则是相同的。由于这种发展，本体论意义的广义的正在发展中的电影需要进行正名的梳理和论证。[1]

尽管电影制片厂生产电视剧乃至新媒体视听节目，电视台生产影院电影已经司空见惯，但是，采用新的概念，仍然会使很多人感到不便，但这只是暂时性的。我们有理由相信，轰然崩塌的是只是百余年来建立起来的一个辉煌帝国的华丽外壳，而所拥有的却是会有更长久历史的、渗透进我们每个人的生命与我们形影不离、血肉相连、兼容并包的庞大帝国。

在这种观念之下的分类研究，将要面临的是在目前的不同行政区隔（如广电与邮电等不同的管理机构）、媒介区隔（电影、电视、网络与手机，这里我们不妨想一想电视电影和手机电视这种奇怪的称谓）和空间区隔（资源存放在不同的地域）中广泛存在的海量作品集合。这种区隔是遮蔽我们视野的十分坚固的壁垒，但是，这种区隔将被打破的趋势是毫无疑问的。所以，在目前情况下，进行这种具有前瞻性（在某种意义上甚至是预言性）的分类，要求我们在一定程度上贯彻一种历史与逻辑统一、排列与检索并重、内容与媒介兼顾的策略原则。但是，必须用一种全新的电影观（即前所未有的泛媒介思路）从整体上系统化地审视电影、电视及新媒体创作与生产的形态演变和未来发展，建设一种科学的、合乎逻辑的、具有前瞻性和实际可操作性的广义电影作品的分类标准和分类体系。可以肯

[1] 参见《现代电影美学体系》一书绪论部分，王志敏著，北京大学出版社，2006年版。

定地说，这种分类体系应该是动态的和可以进行不断调整和持续优化的。就像随后就会提到的杜威十进图书分类法那样。

广义电影作品的整体性分类是前所未有的。更重要的是，现有的在各种媒介区隔情况下的分类研究都存在不同程度的逻辑缺陷。这种情况实际上已经对创作、研究和教学产生了非常严重的不良影响。由于媒介自身的发展程度，包括类型分化程度以及人们对之进行研究的力度和水平的局限，还有由于问题本身的难度，目前这种明显的缺陷仍然无法弥补。

我们希望能把这种缺陷降到最低程度。由于媒介融合和媒介发展正在进行当中，问题的难点在于，对现有各类媒介差别很大的作品进行细致分类不仅是一件极其复杂的事情，而且是一件具有很大风险的事情，因为对作品类型的未来发展方向进行判断有待于时间的检验。

所以，对现存电影电视及新媒体作品的尽可能全面的样品采集和整理，以及对现有电影电视作品分类研究资料的尽可能广泛的收集，对我们的研究来说就变得十分重要了。

与此同时，借鉴其他相关的各种分类方法，如图书分类的研究经验，也是十分重要的。例如美国的杜威十进分类法（Dewey Decimal Classification，DDC）就是世界各国图书馆广为使用的分类法。该分类法为图书馆馆藏的组织提供了一个动态的逻辑结构。现在该分类法已是第22版（2003年6月15日发布），为全世界2万多家图书馆所采用。只要DDC有所更新，每季度都会将电子更新置入WebDewey（完整版）和Abridged WebDewey（删节版）中。DDC使用世界通行的阿拉伯数字、定义良好的类别和层级，为主题之间的丰富关系，提供有意义的数字标记。DDC已被世界上超过135个国家的图书馆使用，并且被翻译成30余种语言，包括阿拉伯文、中文、法文、希腊文、希伯来文、意大利文、波斯文、俄文、西班牙文及土耳其文等。在美国，有95%的公共图书馆及学校图书馆、25%的学院及大学图书馆及20%的专门图书馆使用DDC。此外，DDC还用来组织互联网上的各种资源。DDC的长处之一在于它能不断地维护和发展。当前它的

维护是由美国国会图书馆负责，有专门的部门负责反映新文献成长的趋势与用户需求。DDC运用传统的学科分类，以10个主要的学科来包括所有的知识体系，每个大类下细分10类，接着再分成10小类，一共是三层。

分类标准的提出要建立在对大量样品的系统分析的基础之上。特别是还要注意分类标准和分类体系的动态性。由于图书分类已经相当复杂，所以决不能把电影分类的问题简单化。可以肯定的一点是，由于数字化、信息化的迅猛发展，对电影作品进行科学的逻辑分类变得越来越重要。对海量广义电影作品进行综合分类以便顺利检索和搜寻的需要成为一件必须提到议事日程上来的事情。科学的合理的分类是便捷地进行检索和搜寻的重要前提。不管情况多么复杂，形势多么严峻，对广义电影作品的分类研究都是势在必行的，是电影电视理论研究的当务之急。

这就要求我们从体裁与样式已经发展得虽然相当丰富多彩但其类型分化程度仍不充分的当代电影电视作品出发，在充分整合以往研究成果，包括国外研究的基础之上，结合我国当下的创作实际，以前瞻的眼光、科学的态度，细致分析、认真梳理出广义电影作品的体裁与样式的分类图谱并对未来发展做出有依据的预测性的理论描述和构想，以便充分发挥广义电影作品在当代社会所具有的艺术文化、信息传播、文献保存以及意识形态调节等各项功能。

对于新的尚难进行内部分类的作品类型，可以选择有代表性的作品进行特征分析和概要描述，将理论归纳与实践总结充分结合，为电影创作者的创作实践和研究者的理论概括提供富有实用价值的参考思路，促进中国电影文化和世界电影文化的多姿多彩的发展。

在文化产业化的情况下，文化生产和艺术生产在很大的程度上要受到类型化意识的制约。而文化生产和艺术生产中出现的严重的混乱现象，在很大程度上都是由于缺乏明确的科学的类型意识造成的。这在纪录片的创作及研究中表现得最为明显。

这方面的研究尽管已经引起了注意，但却相当薄弱，创作者和创作型研

究者的分类研究状况还处于一种比较初级的状态。其后果是，不仅在创作中产生思想混乱，而且在研究中造成资源浪费，更不能适应新形势的要求。

单是传统的影院电影的分类已经遇到了麻烦。IMDB中文网—电影资料库按影片类别分类的网页展示为24种：剧情、喜剧、短片、纪录、动作、黑色、惊悚、爱情、犯罪、恐怖、家庭、冒险、动画、科幻、奇幻、音乐剧、音乐、神秘、战争、传记、运动、西部、历史、真人秀。我们还看到一个没有列出的类别是游戏节目。问题是，在这个在线资料库中，一部影片可以同时有几个类别。在IMDB英文电影资料库中按影片类别分类的网页展示为25种：Action、Adventure、Animation、Biography、Comedy、Crime、Documentary、Drama、Family、Fantasy、Film-Noir、History、Horror、Independent、Music、Musical、Mystery、Romance、Sci-Fi、Short、Sport、Thriller、TV mini-series、War、Western。第一电影网站对电影的分类是这样的：动作、冒险、武侠、奇情、喜剧、家庭、情色、伦理、神秘、荒诞、剧情、奇幻、恐怖、惊悚、黑色、灾难、战争、爱情、犯罪、纪录、曲折、悬念、西部、科幻、动画、短篇、网络、幻想、音乐、舞蹈。

关于电视节目有诸多界定及分类方法。《中国电视节目分类体系》一书提出了一个《中国电视节目分类表》，把所有的电视节目分成新闻类节目、娱乐类节目、教育类节目和服务类节目四大类。[1] 但四大类之间的逻辑关系并不清晰。比如，电影和电视剧都被放到娱乐类节目当中，可是纪录片究竟应当归在哪一大类里面就不是很清楚，是放到娱乐类节目中，还是放到教育类节目中？

电视节目还有五分法、六分法之说。[2]《电视节目类型学》一书中提出了八分法，把电视节目分为：电视新闻资讯节目、电视谈话节目、电视文艺节目、电视娱乐节目、电视纪录片、电视剧、电视电影、电视特别节

[1] 见http://book.sina.com.cn/nzt/ele/zgdsjmfltx/1.shtml。

[2]《电视节目学概要》，壮春雨著，浙江大学出版社，2001年版，第131—133页。

目。[1]其突出特点是把电视纪录片、电视剧、电视电影分别单列了一类。

值得特别注意的是,电视专题片与电视纪录片的关系问题长期以来都是人言言殊,莫衷一是,始终无法得到解决。

到目前为止大致有四种主要说法:"**等同说**"认为,电视专题片就是电视纪录片,它们之间没什么区别,只是同一种节目形态的两种不同称谓而已。"**独立说**"认为,专题片和纪录片各自成为一种独立的节目类型,真实性是它们的生命。但是,专题片允许主观表现,纪录片则排斥主观、排斥造型。"**从属说**"认为,专题片和纪录片互为从属,尤其是纪录片,它是专题节目或专题栏目常用的形式。"**怪胎说**"认为,电视专题片是中国特殊国情下产生的一种怪胎,这种"画面加解说"式的作品本来就不应该存在。尽管人们在电视专题片与电视纪录片关系问题上认知混乱的情况已经使电视界人士认识到,概念对于事物合理存在具有重要意义,但最终人们还是得出结论说,问题就出在电视专题片概念本身。中央电视台研究室邀请全国电视界的部分专题节目编导和学术界的部分专家分别于1992年11月、1993年4月和11月,在北京、浙江舟山和湖北宜昌举行了三次中国电视专题节目分类与界定研讨活动,得出的结论是《中国电视专题节目分类条目》中不再使用专题片的名称,同时明确提出:纪录片是电视专题节目的一部分,被涵盖于其中的报道类,是报道类节目中的主要形式。其实,把"片"换成"节目"并不能使问题得到解决。讨论的结果是否认了电视专题片的存在。纪录片就像一个大筐,什么都能装。我们很清楚地看到,任何制造一个新筐的努力几乎很快就会被抹杀掉。

尽管如此,目前国内电视学界仍把电视专题片和电视纪录片看作相并列的两种电视节目形态。2004年5月在广州举行的中国广播电视新闻奖2003年度电视社教节目奖,就让电视纪录片和电视专题片作为两种节目形态参加评奖,并明确规定:电视纪录片是指以声画合一的现场实景为主体拍摄

[1]《电视节目类型学》,徐舫州、徐帆编著,浙江大学出版社,2006年版。

的纪实风格的电视节目；电视专题片是以声画对位的解说词为主要表达方式的"议叙结合"的电视节目。有研究者对这种规定提出了质疑：声画对位和声画合一只是创作手法不同；"议叙结合"为主和现场实景为主只是表现方式不同，均不足以科学地分清专题片和纪录片之间的本质差异。

不管怎样，电视专题片还是势不可挡地出现了。《复兴之路》（2007）作为央视第一部全面、系统地梳理中国近现代历史的系列电视节目，并被称之为大型电视政论片。这种称呼上的改变异乎寻常。《复兴之路》由《大国崛起》的原班人马制作，有人称该片为《大国崛起》的姊妹篇，而且这一说法得到了该片总编导、总撰稿任学安的认同。值得注意的是，《大国崛起》（2006）却被称之为央视第一部以世界大国的强国史为题材并跨国摄制的大型电视纪录片。更值得注意的是，国家广播电影电视总局1999年1月1日颁布的《关于制作播出理论、文献电视专题片的暂行规定的实施办法》中的第二条已经提出了理论电视专题片和文献电视专题片的区分："理论电视专题片是指宣传、阐释马克思列宁主义、毛泽东思想、邓小平理论的电视专题片；文献专题片是指宣传反映党和国家重大历史事件以及党和国家领导人生平业绩的电视专题片、电影纪录片。"该实施办法的第四条还规定，国家广播电影电视总局成立"理论、文献电视专题片（含电影纪录片）创作领导小组"，负责理论文献专题片播出的审定工作。从此我国有了一个"理论文献电视专题片创作领导小组"。这就明确了理论文献电视专题片作为一个存在的事实。该实施办法的第三条规定，理论电视专题片须由中央和国家机关各部门，省、自治区、直辖市党委宣传部，中央电视台组织制作。文献专题片须由中央和国家机关各部门以及中央电视台组织制作。这样又从主管部门的角度，把理论电视专题片和文献电视专题片作了明确的区分。可是，中央电视台社教中心制片人阎东不顾这种规定，他是这样说的："文献纪录片包括理论文献纪录片、重大革命和重大历史文献纪录片、人文历史题材的文献纪录片。"他自己并没意识到这种说法有多么混乱。他提到的理论文献纪录片有：《让历史告诉未来》（1987）、《世纪行》（1990）、《科教兴

国》(1997)、《共产党宣言》(1998)、《改革开放20年》(1998)、《伟大的旗帜》(1998)、《使命》(2001)、《世纪宣言——从〈共产党宣言〉到"三个代表"》(2002)、《走进新时代》(2002)、《伟大的创造》(2000—2003)、《无声的革命——中国老龄问题警世报告》(2004)、《航标》(2006)、《大国崛起》(2006)、《沧桑正道——科学发展纵横谈》(2007)、《走向和谐》(2007)。

在这类问题上,国外电视研究界的情况几乎是同样混乱,不容乐观。例如美国学者布莱恩·罗斯(Brian Rose)就指出:"即便电视台、报刊记者和节目指南始终不渝地坚信,'电视类型'对于电视工业及观众来说,已是尽人皆知的范畴,但电视理论家却没有如此肯定。过去十年间,他们发表了不计其数的文章,质疑构建与理解电视类型的意义和定义。"[1]美国学者里克·阿尔特曼(Rick Altman)在《电影/类型》一书中对于分类的表述也很说明问题:"类型并不是已达成共识的(尽管的确有时候似乎如此)停滞不变的范畴,而是真实的论者在真实的场合出于特定的目的所发表的众说纷纭的言论。"[2]简·福伊尔甚至预言了"类型的终结"。[3]莫里·福曼更是过于着眼于当下的实际:"今天,电视类型区分显然是一个连接形式与美学结构、观众意向与节目(与电视台)市场定位的因素。类型发展的历史进程中,最令人关注的是,电视这一新兴工业为了确立公式化制作模式或者节目成规,并且创造节目播放与宣传部门和收视观众用以表述成规的功能性语言,而做出的奋斗与努力。"[4]未来以及观众的再次反复观赏的因素显然不在考虑的范围之内。电影中的情况更是如此。美国前副总统戈尔拍摄的影片《难以忽视的真相》(*An Inconvenient Truth*, 2006)获得了2007年的奥斯卡最佳纪录片金像奖。戈尔本人也获得了2007年的诺贝尔和平奖。但是,英国最高

[1] 参见布莱恩·罗斯的《电视类型研究》,载于《世界电影》,2005年第2期,第6页。
[2] 同上。
[3] 同上。
[4] 参见莫里·福曼的《电视类型出现之前的电视:流行音乐的个案》,载于《世界电影》,2005年第2期,第23页。

法院法官伯顿却裁定这部纪录片为政治片。因为这部影片表达了某些政治观点。其实按照现有的说法，称之为专题片或"政论片"才更名副其实。

纪录片创作和研究方面的情况更为严重，由于对纪录片类别属性的错误理解，造成了纪录片的创作和研究上的模糊认识。有人把拍摄"虚构的"纪录片视为艺术创新，《纪录片的虚构》一书仍把虚构视为纪录片可以使用的艺术手法之一。[1]

这里我们有必要回顾一段历史。吉加·维尔托夫（Dziga Vertov）1922年发表了"电影眼睛派"宣言，提出了电影眼睛理论。眼睛长在人的脑袋上，是"随身携带"的，随身携带的摄影机就是电影眼睛。所以，所谓电影眼睛，就是携带电影摄影机，或者更准确地说是，掌握摄影机的使用方法并且随身携带。电影眼睛跟人的眼睛有一样之处，也有不一样之处。对维尔托夫来说，挖掘其不一样之处就是主要的任务了。比如说，我们知道，在电视上看足球和在现场看足球的效果会有较大的不同，在电视上你会看到更多角度的画面。这是他的电影眼睛理论的起点。1923年他拍摄了《电影眼睛》（*Kinoglaz*，1924）实践其理论。他的影片《持摄影机的人》（*The Man with the Movie Camera*，1929）是实践这一理论的又一部典型电影作品。这一理论是最早的电影"书写"理论的代表性观点。

光有电影眼睛还不行，还要有语言。但语言是一种有局限性的手段。把眼睛看到的转换成语言才能传递出去。这就启发我们，从传播的角度来看，光有眼睛，人仍然是一个"视障者"，因为单单是眼睛看到的还是不能被传递的。[2] 在这个意义上，"持摄影机的人"，决不能仅仅理解为人成了带有电影眼睛的人。这里有一个非常重要的推进：有眼睛，可以看到但不能把看到的传递出去，有语言，却能把看到的传递出去。而持摄影机的人，却是能把电影眼睛看到的传递出去的人。摄影机可以使眼睛成为一种

[1] 《纪录片的虚构：一种影像的表意》，刘洁著，中国传媒大学出版社，2007年版。
[2] 《言语世界中的流动光影——口述影像的理论建构》，赵雅丽著，台湾五南书局，2002年版。

可传递的语言，改变传播意义上的人的视障者的地位。当然还可以再推论下去，摄影机不仅能使人把看到的传递出去，还有可能使人可以用眼睛来思维，具有眼睛的思考能力。也就是说，依靠语言使人具有思考的能力。因此"持摄影机"是在两个方面向语言看齐，既能使眼睛具有思考的能力，又能把这些东西传递出去。维尔托夫拍摄《电影真理报》（*Kino-Pravda*, 1922—1925）的潜在目的是提升电影的语言功能，让电影向语言看齐。所以他主张，电影工作者手持摄影机，就像人的眼睛一样，要出其不意地捕捉生活。虽然包括对现实的即兴观察，但是维尔托夫所主张的观察不是盲目的摄录现实。这种观察还有可能把素材加以组织，从而得出一定的结论：观察最重要的瞬间，将这些观察按照联想原则加以连接，有节奏地组织素材以加强其情绪感染力，并通过镜头画面与字幕（政治口号）的结合来解释拍摄在胶片上的事件的政治意义。维尔托夫的理论及实践形成了"电影眼睛派"，并对后来法国的"真实电影"，包括法国新浪潮的一个分支的"真理电影"和美国的"直接电影"产生了很大影响。

对于"真理电影"，单万里是这样解释的："认识法国真理电影，先要了解真实电影是怎么回事。真实电影（cinéma du réel）是20世纪50年代末开始的一个以直接记录手法为基本特征的纪录电影创作流派，包括法国真理电影（cinéma-vérité）和美国直接电影（direct cinema）。代表人物有：法国的让·鲁什、弗朗索瓦·莱兴巴赫、马利奥·吕斯波利，美国的大卫·梅斯尔斯和阿尔倍特·梅斯尔斯兄弟、理查德·利科克和唐·阿伦·彭尼贝克等。真实电影的倡导者自称他们的灵感主要来自苏联吉加·维尔托夫的'电影眼睛'理论和实践。维尔托夫在20世纪20年代拍摄了一系列由生活即景组成的新闻片，后来他又把这些即景式影片剪辑成有一定结构的长片，称这种影片为《电影真理报》（*kino-pravda*），而'真实电影'实际上就是这一俄文词汇的法译。真实电影作品和《电影真理报》在艺术上的不同之处在于前者所表现的事件更完整、更单一，因而更具有故事片的特质。"这里我们可以看出，从苏联的"电影眼睛"到法国的"真理电影"和美国的"直接电影"其一脉

相承之处就是运用电影手段持续不断地进行思考的倾向和努力。而且，在这里，手段是非常重要的。在维尔托夫那个时候是"电影眼睛"，但是到了20世纪50年代以后就是"电影眼睛"和"电影耳朵"了，前者只是视觉的，后者则是视听综合的了。美国"直接电影"的核心就是设备的可携带性（便携摄影机和同步录音技术），正像维尔托夫当年强调摄影机的可携带性一样（"持摄影机的人"）。而"真理"说的是思考的结果，"直接"说的是思考的材料和思考的过程。这里用得着中国古代庄子的一句话："目击而道存矣，亦不可以容声矣。"[1]说的正是维尔托夫通过视觉就可以接近真理的道理。但是，今天我们却必须改成"视听而道存，必须容声也"，也就是直接**通过视听手段去接近真理**，即当场直接地捕捉和思考真理。正是通过这样一种方式，才能够充分地理解"真理电影"和"直接电影"的提倡者们念念不忘和孜孜以求的动机和目标：提高电影现场思维的能力。

法国新浪潮的著名导演戈达尔也是这样一位意在提升电影语言的思考功能的电影导演。他的转变可能是这样的：他一开始总是告诉别人故事，后来他烦了，他问自己，能不能说点儿别的？而且他知道自己无论说什么总是有人听的，不管听得懂还是听不懂，他从不为这一点发愁。他曾说过，电影的最大功能是可以立即响应社会上发生的种种事情。语言就应该有这样的响应速度。这样我们也许能理解他为什么从不拍古装片，而且拍片总是采取速战速决的策略，他拍得最快的一部长片是1964年的《已婚妇人》（*A Married Woman*），从开拍到完成只用了一个月左右。他对电影成为一种语言的可能性不断地加以探索，其方法有把不同的元素拆解、对调、对比、质疑、重新建构等等。他希望赋予电影以更大的功能。对他来说，摄影机可以是一支钢笔、一支画笔、一根指挥棒；胶片可以是一张纸、一块画布、一卷写满音符的五线谱；完成的画面可以是一篇文章（论文、散文、小说、诗歌）、一幅画、一篇乐章。换句话说，电影可以具有像语言一

[1]《庄子·田子方》。

样广泛的可能性，而讲故事只不过是其中的一种。他的前10部电影或多或少都在讲一个故事。从第11部《男性，女性》（*Masculin féminin: 15 faits précis*，1966）开始，他已经懒得继续说故事了。

所有的一切都向我们表明，对已有的全部电影电视作品进行一种人类已经对语言作品所作的那种分类是非常必要的。在这种情况下，必须打破原有的笼而统之的片种界定和分类。

比如，有人这样界定电视纪录片："运用现代电子、数字技术手段，通过非虚构的艺术手法，真实地记录人类社会生活，以现实生活的原始内容为基本素材，经过创作者的选择、重组、集中、强化，结构而成的一种完整的纪实性电视节目形态。"[1]这样的界定概念含混，不具备概括性，这是电影电视发展及其研究水平的历史局限性造成的。纪录片必须在新的界定和新的分类体系中才能找到自己的准确定位。

按照经验模式，影视形态的分类研究一般都是包括两大方面：一方面是狭义电影作品的形态研究，另一方面是狭义电视节目的形态研究。两大方面所包括的形态演变及未来预测要严格地区分开来。我们认为，必须坚决打破这种约定俗成的历时性和媒介性区隔，而采取一种将电影电视包括在内的广义的本体论电影观。理解这种分类的意义与价值可以参照图书馆系统的图书分类法的必要性和实用价值。

与此同时，我们相信，在不久的未来一定会形成在新的技术基础和新的分类基础之上的双频资料库的公共服务体系。新技术是指双频搜索技术，实质上是针对音频和视频这类非结构化的数据源，通过音像识别、单帧搜索和自动关联等技术，来实现对双频内容的信息搜索和提取。这是一种双频全文的索引管理。我们这里将要进行的工作，是一种目录分类管理。对于双频资料的公共服务的任务来说，两种方式都是需要的。特别

[1] 参见孙宝国的《电视纪录片形态辨析》，http://blog.sina.com.cn/s/blog_4c3f9ce9010007ab.html。

是，目录分类管理还有更为重要的媒介认识意义和创作实践意义。这两种"管理"的相辅相成的前景是毋庸置疑的。

把传统的电影概念拓展为"双频媒介"意义上的广义电影概念，是本文反复强调的一个重要观点。在这种观点的支撑下，我们需要对广义的电影作品提出了一个泛媒介的、一体化的分类设想，依据双频（或多频）手段的三种主要表现原则，重新对电影的复杂形态进行界定和分类。

所谓电影的形态，指的是由于电影的媒介——声音和画面的主要表现原则的差异性而产生的状态和属性。形态不同于电影类型，它所力图描述的是一个更加宽泛的集合——广义的电影，而不仅仅是虚构的故事片。形态的划分遵循的主要是电影作品在文本结构上的差异，这一差异还会有一些其他连带的因素，也是划分形态必须考虑的，如影片的题材、内容等，最终这些差异还会体现在双频媒介的使用上。因此，形态不仅仅是一个外延型的概念，它不仅仅描述了广义电影作品包括哪些具体的形态，甚至子形态，更是一个描述叙事、结构、题材、内容、媒介使用等多重关联因素之间动态关系的概念，这些因素之间较为固定的匹配即形成一种相对稳定而清晰的电影形态。

既然如此，形态这个概念在广义电影领域便发挥了类似故事片中的类型概念一样的描述与界定功能。对于广义电影观而言，这个概念是不可或缺的。同时，正如类型概念的复杂性和不稳定性，形态的概念也是复杂的和相对的：形态的划分依据的不是某个一致性的标准，而是诸多因素之间的复杂关系；这种关系是动态的，发展的，因此对电影形态的体认，将是一个历史性的过程。

接下来，我们可以尝试将广义的电影形态划分为三大种、六小类：**叙述**（故事片、资料片、节目片、广告片）、**论述**（论述片）、**虚拟**（虚拟片）。

必须指出的是，这样的分类只是双频分类研究的一个起点。因为我们知道，直到目前为止，电影、电视等作品的形态仍然处在剧烈的发展和变动之中，类型之间存在着交叉地带。但这并不影响我们的分类。正如尽管

确实存在着具有两性性征的人，但是这并不影响我们把人类分为男性和女性两大类。

刘洁提到，法国著名导演让·雅克·阿诺拍摄了一部介于纪录片与故事片之间的电影《熊的故事》（*L'ours*，1988）。影片讲述了一只失去母亲的小熊约克经历了各种磨难——猎人的追捕，美洲豹的追杀等等，最终逐渐长大的过程。在阿诺镜头下的阿尔卑斯山显得辽阔而肃穆，影片几乎没有配乐，真实重现生活在阿尔卑斯山上的熊的生活——自然界的捕食与被捕食，熊简单、直接、充满着原始暴力感的猎食活动。如果仅仅是为了记录熊的生活，那么《熊的故事》也就是一部普通的纪录片，与《动物世界》没什么区别，但影片却虚构了人熊之间的冲突，使人的猎熊活动贯穿了整部影片。当大熊终于把猎人堵在山崖上时，面对缩成一团双手紧抱着头泣不成声的猎人，大熊最终选择默默地走开。而死里逃生的猎人心中十分愧疚，放弃了他们的猎熊计划。就像影片最后的那句话："最激动人心的往往不是捕杀，而是放生。"[1] 很明显的是，这类影片虽然存在，但是不仅缺乏发展空间，而且意义有限。

这里还要提到的一点是，在我们的分类体系中没有动画片的位置，尽管动画片已经是一个具有大量作品的类别集合。动画片不仅可以有故事片，而且还可以有"纪录片"，当然也可以有论述片。动画片是动画技术和电影技术相结合的产物。电影是运动中的事物表象的记录与呈现，动画是运动中的事物的表象的解构与重构。[2] 在我们看来，动画技术一定会在论述片的未来发展中具有巨大的发展空间和发挥巨大的作用。

我们暂时提出的六种形态是：

故事片：运用电影（双频）记录手段呈现**故事**的作品类型；

资料片：运用电影（双频）记录手段接近**事实**的作品类型；

[1] 《纪录片的虚构：一种影像的表意》，刘洁著，中国传媒大学出版社，2007年版，第137页。

[2] 《动画原理》贾否著，安徽美术出版社，2008年版，第3页。

论述片：运用电影（双频）记录手段探讨**问题**的作品类型；

节目片：运用电影（双频）记录手段呈现**事项**的作品类型；

虚拟片：运用电影（双频）记录手段呈现**情境**的作品类型；

广告片：运用电影（双频）记录手段介绍**产品**的作品类型。

第二节 广义电影的主要形态

一、故事片

即虚构叙事性电影，是电影电视发展得最为充分的一个种类。电视出现以后，故事片逐渐突破了原有的疆域，突破了电影院的空间，演变成媒介大产业传输链中一个最有活力的有机组成部分。这类作品不仅通过影院，而且还可以通过收费电视频道、有线和无线电视网络、卫星直播电视、DVD、LD、VHS、互联网、移动通讯工具进行传播，如影随形地伴随着人们的生活，人们可以更加自由地选择在不同的时空，运用不同的媒介进行观看。

目前，电视剧、电视电影的发展趋势是走向影视融合。我们可以说，电视剧是影院故事片在电视这种媒介方式中的体现；我们也可以说，电视电影是按照电影规格制作的电视节目。D·塞尔夫在《电视剧导论》一书中将电视剧分为单本剧、剧场剧、纪实剧、系列剧、连续剧、肥皂剧、直播电视剧七种。张智华则将电视剧划分为：青春偶像剧、情景喜剧、一般喜剧、武侠剧、破案剧、言情剧、伦理剧、科幻剧、历史剧、古装剧和混杂剧十一种。

面对广义电影中的"故事片"，我们首先可以采取的分类策略是，先把影院电影、电视电影和电视剧放在一起从内容的角度进行一体化分类。

参照电影类型分类的方法，我们可以考虑十一个种类：爱情片、动作片、警匪片、奇幻片、惊险片、喜剧片、战争片、伦理片、历史片、科幻片、儿童片。这种分类同样能够适应未来网络电影、手机电影和空间电影的发展。

如果根据当前在记录手段、呈现方式和创作规范等方面的差异，即媒介手段带来的创作规范的差异，则可形成五种类型：影院故事片（或银幕电影）、电视故事片、网络故事片、手机故事片、空间故事片。以后，随着技术的不断进步及成本降低，电视电影既可能归入影院电影类别，也可以归入电视剧类别。处于两栖或多栖状态。网络电影和网络剧分别发展的情况似乎不太可能出现。网络双频的发展不可能再走电视双频发展的老路。

影院故事片和电视故事片已经是我们非常熟悉的形态，这里不再展开讨论。作为故事片形态中的崭新类别，网络故事片、手机故事片、空间故事片目前尚未受到足够的重视，需要着重论述。

首先来看网络故事片。

2000年5月5日据称是全球第一部网络电影的《量子计划》（*Quantum Project*）在www.sightsound.com上全球首映，全部数字制作，片长32分钟。同年6月，片长只有3分钟的全数字影片《405：惊魂时速》（405，2000）在网上首映，仅一周时间，便有25万人次下载了该片，在与iFilm公司签约之后，创下了100万次下载的空前纪录。2000年8月18日，台湾拍摄的网络电影《175度色盲》在网上首映，片长16分钟，具备可正着看、倒着看、跳着看的浏览功能，为首部曲。第二部曲片长60分钟。大陆2007年拍摄了大陆首部网络贺岁电影《草草不工》，片长100分钟。

网络的传播作用奠定了网络故事片发展的坚实基础。计算机与网络的结合使虚拟空间和信息社会真正得以成型，计算机网络信息的海量存储与实时更新使得网络终端的使用者和发布者同时从时间和空间的约束中得到了解脱，大量专业网络电影网站的出现更是标志着网络电影已经进入了大众的视野并具备了产业化的规模。

一般来说，我们对于网络电影的理解可以分为两种：其一是指电影以网络作为其传播的渠道；其二是指专门为网络量身定制的电影（如微电影）。

将网络作为电影的传播渠道属于电影传播史上的一次重大革命。它的兴起主要得益于互联网信息交流速率的提高。在互联网发展的初期，由于

网络连接速度的限制，网络使用者很难通过家用计算机网络欣赏高质量的影片。近几年来，随着宽带网络、光纤网络技术的普及，观众已经可以很容易地通过网络途径下载或在线观看自己喜爱的影视作品。据《中国电影报·产业周刊》发布的统计，截止2006年，国内7,800万拥有宽带网络的网民[1]中有超过半数的人通过网络直接或间接的收看电影节目，而中国电信公司旗下的"互联星空"及中国网通的"天天在线"等发布平台都设有专门的在线影视点播栏目。[2]以网络途径传播电影的势头和影响力已经得到了各方面极大的重视。电影公司与网络公司联手，在推出新片时允许有条件的网络在线观看已经成为各大电影公司扩大其影片受众面和影响力的一个重要营销手段。另据报道，美国奥斯卡电影艺术与科学学院（AMPAS）董事会早在2000年6月13日就公开对外宣布，任何影片若不是通过剧院公开首映，将不具备角逐奥斯卡奖的资格。在这项新规定中特别点名不得"透过网络首映"。而美国电影艺术与科学学院在以上规定公布的两天后也申明：任何在互联网上首映的影片都不能参与奥斯卡金像奖的角逐。[3]闻名于世的"奥斯卡"委员会的这些规定正是从另一个侧面说明了通过网络传播电影的巨大生命力和冲击力。

相对于通过网络途径传播电影，专门为网络量身定做电影则是网络对于传统电影制作理念的一个突破和挑战。它的出现除了有赖与网络技术的发展之外，更得益于前已述及的数字化电影制作技术的成熟和DV等便携式设备的普及。网络电影的形式从根本上降低了电影制作的门槛，更多的人可以凭借DV和简单的制作工具完成自己的电影梦，通过网络进行发布和

[1] 据中国互联网络信息中心《中国互联网络发展状况统计报告》的数据，截止2005年7月，中国互联网用户为10,300万。其中宽带网络用户为5,300万，这一数据在2006年末激增到了7,800万。

[2] 转引自朱倩、李亦中的《希望之春：当电影遭遇互联网》，载于《现代传播》，2006年第4期。

[3] 《作为传媒的电影和作为产业的电影》，熊澄宇、雷建军著。，载于《当代电影》，2006年第1期。

交流。网络电影成为一种更具即时性、互动性、原创性的电影呈现方式。在播放方式上，网络用户可依据自己的喜好以各种不同的方式观看电影，任何时间只要能上网就能收看到电影。2000年，第一部网络电影《175度色盲》在台湾诞生；同年，大陆第一部网络电影《天使的翅膀》也拍摄成功。网络电影的魅力已经引起了电影界巨大的关注。2003年9月19日德国柏林举行了网络电影节，并有来自法国、美国、英国、加拿大、荷兰、意大利、德国、瑞典、挪威等九个国家的代表展播了他们制作的网络短片。[1] 另外，在垄断全球影片市场的好莱坞八大制片厂中，米高梅、派拉蒙、华纳兄弟、环球、索尼等五家公司已经共同投资联营企业从事网络电影业务；由世界级导演李安、吴宇森、王家卫等分别执导的《人质》等8部宝马网络短片系列也已经成为了网络电影的经典作品。[2] 网络电影的潜在艺术价值和巨大商业利益正在逐步受到人们的重视。

对网络电影的第二种理解正好符合了本章的分类原则，网络故事片则是众多专门为网络量身定制的电影中的一个重要类型。从2000年8月第一部网络电影《175度色盲》问世至今，我国的网络电影已经发展了八个年头。期间涌现出了一大批脍炙人口并至今为广大网民津津乐道的网络短片，如《大史记》系列、《网络惊魂》（2004）、《这一刻》（2005）、《一个馒头引发的血案》（2006）、《春运帝国》（2006）、《山城上班族》（2006）、《小强历险记》（2006）、《故事无双》（2006）、《我们没有隐私》（2007）、《打劫》（2008）等等，面对着迎面而来的网络故事大潮，有些研究者将它定义为"专为在网上播放而制作的电影短片，一般播放时间为5分钟，最长不过30分钟"，并进一步将其特点归纳为："内容刺激过瘾、短小精悍，大多具有颠覆传统、反叛主流、戏仿大师、针砭时弊的冷幽默倾向，风格和节奏都

[1] 《作为传媒的电影和作为产业的电影》，熊澄宇、雷建军著。，载于《当代电影》，2006年第1期。

[2] 同上。

更加接近快节奏的都市生活,制作没有门槛,成本低廉,容易操作且轻松活泼,不仅能够满足自己的表达欲望,甚至可以获得明星般的追捧。网络短片的流行很大程度上因为它帮助生活在现代都市中的人们释放了工作和生活的压力,使单调枯燥的生活不再乏味。"[1] 基于笔者一直对网络故事的关注,以上说法虽有一定道理,但大部分内容却还值得商榷。其中最大的问题是对于"网络故事片"的定义:并不是所有在网络流行的短片都可以被称为网络电影,更不用说网络故事片。网络红人胡戈的作品《一个馒头引发的血案》和《春运帝国》就只是利用一些影视剪辑的技巧,将不同作品(如陈凯歌导演的作品《无极》和张艺谋导演的作品《英雄》)中的画面剪辑后拼贴在一起,再配以旁白、评论,最后以社会新闻评论类电视栏目的方式杂糅在一起,构成了极具喜剧效果的短片。而《打劫》则完全是一群高中生对冯小刚的电影《天下无贼》中打劫片段的戏仿。这些短片在网络上广为流传,内容的确符合上述"刺激过瘾、短小精悍,大多具有颠覆传统、反叛主流、戏仿大师、针砭时弊的冷幽默倾向"的特点,但笔者认为,这些短片并不能被列为网络电影的范围之内。记得一位文化学者曾经说过,当今社会混淆了"信息"、"消息"和"知识"的含义。信息时代和传媒时代的到来让人们迷失在一个信息爆炸的氛围之中,人们每天从不同媒体接受到不计其数的资讯,但其中真正的知识却是十分有限的。并不是所有的"资讯"都可以被称为"知识"。这也许是身处当下这个信息爆炸时代的人们却愈发失去信仰和觉得空虚的重要原因之一。同理,并不是所有的网络短片都可以被看成网络电影或网络故事片。对影视作品进行分类的一个很重要原因是为将来建立影音媒体数据库做理论准备,笔者认为,如果将来能够建成一个便于海量影音双频媒体统一储存和检索的数据库,类似以上内容的网络短片也很难被收入收藏和检索范围之中。这里我们可以

[1] 参见陈思之的《何为网络电影》,原载于《家庭电子》,转引自维普期刊网;李磊的《网络电影的"钱景"》,转引自维普期刊网。

参考一下传统的纸媒体收藏和检索历史，即图书馆馆藏书籍或资料。人类文明几千年的历史中出现过无数的文字作品，但真正能够经历时间考验并被保存至今的也只是其中的一小部分。当然这里面有技术方面的原因，但笔者始终认为，作品的内容和意义还是历史选择的最基本的条件。

综合以上内容，网络故事片作为故事片中的一大类型，应该专指那些针对网络媒体传播而制作的表现虚构叙事性故事的作品类型。通过网络传播是这一类型故事片的标志和最重要特点，从本质上说，网络故事片并不像稍后将要讨论的手机故事片和空间故事片那样，需要在制作时考虑媒体的特点做出较大的调整，它与传统影院故事片和电视故事片的差别主要表现在影片投资、传播媒介，以及与之相应的营销手段上。网络故事片面对的是广大宽带网用户，采取免费或者低收费的观看方式，影片收入的主要来源一方面依赖网络受众群的数量优势，另一方面则依靠网站点击率所带来的广告赞助。网络短片《故事无双》的制片方就指出，他们投资用于拍摄这两部影片的总成本是60万元人民币，下载一部片子一次收费2元，如果平均按100万次点击下载计算，能产生200万元的"票房"。拍100部同样规模的短片需要6000万元，但却能产生2亿的"票房"，而同样的投资只够拍一部《千里走单骑》或者1/5部《无极》。[1] 而在国内很有影响力的免费视频播放网站土豆网的主页面上，笔者看到来自8个不同广告商的广告占据了网页的显眼位置，正是这些广告商的赞助，支撑着免费网络故事片的传播。而所谓的"无门槛"、"草根性"、"非职业"等等都不是支撑网络故事片区别于其他故事片类型长期存在和发展的根本所在。

手机故事片是另一种重要的故事片子形态。

手机故事片成为故事片分类的一大独立单元主要"仰仗"手机这一多媒体终端设备的强大市场占有率。短短十多年时间，我们亲历了手机从少数人拥有的高端通讯设备到人手一台成为日常必不可少的沟通工具的过

[1] 资料来源：南方网。http://www.southcn.com/it/itgdxw/200603090850.htm 。

程。手机自身也经历了从最初的"砖头机"、"大哥大"到屏幕手机、立体声音乐手机、彩屏手机、照相手机、多媒体手机等技术升级和更新换代。现在的手机现在不仅是人们生活中必备沟通工具,也是一个微型的多媒体终端设备。大部分手机现在已经具备无线上网、影音播放等功能。而近几年流行的PDA（Personal Digital Assistant）手机和3G通讯技术更是让手机本身变成了具有基本电脑功能的手持移动通讯多媒体设备。这意味着,手机成为影音播放载体的技术问题已经基本解决。出于上述原因,笔者认为,虽然手机故事片现在并未成为一个主流的成熟影片类别,但它的潜力（尤其是商业潜力）将是不可估量的。在此,我们先虚位以待,略带前瞻性的分析一下手机故事片的界定和它的一些特点。

与其他四类故事片类别相比,手机故事片的界定略有不同。我们将手机故事片定义为专门为在手机这一多媒体终端设备上播放的故事片。在此,我们面临一个需要说明的问题：其他四种故事片分类,无论是影院、电视、还是网络、空间,我们面对的都是单一的播放媒介,即电影荧幕、电视显示屏、电脑显示器、和特定的空气介质,[1] 而现在流行的手机在机身的不同位置大都配有用于影像摄录的摄像头,且通常可以达到100万到800万像素不等,这就意味着手机凭借自身的功能就可以完成影片的初步拍摄,它不仅仅是单一的播放媒介,同时也是一个简单的制作工具。面对这一情况,我们是否应该将手机故事片定义为由手机拍摄并用于手机上传播和放映的故事片类别呢？ 笔者的答案是否定的。

手机的出现和发展是为了满足人们对于日常通讯的需要,随着科技的发达,手机被赋予了越来越多的附加功能,诸如上网、影音播放、图像摄录等,但从存在的本质上来说,它还是人们在需要时拿出来沟通和消遣的

[1] 当然,也许有人会提出质疑,现在许多笔记本电脑的显示屏上都带有简单的摄像设备（摄像头）,它不能仅仅被看成一个单一的播放媒介。笔者当然不否认这一事实,但从现实角度出发,利用电脑显示屏上摄像头进行影像摄录并制作成故事片的可能性并不太大。故在此不做讨论。

工具。它的影音播放功能可以成为使用者消遣的手段之一，但是它的摄录功能却很难被使用者用于影像制作领域，尤其是故事片的制作领域。有报道称，2005年10月26日，北京电影学院副教授陈廖宇向媒体宣布他从2005年7月开始进行了一系列的手机电影拍摄实验。他使用索尼爱立信公司出产的K750c手机拍摄制作了包括故事片、纪录片、广告片、MV在内的多部手机电影作品，并根据手机的技术特点总结出了拍摄手机电影的体会与经验。陈先生指出："只要拥有一部可以拍摄的手机，人人都可以尝试一下拍电影的感觉，人人都可以用电影来表达自己的想法，人人都有可能用手机记录自己所看到的生活。"该报道在评论中说道："如果说DV使电影走近普通人的话，那么手机电影几乎就是电影平民化的终极表现。如果说卡拉ok使人人可以体验当歌星，那么手机电影则使人人可以体验当导演、演员。所以手机电影极可能成为一股新的娱乐潮流。因为电影和手机都是年轻人所喜欢的事物。现在有的年轻导演是从拍DV电影起步的，谁又能断定将来不会有导演是从拍手机电影起步呢？"[1] 这个报道无疑是让人兴奋的，它标志着中国第一部真正的手机故事片《苹果》的诞生。但是从2005年至2008年的三年时间内，陈先生预计的情况似乎并没有出现。笔者认为，在如今信息爆炸，流行文化泛滥的时代，用三年的时间来检验一种新兴的流行文化是否可能有产业化发展的趋势已经足够了。笔者并不否认手机是"电影平民化的终极表现"，也同意人人都可以通过手机来"尝试拍电影的感觉"，来"表达自己的想法"，甚至"当导演"、"当影星"。但利用手机制作故事片是否真的可能成为一种稳定的流行趋势却值得商榷。应该引起注意的是，手机的摄录功能对于纪录片制作来说，无疑是一个巨大的优势。因为纪录片要求的是客观真实性，而手机的普及性和日常使用率正好满足了纪录片的要求。所以，我们可以在网络上看到越来越多的利用手机摄像头拍摄下来的生活场景。

[1] 参见《电视字幕·特技与动画》，2005年第11期。资料来源：维普学术期刊网。

据美联社2006年6月14日的报道，作为第一部手机电影[1]，意大利导演芭芭拉·塞格赫茨的长约93分钟的影片《爱的集会》(*Comizi d' amore*)拍摄完成，并向全世界发布。这部对意大利著名导演帕索里尼的影片《爱的集会》(*Comizi d' amore*, 1965)进行了现代演绎的影片被导演定义为一部纪录片。[2]以上内容都可以看出手机摄录功能对于纪录片拍摄的作用。但同时，我们也能看出，对于那些表现虚构性故事的影片类型，尤其是拍摄需要事先设计并且在拍摄过程中有人为因素介入的故事片，手机摄像头所具备的特点就很难再实现它自身的价值。新版《爱的集会》的导演也在采访中透露了她认为的手机电影拍摄中难以避免的一些缺憾，如对光照不足、颜色灰暗的画面表现不够清晰，麦克风的缺失大大降低了声音的传播距离，电影拍摄手法单一等等。结合以上分析，笔者还是坚持，手机故事片就应该是通过其他手段制作，并专门针对手机播放媒体的那一类故事片。

从现在的发展趋势来看，手机故事片的主要模式还停留在利用格式转换软件将电影、电视节目转换为适合手机播放的特定格式并导入手机进行观赏的框架内，还没有出现比较有影响力的专门针对手机播放媒体制作的故事片。但笔者预计，这样的模式不会持续很长的时间。

随着影视作品版权管理的进一步完善，尤其是对网络资源免费下载的管理体制进一步健全，"坐享其成"的影片资源及其渠道将大大缩小。

更重要的一点是，笔者并不认为这是手机故事片发展的一个合理模式。依据手机本身的特点和它的使用特征，手机故事片应该具有以下特点。

(1) 故事片时长偏短。针对手机在使用中的特点（更多被运用于打发零散的闲暇时间），手机故事片应该具备情节紧凑、内容精彩且高潮集中的特点。许多的手机故事片的受众只是在上下班或短暂的休息时间内拿出手

[1] 这里又出现了"第一部手机电影"的说法。显然，之前提到的陈廖宇先生的手机电影并没有得到世界范围内的广泛关注。本文主要讨论手机故事片的界定和特性，关于到底谁才是"第一部"的争论，本文只希望提供相关资料，不参与具体讨论。

[2] 资料来源：http://news.xinhuanet.com/newmedia/2006-06/15/content_4702962.htm

机消遣，短小精彩的手机故事片则可以满足手机使用者这方面的需求。我们很难想象，一个手机使用者会在10分钟的休息时间内拿出手机，将一个时长为2小时的长片调整到上次暂停的情节上，然后急忙观看10分钟，再将余下的故事留作下次观看。我们当然也知道，一个观众不太可能会在集中的休息时间（如晚间休息时段）内拿出手机，花2小时不间断地观看一部手机上播放的电影大片（在同样的时间和条件下，他/她完全可以坐在电脑或电视前享受更加舒适和精彩的"视听盛宴"）。同时，考虑到手机故事片在传播上的特点，即通过手机网络进行交流和分享，手机故事片的时长也应该尽量控制在一定的范围内（可以说，只要能设计好一个精妙的故事，时长越短越好），这样才更便于手机之间的传播。因为手机在数据传输性能上毕竟还是无法与电视、网络等平台相媲美。

（2）情节应该围绕人物关系或事件内容展开，语言表达的重要性将大大超过画面内容。针对手机自身的特点（体积较小），我们很难要求手机故事片在制作中过分追求视觉冲击力。这是手机作为播放媒体无法与电影、电视甚至网络一拼高下的一个方面。所以，手机故事片的内容必须在"巧"、"思"、"乐"上下功夫。

尽管手机故事片有以上诸多限制，但笔者认为，只要利用手机自身和其在日常使用中的特点制作出与之相适应的故事片，凭借其他渠道无法比拟的使用率和市场占有率，手机故事片一定能成为一个重要的故事片类型。我们只要看看现在流行的网络短片和人们无时无刻不在收发的手机短信息就不难得出肯定的答案。王小帅导演的戛纳获奖影片《青红》（2005）就已经被制作成了适合手机播放的6个时长3分钟的系列电影片段。2005年6月28日下午，北京电影学院院长张会军与著名导演谢飞、李少红、黄磊、徐静蕾等一起参加了主题为"手机电影剧本征集、拍摄"活动的发布会，并承诺这些剧本将由著名导演田壮壮、李少红、顾长卫、贾樟柯、王小帅、侯咏、黄磊、徐静蕾、张建栋等拍摄成为3到5分钟的手机电影（注意，这里再一次提醒我们，手机故事片并不是用手机拍摄，而是用一般电影的制作方式拍摄出适合

手机播放特点的电影）。手机故事片已经得到了社会各界相当的重视。

空间故事片是另一种新媒体电影形态。

相对于以上四种故事片类型，空间故事片的分类可以算是一个大胆的设想。虽然到目前关于空间故事片大类别的划分还仅仅是一个设想，但空间故事片对许多电影爱好者已经并不陌生。

从技术层面上讲，空间故事片也可以被称为"全息影像故事片"。全息影像技术早在20世纪70年代就已经开始实际应用。其基本原理是利用光的干涉原理，将物体发出的光或者从物体上发出的反射光先用分光技术分裂成两束相干光，让这两束相干光在胶片上叠加并记录在胶片上（即在胶片上感光），这是照相过程，然后冲洗胶片得到全息照片。全息影像一般用激光进行，这是因为激光的频率单一，效果好。全息影像有两种，一种是单色全息影像，一种是白光全息影像。单色全息影像只能在相同色光的激光下来观察，白光全息影像可以在自然光下来观察。全息影像的效果与普通影像的效果的不同之处主要在于，普通影像是平面影像，通过影像只能看到其一个面，而全息影像是空间立体影像，通过影像不但可以看到其正面也可以看到其侧后面，更重要的是不论人将全息影像的胶片撕成多小的碎片，在每一个碎片上都可以观察到被拍摄物体的全部完整的影像。

为数不多的空间故事片已经出现在了世界各地的游乐场和一些高科技影院中，吸引着越来越多的电影爱好者参与并享受这一更加"完美"的视听盛宴。笔者就曾在澳大利亚黄金海岸的一家由华纳兄弟公司投资建造的主题公园Movie World内亲身体验了全息电影带来的全新观影模式：影片时长半小时，内容节选自好莱坞"梦工厂"公司出品的三维动画电影《怪物史莱克》。这个版本将其中最精彩的史莱克营救公主奥菲娜的片段运用全息影像技术进行了加工，"改造"成了一部空间故事片。观众只需佩戴特殊的偏光眼镜，就可以在影院内看到更加逼真的三维立体影像。配合剧场内的相应设施，全息影像使观众的观影经验突破了传统的视听模式。比如当史莱克驾马车飞奔去城堡营救奥菲娜公主时，观众的座椅可以根据影片情节

中的马车驶过不同的地面障碍物进行不同频率和强度的震动；当影片中的"小怪物"打喷嚏时，前排座椅的后部会通过一个小型喷雾装置喷出类似于"唾沫"的小水珠；当马车通过森林时，剧场内则弥漫着各种花卉散发的芬芳。其中，给笔者留下最深印象的一个段落是史莱克驾着马车由远及近飞速驶过的一个地面视角的镜头。为了观察观众的反应，我在第二次观看时特意摘下了偏光镜，看着周围的观众。当这个段落出现时，伴随着惊叹声，场内的大部分观众不由自主地将身体后倾并紧贴座椅靠背，当马车"从观众头顶飞驰而过"时，轻微的惊叹声顿时变成了全场的"惊呼"，观众迅速弯腰并将自己的身体深深地"埋进"座椅里，试图躲避被马车碾过的"厄运"。这一场景与人们第一次看到卢米埃尔兄弟拍摄的短片《火车进站》时纷纷逃离坐席的场面是多么的相似！它说明，全息故事片的出现，必将让已经习惯二维平面影像的观众的神经受到新的刺激。它的出现预示着电影全新时代的到来。那时的电影给观众带去的将不仅仅是视觉和听觉的感受，还会进一步延伸至触觉、嗅觉等人类其他的感觉系统，观众接收到的将是综合更多感觉系统的复杂内容。它的普及将改写诸如电影本体论、电影接受美学等众多领域对电影的基本思考。

　　遗憾的是，受制于技术与制作成本等各方面的局限，这一类型的影片在当下并未进入主流故事片的行列。参照电影发明之初所经历的种种"坎坷"和其后的发展轨迹，谁又能断言，空间全息故事片在将来不会成为人们观看故事片的主要模式呢？笔者相信随着科技的进步以及人们对影音双频媒体所提供的视觉刺激需求的进一步要求，它很有可能在不久后成为故事片的重要发展趋势之一。

　　现在已经有一些公司将全息影像的"空间性"推向了一个更高的层次。[1]

[1] 如美国的IO2 Technology公司开发的Heliodsplay技术，利用一套投影系统，包括一台投影机和一个空气屏幕系统，在空气中显示出3D影像，并且还可以通过"指触"的方式来控制空气中的影像。

新的技术可以让观众摆脱对特殊观看仪器（如看一般全息电影所需要的偏光眼镜）的需求，甚至已经使影像脱离了银幕的束缚，直接将三维画面投射在特殊范围的空气介质中，让观众打破所谓的"画框"、"窗户"、"镜子"等各种传统意义上对观影隐喻的局限，坐在以舞台为中心可360°观看的席位上，仰望着由光影打造的"真实"故事（也许那时对"真实"的定义也需要重新改写，而对电影内容的描述已经不能用"画面"一词来指代）。相信，随着科技的进步和普及，这一梦想将在不远的将来实现。到那时，空间故事片成为故事片分类中的一个独立且重要的类别就不足为奇了。

二、资料片

资料片即原来纪录片类别的主体部分，是指运用电影（双频）记录手段叙述和表现历史及现实的作品类型。其主要的功能就是，提供知觉和感受历史及现实的资料。这种界定估计会遭到纪录片创作者的强烈反对。其主要原因在于，他们并不了解，这样界定的依据是，现实不仅是不可复制的，也是不可记录的（当然也不能虚构）。可以记录的只是现实的表象，正是这些被有选择地截取下来的关于现实的表象（有时需要借助虚构手段），具有一种帮助我们了解和认定历史及现实的资料功能。这种界定彻底打破了过去强加在"纪录片"和历史及现实关系之上的全部神话。还有，他们也并不了解，记录表象并不只是"纪录片"功能，而是电影本身的而非纪录片专属的根本性功能。"纪录片"的称谓大有混淆记录这种"专门属性"和"非专门属性"的不良作用。为了帮助理解，我们还可以再想一想，文字有记录语言的功能。电影则有记录语言和现实表象的功能。文字没有单独形成"记录稿"这样一种文体，但是却形成了对于所谓"真实性"并没有特别强烈诉求的报告文学这样一种形式。如果电影形成一种"报告片"，可能会比我们目前所称谓的纪录片要更为合理。但是在电影的发展中却形成了混淆电影本性和片种特点的纪录片。其严重后果有待于认真彻底的清算。1979年，美国南加大等四所大学的电影学教授合编的《电影术语词

典》中对纪录片的界定是:一种非虚构的影片,直接取材于现实,并用剪辑和声音增进思想。[1]可以认为,这是一个非常有分寸的而且相当谨慎的界定。这里提到了一个重要的概念——"非虚构"。国内学者任远也特别明确地指出:"纪录片的定义本身就决定了纪录片让虚构走开。"任远还宣称:"非虚构是纪录片的最后防线。"[2]但我们注意到,刘洁出版了一本专门讨论纪录片虚构问题的著作《纪录片的虚构》。[3]还有西方所谓"新纪录电影",其实就是一个深入探讨和发展纪录片虚构特点的电影流派。所以,要讨论虚构和非虚构的问题,必须指出其是何种意义的虚构。虚构有两个意义,一个是指向意义,一个是手段意义,这两者有根本性不同。指向是非虚构的,但是允许使用虚构的手段(纪录片诞生之初便存在虚构的要素,如《北方的纳努克》中的搬演)来接近事实。这个定义说的是现实,这样说还不够全面。其实,历史也应该包含在内。当然我们也可以这样来理解,历史是一种过去的现实。还是用事实好。所以,应该把documentary的中译由原来的纪录片改译成资料片或者文献片,只是不要再译成纪录片了。事实上,无论是谁,把documentary译成纪录片,都是犯了一个已经造成了严重影响的历史性错误(哪怕是有历史原因的)。"纪录片"是一个有野心的狂妄的僭越电影之名。比起英文documentary的情况要更为严重。当然,这并不是说,西方学者对documentary的理解就没有错误。事实上已经有不少的西方学者认识到人们在对documentary的理解上的错误。德国著名纪录片导演埃尔文·莱塞就并不喜欢使用"纪录片"这个词,他建议使用"非虚构电影"的提法,目的是为了防止观众的错误期待。[4]其实还应该包括研究者的错误理解。中文误译的情况在历史上屡见不鲜。但是,造成了像纪录片这样比较严重的理论混乱及创作影响的例子却并不多见。例如,

[1]《纪录片的理念与方法》,中国广播电视出版社,2008年版,第47页。
[2]《纪录片的理念与方法》,任远著,中国广播电视出版社,2008年版,第45页。
[3]《纪录片的虚构:一种影像的表意》,刘洁著,中国传媒大学出版社,2007年版。
[4]《纪录电影文献》,单万里主编,中国广播电视出版社,2001年版,第569页。

国内高调宣称的所谓"真实是纪录片的生命"、"真实性是纪录片赖以存在的美学基础"等含混空洞的几乎是毫无意义的"共识",实际上严重地遮蔽和扭曲了纪录片与真实的关系。不仅严重影响了这类影片的创作,而且严重影响了对这类影片的研究,并形成了两者相互影响的恶性循环。如果换用"**接近事实**是纪录片的生命"、"**接近事实**是纪录片赖以存在的美学基础",就完全不同了。这样说是可以接受的,而且也是正确的。为什么呢?因为艺术真实也是真实。还有所谓的"本质真实"、逻辑真实,也都是真实性。而事实只有一个特点,就是它正在和已经发生过。这一点十分重要。貌似一字之差,实则谬以千里。所以,我们一定要按照新的观念和分类原则,把原属纪录片范围的主体部分称之为资料片。资料片才应该是被称之为纪录片的真正的名字。有两句话电影人应该记住:一切电影都是故事片(麦茨);一切电影都是纪录片(尼可尔斯)。前一句,打破了纪录片"非虚构"的神话;后一句,打破了纪录片"真实"的神话。还有一句话也应该记住:电影毕竟是电影(单万里)。这就告诉我们,资料片是电影,故事片是电影,但是绝不止这些。没有人能人为地圈定电影的版图。我们对资料片的常见子形态的分类包括自然类、社会生活类、人物类、人文古迹类、体育类、艺术类、医药卫生类等七大类。

三、论述片

论述片即非虚构论述性电影。它可以是历史性的,专题性的,或评论性的。它指的是运用电影(双频)记录手段叙述和表现某一论题的作品类型,在与文体或文类相对应的意义上,大致相当于我们所说的具有学术性或评论性的(论文和学术著作相对应的)作品形态。直到目前为止,人们仍不太知道如何对待这类影视作品。

论述片的界定,首先可以参照目前文字语言中对论述性作品的界定。由于电影语言与文字语言显然有从性质上到发展程度上的差异,因此文字语言论述性作品的规则,对论述片界定的适用性是有限的。然而,在一些

基本规则上，在对"论述"的基本性质及构成论述所必需的成分、主要结构和常用方法上，论述片与文字语言论述性作品应该是一致的。

论述片的首要特征就是观点鲜明，影片的全部内容和资料都是围绕着论题和观点来组织的。一般都包括论题、论点、论证几个部分，有一个提出问题、分析问题、解决问题的完整的论证过程。并且各部分之间主要是按照逻辑关系联系起来的。论述片有一些标志性的表现形式，如论述性的解说（字幕）、结构、动画、"杂耍蒙太奇"、对比手法等。此外，也有与"科技论文"、"整理性论文"等相应的"科技论述片"、"整理性论述片"。

事实上，许多纪录片在展现社会生活事件的同时，也透过事件来表达出鲜明的观点或见解，尤其是历史内容的纪录片，往往都透射出较为厚重的沉思意味。将论述片与一般围绕着一个主题展开的影片相区分，其中的关键就在于，是观点重于内容，还是内容重于观点。对于资料片来说，创作者在组织资料时会采取一定的视点和统一安排，有时还会夹杂着评论，但是展示资料本身是重点，资料的价值往往大于观点的价值。但就论述片而言，评论和见解不是可有可无的点缀，而是有机组织、层层相关的，并且最终为证明全片的中心论题服务。

论述片一般都是处理比较重大的问题，像政治、战争、历史、社会、经济、科技、军事、文化、自然等。还有非常重要的一点，就是论述片手法和形式的复杂。一部论述片甚至常常要动用当时已有的全部电影手段。这也是运用视听语言表现抽象逻辑的难度所决定的。论述片内容与主题之间的联系是富有逻辑性的，内容的进展也是依靠逻辑推进的。在结构上通常表现为提出问题、分析问题、解决问题几个部分。论述富于层次，手法多种多样。总之，论述片的形式在总体上表现出高度的有机性。

显然，对于论述性影片的判定，相对于论述性文字作品要困难得多。对于论述片的界定，也必须在参照文字语言对论述性作品的界定的基础上，通过梳理纪录电影的发展历史，分析相关观念及作品来进行。

从中外纪录片的发展历史来看，对论述片的界定具有重要意义的影片

类型主要有：汇编影片（大型历史汇编影片）、新纪录电影、政论片（社会评论片、观点纪录片、思考电影）。

如果说汇编影片的创作方式最早出现多少是受电影制作的环境和条件所限而采用的一种权宜之计，那么，在二次大战后至今，这种创作手法却获得了空前的发展。在这个漫长的过程中，如果说早期的汇编影片还属于类似文字语言中一般性议论文章的水平的话，那么自20世纪50年代以来主要在电视中发展起来的结合了多种新的表现技巧、信息极其丰富复杂的大型历史汇编影片，则可见这类电影组织视听素材的技术（主要是剪辑技术）和能力获得了巨大的提升，已经初步具有文字语言中的"学术论文"水准。在各种载体的影像资料变得越来越丰富的今天，汇编影片的创作方式越来越显现出它的重要价值和发展潜能。

20世纪90年代的"新纪录电影"是论述片发展的新方向。新纪录电影作品中体现出鲜明的观点和复杂的形式技巧。大型历史汇编影片和新纪录电影，在有机地组织视听素材表现主题上，代表了这个时代的最高水准，其中的许多作品都堪称迄今为止论述片的典范之作。目前电影的发展水平，使得运用视听形式表现思想仍然常常要面对困难重重、力不从心的境况。《文明》（*Civilization*，1969）的创作者肯尼斯·克拉克（Kenneth Clark）说："……我很快发现扩大每一个暗示和维持每一个概括要花费一年的时间，论述的要点几乎完全由缺乏逻辑或不完整的视觉证据来决定，形象的顺序通常又控制着思想的顺序。"尽管如此，通过电影手段表现概念、判断、分析、归纳、推理等思辨方法，进行逻辑的、精密的、富于层次的、高度有机的论证和说理仍然存在着巨大的潜能。

政论片是论述片中作品数量最多，发展最为成熟和完善的子形态。

政论片虽然严格来说是指以政治问题、事件为题材并表达一定观点的纪录片，但在历史上和实际运用中，通常被作为一个相当宽泛的概念，很多社会、历史题材的影片，因表现出较强的意识形态倾向性，甚至只要带有比较明显倾向性的纪录片，往往都被归于"政论片"一类。虽然这类影

片理论上最早可追溯到格里尔逊（John Grierson），但英国纪录片学派并没有从创作上使这一概念真正获得落实和发展，他们所倡导的"政论片"中实际上"论"的成分很少或是几乎没有，主要也就是社会性的题材和情景展示。正如英国电影评论家曼维尔指出的："在1935年，我们可以说，格里尔逊的摄制组对于电影的艺术表现方法比对电影表现所含的社会问题更感兴趣。"[1] 至于"观点纪录片"，让·维果在提出这一概念的时候固然指出作者要通过影片表达个人观点，但同时也特别强调了影片不可以明显地表现出人为介入、组织的痕迹，观点的表达必须在耐心摄取的影像中自然而然地带出，换句话说，作者必须不露声色地表达观点："当然，这里不允许有意识的表演。人物应出其不意地来摄取，否则就无疑抛弃了这种电影的文献价值。如果我们能够显示一个姿势所隐含的意义，能够从一个普通人身上出其不意地揭示出他内在的美或者他滑稽可笑的表现，如果我们能够根据社会的一次纯物质表现而显示出一个社会的精神，那么，我们就达到了纪录片的目的。而这样的纪录片就含有一种力量，使我们不由自主地看到我们以前是漠然与之相处的世界的内在面貌。"[2] 因此，"观点纪录片"与格里尔逊提出的"政论片"基本是"说明性"的，或充其量只是带有一定倾向性的，但"论"的成分是很少的或几乎没有的。不过，此后表现社会性题材的、评论性较强的社会评论片也正是以此为基础才在稍晚发展起来的，其中不乏论述片的例证。格里尔逊提出的"政论片"的主要贡献更在于"画面+解说"的制作模式。这一政论片一出现就提出的制作模式，不仅作为这一类影片的经典模式一直延续至今，而且作为纪录片的主流创作方式始终发挥着巨大的影响。这一模式的生命力源于将文字与视听两种媒介手段结合在一起所产生的威力。视听手段长于展现形象，而在传达思想观点方面，文字语言具有不可或缺的重要作用。政论片真正发展起来是在

[1] 《纪录电影分析》，单万里、张宗伟主编，中国广播电视出版社，2007年版，第55页。

[2] 《纪录电影分析》，单万里、张宗伟主编，中国广播电视出版社，2007年版，第54页。

二战时期，但此时的政论片大多是口号式的解说与图解式的画面，以致于现在很多人一提到政论片仍旧抱有呆板说教的印象，这种印象主要就是在这一时期形成的。只有解说语言的论证性与视听处理的复杂性有机结合，才能诞生真正意义上的论述片。就在二战接近尾声的时候，美国导演弗兰克·卡普拉（Frank Capra）为美国军方摄制的《我们为何而战》（*Why We Fight*，1947）正是这样一部影片，可视为第一部真正的论述片。二战后，在表现战争反思的影片中，出现了以《普通法西斯》（*Ordinary Fascism*，1965）为代表的思考电影，其中也不乏论述片的例证。

《华氏911》（*Fahrenheit 9/11*，2004）是政论片中最典型、最有影响力的影片之一。本片试图说明为什么美国会成为仇恨与恐怖活动的目标，为什么美国总是很容易就卷入战争之中，其矛头直指小布什政府。影片认为布什家族及与布什家族利益相关的一些美国政界人士与本·拉登家族之间存在不同寻常的政治和金融关系，而小布什取得的所谓"成就"不过是符合了他的自身利益，小布什政府通过散布恐怖情绪和假情报而蓄意挑起祸及内外的伊拉克战争，其反恐政策其实是为了转移民众注意力。总之，影片直指小布什应该对911事件、牺牲在伊拉克的美国士兵以及伊拉克死伤平民负责。影片的片名来自于美国科幻长篇小说《华氏451度》，因为华氏451度是书本的燃点，针对911事件，影片导演迈克·摩尔（Michael Moore）说："这是自由的燃点。"

从逻辑结构上看，全片是一个运用演绎推理进行论证的绝佳的例子。影片开始便针对小布什当选总统提出疑点（展示一些新证据）：小布什的亲戚埃利斯是福克斯新闻网的一名经理，他在大选之夜宣称小布什赢得大选有误导民众的嫌疑；4年前小布什与戈尔竞选总统期间戈尔在几个州获胜的镜头，那时媒体纷纷预测戈尔将获胜，CBS甚至断言"戈尔，又一个美国总统的诞生"——戏剧性的佛罗里达选票结果使戈尔以微弱票数失去总统座席，小布什成为美国新一任总统——小布什的车队在首都华盛顿遇到的不是欢迎和庆祝的人群，而是阵容庞大的抗议示威者，鸡蛋投向总统的坐

车，布什成为美国历史上第一个从后门溜进白宫上任的总统。很明显，这里通过对相关事件及画面略带戏剧性地编排，十分巧妙地制造了一种因果关系，其目的是想令观众接受这样一个假设：小布什偷去了总统职务，小布什的当选是一个阴谋。

随后，影片进一步针对911事件及官方解释提出疑点（展示一些新证据）：911后几天，美国已成"禁飞区"，前总统老布什和歌星瑞奇·马丁都因此而搁置行程，但在白宫的许可下，6架私人飞机和24趟商业航班将142名沙特人，包括24名本·拉登家族成员带出美国；美军士兵虐待伊拉克囚犯。这就论证了又一个假设：小布什政府阴谋制造了911事件及恐怖气氛，从而使贫穷的美国年轻人为其卖命。

影片接下来进一步揭示出小布什政府罪恶地发动伊拉克战争的"真相"其实是布什家族及政党对石油的贪婪与疯狂，并通过一系列证据来进行论证引导人们相信这一点：曝光在过去的25年里拉登家族与布什家族之间的业务联系，展示了小布什在服役期间的记录和被涂改的另一份与拉登家族有关的文档，指出小布什及他的好友与许多沙特石油公司建立了密切联系；小布什政府的代表在2001年夏还与塔利班的代表碰头，他们根本就是重视石油而漠视本·拉登的问题，在911事件发生两天后，小布什仍然与沙特的班达尔王子共进晚餐；听到世贸中心遭到袭击后，小布什没有表现出任何惊讶，解说质问："他是在想早应重视中情局于一个月前便向他提供的数份袭击预测报道吗？"

接着，影片表现了在伊拉克战争中的美军和伊拉克普通人的种种状况，包括911受难者家属的哭诉、美国一家人认真学习什么是恐怖主义、伊拉克平民的痛斥和哀嚎、美国士兵对战争的绝望情绪、战争中失去子女的美国父母的痛苦等场面。影片试图说明他们为人所利用，不明就里地卷入了这场祸及内外的战争，并在最后通过结论性的断语，再次在小布什政府的举动和战争之间建立了一种因果关系："小布什政府利用911三千多名死难者为他们的政治目的服务。""我想象不出来比一个总统用谎言把一个国家

拉进一场战争更糟糕的事。而这场战争,是普通的美国人民,普通的年轻人在付出牺牲。"

总之,影片以证实小布什政府的罪大恶极为最高目的。摩尔从不讳言他拍摄《华氏911》的目的就是要把小布什赶下台,毫不掩饰地对共和党及其策略进行鞭挞。他直截了当地表示,不在意影片口碑如何,只是希望这部影片可以改变11月的美国总统大选:"如果有人在看完影片后,放弃投布什的票,电影就算成功了。"影片确实将这一立场贯彻得非常彻底。迈克·摩尔在本片赢得奥斯卡奖的颁奖典礼上,面对全球几十亿观众发表了一番著名的演说:"我们都喜欢创作这种非小说类的电影作品,我们喜欢非小说类作品,可我们生活在一个虚假的时代里。在这个时代,我们得到的是虚假的选举结果,我们选出了虚假的总统。在我们生活的这个时代,有这样一个人找到一个虚假的理由把我们带入了战争。无论是伪造的录音带还是伪造的橙色警戒,布什先生,我们都反对这场战争,布什先生,我们为你感到羞耻!"[1]

纪录片史上用电影来表现思想、阐述观点的努力从未间断,政论片、社会评论片、观点纪录片、思考电影等等,或强调一种模式,或强调社会表现,或强调战争反思,然而却从来不是以自己的名义。这与纪录片一词从一开始就被误认,其真正的实质几乎从未被抓住过密切相关。论述片在纪录片的禁锢中是不可能真正得到发展的。

从论述片的发展历程来看,作为一个单独的形态,其发展程度、作品数量和样式都尚未达到足以形成系统分类的程度,也无法进行严格的分类研究。但是,作为一种形态,我们应该为其正名。从论述片目前的发展势头来看,未来论述片至少会出现五种子形态:历史片、专题片、评介片、专论片和科教片。这里只能对主要的子形态进行简要说明。

[1] 参见章翔鸥的《迈克·摩尔:布什最不喜欢的人》,见http://zhangxiangou.blshe.com/post/28/17611。

首先来看历史片。

目前电影在"书写"历史方面已经获得了不小的发展，并且具备了相当的水准。历史题材的电视片持续升温，制作水平日益攀升，也越来越引来史学专家的关注，而尽管不是传统意义上的学者但却偏好历史研究，并采用与史学家的学术研究方式并无二致的工作方式来制作影片的"学究气"的导演也不乏其人。美国导演肯·伯恩斯（Ken Burns）就是一个标志性的人物。

伯恩斯对每一部历史片的准备有着近乎苛刻的要求，包括透彻研究拍摄主题，与学术顾问密切合作，撰写各种各样的解说方案，搜集整理众多的背景材料和专业评论等。以他在1990年制作的著名影片《美国内战史》（The Civil War）为例。该片制作历时6年之久，脚本经15次易稿，最终长达372页。影片通过反观南北战争反思与审视美国历史，揭示出美国精神中的两个重要内涵：自由与平等，在这个多元文化时代为观众重塑了美国精神的价值。影片以表现南北战争中的重大战役为线索，并在其中穿插了战争中女性的角色、军营日常生活、战地医院、战争中使用的枪械等主题。影片还开创了这类作品的一种经典模式：通过扮演特定历史人物的画外音阅读文章、日记和信件来进行叙述。影片还以多种效果细致展示了1.6万多张照片，并由专家尤其是历史学家出镜作进一步的评论和阐释，包括介绍大量战略和统计数据。影片上映后轰动美国，在电视台黄金时段的首播刷新了美国公众电视网有史以来的收视纪录，获得了四十多个重要影视奖项，包括两项艾美奖、两项格莱美奖、美国制片人行业协会年度制片人奖以及林肯奖等。《纽约时报》称该片是"美国纪录片历史上具有里程碑意义的作品"，认为伯恩斯"已成为他的同代人中最多才多艺的纪录片制作人"。[1]

再来看专题片与专论片。

专题片，即改编自学术专著的论述片，是根据论述性文字作品，用电影语言翻拍而成的论述片。专题片和专论片的唯一区别就是学术著作和学

[1]《纪录电影分析》，单万里、张宗伟主编，中国广播电视出版社，2007年版，第282页。

术论文之间的区别。从1927年开始，爱森斯坦就反复提出要用电影手段拍摄马克思的政治经济学论著《资本论》。1948年，阿斯特吕克（Alexandre Astruc）曾提出要用电影手段拍摄笛卡尔（René Descartes）的哲学著作《方法论》。爱森斯坦与阿斯特吕克的想法的最主要的区别就在于，爱森斯坦提出的是"改编式"的拍摄，阿斯特吕克提出的却是"原创式"的拍摄。

目前，尚未有代表性的改编式论述片的成品可供分析。但历史上与此相关的想法和探索却并不鲜见。雷诺阿曾认为，文字能做到的电影同样可以做得到，当然包括论述性的科学作品。

1992年，《细蓝线》（The Thin Blue Line, 1988）的导演埃罗尔·莫里斯（Errol Morris）制作了影片《时间简史》（A Brief History of Time），运用包括科幻片、剧情片在内的表现手法，以及原著作者斯蒂芬·霍金（Stephen Hawking）本人、他的母亲以及一些著名物理学家和宇宙学家的镜前讲述，表现了这位不平常的英国当代物理学家的生平和科学研究。然而，这部号称是由霍金的畅销科学名著《时间简史》改编而成、试图运用电影阐述科学理论的影片，最终不过是部适当结合了一些黑洞物理和宇宙学知识的人物传记片，甚至没有关于霍金理论的基本的比较系统的论述。

不久前，霍金的理论再次被搬上银幕。而这次是一部运用大量的电脑动画和特效，并由演员演绎故事情节的Imax大银幕电影，名为《地平线之外》（Beyond the Horizon, 2009），力求通过新的影像技术深入浅出地介绍霍金和其他一些科学家的宇宙起源理论。影片围绕一位宗教事务记者采访霍金展开：这位来自《泰晤士报》的女记者奥利维亚是科学怀疑论者，她认为科学无法为生命中的重大问题提供答案，然而对霍金的采访改变了她的看法，在霍金的引领下她经历了一次穿越时空之旅，回到了万物的起点——宇宙大爆炸，还"采访"到20世纪的物理学大师爱因斯坦、理查德·费恩曼（Richard Feynman）等人，霍金也向她讲解了自己的黑洞理论、大爆炸理论以及时空理论。片中霍金不仅要扮演自己，还要担当画外解说（尽管他现在是通过计算机语音合成来说话的），一些已故的科学家也通过电脑特技

"复活"。"最后，我们将对结局进行模糊化处理，不点明发生的事情是梦还是现实……但我们一定会表现出科学家们在过去一百多年中所形成的宇宙观点和我们目前的看法。"[1] 这部影片由于无法确定类型，目前被称作是一部"高科技影片"。

无论爱森斯坦还是莫里斯，都曾经产生过制作一部改编式论述片的想法。遗憾的是，爱森斯坦的想法一度备受非议，最终未能付诸实行；莫里斯则做得并不那么令人满意。

最后，我们来看评介片。

评介片就是对已有作品进行评论介绍的一类论述性影片。中央编译局与中央电视台联合创作的大型文献纪录片《共产党宣言》，旨在对人类思想史上的伟大著作《共产党宣言》的诞生和影响进行介绍和宣传，应属于这一类。

1998年，《共产党宣言》发表150周年之际，英国广播公司（BBC）通过网上调查，评出了十大千年思想家，马克思的得票率远远超过位居第二的爱因斯坦，被评为上个千年最伟大的思想家。1998年5月13日，六十多个国家和地区的1500名人士云集巴黎举行国际会议，隆重纪念《共产党宣言》发表150周年。在我国，为了纪念这部对人类历史进程产生巨大影响，特别是对于我国而言意义非凡的光辉著作，同时也为了在当今社会宣传这本著作及其所代表的马克思主义思想，按照该片总编导阎东的话说，改善它在国内"普及程度不容乐观"、"受到冷落"的情况，进而"唤起人们去关注《共产党宣言》及其所倡导的'主义'"，[2] 制作一部相关纪录片的想法就此产生。

该片构思定位于"讲述一本书的故事"，编导认为："一部电视片不必负载也负载不了多少深奥的理论思想；……告诉观众这本书是怎么写出来

[1] 参见康娟的《霍金将出演高科技电影 爱因斯坦也将"客串"》，原载于《解放日报》，转引自http://news.xinhuanet.com/world/2006-10/16/content_5207219.htm。

[2] 参见阎东的《追忆"幽灵"——电视文献纪录片〈共产党宣言〉创作谈》，转引自http://www.china001.com/show_hdr.php?xname=PPDDMV0&dname=5CRJM31&xpos=34。

又怎样流传的，它大致对世界和中国产生了哪些影响就足够了。这其中要紧紧抓住人的故事。把书人格化。"[1] 于是，带着"找故事"的目标，创作组全体成员分头奔赴全国8个省市，实地考察了《共产党宣言》在我国的传播情况，接着又把《共产党宣言》发表后的150年分成若干时间段，每段都由专人负责，到编译局、北大和北京图书馆等地的有关资料中去仔细梳理，历经数月，收集到大量鲜为人知的资料。

影片分成上下两集，上集主要讲《共产党宣言》的诞生及其在欧洲的影响；下集主要谈这本书在中国的传播及其对中国命运的改变，着重表现了一个多世纪以来，这部光辉著作在中国经历的从翻译片断到全文，从秘密出版到公开发行，从在少数知识分子中流传到在全国范围内广泛传播，从译为汉语到译为多种民族语言，从伪装本、手抄本到纪念版、珍藏版的艰难曲折、可歌可泣的过程。

在创作手法上，编导认为既然历史无法还原，那么可以在尊重历史真实的基础上，调动一切可用的手段，包括故事片的表现性手段，无论"虚构"还是"非虚构"，只要能够表现"本质的真实"都不妨尝试。可以看出该片在创作上多少受到目前西方盛行的新纪录片观念的影响。在这种创作理念下，该片在一些重点环节上引入了扮演及拟人化的表现方法。如找人饰演翻译《共产党宣言》的陈望道等与该书有关的关键性历史人物；采用拟人化的手法来表现马克思和恩格斯在巴黎雷昂斯咖啡馆的首次会面：运用镜头表现桌上的两只啤酒杯在同一画面中的虚实转换和角度变化，同时伴以娓娓动听的情景解说。另外，影片还一反传统文献片的权威话语风格，引入了主持人，希望藉由一种个人化的述说视角，和他所带出的一系列受访者的"个人"的眼睛，去认识和感受《共产党宣言》。

遗憾的是，由于对这部宏大艰深的理论著作进行视听表现着实难度

[1] 参见阎东的《追忆"幽灵"——电视文献纪录片〈共产党宣言〉创作谈》，转引自http://www.china001.com/show_hdr.php?xname=PPDDMV0&dname=5CRJM31&xpos=34。

不小，编导最初构思时一直苦于"除了理论，实在是连半个字的故事也没有"，最后还是决定在片中不专门介绍书的内容，而是主要讲述"一本书的传奇故事"。不过该片播出后受到来自政治理论界、影视文化界及普通观众的好评，基本达到了预期的宣传效果。

论述片的分类，关键还是取决于论述片本身的发展程度问题。包括作品数量增加、品种丰富、形式成熟、手段创新等，以及相关理念的进展、研究的深入。目前，论述片已经迎来了它获得正名和飞跃发展的前所未有的历史契机。我们有理由认为，这一对于电影本身及其体裁和样式的科学发展具有重大历史性、革命性意义的进展，已经为时不远了。

四、节目片

节目片指的是当下大量电视节目的主体部分，即运用电影（双频）记录手段呈现一个事项，如新闻、体育、知识、娱乐和文艺节目等的作品形态。对这一形态的体认主要是在当代传播学领域完成的，但是作为广义电影中的一个独立形态，它必须在电影形态研究的框架中取得属于自己的"合法地位"。

"节目片"概念里的"节目"是狭义的电视节目，即排除了电视故事片、和电视剧（前者的延伸）之后的部分。经过这样的排除，我们把狭义的节目片分为五类。(1) 新闻节目片，包括配有视听纪录资料的新闻报道节目。包括深度报道和背景资料报道的新闻节目。(2) 是文艺节目片。文艺节目片又可以分为两类：一是组织发生的文艺表现的电视节目；二是对自主发生的文艺节目的直播或者转播的报道。这里需要说明的是，电视节目片的类型是多变的和不稳定的。特别是随着时间的推移，电视播出的节目类型更能表现出变动不居的特点。根据文学类型变化的规律，时间越久远，变化就越大。(3) 娱乐节目片。指近年来发展出来的表现各类具有娱乐性和竞技性游戏活动的电视节目类型。互动性是娱乐节目不同于一般文艺节目中的综艺节目的最主要特征，是综艺节目与娱乐节目的重要区分点，

是传统意义上的电视节目（TV Program）转变为现代意义的电视节目（TV Show）的必要条件。(4) 体育节目片。指各种体育赛事（如足球、篮球、排球和乒乓球等），包括各种运动会（如奥运会、亚运会等）的直播和转播节目。(5) 知识节目片。例如，"动物世界"、"人与自然"、"科技之光"和"科技博览"等介绍各种自然科学、人文科学知识的节目类型。

五、虚拟片

虚拟片是一种全新的电影形态，它指的是运用电影（双频）记录手段模拟和表现某种具有可控性的实际操作情境的作品类型；这种类型，一开始就是数字化的。受计算机数字化技术的影响，现在电影中的景物和人物都是可以数字化的。前者的应用可以发展出虚拟旅游、虚拟参观等，具有极其广泛的前景。人物的数字化比景物的数字化的难度要大得多，但对电影今后发展的影响却可能更加有力。这就是医学方面具有革命性的"数字化虚拟人"的研究。"数字化虚拟人"是"虚拟可视人"、"虚拟物理人"和"虚拟生物人"的统称，其操作原理是，通过把信息技术与生物技术相结合的方式，将人体的各种结构进行切削、分割，并加以数字化，使之成为在计算机屏幕上看得见的、能够加以调控的虚拟人体形态，包括人体的各种器官和细胞等，最终建成人体的生物网络化流程，即从由几何图形的数字化"可视人"到真切实感的数字化"物理人"，再到惟妙惟肖的数字化"生物人"。如果将人体的功能性信息赋予这个人体形态框架，经过虚拟现实技术的综合运用，这个数字化虚拟人就能模仿真人做出各种各样的反应。如果设置有声音和力反馈的装置，还可以提供视、听、触等各种直观而又自然的真实反应。这项技术将人体结构的可视化与人体的机能模拟结合在一起，实现了人体的全方位建模，可以广泛地应用于航空、航天、汽车、建筑、服装、家居、电影与广告以及国防等与人直接相关的行业。具有极其重要的应用价值和显著的经济效益，是20世纪后期新兴前沿学科中最重要的研究方向之一。现在我们大体上可以推测，以下一些类型可能得

到优先发展：驾驶类的模拟，手术类的模拟，观光类的模拟（如游览喜马拉雅山珠穆朗玛峰之类），博弈类的模拟（如围棋和国际象棋计算机系统之类）。还有尚未发展的谈话（咨询）类的模拟，也是一种极有实用价值的可以发展的形式。例如各种虚拟现实的专家系统，在未来的教学方面将会发挥非常重要的作用。这些技术的最大特点是：具有极高的安全系数，能够节省大量的资金投入。特别是飞机驾驶模拟、宇航飞行模拟等，都可以节省巨额资金。按照领域进行分类，主要有：工程应用领域、医学应用领域、教育培训领域、军事应用领域、城市规划领域等七大类。

近年来，虚拟现实技术在汽车制造业得到了广泛的应用。例如，美国通用汽车公司利用虚拟现实系统CAVE（Computer-Assisted Virtual Environment）来体验在汽车之中的感受，其目标是减少或消除实体模型的应用，缩短开发周期。现在CAVE已经成为一个用来解决设计困难的主要工具。CAVE系统同样可以用来进行车型设计，可以从不同的位置观看车内的景象，以确定仪器仪表的视线和外部视线的满意性和安全性。1997年5月福特公司宣布，它已经成为第一个着眼于"地球村"概念的采用计算机虚拟设计装配工艺的汽车厂商。使用"虚拟工厂"已经使得福特公司在产品开发上节约了时间、降低了成本，并使设计的汽车更适合组装和维修，具有更高的可靠性。福特公司使用"虚拟工厂"的战略目标是减少生产中采用的90%的实体模型，如果这一目标能够实现将为福特公司每年节省约2亿美元。据估计，使用"虚拟工厂"将在推出一辆新车的过程中减少20%因生产原因修改最初设计的事件。同时，福特公司正在尝试全新概念的发动机"虚拟样机"的设计。

英国航空实验室采用一个高分辨率头盔显示器、一个数据手套、一个三维系统音响和一个工作站为用户提供了一个由计算机生成的虚拟轿车客舱，设计人员能够精确研究轿车内部的人体工程学参数，并且在需要时可以修改虚拟部件的位置，进而在仿真系统中重新设计整个轿车内部。

雷诺汽车公司采用了在"现实生活"的背景下加入"虚拟汽车"的方

法来评估待开发的新车型。City Fleet就是虚拟与现实相结合的产物，它将计算机生成的虚拟汽车和实际拍摄的城市场景镜头完美地结合在一起，以得到真实驾驶时的感受。因此不必制造物理原型就能够检测将要推向市场的汽车，检验造型与环境的配额及适应性，这对减少新车型开发周期无疑将起到积极的作用。

虚拟现实技术已经深入世界汽车工业的各个领域，不仅为汽车开发人员创造了更为自由的工作环境，而且从根本上动摇了一系列被视为经典的汽车产品开发理论及原则。世界级的汽车制造商试图在得到全球工作组的支持下，实现各地的并行工程小组和人员同时进行统一汽车产品的开发、设计评价、工艺修改和生产讨论，将汽车的开发周期缩短到两年甚至更短。

在汽车制造业之外的飞行仿真领域，虚拟片也得到了很好的发展。

飞行仿真系统由四部分组成，即飞行员的操纵舱系统、显示外部图像的视觉系统、产生运动感的运动系统、控制仪表及指示灯、驾驶杆等信号。

视觉系统和运动系统与虚拟现实密切相关，其中，视觉系统向飞行员提供外界的视觉信息，该系统由产生视觉图像的"视觉产生部"和"视觉显示部"组成。视觉产生部使用的是CGI（Computer Generated Imagery）视觉产生装置。在CGI中利用纹理图形技术可以产生云彩、海面波浪等效果。此外，利用图像映射技术可以从航空照片上将农田以及城市分离出来，并作为图像数据加以利用。视觉显示部向飞行员提供具有真实感的图像，图像的显示有无限远显示方式、广角方式、半球方式以及立体眼镜和头盔显示器等四种方式。

作为飞行仿真系统的构成部分，运动系统向飞行员提供一种身体感受，它使得驾驶舱整体产生运动，根据自由度以及驱动方式的不同，可以分为万向方式、互动型吊挂方式、互动型支撑方式以及互动型六自由度方式等。利用该运动系统，飞行员可以感觉到与实际飞机一样的运动效果。

虚拟实验是虚拟片（虚拟视频、虚拟视觉）在工程领域的另一个用途。

在科学研究中，人们总会面对大量的随机数据，为了从中得到有价

值的规律和结论，需要对这些数据进行认真分析，比如为设计出阻力比较小的机翼，研究者必须详细分析机翼的空气动力学特性。因此，人们发明了风洞实验方法，通过使用烟雾气体人们可以用肉眼直接观察到气体与机翼的作用情况，因而提高了对机翼动力学特性的了解。虚拟风洞的使用可以让工程师分析多漩涡的复杂三维性质和效果、空气循环区域、漩涡被破坏时的乱流等，而这些分析利用通常的数据仿真是很难可视化的。因此，科学研究和计算的可视化趋势为虚拟片发展提供了契机，各种分子结构模型、大坝应力计算的结果、地震石油勘探数据处理等，均十分需要三维（甚至多维）图形可视化的现实和互换浏览，虚拟现实技术为科学研究、探索微观形态等活动提供了形象直观的工具。

虚拟片在医学领域的应用也十分广泛。科学家们最近发明了一种"虚拟现实"装置。利用这种装置，科学家们就可以更微观地对细胞进行研究。这种"虚拟现实"装置外形像一个头盔，可以戴在头上，它利用一个分辨率极高的显微镜获取数据，然后再对这些数据加工，传送到使用者的视野里，于是科学家们就可以十分轻松地观察到试管里的研究对象。采用这种技术，科学家们可以更加方便地进行各种实验，他们甚至能够"感受"到显微镜下不同物体的组织结构。伊利诺伊大学芝加哥分校采用了虚拟现实技术分析神经系统的工作机制。项目主要包括电场可视化、大脑皮层仿真及普尔钦神经效应仿真。该项目推动了低成本虚拟现实系统作为可视化工具的研究。

视觉虚拟片在教育领域，如呈现知识信息等方面有着独特的优势，它可以在广泛的科目领域提供无限的虚拟体验，从而加速学生学习知识的过程，巩固学习成果。例如，核电站或者雾中着陆等危险的工作可在对受训者毫无危险的情况下进行精确的模拟训练。模拟器的容错特点使受训者能亲身体验到在现实生活中体验不到的经历。飞行模拟器、驾驶模拟器是培训飞行员和汽车驾驶员的一种非常有用的工具。由于不需要特殊的硬件和附属设备，虚拟现实技术在教育领域中将得到更广泛的应用。

例如，学习建筑工程学的，可以交互性地参观还未完工的办公大楼，寻

觅装饰的构思；或者参观房屋模型，学习建筑原理；参观世界各地的经典建筑，寻找建筑设计的灵感。学习医学的，可以通过解剖一具虚拟的尸体来学习解剖课程，也可以观看血液通过心脏的全过程。培训导游，让学生参观世界各地虚拟的风景名胜，并学习这些名胜的历史、特点、文化内涵等等。

虚拟现实在军事上也有着重要的应用价值。如新式武器的研制和装备、作战指挥模拟、武器的使用培训等都可以应用虚拟现实技术。虚拟现实技术已经被探索用于评价士兵怎样在无实际环境支持下掌握新式武器及其战术的性能等实用领域。人们希望"虚拟域"能够提供与"真实域"相当的所有现实性，而且没有费用、组织、天气和时间等等方面的明显缺陷。"虚拟域"是可重复的、交互的、三维的、精确的、可重配置的和可联网的，可成为军事训练的重要媒体。

此外，视觉虚拟片还广泛存在与城市规划领域，许多城市都有自己的近期、中期和远景规划。虚拟现实技术制作的仿真系统可实现在规划阶段考虑新建筑是否同周围环境和谐相容，是否同周围的原有的建筑物相协调等问题，以免造成建筑物建成后才发现它破坏了城市原有的风格与布局的结果。这样的仿真系统还可以保护文物与重现古代建筑等。[1]

六、广告片

广告片是运用电影（双频）记录手段介绍和宣传产品的作品类型。广告就像一个寄生虫，一切都可以成为它的媒体，包括建筑、衣服和人的脸，在没有电影的时候就有了广告，有了电影，就有了电影广告，有了电视又有了电视广告，有了网络又有了网络广告，有了手机又有了手机广告。双频由于其独特的品质对产品的介绍和宣传具有无与伦比的跨越时间和空间的传播力，可以说是最佳的产品广告手段。

广告片的形态研究，首先遇到的是形态的分类标准问题。例如，按技

[1] 《虚拟现实技术与艺术》，李勋祥著，武汉理工大学出版社，2007年版。

巧分类，广告可以分为利用感情的广告和利用理智的广告两大类；按接受对象分类，可分成横向广告（大众广告）、纵向广告（面向生产商的专业广告）、国内广告、国际广告等；按广告宣传规划，又可分为战略性广告、战术性广告等。[1]困难在于标准的选取和确定。

例如，以广告动机角度分类，广告可以分为商业性和非商业性广告。但问题是，商业性和非商业性广告在媒体语言、效果机制、对受众的影响以及文本的修辞或叙事形式等诸多方面并非全然不同，那么，这种一分为二的分类便会造成在此基础之上继续分类的困难。如果按照艺术处理的角度进行分类，广告可被分为直接广告、含蓄广告、诗意广告等不同的类别，但这种分类标准的最大问题在于忽略了广告这一事物选介产品的目的性。

再如，以广告呈现的思维方式作为分类依据，广告可以被分成叙事性广告和呈现性广告两个基本的种类。呈现性的广告相对比较直接，它用声音和画面最直接最简单的搭配方式来完成商品文化理念的宣介，这种类型相对简单，样式也不够丰富。叙事性广告往往都有一个完整的故事，或者一个富于意味的故事场景或情境，从"真人秀"加纪录片加逻辑论证再加说服模式的电视直销广告，到奥运系列公益广告，再到那些由广告商和电影制片商共同打造，通过网络和院线共同发布的所谓主题Ad Vedio，都是典型的叙事性广告。但是，它们之间除了具有"叙事"这一笼统的共性，在具体的叙事策略、广告内容、广告文案的内在思维方式和影像的呈现风格等方面完全不具有同一性。

广告的分类难度还在于，除了要考虑到逻辑的维度还必须照顾到历史的维度，即逻辑与历史统一的难度。我们着眼于当代的主流广告，广告之间由于各自某些特性差异可以互相区分，被我们归入不同的类别，但是如果我们着眼于几十年来世界影视广告的发展历程则会发现，在不同的历史阶段总会有某种清晰的风格或样式占据主流。例如，20世纪30年代主流的

[1] 参见《广告的种类》，载于《装饰》，1987年第3期。

影视广告样式是"直接广告",它通过对商品特征进行声音或图像的反复强调来强化观众的记忆,这是一种对应了大萧条之前极端粗暴的生产方式和竞争方式的广告策略;而40、50年代经济大萧条和二战之后,广告则开始转向一种"真实广告",强调纪录感,强调宣传的真实和信誉,这是这一历史时期欧美普遍性的社会心理和整体文化策略的必然反映。我们可以看到这一时期广泛意义上的现代主义文艺思潮的复兴,从文学、戏剧到电影均是如此,从某种意义上说,影视广告也不例外。因此,对广告进行逻辑的分类,还必须考虑到历史因素,寻找历史与逻辑的同一性。这就好比文艺理论中对古典主义、浪漫主义和现代主义的基本界定,既是一种对风格的逻辑认知,也是对文艺发展的历史梳理,这本身也将是一个忽略细微差异,寻求大的同一性的过程。

这些难度,实际上就是"归纳"与"分析"的矛盾问题。因为分类的过程本身就是一个多角度透视的分析过程。这是现代科学遵循的达尔文传统,从基本的看物识数到复杂的因特网信息搜索,无不遵守这一规则。当代文化地理学理论进一步告诉我们,知识不断地在重新调整着格局,其实也就是把认知对象不断放进各种知识构架进行重新分布的过程;分类是一个把客体加以主体化的过程,人遇见新事物总是要将丰富多彩的信息符号化,归入某种已有的知识系统中,只有进入象征结构、被符号化的事物,才能更好地被人类所认识、掌握和加以运用。

单一的分析或分类,不可能穷尽我们对事物的认识,但是正是这种不完整性,才驱动了多角度立体分析的必要;而人对某一事物的认识,恰恰是通过分析与多重分类来完成的,从一般性知识的分布,到图书分类的基本原则,再到互联网搜索引擎的基本原理均是如此。

由此可见,面对广告的范围广泛、种类繁多、作用及表现形式千差万别的难题,我们不必过于拘泥于分类标准的绝对性。多重分类标准下有所侧重,即被广告制作者和受众所感知到的具有约束性和引导性的基本特性,应该是一个合理的选择。

目前，视频网站采取两种基本的数据库管理方式，这两种方式均是建立在对视频的逻辑分类基础上：一个是全文索引管理，另一个是目录分类管理。

目录分类管理是通过人工的方式收集视频资料形成数据库，比如百度、新浪网站的视频博客。它需要对视频内容进行人工判断确定分类。因此，分类的基本逻辑原则以及对文件内容的模糊认识决定了分类的情况，毫无疑问，这是一种便于管理却不利于提取的方式。

全文索引管理就是要对视频或其他文件进行"关键信息"的提取，对关键信息建立一个数据库，再运用软件依靠一定的逻辑原则对这个数据库进行分析。当数据库中的关键信息完成分类后，就可以轻易地调取它们，再由它们连接到完整的视频文件。

现在，越来越多的网站都对双频资源采取了全文索引管理，计算机数字技术为这一发展趋势指明了方向。[1] 以迅雷网站为例，它的视频文件搜索引擎并不真正的搜索互联网，它搜索的实际上是预先整理好的"网页索引数据库"。这里的关键是"网页索引"。也就是说，视频网站要收集这些分布在互联网上的免费视频文件，依靠的是搜索这些视频文件所在的网页，网页中一些关键的代码信息为搜索提供了标识或标签。

问题是，影视广告目前还没有类似于"视频文件所在的网页"的东西。对网站而言，视频文件镶嵌在网页上；但影视广告却没有提供任何可供索引的关键信息。庆幸的是，已经有越来越多的广告频道、网络广告平台开始提供这样可供搜索的信息，它附着在即将播出的广告文件之上，承担着广告文件数据库的标签功能。当然，这要耗费巨大的管理资源，但

[1] 《视频搜索技术》，http://www.pcworld.com.cn/topics/7/2006-09-21/4721.shtml；《Cgogo推首个在线视频搜索技术》，http://tech.sina.com.cn/roll/2006-10-11/1559122586.shtml；《Autonomy将为百度提供关键帧视频搜索技术》，http://tech.163.com/07/0314/12/39HU64UA000915BF.html；《英特尔中美实验室联合开发新视频搜索技术》，http://it.sohu.com/20080613/n257479527.shtml，《非结构化视频搜索技术》，http://hi.baidu.com/gyz24/blog/item/5e2501f49d39feef7709d778.html。

是，如果这个过程变成一种行业标准化的强制性要求，所有准备投放的视频广告都要标注一些关键信息的话（例如，时间、拍摄地点、风格、演员名单、产品名称、产品类别等），管理与搜索就会变得简单而快捷，而且我们做出的分类标准也可以作为这里的"标签"来使用。目前这一做法已经在新浪、土豆等网站博客中尝试使用：文件的发布者在上传文件以后，需手动选择由网站提供的各种分类栏目，及添加与文件内容相关的标签，以保证上传文件可被迅速搜索到并充分共享。

为视频文件人工添加标签也存在一些问题，就是标签的制定问题，实际上就是由管理者制定的"分类标准"问题。从目前来看，这些标签都不太规范，要么过于细致，要么过于笼统，这种标签设计的不合理，影响到管理和搜索的效率或准确度。目前，普遍的做法是依赖一种基于"并"与"或"的多重逻辑计算过程。以"并"的逻辑计算为例，其过程就是，按多重标准多次分类，再在众多的结果中提取交集。我们对广告进行的多重标准的分类与之类似。

数字和网络技术还为我们提供了其他更先进的技术可能性。[1]那就是直接在视频文件上设置"源代码"式标签。把可供搜索的关键信息（即标签）设计在视频文件所镶嵌的网页上，可以看成一种"外部标签"式管理，传统图书分类贯彻的就是这种分类原则。那么，是不是可以在视频文件内部设计标签，对文件本身进行直接管理呢？理论上完全可以。不过，由于各种视频文件的编码和解码方式大都不是开放的，目前只限于在视频文件内部添加时间标签。随着技术的逐渐开放，更多的源代码式标签的建立将逐步成为可能。

如果内部标签不再有技术上的限制，那么，影视广告文件分类的核心又将回到"究竟什么是影视作品的源代码（符号单元）"、"怎么分析并提取

[1] 参见《英特尔中美实验室联合开发新视频搜索技术》，http://it.sohu.com/20080613/n257479527.shtml。

它"的老问题上。这就首先需要把可视化的视觉影像与计算机可以识别的语言关联起来。而这一过程的前提是对视觉影像进行离散化、符号化的编码处理。从这意义上说，真正科学的影视广告分类，终究还要依赖电影符号学的进一步发展。如今，模拟化的世界已经可以被编码为"0"和"1"展现在屏幕上，可以肯定，对包括影视广告在内的影视作品的更深入彻底的编码目标是可以实现的。

就广告而言，其目的是固定不变的，形态的探讨则基本上集中在形式分析层面上，并最终在美学和文化层面上给广告的形态予以区分和界定。在这里，我们仅就形态分类中的一种分类方式——表述的方式——进行简要论述。

常见的影视广告可以被分成呈现式广告、说明性广告和论证性广告三个基本种类。

呈现式广告属于低信息量广告。这类广告的画面信息容纳量较小，只突出一个信息点并使之产生一定的视觉冲击力，产生提示的效果，使商品的名称等关键信息对观众产生刺激作用，便于记忆。这类广告一般不会详细地对商品和服务的特性做出明确说明，只是用最简洁的形式提供商品或服务的主要特征。这类影视广告形式多样，有贴片广告、插入式微型广告和影视软广告等基本样式。这里所言的贴片广告，并不是指影视剧或影视节目当中插入的随片广告，而是指在节目的主要画面信息以外，以各种方式呈现出的信息提示。这种广告常将商品名称、企业名称，或者企业商标等以美术化的视觉图形呈现在影视剧片头或片尾，有的则是在电视节目开始前，通过"商品整点报时"或"某商品呈现节目预告"的形式加以表现。插入式微型广告指的是在影视节目或影视剧播出中途插入的非常短暂的广告信息，这类广告并不像一般的叙事性广告那么详细，一般不注重广告的趣味性和说服力，而是用一两句非常具有煽动性或非常上口、易于传诵的广告语进行直接传播。

呈现式广告的一个重要特点就是它能降低观众的接受防御力，可以说

带有一定的强制性,容不得观众进行分析和判断。随着商品使用价值的等同化趋势越来越普遍,想要通过细致呈现商品的使用价值或商品特征特性的方式来将某商品与竞争者区分开来将是非常困难的事情,它需要较高的创意成本和制作成本,因此常常具有较高的资金投入和行业风险。美国著名广告制作人尤金·塞纳在计算广告传播效果与创意成本时说:"有时,我们会惊奇地发现,由一个具有强烈视觉冲击力的画面或者振聋发聩的广告语构成的那种最简单的广告,可能是最经济的选择,毕竟'记住它'是所有广告的终极真理。"当然,呈现式广告有它显而易见的局限性。例如,不可以大量出现在专业化的广告频道中,大量琐碎的呈现式广告势必像报纸的广告页,让观众眼花缭乱而产生信息疲劳。

呈现式广告还有一种非常有趣和隐蔽的形式——影视软广告。所谓影视软广告就是在影视作品中,将商品与故事中的必须物件(道具)紧密联系起来,起到承载故事信息与广告信息的双重作用。从《一个都不能少》中的可口可乐到《国家宝藏》(*National Treasure*,2004)中的黑色MacBook电脑,再到《手机》(2003)中的各色手机,众多与日常生活密不可分的商品都被巧妙编织进了故事世界中。影视软广告由于混合了现实中的商品形象和影视作品的虚构形象,常被指为资本侵犯艺术。影片《楚门的世界》(*The Truman Show*,1998)中的冒牌妻子时常莫名其妙地对着电视摄影机宣传割草机、洗发水等,讽刺的正是那些隐藏在电视节目或影视剧故事当中的软广告,挖苦的也正是当代西方影视广告无孔不入的渗透性——一种不招人喜欢的"软"特征。

软广告的好坏,集中体现为两点:首先,商品是不是故事所必需的,即指定商品是不是被巧妙编织进叙事的进程中;其次,商品是不是足够鲜明突出,容易被辨认并且使人印象深刻。前者决定了"软"的特征,而后者决定了"广告"的本质。

说明性广告则把产品的优势,如相关功能特性等较详细地解释给观众,依此获得认可,面对理性和受过良好教育的观众,说明性广告发挥着

特殊的传播效果。说明性广告不同于那些依靠新奇创意和复杂视觉技巧捕获观众的广告，例如，你不可能在药品广告中看到这些眼花缭乱的噱头，对药品的销售来说，功能和疗效的客观说明才具有充分的说服力，才能带来销售业绩的提升。

采用说明性广告的大部分商品多是一些实用性、功能性的产品，广告通过对产品功能的解说或视觉展示来突现产品的品质和价值。洗涤产品、化妆品、医药用品等最常使用这种广告样式。以化妆品为例，随着科技的迅猛发展，生物酶制造技术、活性成分提取技术、无毒矿物基料技术、纳米技术、生物化学技术等许多新鲜的技术越来越多地被运用到化妆品的研制和生产当中。但是，化妆品，特别美容护肤产品，其功能往往并不是立竿见影的，也不太可能利用影视的视觉技术清晰呈现，因此化妆品广告常常采用直接的信息说明的方式呈现产品的功能特性，以"告知"为主的诉说便成为最先考虑的策略。

说明性广告也有明显的局限性。首先，理性的诉说在短时间内不容易完成，特别是对那些在商品使用价值方面没有多少特性可以宣扬的产品，与此相比其他广告形式可能更容易发挥传播的功效、达到使消费者"记住"的目的。此时，商品独特的符号价值往往超出了使用价值，这就是许多名牌商品广告只买概念不提功能的原因。因此，说明性广告的使用范围有一定的限制。其次，因为越来越多的新功能展示很容易让观众对产品产生不信任感。当代很多产品对"科技神话"的虚构倾向日趋严重，以洗发水为例，从人参、当归、皂角、首乌等传统护发植物到西柚、百合、长青藤、覆盆子等"新晋"护发植物，种类琳琅满目；而美国洗涤协会的调查显示，超过九成的洗发水广告都有概念炒作的嫌疑，从几美元的廉价产品到上百美元的高档产品，其成分和功能往往没有差别。类似信息使越来越多的消费者对科技神话有了清晰的认识，进而对产品说明保持一定的距离。在这种情况下，说明性广告已经开始产生出两种新的变化趋势。

一种趋势是将"说明"本身变成一种"展示"。以某益生菌广告为例，

微观世界的视觉展示几乎是无法实现的，但是它通过科学的说明来解释产品的独特功效，最后把"今天你为肠道做运动了吗？"作为一句广告语直接展示给观众，便于记忆。

第二种趋势是将"说明"与其他的广告形式进行混合，将展示、说明等做一定比例的灵活嫁接，不再把全部的筹码压在观众理性的"相信"心理上，而是在"记住"和"相信"之间找到一种平衡。以某护肤品广告为例，画外音说明了活颜精华的化学成分及独特功能，而画面里则强调女主角光滑的面部肌肤和优雅的姿态，同时还结合了一定的叙事情境，让女主角推开一扇雪白的神秘之门，走上象征着化学成分的螺旋阶梯，最后触摸到神秘的光团（或许象征美白或美丽等抽象概念）。而某汽车润滑油的广告则结合了说明性广告和论证性广告（下文会加以详述）的有效成分，画外音强调汽车润滑油的清洁作用，而画面则建立在一种形象而夸张的论证基础上：汽车被推上巨型手术台，锋利的电锯将汽车从中部切开，随着车体的解剖，发动机、齿轮和输油管等器件被展现出来，这些器件光滑如新，没有丝毫的磨损痕迹，甚至闪烁着金属的诱人光泽，因而形象地说明并展示了润滑油的超群品质和功能。

论证性广告是另一种常见的类型，属于高信息量广告，适合于功能性较强或者具有特殊作用与功效的商品。论证性广告借助视听化的手段，通过事实案例来强调产品功能的"真实性"，进而达到使观众"相信"的目的。论点、论据和论证构成了这类广告叙事的基本要素。一般情况下，这类广告都格外考虑市场和受众，结合商品实际情况，突现产品的一个或多个出色功能，借助现实或虚构的案例，通过对比、参照、实验等常见手段，实现对某种功能的展示和论证，进而突显论点，即产品或服务的特殊性和独特价值。

论证性广告可以看成呈现式广告与说明性广告嫁接后的高级形式。它兼有呈现式广告的直接、简明等特点，又具有说明性广告的理性特点，同时，由于案例和论证的存在，使其宣传更有说服力。论证性广告按照案例和实

验的真实性程度,可以大致分为真实论证和虚拟论证两个基本的类别。

真实论证类的案例随处可见。比如,在由演员郭冬临参演的某知名品牌的洗衣粉广告中,演员本人充当产品的见证人和产品实验的主持人,"与观众一起"深入了解产品在去污性方面的独特效果。郭冬临敲门进入某家庭,与家庭主妇一起研究洗衣粉的效果,并通过对比实验对其进行检验,步骤是在两个相同的洗衣盆中放入污染程度相似的衣物,通过平行的双画面交代实验过程——两个衣盆中分别放入了该品牌洗衣粉和其他普通洗衣粉,然后演员解说词配合一个运动的动画时钟来解释十分钟后两件衣物的清洁程度,从而使观众信服该品牌洗衣粉的强大去污力。

虚构论证类的广告是一种采用虚构案例或虚构实验场景来对产品功能和特点进行说明、展示和论证的广告。这种广告对于那些无法在影视屏幕上予以真实再现的论证过程格外有效。以某胃动力药的广告为例,画面展示了病人由于胃疼和腹胀而扭曲的脸,接着画面插入药品特写,对药理和功效做通俗简要又不乏专业性的说明,最后用动画的形式模拟出药物缓释颗粒在胃部释放并附着在胃黏膜发挥药效的全过程。这个过程是一种非真实的呈现,它借助了近十年来科学纪录片中展示科学实验与科学现象时常用的模拟再现手法,让观众对药品的机制等做出直观而理性的认知。

虚构论证类广告在与观众达成"这是模拟和再现"的共同认知背景以后,通过论证过程来呈现一种可信性,观众就像在飞行大队的课堂上接受模拟飞行训练一样,并不会真的认为模拟就是现实;但另一方面,在观众不怀疑论述者故意造假的前提下,都会以学习新知的心态乐意接受相关论证。而所谓真实论证类广告也只是一种类似纪录片的搬演,虽然上述洗衣粉广告采用部分非职业演员、真实场景、晃动摄影等制造一种随机效果,但没人会相信这幕实验场景真是随机发生的。论证本身就是基于论证目的和观点而构建起来的叙事,所有制造真实感的元素也仅仅是制造一种影像风格和观众关于真实的主观印象。本质上说,真实论证是一种"看起来很真实"的逻辑推理过程。因此,真实论证有时可以取得虚构论证所不具有

的特殊说服力；而另一方面，当现代观众越来越明白电影与电视的杂耍特性时，真实论证有时反而不如虚构论证来得坦诚和可信。无论是真实论证还是虚构论证，论证本身都是一种话语策略，广告的陈述与真实性本身没有必然的联系。

从呈现式广告、说明性广告到论证性广告，每种类型都既是独立的样式，又发挥着广告创意单元（或者叫做广告的元代码）的作用和功能，通过灵活的组合和搭配，实现丰富的效果和最佳的传播功能。因此，越来越多的成功广告都采取类型的混合策略以扬长避短。但总体来讲，目前的影视广告现状在合理利用丰富多变的广告表述方式、不断更新模式之间的组合方式以及避免样式陈旧等方面都是有待提升和改进的。

王志敏，北京电影学院，重庆大学美视电影学院

第五章 电影艺术

在广义电影的概念中,作为艺术而存在的电影文本仍旧是电影学研究中的经典和核心的部分。但在今天,我们需要区分"作为艺术作品的电影"和"作为艺术产品的电影";考虑到有关知识的发展状况和理论书写的要求,这里只对与前者有关的"创作(过程)理论"和与后者有关的"类型理论"进行集中探讨。

第一节 电影的创作与方法

一、电影创作研究的里程碑:作者论

电影创作进入理论研究的视野并非从大名鼎鼎的作者论开始,早在20世纪20年代先锋电影时期,就已经有一些电影人有意识地运用理性思维模式来总结自己的创作实践或提出创作主张,这些理论观点与创作如此紧密地联系在一起,散见于这些电影人的言论和著述之中,结合他们的观点来分析他们的影片,能够更加深刻地理解当时的先锋派影人对于电影媒介可能性的诸多探索。至于缔造了蒙太奇学派的爱森斯坦、普多夫金等人更是如此,他们对电影创作理论的贡献在此后的多年中都少有创作者超越。

作者论之所以重要,被视为创作研究的地基,是因为作者论首次明确地提出了电影"作者"的概念,这一概念建立在电影已经作为公认的艺

这一普遍认知的基础上。既然是艺术，电影作品就具有艺术品的身份，那么它的创作者理所当然地享有艺术家才能够拥有的桂冠。问题在于，电影作品的产生依靠许多部门、许多人的共同参与，究竟谁才有资格获得这顶桂冠呢？20世纪60年代的法国"电影手册派"明确地提出，导演应当被赋予电影作者的身份。当然，不是每一位导演都天然地是作者，只有那些优秀的、独具一格的、能够真正掌控自己作品风格的导演才可以进入作者的殿堂，这是"电影手册派"倡导的电影创作方向，此后这一方向成为了无数电影人"虽不能至，心向往之"的目标。

作者论（auteur theory）也常常被称为作者策略（la politique des auteurs），其并非系统化的电影理论，而是作为一种策略性主张在电影发展的特定时期被提出，在传播的过程中不断获得新的阐释。20世纪50年代之后，电影的媒介技术已经相当成熟，媒介可能性的探索变得不再紧要，而意义表达被提到了更重要的位置，在引领电影发展潮流的意义上，艺术家逐渐取代了技术发明家和实验者。作者论正处于电影理论从古典向现代过渡的交界处，"作者"的突显为现代电影理论的长足发展作了一定的铺垫。

法国电影人亚历山大·阿斯特吕克（Alexandre Astruc）于1948年提出了这一套电影创作理论，其核心是"运用摄影机写作"。在《新先锋派的诞生：摄影机——自来水笔》一文中，他声称电影已经成为一种表达思想的工具，就像语言一样；就像作家用笔写作一样，电影导演可以用摄影机"写作"，导演拍摄电影与作家撰写随笔或小说无异。阿斯特吕克的观点是一句响亮的口号，本身虽然没有蕴含更深广的思考，却启发了此后许多理论流派，电影学的语言论转向和麦茨的电影符号学就多少受到阿斯特吕克宣言的影响，电影手册派更是如此，甚至可以说"摄影机——自来水笔论"就是作者论的先声。

1954年，"手册派"主将弗朗索瓦·特吕弗发表文章《法国电影的一些倾向》，率先提倡"作者论"，该文章号称法国新浪潮的宣言，带动了之后新浪潮导演致力于拍摄"作者电影"的实践活动。特吕弗在文章中旗帜鲜

明地反对当时法国的"优质电影"传统,称之为"老爸电影",指责它们高度依赖剧本和对话,形式创新上无所作为,内容逃避现实,完全陷入僵化保守。

"'作者策略'分四部分来批评'品质传统':(1)是编剧电影而非人的电影。(2)其专注于心理写实——经常太过悲观、反教权、反布尔乔亚,而非"存在"式的浪漫的自我表达。(3)场面调度太雕琢(片场布景、工整的构图、复杂的打灯、古典剪接),而非自然即兴的开放形式。(4)太讨好观众,仰赖类型,尤其是明星,而非创作者的个性。简言之,特吕弗是把影片形式与风格分析和道德批判相结合,强调电影应是导演的独立创作,不该按电影剧本或文学名著改编,也不应受制于电影企业。创作者应拿起'摄影机笔'撰写自己的风格。"

这些青年影评人提出作者论,最初的目的是反对"剧本论",对于那些高度依赖剧本或文学作品的电影提出批评,认为它们只是文学的简单图解,缺乏电影性和创新性。作者论的倡导者们深受巴赞的现实主义观念影响,重视电影的场面调度,认为场面调度体现了电影的本性。但作者又与场面调度者有很大的区别。场面调度者更加忠实于剧本和原著,仅负责把文字描写搬上银幕,而作者则是作品内容和形式总的负责人,剧本只是一个供作者参考的文本而已。"英国承袭作者论的学者彼得·沃伦(Peter Wollen)对此有以下说明:'场面调度者的作品只是实行(performance),是把一个预先存在的文本转换为特殊的电影代码和信息的综合体……作者式电影的意义是事后被构造的,而场面调度者的电影的意义则是事先存在的。'"为了实践作者论,"电影手册派"的青年影评人们先后投入了电影实践之中,他们广泛借鉴大洋彼岸的好莱坞电影,尊奉希区柯克等好莱坞电影大师为"体制中的作者",同时他们也并非照抄美国商业片,而是将商业电影的某些手法灵活运用于更加个人化的影像表达中。

当时的法国理论界对于影片分析十分热衷,通过对一些电影作品的深入读解来判断是否是作者电影,因此对于一位作者的研究,既是对他个人

风格的品评，也涉及对他作品形式内容的鉴赏。判断一名导演是否是作者的指标包括：(1) 编导合一，能够掌握影片整个制作过程而不必对工业和通俗趣味妥协；(2) 具有创作上的自觉性，力求创造个人风格；(3) "一位作者一生只拍摄一部影片"，即同一人的大部分作品有着一以贯之的主题的，等等。"作者论在逻辑上是一种以作品为重心的分析方法，然而在实质上却是一种影片的诠释方式，影片的每项特殊因素都被分析者顺着导演世界观的方向加以诠释。"对导演的分析最终要落实在对其作品的读解上，这也是至今为止电影创作研究的普遍思路。

作者论诞生之后，也引起了许多争议和批判，如电影手册派的精神导师安德烈·巴赞就指出了作者论的某些缺陷，认为作者论过于推崇导演个人的才华，相对忽视电影艺术传统和电影体制对导演的影响，强调作者的地位，有可能过誉著名导演的平庸作品，而不能更加客观地对作品进行评价。20世纪60年代之后，结构主义在理论界兴起，作者论受到更加强烈的质疑，因为结构主义及随后出现的后结构主义质疑纯粹本文的存在，质疑作者是文本的唯一创作来源，提出作者与文本的"互文性"问题。导演是否有能力、有资格对电影文本中的所有细节负责？这成了一个问题。英美学者从法国引入作者论之后，结合结构主义思想对作者论进行了改造，即结构主义作者论（Auteur Structualism）。结构主义作者论试图寻找在作者／导演的作品序列中存在的某种潜在的、对其题材和形式技巧具有支配作用的基本结构，正是这种结构从内部起到了限定作用，使一位作者的作品具有能够与其他作品明确区分的特征。从结构主义作者论出发，作者的身份从直接的个人转为间接的、更加复杂的文本结构问题。另一方面，受到精神分析学的影响，学者在对某位导演的作品进行深入分析时，倾向于通过对电影作品的症候式阅读，发现作者的潜意识心理结构，这种思路又与文艺理论中历史悠久的作者传记式批评结合在了一起，将导演的生平经历，作为其作品叙事或风格特征的佐证。

作者论如今已经被人们更加清醒地认识，被视为一种不够系统严密的

理论策略。但是作者论开启的创作研究始终是电影学的重要一支，不仅受到理论界的重视，更是为数不多的真正得到创作领域关注的电影学研究内容，因为对作者的研究分析在某种程度上更加贴近创作实践，尤其对于许多初出茅庐的创作者而言，了解某位作者为何与众不同有助于他们确定自己的创作方向。

二、理论家与创作者

长久以来，电影学的研究虽冠以"电影"之名，却主要是理论家的事业，真正由电影创作者阐述的电影学理论相比之下并不多。奥斯卡·王尔德曾在《作为艺术家的批评家》中写道："所有的人都可以写一部三卷长的小说，其中无需对生活及文学的了解。而批评家所感受的困难，在于要支撑起某种原则。"理论思维与艺术创作思维之间有极大的不同，因此许多电影创作者并不曾将自己的电影观念以理论的形式总结出来，他们或是没有这方面的意识，或是认为没有必要。不过，正如法国导演夏布罗尔所说："一个电影家只有他真正了解自己的职业之后才能够当之无愧。"没有系统的论述，并不意味着电影创作者可以理所当然地放弃对于电影的思考，仅仅充当一个平庸的匠人或是全凭灵感创作的所谓"天才"。事实上，电影历史上许多杰出的创作者都曾经以札记或著作的方式阐述自己的电影观，其中不乏真知灼见，与剖析他人作品的理论家们不同，创作者的理论观点更加直接地来源于他们的创作实践，对于他们自己的作品有着并不唯一但独特的发言权，他们对个人创作的解释和总结可作为理论家们日后研究的重要参考，一些创作者的观点不仅具有创新性和普遍性，还相当系统，足以使他们跻身理论家的行列。

这方面的大家当属蒙太奇学派的创始人爱森斯坦，他并不满足于对自己某部作品的具体阐释，而是试图站在哲学和美学的高度来提炼和超越单一作品的原理和模式。作为一名电影导演，爱森斯坦的著述之丰厚、体系之完整，价值上并不亚于他拍摄的诸多实践其蒙太奇理念的影片。在20世

纪20年代，爱森斯坦撰写了大量文章来宣扬他的理论观点，其核心是"理性蒙太奇"，他把剪辑提升到电影创作的首要地位，强调是剪辑创造了意义。爱森斯坦将蒙太奇与音乐相类比，认为在画面的变化中要能够体现出旋律感，既带给观众感性的震撼，又促使他们进行理性的思考。与通常对电影媒介的认识不同，爱森斯坦笃信电影手段具有表达抽象思想的能力，甚至试图将马克思的《资本论》搬上银幕。爱森斯坦从他独特的理论观点出发，创作了电影史上里程碑意义的作品《战舰波将金号》。这部电影充分体现了他的蒙太奇理论，尤其是敖德萨阶梯一段。蒙太奇改变了人们对于时间的体验，创造出了独属于电影的心理时间。当时，这部影片超越了国家和意识形态的壁垒，让大洋彼岸的美国电影界也叹为观止。如今，爱森斯坦的名字已经与蒙太奇紧紧地联系在了一起，很难想象如果没有他本人精辟的阐述，怎样能够深刻地理解他的影片。

体系意味着一系列相互关联的概念，共同说明一个问题，像爱森斯坦这样建立了独特理论体系的电影创作者十分罕见。大部分创作者的理论表达是通过他们的导演阐述、创作札记，也散见于他们个人的自传、接受的采访中，如路易斯·布努埃尔的《我的最后一口气》、塔尔科夫斯基的《雕刻时光》、罗贝尔·布莱松的《电影札记》等等。恰恰在这些创作者零散的言语表达中，能够直接地搜集到他们对于电影的点滴看法，也许他们贡献的仅仅是某一个独特的理论概念，谈不上系统性和严密性，但这些言论却是打开他们作品秘密的钥匙。

前苏联纪录电影大师吉加·维尔托夫以他创造的"电影眼睛"概念而著名，维尔托夫的理论提出于20世纪20年代初，是苏联先锋电影运动的组成部分。"电影眼睛"理论受到20世纪初现代派艺术的影响，借鉴了拼贴、现成品和照片剪辑等艺术形式。1923年6月《列夫》第三期发表了维尔托夫的理论文章《电影眼睛——人——革命》，他提出电影摄影机是"电影眼睛"，可以"出其不意地抓取生活，然后运用蒙太奇技巧将这些抓取的生活片断素材在意识形态上重新组接起来。"1925年维尔托夫又发表了《电

影眼睛派宣言》,他热情赞扬摄影机的力量,甚至化身为摄影机,"我是眼睛,我是机器的眼睛,作为机器,我把只有我才能看到的世界展现在你的眼前。我从今日解放自己,从人类静态中获得永远的自由。我寓于不断的运动之中,我接近或远离物体,在它之上或在它之下。"为了实践"电影眼睛"的理念,维尔托夫的电影小组排斥叙事性电影,拒绝搬演和使用演员,放弃使用化装、布景、照明等人工手段。剪辑时,维尔托夫坚持按照联想原则结构影像素材,要求剪辑的节奏感,实现对观众情绪的感召力,促使观众从深层次上进行逻辑思考,并结合政治口号的表达,赋予影像以政治内涵。他为了强调电影两个片断之间衔接处的张力而发明了"间歇"概念,"间歇"不同于流畅的衔接,而是一种不连贯性的体现,两个镜头在视觉和思维上带给观众跳跃感,这样才更能够体现事物客观自然的运动,而不是迎合观众的主观意识。

意大利电影导演帕索里尼则阐述了他特殊的"诗电影"概念,他于1966年发表了《为了诗意电影》一文,称"诗意电影"相当于"电影中的自由间接隐语"。这种独特的思路与帕索里尼长期的理论关注点有关。帕索里尼不仅是一位导演,还身兼诗人、作家、记者等身份,与大部分导演的创作理论不同,他更多地深入到了纯理论和符号学层面,来探讨电影符码的分类等问题。借鉴语言学理论,帕索里尼认为电影的主观镜头相当于日常语法中的直接引语,而自由间接引语意味着通过某个人物的角度来叙事,又不完全与该人物的主观视点等同,用这种方式创作的电影具有诗意的属性。作为例证,帕索里尼举出了安东尼奥尼《红色沙漠》中色彩夸张的段落,认为那未必是女主人公实际看到的,而是创作者用自己的主观体验取代了片中人物的体验,或者说二者在心理层面合而为一了。诗意电影的电影语言不是陈述现实,而是描摹想象中的世界。

上述两位导演都就自己倡导的概念发表了多篇文章,也有些创作者并没有特意撰文论述个人的创作理念,但是在他们的创作思维中存在某个根深蒂固的理念,并在一些公开的对话中表达了出来。比如希区柯克这位公

认的悬念大师，如今对他的"悬念"的理解很大程度上来自于20世纪60年代法国影评人兼导演特吕弗对他的访谈。希区柯克是当年法国"电影手册派"最为推崇的电影作者之一，他十分重视电影风格技巧层面，又不满足于已经成为公式的好莱坞电影法则，在技巧的创新性上大做文章。在"悬念"的制造上，希区柯克巧妙地利用电影节奏，调节视觉内容的强度变化和时间的张弛，"悬念不仅是等待，它是把这个等待膨胀，扩大一点范围说，膨胀的还有节奏和时间长度。"正如关于希区柯克的悬念的最著名的"段子"所言：车下有一枚炸弹，如果不让观众知道炸弹的存在，突然的爆炸并不能造成多大的惊吓效果；而假如让观众看到车下的炸弹，剧中人却浑然不觉，观众的心情将始终保持紧张状态，他们猜测着炸弹何时引爆，剧中人何时才能发现炸弹的存在，这才是悬念。

许多创作者富有理论创见的论述，多少得益于作者论，尤其是战后现代主义电影的作者们：英格玛·伯格曼、安东尼奥尼、费里尼以及众多法国新浪潮导演。作者论就像一面旗帜，鼓励着创作者们用电影媒介表达自我，以艺术家而非工匠的身份阐释个人化的艺术主张，甚至上升到理论和哲学的高度。这和现代艺术制度化程度越来越高的趋势有关，想要跻身"博物馆"殿堂，需要一套认证的机制，"作者"身份的授予需要理论界对某位创作者独特性的肯定，同时，创作者对自己作品和理念的阐释水平也起着很大的作用。有趣的是，创作者们往往对理论界的讨论持疏离甚至反感的态度，却又免不了在一些场合自己扮演起理论家的角色，这是因为艺术行为的本质目的之一正是交流，出于交流的欲望，创作者想要解释自己的创作，让他人更加了解自己的作品和思想。

此时，作为理论研究者需要警惕所谓的"意图谬误"，将创作者本人对创作初衷的言说作为理解文本的权威性答案，这样创作研究就变成了对导演们只言片语的捕捉和猜测。事实上，后现代主义的兴起导致"作者已死"的呼声高涨，一个作品诞生之后就具有相当的独立性，其原初作者的阐释只是对该文本的众多理解之一，正如批评家弗莱（Northrop Frye）所

说:"诗人当然可以有他自己的某种批评能力,因而可以谈论他自己的作品。但是但丁为自己的《天堂》的第一章写评论的时候,他只不过是许多但丁批评家中的一员。但丁的评论自然有其特别的价值,但却没有特别的权威性。"况且,创作者事后的阐述与其创作时的实际状态必然存在距离,"甚至艺术家自己志愿作出的有关意图的陈述也不是决定性的,因为它很有可能是有意或无意曲解的结果。简单地说,就因为他心目中其实并无一个特殊的意图。"[1]

面对现实中的创作者,理论家的研究具有独立性,电影学者奥蒙(Jacques Aumont)指出:"一个经常被拿来反对电影分析,尤其是反对文本分析的论调,就是批评分析者太过专注于电影放映过程中谁也注意不到的小节,或者是那些不一定真的是导演有意安排的影片构成元素。我们必须很明确地表示,只要能使他的分析严密而连贯,他就有权力援用那些出现在片中的构成元素——因为他站在一个与创作者完全不同的位置上,可以自由地处理文本中他判断为有用的素材。"中国学者王志敏曾经从美学的角度提出四种电影创作方法:知觉创作法、故事创作法、思想创作法和特征创作法。这一理论建立在对作品样貌的美学分析基础上,对于广大的电影作品群落有普适性,却不一定需要创作者本人言论的佐证。

当然克服意图谬误并不意味要完全抛开创作者去进行创作研究,很多时候仍要借助创作者的言论、文章作为理解其作品的途径,甚至要对创作者的生平经历进行详细的考察,这方面仍保有传统的传记式批评的痕迹,但又有不同。因为现代精神分析学的介入,与其说作品呈现出的面貌都是创作者有意为之,不如说很大程度上是其潜意识的表达,因此研究创作者个人的生活状况,有助于对其作品作症候式的解读,挖掘文本表层背后隐含的意义。譬如把伯格曼的电影作品与他的天主教家庭背景联系在一起,

[1] 《艺术客体的本体论状态》,埃迪·泽曼著。

或是从中国"第五代"导演的作品中还原出他们对于亲身经历的时代浩劫的集体反思,这样的研究几乎是可以得到创作者亲身言论证实的;还有一些则并不被承认,如希区柯克的"厌女症"。

三、创作理论

在电影创作研究中,还有另外一套更加贴近电影实践的理论,那就是创作理论。不同于上述对于"作者"和"作品"的分析阐释,创作理论属于实用理论,其目的十分明确——指导电影初学者拍摄影片。创作理论是对实践的总结,传统观点期待的能够"指导实践"的理论实际指的就是创作理论。纯粹的理论研究,包括上述对电影创作的研究,其主要作用是为人们理解电影提供方法,而非教授制作电影的方法。

电影学科进入高等教育体制之后,经历了一番制度化的过程,这里主要指的是以培养创作者为目的的电影专业,而非致力于理论的电影研究。为了实现制度化,原本在职业实践中摸索的学习过程必须被成系统的创作理论课程取代,创作理论由此获得了发展的机会。然而相比从文学、美学等学科中吸取营养的纯理论,创作理论仍处于理论建设的初级阶段,很大程度上是因为艺术创作中的偶然性和直觉性难以用理论观点加以科学的概括,只能在最基本的技巧层面上提出若干原则。不过,如今创作理论的涵盖面已经非常广阔了,几乎电影创作的每个环节都有相应的学术研究,如导演理论、摄影理论、编剧理论、电影美术理论等等。编剧理论尤其系统,著名编剧指南《故事——材质、结构、风格和银幕剧作的原理》(罗伯特·麦基著)就详细地梳理了构成故事的诸要素、故事设计原理和对抗、解说、人物等具体技巧方式,甚至具体到写作过程中可能遇到的种种常见问题和解决办法。

创作理论的研究建立在本体研究的基础上,也少不了从作者论发展出的一整套研究方法的支撑,只不过更强调风格技巧层面,不深究作品的精神内涵,如分析某位导演富有特色的场面调度方式和长镜头技法,或是某

位摄影师极具个人色彩的摄影方式,从而总结出可供今后借鉴的规范。

<p style="text-align:right">陆嘉宁,中国传媒大学艺术研究院</p>

第二节　电影的类型及理论

类型电影是今天观众最常看见的电影样式,也是支撑整个电影工业的核心概念。关于类型电影这一概念,所有观众都不会陌生,但是,如果从理论的角度对其进行精准的解释,则是一件非常复杂的事情。而类型研究的价值,在一定程度上恰恰与这种复杂性有关:类型电影在内部的元素和组织原则上的复杂性和多样性,使得它触及了影像和叙事的所有层面,类型的研究本质上意味着对一种典型的电影文本的深度分析,电影分析本身的难度,决定了类型电影的研究难度;同时,类型电影是电影观众和电影工业相聚的媒介场所,电影资本、观众的心理与社会的文化三者从来没有停止过对类型电影问题的现实"干扰"。因此,类型电影的研究,特别是当下的研究,其实也是对一种涉及消费、文化、传播与接受问题具有"象征性"特质的媒介研究。

一、类型电影的概念和类属

和大部分理论研究涉及的概念一样,今天使用的"类型电影"这个概念基本上是一种外延描述式的概念。而对其内涵式的理论描述,至今还在进行。

按照我们的常识,所谓类型电影是一个由战争片、西部片、强盗片、政治片、教育片、爱情片、家庭伦理片、传记片等诸多子类型构成的集合。据说,类型片有好几百种,特别是在美国和日本,所有的故事片都可以按照类型来分类,类型片的区别是在风格、题材和价值观方面各有一套

特殊的程式，同时，它也是一种集中组织故事素材的适当方式。[1]

按照这个粗略的描述，我们可以进一步了解一些具体的影片类型。

1. 西部片

西部片也被称作牛仔片，其特征有两个主要的方面：一个是故事层面，经典的西部片通常讲述在美国西部发生的白人牛仔与敌对的印第安人之间的斗争故事；另一个是视觉层面，通常具有西部大漠的自然景观，装束千篇一律的典型牛仔形象，以及跃马驰骋、持枪格斗的激烈场面等。

西部片在美国电影历史上一直带有一种美国式的民族想象，既通过寓言的方式，隐含地再现了美国的移民发家史，通过描写对正义的捍卫和相应的个人英雄主义，强调某种典型的美国国家文化观念和民族性格。随着历史的发展，西部片开始凋敝，特别是作为老套的程式而存在的故事模式，因为其所承载的价值观念逐渐与美国的政治进程和文化演进相脱节，越来越受到冷落。但是，这种经典的类型并没有完全消亡，反而在一定程度上完成了自身的变革、转型和重生。1990年，凯文·科斯特纳自导自演的西部史诗巨片《与狼共舞》(*Dances with Wolves*) 改写了西部片的历史，它把狭隘的美国精神完全摒弃，转而表现人性内部的矛盾处境，人与自然之间的复杂关系，以及人对自身认知的改变。西部片的史诗类型完成了从外部动作叙事向"人的成长"、"一个男人的史诗"的内向转变。在这一过程中，不变的是西部片永恒的视觉元素。克林特·伊斯特伍德自导自演的《不可饶恕》(*Unforgiven*, 1992)，再次改写西部片的历史，经典西部片中的牛仔被转变成了改过自新的罪犯，英雄主义和虚无主义互相交融，同时也展示了个人对现实世界的一丝困惑和迷惘。

变化着的西部片总是通过某些不变的、连续性的核心要素，延承着西部片的类型传统。西部片所反映的是美国人的精神倾向，其主角往往成为美国人的英雄主义的化身，正式在这个意义上，巴赞把西部片解读为

[1] 《认识电影》，路易斯·贾内梯著，中国电影出版社，2002年版，第223页

"美国神话"。

2. 恐怖片

恐怖片是一种着重呈现恐怖观影情绪的类型。这种类型经常以神怪传说故事为蓝本，有时也以现实生活为依据。常见的恐怖片有谋杀或连环杀手类影片、妖魔鬼怪类影片和心理恐怖片等。

这类影片通过一个固定的故事主题和一套少有变化的叙事程式来结构故事，这些叙事程式体现在人物设置、矛盾铺陈、悬念和震惊的戏剧技巧、误导的叙事话语策略以及满足观众期待的情节解决方案等方面。

因此，恐怖片既要在一定程度上保持上述要素的稳定性，以满足观众固定的期待，又要不断地翻新故事情境，在题材方面有所突破。影片《死神来了》（*Final Destination*，2000）将恐怖的主体从杀人犯或妖魔鬼怪转变为了不在场的死神，通过主人公在死神面前的抗争与逃脱来完成故事构建。在此过程中，以玄妙的气氛、富有悬念的情节和刺激性的视觉冲突来制造恐怖效果。

近些年的恐怖片还出现了"类型裂变"现象，即恐怖片的情节越来越泛化为一种商业要素，分布在其他类型的电影当中。这种现象或许也可以表述为，恐怖片逐渐吸收了其他类型电影的元素，创作思路越来越宽泛，呈现方式越来越多元化。影片《与敌共眠》（*Sleeping with the Enemy*，1991）描写了一个"与虐待狂斗争"的故事，妻子无法忍受丈夫的变态行为，借帆船失事之机逃走，开始了新的生活，而后丈夫穷追不舍，经过搏斗，她终于打死了丈夫，获得新生。影片涉及的是现实题材，但充分利用了对日常生活中正常事物（景物）的非正常化描写，例如，影片中的药瓶、毛巾、楼道、花园等，都在镜头的强化下变成映射着邪恶和灾难的预兆。该片也开辟了利用现实生活题材演绎恐怖片主题的先河。而《七宗罪》（*Se7en*，1995）、《沉默的羔羊》（*The Silence of the Lambs*，1991）之类的影片，则在保持恐怖片特征的同时，追求意蕴和结构的复杂性和精致性。生理上和潜意识层次上的恐怖感，只是这些影片的美学效果之一，复杂意象所带来的思

维上的乐趣可能是创作者更注重的。

近年来，恐怖片出现了越来越强调视觉震惊效果的趋势，这得益于数字拟像技术突飞猛进的发展。但是也有不少恐怖片开始重新发掘"想象力"，在故事的讲述方式上寻求突破。在这类影片中，恐怖的技巧有所减缓，故事可以有更多的空间去探索一些多元化的主题，而恐怖效果方面则格外追求事后的心理震撼。影片《第六感》（*The Sixth Sense*，1999）、《乘客》（*Passengers*，2008）及《小岛惊魂》（*The Others*，2001）等，都用恐怖片类型作为包装，实际表现的却是现代人的交流困惑、身份危机，以及宗教、信仰与终极救赎等较深层次的话题。为了兼顾商业性，这些话题通常都是曲折呈现，点到为止，同时，它们从深层文化结构的角度上说，仍旧体现着一种当代"神话"的意识形态，但在叙事方式上的革新却让人耳目一新。这些影片的共性是，将好莱坞叙事中的"透明话语"发挥到极点，通过一套缜密的情节逻辑和镜头技巧长时间误导观众，直到影片结束，再完全颠覆之前观众形成的整套认知结论，从而使观众获得一种"戏剧发现"和相应的"戏剧震惊"。

3. 战争片

战争片是以战争史上重大军事行动为题材的影片，通过战争事件、战事经过和战斗场面的描写，刻画人物性格，树立英雄形象，或者通过人物和故事情节的描写，形象地阐释某一重大军事行动、军事思想和军事原则；还有反映战争给人们带来的灾难和心灵创伤。战争片不是好莱坞独有的类型，苏联、日本、我国以及欧洲很多国家都有数量众多的该类型影片。这些影片通常表现战斗的戏剧进程，如《珍珠港》；或探索人与战争的关系，如《细红线》；或者反映爱国主义、英雄主义。在中国，战争片是一种力图还原民族革命历史，强调当代革命合法性，弥合历史与现实裂痕的意识形态实践。

战争片具有两个方面的类型特征：一是在内容上有较大分量的、直接的战争情节；二是在形式上有宏大开阔的史诗风格，特别是要具备与之相

互关联的对战争场面的视听再现。

战争片是世界通行的电影类型，它最能体现类型电影在社会文化中的神话作用。借用托马斯·沙兹（Thomas Schatz）在《旧好莱坞·新好莱坞：仪式、艺术与工业》中的观念，如果对战争片文本的深层结构进行探讨，可以进一步看到该类型在叙事上的突出特征：树立两种基本军事势力的对立，利用这种外在的戏剧矛盾为主导动因，激励整个故事的叙述进程。因此，常见的做法要么是让一个令人同情的文化集体（或个人）和一个带有威胁性的敌对势力形成外部冲突（如《珍珠港》《兵临城下》），要么是把形形色色的个人纳入战斗集体的内在冲突中，从而有利于解决那种外部冲突（如《兄弟连》），要么是让两者充分结合，构成整个完整的戏剧动作流程（如《拯救大兵瑞恩》）。

4. 灾难片

灾难片是一种以天灾人祸为题材，表现灾难对人的伤害及人进行抗争或逃脱的影片。灾难片并非起源于好莱坞，但却是好莱坞最擅长的类型之一。由于这类影片需要渲染惊心动魄的灾难场景，所以往往需要高额的电影投资作为支撑。同时，由于提供以非常有效的恐惧感和心理刺激性，该类型也成为长久以来最卖座影片类型。

《独立日》（*Independence Day*，1996）、《天崩地裂》（*Dante's Peak*，1997）、《世界末日》（*Armageddon*，1998）、《完美风暴》（*The Perfect Storm*，2000）、《后天》（*The Day After Tomorrow*，2002）、《地心末日》（*The Core*，2003）以及《2012》（*2012*，2009）等影片堪称这一类型的典范。

灾难情境是灾难片的核心元素，而灾难片在保证这一核心元素不变的同时，也力求在故事、场景、人物、主题等方面不断改善与创新，以适应不同时代、不同地域观众的观影需要。在好莱坞，灾难片同样是一种文化的神话，它折射出人们对于人类本质力量的质疑和自身行为的深刻反思；同时，我们更要注意，灾难片的发展和兴盛，更得益于两种力量的推动：一是人类对于灾难等破坏性力量的视觉需要，另一种是基于这种需求而不

断追加的商业投资。观众在银幕前对灾难的凝视，本质上仍旧是一种"观赏"，通过安全的窥视，体验到向死的快感和刺激。在这种观看过程中，银幕中的世界和角色对观众而言，是一种"自居"之所，但同时，更是一种他者——其存在保证了观众对真实世界安全感的加倍认同。

5. 歌舞片

歌舞片是一种由大量歌舞组成的影片。1927年，第一部有声电影《爵士歌王》（*The Jazz Singer*）就是一部根据音乐剧改编的以歌舞为主的影片，它奠定了好莱坞歌舞类型片的主要规范。而在印度，歌舞片则是最重要最成功的电影类型，特别是以孟买为中心的宝莱坞电影产业，创造了大量独具特色的印度歌舞片。从20世纪50年代经典的《流浪者》（*Awaara*，1951），到进入21世纪以后出现的《印度往事》（*Lagaan: Once Upon a Time in India*，2001）、《阿育王》（*Asoka*，2001）等，都在延承歌舞片传统的同时，不断创造着新的电影元素，使这种类型长久保持了与观众间的良好关系。

在中国电影史上，具有开创意义的歌舞片为1931年拍摄的《歌女红牡丹》。至20世纪30年代，歌舞片构成了上海娱乐电影产业最主要的形式，如《野草闲花》（1930）、《夜半歌声》（1937）、《马路天使》（1937）等，都取得了艺术和市场的双丰收，它们汲取同时代好莱坞歌舞片的优秀元素，同时融合了传统戏曲舞台表演经验，开创了具有民族风格的中国歌舞片类型。

歌舞片通常有两种主要类型：一种是利用载歌载舞的形式来呈现故事情节，另一种是将表演舞台或者歌舞艺人的生活作为背景或主情节，穿插歌舞表演等视听元素。就第一种类型而言，歌舞表演实际上充当了叙事的载体，而舞台或相应的表演场所，则演变为情节发展的空间。正因如此，歌舞片是所有类型当中最需要"假定性"的类型。当然，在观众认可了歌舞表演这种形式之后，该类型不断进步和变化的动力则往往来自视听表现手段、人物塑造和故事情节的翻新和再创造。影片《红磨坊》（*Moulin Rouge*，2001）的故事仍旧是老套的"歌舞艺人与他们的舞台生活"，但利用了这个时代最耳熟能详的流行音乐曲目甚至经典MTV的影像风格，在视

听方面创造了近年来歌舞片的一个小高潮；影片《如果·爱》（2005）则采用"戏中戏"的结构，讲述了戏内戏外两个相似的三角恋故事，使歌舞片的剧情得以丰富化，自由化。印度歌舞片《季风婚礼》（*Monsoon Wedding*，2001）则完全把歌舞表演变成一种情节呈现的方式，而这种方式在大部分段落中都摆脱了程式化的束缚而与人物的集体习俗和角色的行为方式相衔接，题材完全生活化和现实化，以一场印度婚礼为载体，在呈现印度风情的同时，把东方与西方、传统与现代、种族与种族之间的诸多差异杂糅在一起，保持了一种混乱和多义。

以上提及的只是在今天的类型电影市场上最常见的五种类型。我们必须看到，类型电影是一种"带有文化性质的工业制作"，或者说是一种商业化生产的产物，它是生产者按照消费群体的口味精心制作的商品。[1]。在好莱坞，影片会提前试映，通过调查观众的口味而选择类型或调整类型的内部要素。但由于"口味"与个体的差异有关，在文化多元化的今天，这一分歧也越发显著，这加剧了类型裂变和分化的趋势。为了使利益最大化，争取更大的受众群体，类型因素被不断地混合搅拌在一起。由此，今天的类型，呈现出了一种加速的变化和革新。

首先，类型不断交织，纯粹单一类型的影片数量逐渐减少。以《泰坦尼克号》为例，影片融合了灾难片和爱情片类型元素，其后的灾难片更是形成和强化了一种规则，那就是把爱情作为一个辅助元素注入其中。由此，类型从一套整一性的成规当中脱离出来，变成某些类型元素，重新添加到新的影片创作中。电影评论家常把类型片的历史发展描述为如下四个阶段：原始阶段——确立类型规则和程式；经典阶段——类型片的价值得到充分认可；修正阶段——变更类型片的价值观念，修改、变更其程式，甚至把程式变成陪衬；拙劣模仿——程式变成陈规陋习。[2] 当类型完成这样

[1] 《电影类型与类型电影》，郑树森著，江苏教育出版社，2006年版。

[2] 《认识电影》，路易斯·贾内梯著，中国电影出版社，2002年版，第225页。

一种历史演变之后,新的类型必然会出现,以此调节观众、电影艺术和商业、现实世界之间的关系。

其次,类型的发展是一个从未停止的历史进程,除了由旧类型所不断裂变拆解而催生出的新类型,新的生活内容及生活方式也激发了新的需求和供应,崭新的类型也不断地涌现。因此,类型是一个庞大的系统,上面提及的只是历经历史检验的经典类型,除去这些,仍有数量众多的非稳定类型——它们每一种之间都互相区别,各自都拥有鲜明的类型特征,但可能支撑这一类型的影片数目不够庞大,或者观众群比较狭窄。例如,近十年风靡好莱坞的"智力游戏片",创造了一种非常特殊的电影类型,比如《记忆碎片》(*Memento*,2000)或《盗梦空间》,这类影片面对的是具有较好的理解力,对逻辑推理情有独钟,对通常意义上的情节操纵不感兴趣的特殊观众。特别是近年来在计算机文化、数字化、soho化的生活方式影响催生的geek群体不断庞大,这种类型的观众群也不断扩大,类型样式开始逐渐稳定下来。

二、类型电影的理论认知

在知道了类型划分的基本状况之后,电影理论首先要处理的就是对类型的外延性认知逐步转化为内涵性认知。即,怎样从学理上确立类型划分的标准,或者,当我们知道了类型电影是围绕某些类型元素而进行创作和生产的影片之后,我们必须找到那些确立类型的类型元素。

通常情况下,我们都希望为不同的类型确立某个共同的分类标准,但是,这对于类型电影而言行不通。电影学者麦特白(Richard Maltby)指出,由于类型的区分"互相交叉和互相重叠",因此"类型元素"同样也是"交织合并"的。这样一来,类型问题也就麻烦起来。类型得以确立,其实依靠了不同的外延性标准。例如,西部片得以确立,是因为相应的视觉元素和戏剧设置;爱情片得以确立,是因为故事主题和主要情节内容与爱情有关;灾难片得以确立,是因为故事的大背景与灾难有关,但它本身也

可以容纳爱情的"情节内容";恐怖片得以确立,因为故事的效果与恐怖这种特殊的观影效果有关,但它本身可以容纳爱情、伦理、动作、侦探等类型(元素);而侦探片得以确立,则依靠与"侦破案情"有关的特殊"情节模式";而传记片得以确立,则往往因为主人公的特殊身份和讲述角色故事的特殊叙述方法。我们对类型这个熟悉的名词的分类研究,不可能确立一个统一的标准,因为类型这个概念是描述性和经验性的,它本身就不是在统一标准的基础上被创造出来的,基本上不能指代某一"类型"的完整内涵。

同时,类型电影的研究,特别是美国学者的类型电影研究,还遇到了一个令人困扰"悖论"性问题,即要认识类型电影,就必需认识到类型电影得以确立的类型元素,而某种类型元素并不是自我确立的,而是从某种类型电影中归纳共性的结果。于是,关于类型的问题,陷入了一种鸡生蛋还是蛋生鸡的怪圈。

在这种情况下,一些美国理论家决定放弃使用类型这个术语,转而使用别的替代性的术语描述商业电影,特别是好莱坞化的商业电影及其生产,如重复(repetition)、系列(seriality)、循环(cycle)、趋势(trend)和模式(mode)等等。这样种做法,更多地体现为一种当代研究的去中心化姿态,它消解了"类型"在商业电影研究和整个商业电影史运动中的中心地位,证明类型电影研究在本质上并不优于其他电影批评,除此之外,这一做法并没有其他更现实的理论意义。

或许由于语言习惯和思维方式的差异,类型的循环解释的困惑并没有在中国电影理论界成为一个真正的问题。当了解了国外研究者的困惑之后,中国电影研究者很快给出了各种答案。

电影学者聂欣如从分类理念的角度进行了如下解释:

> 此处碰到的问题,其实不是电影学所独自面对的问题,而是一个对分类系统观念接受的问题。任何分类都是以人为的标准或规范对事物进行的区分,一般人在区分事物的时候往往是从事物最表层的现象

开始，而深入的研究则需要找到更为深层的原因或者理由。比如我们看到某些影片中表现了美国西部地域风貌和牛仔，我们会很自然地将其称为"西部片"。……这就如同我们看到水中的动物会毫不犹豫地称其为"鱼"，（在）概念中，只是把这些生物所生活的环境作为判断的标准。但是科学家却会从中区分出不是"鱼"的生物，比如海豚。科学家所依据的标准是这一生物繁殖后代的方式通过胎生和哺乳。这两种标准看起来非常不同，但是却密切相关，早期卵生动物必须要有水的环境，之后它们为了脱离水环境而逐渐演化出了其他的繁殖方式，比如"哺乳"的方式，这时对于区分生物的科学研究来说，环境的重要性退居其次，繁殖后代方式体现了生物在环境生活中的历史变迁，因而更为重要。……研究类型电影同样会碰到类似的情况，深入的研究必然会坚持类型元素的清晰化，而一般的理解则会根据表面的现象做出划分。……对于类型电影的研究不断深入，科学的理念更为深入人心，也有可能出现一般电影的分类趋向学术化、科学化。[1]

此番解释，用生动的比喻说明了语言和概念，特别是日常使用的概念，普遍不具有内涵描述的严谨性这一问题。这个问题具有普遍性，只是语言的使用者并不会去理睬。毫不夸张地说，美国学者对于类型概念循环解释的困惑，基本上是"庸人自扰"。我们有必要从认识论的角度对这个问题进行澄清。

在认知过程的起点，无论是科学研究还是日常辨识，首先要经历命名的过程。而命名意味着使用语言（概念）与认识对象进行联系，即能指与所指的相互指认（联系）。这种联系不可避免的具有两个特征：

第一，如结构主义语言学自索绪尔以来一直坚持的，能指与所指是被偶然性、强制性地联系在一起的；"赋予能指"的过程，从根本上是便于信息

[1] 参见聂欣如的《类型电影的观念及其研究方法》，载于《当代电影》，2010年第8期。

的确认，使使用者利用统一的符号进行交流成为可能。因此，所命之名自然无法穷尽对象所有的外延，也根本无法一次性为对象确立完整的内涵。

第二，从逻辑上说，命名过程其实是一个"排他性"的过程，特别是日常语言中的命名更是如此：认识对象必然具有两种基本性质，一种是"下属性质"，即认知图示中局于事物下属层级的性质；第二种是"从属性质"，即该对象与处于同一层级的其他事物之间的关系（束）。因此，对对象的认识，意味着对上述两者的深入把握。但概念（命名）往往仅仅反映着认识的初始阶段，"名"指代的往往是对象某个方面优先被意识到的众多"下属性质"或"从属性质"中的个别"属性"，而不必也不可能与所有属性完全匹配。通俗地说，事物总是因某一个具体特征而得名，其他属性在命名发生时就被抛弃或压抑，理性认知（如科学研究）的过程本身就是重新发掘并拾起它们的过程，由此名（包括概念）不能反映事物的全部属性。就电影而言，某一类型，仅仅指代了电影的某些鲜明特征，我们只是借用它方便地描述电影现象，肯定还有更多的类型特征需要被理论细致描述，而这些特征很可能为其他类型所共有。

第三，从历史的角度来看，对事物的认识是一个渐进的历史过程，处于认识起点位置上的"命名"可以粗略地描述事物的属性，并且可以确立明确的对象，为进一步的深入认知作准备，如果事物"无名"，进一步的认识便无从谈起。因此，命名—完成基本的感性认识—完成进一步的理性认识，是最基本的认识过程。同时，在这一过程中，"循环解释"是无法避免的，循环互指本身就是语言的特征之一，我们随便翻开一本词典，马上就能发现这一现象无处不在。例如，"电影"是一种利用"银幕"放映的活动画面艺术；而"银幕"，则是"电影"放映时光线投射的场所。因此，纠缠于"命名"的各种不周而放弃进一步对事物的认知和探索，无异于因噎废食。

在了解了上述常识之后，我们不难发现类型电影的"核心元素"。例如，西部片的核心元素是"西部景观＋牛仔故事"，灾难片的核心元素是"灾难场景＋抗争故事"，恐怖片的核心元素是"鲜明的恐怖效果"，而侦

探片的核心元素是"案情推理与侦破"。由此,我们可以对类型元素的分布进行一些归纳:

第一种情况,核心元素存在于电影文本内部。如,对西部片、歌舞片、爱情片等类型而言,每种类型元素其实都是"某些要素的组合系统",而这种组合系统又具有临时性和可变性——要素重新组合,可能就会生成另一种组合系统,从而成为另一种电影类型,例如,抗争故事与战争背景或场面的组合,便催生了战争片的类型。因而,对它们而言,类型元素其实不是单一的要素实体,而应该是一种组合与匹配关系。

第二种情况,核心元素并不存在于电影文本之外,即"要素的组合系统"完全不稳定,我们根本无法将其固定。如恐怖片,对这一类型而言,我们不能按照上述第一种情况的做法,从叙事、影像等元素的组合系统中寻找答案——恐怖片的确很难找到实实在在的"要素",也没有稳定的"要素的组合系统"。但是,恐怖片得以确认的理由恰恰存在于观众与电影的关系上,即主要围绕恐怖效果而结构的电影。

从对第二种情况的分析,我们或许可以受到如下启示,这个启示可能在看待类型电影甚至在涉及其他许多形式的电影分类工作时都有指导作用:

电影的创作和生产,本质上是一种"欲望的生产",电影的文本发挥着调节银幕与观众关系的作用,而这种调节,本质上就是策略性地满足观众欲望的过程。聂新如在文章中指出:"我们便把电影的类型元素与人们的欲望和潜意识紧紧地联系在了一起,由此,我们也看到了构成类型元素的核心所在,这一核心便是与人类欲望相关的某种电影的表现。由此,我们似乎可以从纷乱杂陈的类型电影现象中找到一些规律性的东西。"[1]

聂新如把电影看成曲折展现个体和群体欲望的"艺术",而类型元素是一个介乎于欲望与电影表象的中间概念,当一个欲望被简单外化,或者说被一次性改造变形之后,便可以成为电影中的类型元素。同时,文章认

[1] 参见聂欣如的《类型电影的观念及其研究方法》,载于《当代电影》,2010年第8期。

为，欲望的改造，是要吸收某些理性的、文化的元素。"比如爱情片，我们从理性上可以知道爱情与性欲相关，但是性欲的内核在多次改造变形之后，被赋予了伦理色彩、民族色彩、地域色彩、政治色彩等等，其基本的类型元素已经看不见了，或者我们也可以说，其坚硬的内核（欲望）已经被软化，已经被次生化，繁衍出了多种不同形态。"文章对于类型的变化问题也有所触及："类型……处于人类欲望和类型表现之间，在某些赤裸裸的色情片、暴力电影中，其类型元素靠近欲望，在爱情电影、伦理电影这样比较泛化的区分中则靠近某些类型的表象。因此，讨论类型电影在某种意义上便是讨论那些类型元素相对清晰的影片类型，或者说类型元素需要具有一定的'坚硬度'，过于靠近两端的做法都不可取。……类型元素的确需要与它的两端（影片和观众欲望）既相区别又相联系。……欲望的多次变形之后，对于它的'原型'的识读往往比较困难。……这也是许多分类过于琐细，流于泛泛的原因。"

把一种艺术的创作与欲望连接在一起，对相当一部分读者甚至研究者来说，仍旧是难以接受的。实际上这种做法起始于精神分析理论的鼻祖弗洛伊德，在雅克·拉康那里发扬光大，在麦茨那里得到了最系统的总结。这一过程是一个漫长地认知过程，去蔽工作经历了几十年的时间，我们大致回顾一下对类型概念的一些重要读解。这一系列读解也构成了人们逐渐追问类型片本质和内涵的理论过程。

第一个重要的理论贡献者是托马斯·沙兹。他第一摆脱类型的表面现象，从具体的电影文本当中跳出来，认定在纷繁复杂的类型片中，一定有某些特定的动作和价值观受到推崇。基于这个论点，他把类型片看成美国文化的"仪式化的象征"。

第二个重要的理论贡献来自安德鲁·都铎（Andrew Tudor）。他把类型描述为我们共同相信的一些东西。这一观点比托马斯·沙兹更加精确，它去掉了"动作"，将类型直接与"相信"的东西相互连接，如果说沙兹的"价值观"一词还包含理性的成分，那么在都铎看来，类型所反映的仅仅

是一种"信念结构",它可以与理性判断有关,也可以是无意识的表现。

第三个重要的理论贡献来自理论家麦特白。他认为,电影彼此之间具有家族相似性,观众认同并期望这组家族特征。这一理论注意了电影文本和观众之间的平衡,并且把观众的"期望"当成类型得以成型的内驱力。虽然"期望"并完全等同于欲望,但从观众那里理解类型,已经非常接近类型的本质了。

以上三者构成了在精神分析之前,认识电影类型的大体过程,在这一过程中,理论渐摆脱文本束缚,放弃单纯从影像和故事当中寻找类型元素的做法,转而尝试从观众以及观众与影片的关系当中去发掘答案。因此,精神分析理论成为类型电影研究不可或缺的理论工具。

麦茨并没有专门论述类型电影,但是作为其理论出发点的"电影与梦之关系"开启了自电影学框架内思考诸多命题的有益参考,其间自然包括类型电影。在麦茨看来,梦与电影有相似性,但两者差异也很明显:(1)主体的感知态度不同。电影观众知道他在看电影,做梦的人不知道他在做梦。(2)主体的感知形式不同。电影状态是一种知觉状态,梦状态是一种睡梦中的幻觉状态,前者具有现实刺激物,后者(可能)不具有(明显的)现实刺激物。(3)主体的感知内容不同。电影状态的逻辑化和有意构造的程度,即二次化(secondarisation)程度比较高,而梦状态的二次化程度比较低。所以,电影与梦之间的"亲属关系"的远近,则在于睡眠程度的问题——看电影的人是完全"醒着"的,做梦的人是"睡着"的,关键在于,"醒"的程度和"睡"的程度问题。电影状态可以说是清醒度弱化了的清醒状态,也可以说是清醒度增强了的梦状态。在这个意义上,电影可以称之为"醒着的白日梦"。它既适应现实(前行),又逃避现实(退行)。就时间的标志而言:梦属于儿童时代和夜晚;电影是成年期的和属于白天的,但不包括中午。更正确地说,电影属于黄昏[1]。

[1] 《现代电影美学体系》,王志敏著,北京大学出版社,2006年版,第7页。

梦与电影之间的差别似乎不难理解,但关键是,我们可能低估了两者的亲缘性。通过两者的比较,我们可以更清楚地了解一些电影的隐秘事实——类似事实在精神分析理论(如《梦的解析》)中得到了充分的研究,而在相似的电影研究中却没有得到重视。

麦茨得出结论说,正如梦中的欲望如果过分被满足,例如极度愉快或极度惊悚,都会使人从梦中惊醒,虚构影片所提供的那些满足观众欲望的景象如果过分满足观众而缺乏节制,便会使观众情绪厌倦或产生抵抗;观众欲望未被满足,同样的情况也会发生。麦茨使用电影幻想系数和逻辑系数来讨论电影。在征用这一对概念来研究类型的时候,我们可以认为,幻想系数向外连接着观众,它描述了影片在满足观众欲望方面的量度;而逻辑系数向内制约着电影的文本及其形式,它体现为由影像媒介和故事构成的形式组合,为大多数观众在"看懂电影"和"满足"欲望之间寻求平衡。

从精神分析理论的视角来看,类型这个概念,准确而完整地体现了幻想系数和逻辑系数的辩证法,它是两者之间相互否定的结果:逻辑系数是一套变化着的叙事法则,即电影必需按照一定的逻辑惯例展开,诸如故事、剧作、蒙太奇,这些技巧和策略都在理性和逻辑的层面塑造一部影片,是一部电影得以成型的语言法则。借用拉康的概念,逻辑系数是对"象征界"属性的描述。

而幻想系数则标明了影片满足观众欲望的程度,因此它是对"真实界"属性的描述。幻想系数要求必须有合适的逻辑予以保证,才能使其处于最佳水平,此时,需要逻辑系数对欲望进行策略性的规制。例如,我们在爱情片中常见的"相识—相遇—相爱—矛盾—分手(或终成眷属)的叙事套路,可以使欲望的满足处于最佳状态。而其中的"矛盾"环节,提供了使观众暂时不满足的时刻,这一时刻便是欲望的匮乏;在拉康的理论中,欲望是一种永远无法根本满足的空位,它需要不断地寻找新的、具体的欲求实体进行填充,而欲望的匮乏进一步成为制造和满足观众欲望的动力。在这一过程中我们可以看到,观众的欲望是一种普遍的集体无意识,

在此基础上，每一部电影会临时激发和制造出欲望，即欲望是可以生产的。因此逻辑系数所保证的不仅仅是影片的"可理解性"，更规范和制造着观众的欲望。特别是在类型已经成为一种广泛的观众经验的时候更是如此，没有类型的存在，观众不清楚"期待什么"、"欲求什么"。正是由于"制造出"欲望这一事实的存在，它才在今天的研究中，越来越多地被卷入"制造欲望"的整体性、社会性的范畴（大众媒体及其意识形态）中。

粗略地说，幻想必须依靠逻辑来进行，而逻辑则规范并激发着幻想；幻想对应了隐秘的真实界，逻辑对应了象征界，象征界与真实界的相互否定，在精神分析那里是一个永恒的历史过程，它最终呈现出了完整的想象界。因此，类型连接了电影的象征界（文本的法则）和观众的真实界（欲望），以促成想象界的完满为已任。幻想和逻辑的共处策略，经过艺术、产业实践和观众的培养，逐渐固定为一系列稳定的法则系统，类型便是其中最典型的法则之一。

进一步说，每一种电影类型都是诸多元素的集结场所，其中，相对稳定的结合方式（场所）被固定下来，成为一个可以清晰辨认的类型（规则）；如果参照精神分析语言学的研究方式，把影片制作者对观众与电影之关系的操纵当成一种修辞活动，电影类型便是满足观众欲望时的欲望修辞法——一套由影像和叙事共同完成的修辞系统。

借助精神分析方法研究类型电影，本质上仍旧是宏大理论的一种尝试，它试图建立一种能够适用于其他电影研究领域的整体性的阐释模型。因此，这种思路并不是要取代对类型具体和局部的研究。近些年的类型研究开始避免对电影采取基于上述理论模型的宏大描述，而更愿意从电影局部进行碎片化的发掘。原因之一是当代文艺理论已经形成了拒绝宏大叙事的潮流，普遍地采用中间理论开展研究，这一做法在本质上否认了概念的普遍性这一基本法则。概念是一种语义束，是多种关系交互发生作用的场域，只有通过在跨越性的领域建立相对统一的描述，概念才是完整和生动的。拒绝这种状况，本质上无异于否认了场域的历史、否认了语言和实践

的历史。

除了中间理论,还有其他对借助精神分析理论研究类型的反对声。黄文达在他的《类型影片的定义、策略及其困境》一文中,强调了类型划分的不确定性,并参考了德勒兹(Gilles Deleuze)的观点,把问题的原因归结为"人们在寻找概念的在场,从而以概念替代了影像,因此,类型影片是一种追求意义的深度模式的思维方式,它建立在传统的抽象理性思维基础上,试图越过影像的能指符码,寻求在其底下的固定的所指。从意大利新现实主义开始,电影正在突破类型的区分,类型电影已经'空壳化'。"[1] 关于空壳的论述,的确形象地比喻了当代类型电影的部分现状,即固定的类型开始瓦解,类型的拼贴、交融成为趋势。但上述分析的谬误也很明显:

首先,寻找概念的在场,从而以概念替代了影像,这是电影研究必不可少的过程。电影的意义是否可以不借助语言而按照现象学的方式直接显明,这点的确可以商榷,但概念是任何研究的基础,"电影的研究"绝不可能借助影像本身来完成。没有概念,没有"抽象理性思维",研究及其话语的可理解性便荡然无存,这一点,连德勒兹本人也非常清楚,德勒兹非常智慧而勇敢地承认"电影理论与电影无关",那么其理论依旧是一套基于概念的话语表述,而其中的概念绝不比其他理论来得少。

其次,电影精神分析及符号学从来没有试图越过影像的能指符码,寻求其底下的"固定所指"。这一点从麦茨开始电影符号学研究的那一天就已经澄清了。麦茨说,电影语言不具备符号,但是电影符号学可以开始了。麦茨及其精神分析理论突出的两个遗产是历史观和辩证法。就历史观而言,麦茨理论来源于拉康和其后的意识形态理论,它清晰地意识到欲望的动态化特征,能指是个滑动的链条,它不断地与所指匹配,而后抛弃所指,寻找下一个目标,驱动力便是欲望——这一法则在个体生命实践领

[1] 参见黄文达的《类型影片的定义、策略及其困境》,载于《华东师范大学学报(哲学社会科学版)》,2008年第5期。

域、语言学领域、社会象征领域及整个历史领域中全部适用。就辩证法而言，麦茨的主要理论并不带有结构主义的所谓通病，它从来没有把能指与所指固定匹配在一起，其"想象的能指"所力图解决的就是精神分析的修辞学问题，即动态而细致地描述了影像的"能指"与观众的"欲望"相互匹配的关系；而这两者的关系，本质上就是拉康"象征界"（符号界）和"真实界"的关系——用简单的话概述：两者相生相克。

在此基础上来看类型电影的"空壳化"便不难理解，既然"能指"与观众的"欲望"是相互匹配的关系，电影的符号界与观众的真实界是相互构成的关系，电影类型作为这一关系的最终体现，变动不居便正常不过了。象征界的变化，如社会历史、习俗、价值观的变迁，自然影响到类型的变化，而欲望（个体的、群体的）的本性决定了它必然也是变化和流动的，欲望的链条需要运转，需要新的载体——由此，两者变迁的历史，以及相互关联的历史，恰恰决定了类型的历史。类型的"空壳"状态还会不断地演变，新的类型还会出现，类型的要素还会以碎片的方式结构出新的类型。

三、电影学框架中类型研究的意义和价值

在日常生活中，类型是一种排他性概念。大部分观众在使用类型这个概念的时候，往往出于区分一部具体影片与其他影片的实际需要，而很少理会类型概念的相互交融，也不会努力从具体的电影文本中尝试寻找多种类型元素的踪迹。这一状况为类型这个概念注入了最根本的合理性——类型是一种消费和基于消费的生产的强制性的、习惯性的命名。

但在电影学框架内思考类型理论可以发现，类型是众多理论问题的聚焦点，透过这个聚焦点，有助于从多元的角度理解电影、观众和电影工业的事实。通过类型问题，我们至少可以发现与类型相关的如下几个重要问题：

第一，类型是一种电影工业生产的保护机制和塑造机制。它为电影工业组织生产提供一种生产惯例，一套逻辑或框架系统，降低其投资风险，增加成功盈利的概率。

第二，在后工业时代，如同所有符号的生产一样，电影的存在是消费的结果，但它的确又制约和塑造着消费者（观众）。观众从类型当中习得了观看的规则，熟悉了观看的"期待"，最终类型又反过来制造、引导着观众的期待。由此，作为一种大众文化意识形态的媒介载体，类型连接了观众和工业生产，并促成了两者的关联。

第三，在电影研究领域，类型电影已经成为一种有效的理论与批评的思维模式。通过这一模式，研究者可以更好地理解一部影片的特质，理解个案和整个工业文化的内在关联。正如彼得·赫金斯（Peter Hutchings）所言，类型研究的部分吸引力在于它提供了处理电影，特别是兼工业媒介和大众媒介于一身的好莱坞电影的机会。[1]

关于这一点，我们分述如下：

首先，作为理论概念的类型，尝试在一个既定的历史现实（这一现实是一定时期的观众、影片、文化和工业相互作用的结果）中研究电影，这对于电影批评来说，具备了更加开阔的视野，获得这一视野，意味着电影研究将自身触角以"批评"的方式渗透进了文化社会学的领域。如果拿类型批评与作者批评来加以对比，马上可以发现，前者更具有历史适用性。

类型批评起始于20世纪60年代，它的出现，本身就是为了修正和替换当时的作者论。作者论在当时的欧洲较为风行，它借用了古典艺术的"艺术家"概念，将导演视为整个电影事实的主宰者，在一种较为封闭的文本分析和导演个人历史研究中，对影片进行艺术批评。作者论真正关心的是少数天才导演，如希区柯克，这些导演可能深处电影工业内部，但保留了与电影工业相抗衡的艺术品质和权力。因此，作者论像是一种工业全球化到来前，为古典艺术谢幕而准备的绝唱。作者论并不试图建构电影工业、历史和社会的关系，换言之，作者论注重的是从"类型之糠中筛选出艺术

[1] 转引自陈犀禾、陈喻编译的《西方当代电影理论思潮系列 连载三：类型研究》，载于《当代电影》，2008年第3期。

之麦",所以它重视的是例外而不是规则,而类型批评与之相反,将目标设定为正确理解支配着作为大众娱乐媒介的电影实践的"规则"。

相比于作者论,类型批评的口味广泛得多。它并不专门处理那些充满特色的优秀作品和优秀作者,而是关注当时整体的电影现象,特别是商业电影。它一开始就把电影视为美学化的工业产品,其研究指向在于协调好莱坞工业和商业的需要。由此,类型批评自觉地抛弃了"艺术家"这个诞生于经典文学理论的文本批评和历史批评模式,转而不自觉地启动了文化批评与研究的步伐。

在美国,电影类型研究经常是处理大众文化命题的切入点。类型研究将好莱坞电影理解为文化产品最典型的工业模式,这种产品本身不可避免地受制于当代的历史现实,是以"等价交换"和"消费／再生产"为特征的商品经济的产物。因此,电影的类型分析提供了较完整的批评策略,能够为我们更好地理解和观察文化工业系统的本质提供可能。在类型理论看来,一切出发点是文化工业,即在产品标准化生产的前提下,影片个案才有分析的价值;同时,类型研究还能够根据类型的共同表征、深层结构及其象征意义而展开对不同类型的批评,至少,它提供了适合这种标准化生产的文化产品的批评词汇。"葛兰希尔(Christine Gledhill)把类型视为一个'概念的空间',其中'文本和美学的问题……和工业与机构、历史和社会、文化和观众等问题交织在一起',而且,把类型这个词描述成重申了'好莱坞的工业产品作为严肃的评论对象'。"[1] 因此,类型批评模式的确立,实际上是一种"识时务"的做法。今天,我们更容易观察到,这一模式本质上是全球后工业时代催生的"商品美学与文化研究"系统中的分支;这一系统提供了今天文艺理论压倒性的系列命题,它还包括了相互重叠的众多其他支脉,如大众文化研究、媒介批评、视觉文化研究等等。

[1] 转引自陈犀禾、陈喻编译的《西方当代电影理论思潮系列 连载三:类型研究》,载于《当代电影》,2008年第3期。

其次，尝试在一个既定的历史现实中研究电影，促进了对当代文化工业变迁的理解。类型研究如今已经不像巴赞时代那般局限，而是已经开始着手将类型问题与周边相关问题进行嫁接，尝试研究领域和对象的"迁徙"。只要是由类型电影现实所触发的问题，都在类型研究的视野之内。在今天的类型研究看来，类型电影仅仅是类型凝聚的空间之一，或者说，它仅仅是一种文化的象征，虽然目前它仍旧是最典型的文化象征。正因如此，类型电影与其他大众文化形式存在着深层结构上的同构关系，其自身也已经融入了媒介商品体系之中。斯蒂文·尼尔（Steve Neale）认为，好莱坞的类型具有历史临时性和具体性，而最重要、稳定的则是文化的叙述方式，类型只是好莱坞叙述系统的一种外在模式，虽然是最关键的一种。安德鲁·戴雷（Andrew Darley）则认为，类型已经被淹没在了强调互文性的后现代文化之中，它在与其他大众文化形式的呼应中，逐渐隐去了其作为大众文化核心象征的面容，在大众文化体系内部，扮演着有限的结构性角色。它不再指向意义，特别是现代性的意义，而越来越围绕着其自身进行重复性的自我构建。因此，类型电影越来越像普遍意义上的叙事电影。[1]

如果类型片的发展历史越来越趋向于"自我构建"，则这一趋势必定加速旧类型的崩溃。相互指涉、重组、拼贴、重复，类似的描述均对应了与技术复制相关联的另一种复制——深层结构差异性的消失、原创的消失、相似性文本间的相互滑动，意义不再来自于深层结构，而是源于文本间的关系。这种关系是一种漂浮在表面的关系网络，一种仅有能指而所指和意义缺席的空洞的存在。以数字媒介生产为主导的文化时代，我们必须看到组织文化生产的规则不同于以往。类型电影与流行的MTV、杂志、时装、广告一样，它们中的每一种，均出现了内部边界模糊并消失的状况，自我指涉（self-referential）成为唯一的意义表述策略。

[1] 转引自陈犀禾、陈喻编译的《西方当代电影理论思潮系列 连载三：类型研究》，载于《当代电影》，2008年第3期。

在这里，由相互指涉引起的"重复"，有必要引起我们的充分重视。"重复"与强调非重复性的"差异"既是描述事物历时发展的一对概念，也可以用来描述共时存在的实体之间的关系。但在现代主义之前的时代，"重复"一直是描述发展的关键词汇。中国人喜欢用"分久必合、合久必分"来归纳历史的趋势，而希伯来人则用"日头出来，日头落下，急归所出之地。风往南刮，又向北转，不住地旋转，而且返回转行原道"来描述世界的状态。在艺术中也是如此，文学中的格律、音乐中的康塔塔、赋格以及奏鸣曲式，全部以重复为结构性的基础，重要性胜过差异性。而至近代两三百年，差异、断裂、更迭、发展等概念开始成为描述世界运动的关键词，它们贯穿着从语言、艺术、理论到政治实践的全部历史。在音乐领域，浪漫主义和现代主义音乐的本质特征即体现在旋律、和声、配器、曲式方面对重复的抛弃，以及在上述方面对自由发展可能性的追寻；在文学领域，藉由普罗普的神话所揭示的一般叙事之特征不难看出，深层结构的差异性以及基于差异性而构建的叙事构成了理论的要旨；在哲学及实践领域，马克思的哲学、经济和社会历史理论虽考虑到了重复的力量，但其哲学的概念系列（如现象与本质的差异）及历史判断（如社会形态论）均与差异性有关。但在今天，重复性的力量开始重新显现，并超越了差异性，广泛隐藏于各种实践领域中。从本雅明（Walter Benjamin）的"机械复制的艺术"，到今天超级市场各种品牌各种包装的相似货物，一切商品都紧密地和自身生产的标准化相连，重复是其中根本性的运作特征，而差异性更多地成为一种表面现象。而表面差异本质上只能是外在的、零散的，很难作为分类的依据。

在这种状况下，电影类型加快了变化和融合的步伐，因而显得越来越不稳定，这也是导致上述"类型空壳"现象的内在原因。这一状况要求一系列不同于"类型"的概念，以准确描述影片的内在重复性和表面差异性——系列（seriality）这一概念应运而生。相比类型，系列更加封闭；"电影系列"首先意味着系列内的影片同属一种类型，同时它们还要在故

事题材、故事背景甚至人物设计方面保持高度的统一性或连续性。"系列缺少更开放（和包含的）的类型品格，它似乎和紧密相连于物质生产过程中的形式与模式的划界及控制一样，连接着美学上式样或种类（连同它们的美学轮廓）的区分……类型包含于建构当代文化实践的更宽泛的重复诗学之中，我们就能把电影看作一种跨媒介物（intermedia），即完全卷入美学商品交换的双向系统，通过商品交易、产品搭卖、产品安置、特许经销、注册商标、续集、电视副产品、视频游戏等等，这种美学商品交换远远超出了它自身的文本和形式边界。在这种意义上，电影类型的概念融入一个更多重、更多样的以主题来贯穿娱乐的商业构造。"[1]。

由此，我们可以看到，类新研究面临着重新布局，尝试适应总体性的文化媒介，依此建立起更加开放而宏大的电影文化研究平台，但遗憾的是，这种努力基本上被电影中理论所中断。

赵斌，北京电影学院

[1] 转引自陈犀禾、陈喻《西方当代电影理论思潮系列 连载三：类型研究》，载于《当代电影》，2008年第3期。

第六章 电影运作

就电影的运作而言,"电影的生产与再生产"、"电影的传播、评价与教育"两个方面是电影机器完整链条上的两个阶段,彼此也是构成循环影响的对立面。对两者的研究,可以勾勒出电影机器的大部分外在特征。电影的运作研究,属于电影的"外部研究",区别于强调电影艺术文本的"内部研究"。电影的运作研究受益于产业研究和传播学理论,可以为广义的电影文化研究提供基于历史唯物主义的经济学和社会学参照。

第一节 电影生产与再生产

一、电影作为产业

在传统的电影理论研究中,通常将"电影"视为无数具体视听文本的集合,通过分析一部或一批相关联的影片,提炼出理论观点。这种思维方法的预设前提是,电影是一种艺术媒介,具体的电影作品属于艺术品,尽管要进入市场被买卖、消费,也仍然是一种创造性劳动的成果,与画家的绘画、作曲家的交响乐类似。

然而,与绘画和交响乐不同的是,电影作品的诞生通常要依靠庞大的人力物力作为基础,而不是某位艺术家独立可以完成的,因此在宏观意义上,造就无数电影作品的是一套效率惊人的产业机器,这套机器的每一

个零部件都对电影作品最终实现其价值作出了贡献。如果没有产业作为支撑，那么电影作品的制作和传播都是天方夜谭。

从产业的角度考察电影，不得不淡去艺术品的光环，将电影作品降为世俗化的商品和工业产品。"电影工业"和"电影产业"的概念有相重叠之处，又不尽相同，两者强调的方面不一样。工业侧重于生产（制片），这无疑是电影产业得以存在的最根本环节，不过产业的范畴要比单纯的生产更加包罗万象，围绕着生产和再生产的方方面面都被涵盖进来，包括产品的行销、流通、消费、衍生等等。随着传输和保存视听产品的媒介的多样化，电影工业的产品也不再仅有影院放映这样一种获利模式，多种放映窗口使得电影产业的构成和运行方式更加复杂，也间接甚至直接地对电影文本形态施加影响。

电影产业研究不再以传统电影理论常常借鉴的文学、艺术研究的方法论为中心，而是引入经济学的思路，从微观经济学、产业组织方法等角度来观察电影产业的运行机制和不同于其他产业领域的个性特征。这种方法论取向使得电影产业研究少了些许人文学科特有的暧昧性和多义性，更加具有科学实证的色彩。相比各种致力于读解文本的研究方法，产业研究关注的是统计数据和商业案例，不免显得枯燥而机械，但这恰恰是最受到电影业各方面和国家电影管理部门重视的电影研究，因为它具有较大的实用价值。

从现实的情况来看，美国无疑是当代电影产业最为完善和发达的国家。"好莱坞"作为美国电影产业的代名词，在全世界电影产业格局中处于绝对的优势地位，因此，在研究电影产业时，好莱坞是不可忽视的样本，它的产业模式为全世界电影产业提供了模版。而高度依赖政府文化部门扶持的欧洲电影产业则提供了另外一种模式，客观上讲，这种模式的电影产业先天不足，从经济角度看绝不是一种"健康"、有活力的产业状况，是美国之外的国家在面临好莱坞强势入侵的情况下，一种不得已而为之的策略。西欧各国经济水平甚高，对本土电影的资金扶持最为优厚，因此成为另一

种有代表性的样本。再来看中国的电影产业状况。中国电影产业具有极为鲜明的个性特点，这来自其所经历的特殊历史。中国电影产业从受制于计划经济转变为基本依靠大众文化市场自由竞争来调节，同时又承受着政府部门的影响和监控，于是形成了很多"中国特色"的产业现象，这些都值得深入剖析，这也是近年来国内产业研究呼声日渐高涨的原因之一。

二、当代电影产业结构

"正如马克思所说，连每一个小孩子都知道，一种社会形态如果在进行生产活动的同时不对生产条件进行再生产的话，连一年也维持不下去。因此，生产的最终条件是各种生产条件的再生产。"[1]

电影与其他艺术门类的显著差别就在于其复杂的生产条件和高投入、高风险的行业属性，这自然抬高了电影业的准入门槛，使之成为一种最为依赖产业规模的艺术媒介。为了筹集到拍摄电影所需的巨额资金，制片商必须保证上一部影片的利润尽快回收抵消成本，并为下一部影片的筹拍创造条件，这也使得在产业结构越完善、越发达的国家或地区，电影作品的形态越容易形成相对保守的类型化风格；不是该地的电影创作者缺乏艺术个性，而是类似于工业生产的标准化能够帮助影片降低风险，保证稳定的目标观众群体。同理，发行商和放映商也都致力于将影片的发行量和票房尽可能扩大，确保自己的企业能够正常运转

制片、发行和放映是电影产业结构传统意义上的三大支柱，目前这种产业板块划分依然有效，但实际情况已经更加复杂化和综合化。首先，有必要回顾一下，在电影产业发展的历程中，这三大支柱经历的变化。

1. 传统电影产业的三大支柱

为了便于详细说明，需要将电影产业放置在某种特定的经济和社会语境中进行分析，且以最具典型性的美国电影产业为例。

[1] 《意识形态与意识形态国家机器》，路易·阿尔都塞著，南京大学出版社，第133页。

早在1884年,爱迪生发明的电影摄影、放映设备——"活动电影视镜"就进入了美国街头的游艺厅、杂耍场等场所,但当时的电影离形成有规模的产业还很遥远。1896年,爱迪生与发明家阿尔玛特合作,推出了新型的放映设备,观众们可以同时观看一卷胶片,而不必为了独自在"活动电影视镜"前观看而排队等候。与此同时,其他发明者也各自推出了自己的放映设备,这些设备之间并不兼容,胶片也没有所谓的行业标准,给放映影片的游艺场所带来了很多不便。观众对于电影的兴趣也渐渐从最初的新鲜转为习以为常,观看活动画面不再是什么吸引人的娱乐。为了能够再度吸引观众,电影媒介开始与叙事结合起来,这标志着电影不仅仅是一项技术发明,还具备了作为艺术和文化产品的属性。此时制片业才真正开始发展,那时用电影讲述故事的标准时长约为15分钟,即一本。

　　1905年,镍币影院出现了。只需5美分观众就可以观看一次电影,这个价格能够被美国城市中广大的劳工阶层所接受,电影产业在镍币影院的支持下初具雏形。1905年美国已经有了约1000家镍币影院,1908年达到了6000家,[1]可见电影业发展之快。

　　为了供应如此之多的镍币影院的需求,新的商业实践被促发,专门的电影拷贝交换场所出现,拷贝不再以买卖为主,而是转向租借,这样能够节约成本,更加高效地让影片在流通环节周转起来。而讲述故事的需要,使得影片生产成本迅速增加,从一本的短片变为多本构成的长片。影片质量的提高为这种大众娱乐打入劳工阶层以上的社会阶层创造了条件,出现了比镍币影院条件更舒适的上等影院,当然票价也提高了。

　　电影逐渐成为了现代社会最普遍的娱乐形式,爱迪生等发明家不希望自己的发明如此轻易地普及,为其他人带来可观的收益。与石油、钢铁等战略性产业当年面临的情况类似,产业的托拉斯形成了,爱迪生和比沃

[1] 参见陈犀禾、刘帆编译的《西方当代电影理论思潮系列 连载五:电影工业和体制研究》,载于《当代电影》,2008年06期。

格拉夫公司在经历了长期的竞争、冲突、法律纠纷之后，决定休战联合起来——六家电影专利持有者结成了"电影专利公司"，所有的制片商、拷贝交易商（早年的发行商）、放映商都必须与电影专利公司签订合同。这是相当霸道的垄断行为，试图排挤那些独立于托拉斯的制片商，除了放映商还能保留一些独立权利，电影产业的其他所有环节都被托拉斯联合企业控制了。这直接促使很多独立制片商逃离东海岸电影专利公司的势力范围，转向西海岸"天高皇帝远"的加州，"好莱坞"诞生了。

电影专利公司的垄断行为虽然不利于电影产业的自由竞争和发展，但是也初步为这个产业制定了相应的制度。如最早的影片主要依靠摄影师，产业渐成规模后，为了保证影片的质量，出现了"电影导演"这一工种，统筹影片的拍摄；形成了制片人负责制，规范影片制作的流程；搭建了摄影棚，比实地拍摄更加节约和便利。与此同时，西海岸的独立制片商、发行商、放映商渐成气候，他们向司法部提出指控，迫使电影专利公司于1918年消亡。实际上早在1918年以前，电影专利公司的垄断就已经名存实亡，但垄断行为本身却方兴未艾。一些早年以独立身份起家的制片商、发行商建立起了自己的垂直垄断系统，如阿道夫·朱克（Adolph Zukor）的"名演员公司"（后来与派拉蒙公司合并）。大公司争相占有属于自己的发行、放映渠道，来保证自己生产的影片能够在市场上通行无阻。电影产业在这样的震荡过程中不断整合资源，到了1930年，基本上确立了五大公司和三小公司的"大片厂体系"，"五大"乃是米高梅、20世纪福克斯、派拉蒙、华纳兄弟和雷电华，"三小"是哥伦比亚、联美和环球。

大片厂联合起来，以精明的组织形式真正排挤了独立制片商，比当年电影专利公司更加行之有效，也规避了"反垄断"的风险，这种情形一直延续到1949年的"派拉蒙判决"。大片厂的策略是全面控制制片、发行、放映三大领域，联合起来把持绝大多数的首轮影院，让首轮影院的排片表上满是大片厂的影片，全年的电影档期都归他们所有，掌握着价格的制定权和超额利润。电影产业的壁垒如此之高，让独立制片商们望而却步，如果

其他小制片商想让自己的低成本B级片进入院线，就要同大片厂签订发行合同，付费获得进入该垄断系统的通行证。

大片厂体系对于高效率地生产电影产品有积极的作用，严格的分工和职业等级制度使得电影的生产流水线像真正的工业产品一样，有了统一的标准，当然在高度规范化的同时也扼杀了个体创作者的艺术活力。这种生产方式在20世纪30、40年代达到了顶峰，那个年代被称为好莱坞的"黄金时期"。需要注意的是，这种"产供销一条龙"的经营模式适用于制片、发行、放映三大领域运转流程相对单一的时期，大片厂通过控制三大领域，能够全面掌握电影的生产和再生产，摊子铺得很大，但毕竟还在可掌控的范围内。保守的生产策略确保了电影公司尽量少承担票房风险，当时的明星、导演和其他创作人员都作为制片厂的员工，制片厂承担了如今经纪公司的职能，为的就是能够控制影片生产的方方面面。

这种大片厂模式持续到"二战"后，电影产业的高度垄断引起了政府经济管理和司法部门的重视。1949年，法院判定电影业制片、发行、放映环节必须相互脱离，由不同的企业经营，而不可被大片厂垂直整合，这就是著名的"派拉蒙案"。与此同时，电视作为新发明开始普及到千家万户，在此后的半个多世纪里，与电影展开竞争的新媒体不断涌现，原本的制片、发行、放映产业板块划分呈现出更为复杂的局面，电影产品实现其价值的流程与黄金时期大不相同，摊子过大反而成了负担，大片厂系统最终土崩瓦解。有趣的是，从电影媒介生存的角度来看，虽然每一种新媒体最初都作为电影业的威胁而出现，最终仍然会被整合到电影产业之中，成为电影业的盟友，起到了延长电影产品"使用寿命"的作用，电影的消费不再是一次性的，而是一个多环节的链条。

以美国电影产业为例说明电影产业的三大传统板块是因为其典型性，在世界其他国家电影产业发展的历程中，也都曾出现过类似的局面。如中国早期电影也是以手工作坊、皮包公司起家，在类似于外国杂耍场的茶馆戏楼中放映。到了20世纪30年代，明星影片公司等本土电影公司已经形成

大片厂的雏形，民族电影产业初具规模，若不是日军侵华，中国电影业也很有可能走向进一步的垂直整合，建立自己的大片厂体系。而日本电影业则长期由大片厂统治，如松竹、东宝等实力雄厚的大公司。这些大公司在有计划、有系统地维持电影生产循环方面的确有优势，如电影人才的梯队建设，片厂体制在这方面功不可没，很多导演正是在这种高度科层化的体系中，从正式导演的助手做起，一步步走向能够独立执导作品的地位的，大片厂的运作效率保证了他们能够在很多影片中接受职业训练，成为娴熟的从业者。20世纪60年代之后，日本电影片厂体系的瓦解使得电影业一度陷入青黄不接的人才断档期。大片厂体系在压抑电影媒介艺术创新能力的同时，对电影媒介生产力的维护作用是不可否认的。

就像美国电影产业追随其资本主义整体经济走势那样（从自由竞争走向垄断，垄断达到一定高度后在内外部压力下分崩离析，整个产业重新洗牌后，进入下一轮竞争阶段），其他国家的电影产业也与该国的政治经济体制紧密相连。如前苏联的电影产业，就是建立在计划经济基础之上的，也一度兴旺发达。中华人民共和国成立后，就仿照苏联建立起了自己的电影产业，在计划经济体制下，北京、长春、上海等几大国营电影制片厂曾经创造出骄人的业绩，实现了有计划的电影生产和发行放映网的全面铺开，某些方面类似于大片厂体系，都试图实现工业性质的标准化生产，只不过掌控整个电影业的不是托拉斯企业而是国家的政府部门。

2. 媒介融合趋势下的大电影产业

随着电视、录像带、光碟、网络视频的陆续出现，"电影"的概念也发生了巨大的变化，广义上不再等同于在影院中放映的胶片电影，而是一种可以由多种物质载体承载的视听双频媒介产品，其消费形式也从单纯的影院内集体观看转化为更多渠道的观看模式，电影作为一种内容产品，可以以更多样的形式在几乎无限长的时间内流通。在这种媒介融合的大趋势下，原有的由制片、发行、放映三大板块构成的电影业内部和外部边界都趋于模糊，向一种综合化的"大电影产业"发展。

所谓的"大电影产业",一方面是指电影产业广泛吸纳其他传播媒介的资源,扩大电影产品的销售渠道;另一方面是指电影产业往往被吸纳进综合性的媒介集团,成为与其他媒介密切合作的板块之一。同样以美国为例,"派拉蒙判决"之后,原有的大片厂体系接连遭受冲击,原有的八家主要电影公司垄断的格局被打破,这些老牌电影公司几经易手,被巨型财团吞并,这些财团往往兼营广播、娱乐、电视、报刊甚至电器通讯等业务。主要电影公司在这些集团中的主要任务是项目策划、融资、发行和周边衍生品的推广营销,不像大片厂时代那样为演员、导演等工作人员提供的固定工作,也不再对拍摄的每个环节大包大揽,因此制片业相对大片厂时代更加自由灵活,许多富有活力的独立制片公司涌现出来,它们或者与主要电影公司进行稳定的合作,或者干脆作为主要电影公司旗下的子公司。

现今美国好莱坞的行业格局按照产业规模大小,可分为四个梯队:第一梯队是主流电影公司,包括华纳兄弟影业、迪斯尼影业、20世纪福克斯影业、派拉蒙影业、环球影业和索尼哥伦比亚影业,这几家前身都是老牌电影公司,后几经合并重组形成了新的产业巨头。这些老牌电影公司有两样其他后来者没有的宝贵遗产,一是昔日电影的片库,每当重新发行新影碟或出售电视播放权都可以获取回报;二是摄影棚、地产等不动产,许多小型公司都要向他们租借场地和设备。大导演史蒂文·斯皮尔伯格参与创立的梦工场一直生机勃勃,虽然没有老牌公司的金字招牌,业务范围也不如很多主流电影公司广阔,但是在市场上常年保持着与其他主流电影公司不相伯仲的号召力。第二梯队是迷你主流电影公司,最有代表性是新线公司、米拉麦克斯公司和近年来颇为活跃的狮门公司,也许还可算上在动画界风生水起的皮克斯公司。这些公司规模虽然小于主流电影公司,但是生产出的作品却不一定是小制作,如新线的《指环王》系列毫无疑问是超级大片,而皮克斯的动画长片,连年风头压过迪斯尼等大公司出品。迷你主流电影公司由于其活力和对于较低级别的制片商而言较高的出品质量,往往成为主流片厂收编的首选。而昔日的老牌巨头也有一蹶不振的例子,

如米高梅公司长期经营不善，几经转手，于2010年宣布破产，其主要资产被狮门收购。第三梯队是一些小型独立制片公司，主要生产小成本艺术影片，它们很多也依附大公司，作为其子公司而存在，如福克斯探照灯、好线公司等等。最后一个梯队是更小型的电影公司，被称为微型独立制片公司，这类公司主要拍摄艺术片，依靠国际影展生存，出品很少，相比主流电影公司的流水线更类似于手工作坊，工作人员和设施都极俭省。

融入或自己拓展为综合性产业巨头的主流电影公司可以提供当下媒介融和大环境的典型例证，主要形式有两种：水平拓展和垂直整合。

水平拓展的典型例子是迪斯尼公司，迪斯尼公司以动画制作起家，常年雄踞美国动画片霸主地位，在此基础上它的触角伸向娱乐业、传媒业的多个方面。除了拍摄老少皆宜的电影长片（真人电影）之外，其旗下的迪斯尼乐园已经成为美国的象征之一，不仅吸引游客专程前来，也在世界其他地方拓展业务。迪斯尼兼并了美国广播公司（ABC）、热门体育电视网（ESPN）后，电视和广告业务也为它带来了大宗收益。由于迪斯尼的动画片在每一代美国儿童中都有广泛市场，因此它每隔一段时间就会发行昔日动画电影的新版影碟，重新利用片库资源。迪斯尼动画形象的授权使用使它在电影衍生品市场中占有天然优势，迪斯尼的零售店遍布美国。当然这样广的业务范围也会带来许多负担，如ABC有线电视网的收视率下滑对于整个集团的不利影响；在互联网业务兴起时，大举投入互联网业务，却在与雅虎等网络公司的竞争中败下阵来，造成了巨额损失。因此对于大集团而言，胃口太大也难免有消化不良的烦恼，关键是整合不同业务领域的资源彼此支撑。

又如华纳兄弟影业。这家由华纳四兄弟于1905年开创的电影公司，最早主营放映和发行，1923年成立制片公司，后来几经易手，不断发展壮大。1971年，华纳传播公司成立，业务从电影业扩展到唱片业、电视业和出版业，如兼并有线电视网CNN，主营制片的电影公司作为华纳传播公司旗下的一支，还拥有很有生气的迷你主流公司新线。1989年，华纳传播和时代公司合并组建时代华纳，世纪之交又联合了网络运营商美国在线，组

成了美国在线-时代华纳公司。虽然互联网泡沫的破灭，让华纳的互联网业务不再炙手可热，但近年来该公司的业绩一直居于各大媒体集团前列，在电影业方面更是票房老大。

当下电影业的垂直整合已经远远超出了好莱坞黄金时期大片厂制片、发行、放映一条龙的水平，成为体系更加庞大的多媒体产业集团，硬件、软件、内容一应俱全。最典型的就是日本索尼集团对美国电影业的渗入，从全球化的角度审视，这是全球媒体经济资源大整合的缩影。索尼可以说是当今世界唯一一家能够把握媒介产品从前端到终端整个流通过程的企业集团，索尼集团最早靠电子产品起家，至今仍然以优质的电子产品著称，为了能够将集团开发的视听内容"容器"——接收和储存设备推广出去，以自己的产品为行业确立技术标准，索尼决定进军以电影业为代表的内容产业，为此它收购了哥伦比亚电影公司、哥伦比亚唱片公司以及米高梅公司的主要资产。索尼集团的"大而全"模式，的确可以在所掌握的众多资源中进行优化配置，而效益不好的板块也可以由其他赢利的板块来弥补，然而，即便如此，在金融危机冲击下，索尼也不得不重新权衡，放弃一些"拖后腿"的业务板块，来保证整个集团的良性运行。

从以上案例可以看出，媒介融合是大势所趋，电影业必须融入整个媒介经济才能够保持活力，因为影院票房已经不是盈利的唯一渠道，还有更多收益来自影院之外，如电视播映、影碟销售、网络传播以及游戏、形象、原声音乐等衍生品开发等等所带来的各种收益。当下的中国也初步出现了这样的态势，尤其是一些国有的媒体集团有优势和实力向平面和垂直方向拓展；一些民营公司采取灵活的融资方式，分担商业风险，都是中国电影业进步的表现。在经济全球化趋势下，外资的进入也成为中国电影业发展的契机。

3. 独立制片公司的运作

相比以上大型的媒介集团，独立制片公司的运作涉及范畴较小，主要集中在制片方面，负责融资和具体拍摄，在发行方面主要依托于大公司的

发行部门和国际艺术电影节这类发行平台。融资时，独立制片人可以凭借出色的创意策划获得大公司的青睐。挂靠在大公司出品的影片比较容易找到名演员，并获得更多资金来源（如银行贷款），这种出品方式类似于服装业的贴牌生产，挂大公司的标识，实为独立制片公司的作品。一些独立制片为了筹集拍摄资金，提前出售发行权、放映权等权益，由对方独家买断，制片方放弃提成，或者干脆联合发行商、放映商合拍。

很多电影节和国家政府部门也为独立的小成本影片设立了赞助基金，这种情况在欧洲发达国家的电影业中极为普遍。不过政府的文化保护政策某种程度上要为欧洲影片自主生存能力的下降负责，这种政策保护令电影人们拍摄出的影片距离市场越来越远，成为电影节上"一展而过"的"博物馆艺术"。艺术电影是电影重要的组成部分，但它很难成为电影生产的主流，只能在有限的领域内产生影响，因为它的运作方式仍然停留在类似手工作坊的阶段，而不是多媒体环境下的大生产线产品。

三、电影生产与当代科技

从技术角度来看，电影是一门高度依赖科技水平的艺术，这是它与其他艺术媒介的重要差别。每次媒介科技进步都会带来一场电影界的革命，往往导致整个产业的重新洗牌，当下媒介融合导致的"大电影产业"趋势，就是各种新媒体技术纷纷普及的后果。因此，作为电影企业，把握当代科技脉动，占领战略上的制高点就极为重要。从产业发展出发考察电影产业，与分析电影艺术文本是完全不同的立足点，除了生产有价值的内容之外，更要考虑如何保证电影生产线的更新换代、电影传播渠道的畅通无阻。

纵观历史，那些至今仍活跃的电影业巨头无不是在科技发展的关键阶段把握住了机会，抢先利用新媒体平台的优势推广自己的内容产品，实现利益的最大化。比如拍出了《泰坦尼克号》和《阿凡达》这类超级巨片的大导演卡梅隆，他本人虽然没有像斯皮尔伯格那样创办成规模的大公司，但他却组建了小型工作室一直致力于电影技术的开发和实践。《阿凡达》中

美轮美奂的外星场景就使用了他自主研发或改进的许多技术和设备，如3D虚拟影像撷取摄影系统装置、面部捕捉头戴设备、表演捕捉工作流等等。同样的人物还有拍摄了《指环王》三部曲的彼得·杰克逊，他创办的维塔工作室通过《指环王》在电脑特效领域声名大振，成为许多大公司大制作的合作对象。如今，计算机图形图像技术已经引发了电影生产的新一场革命，或许未来真人演员、实拍、搭景都不再是电影生产的必须，观众观赏电影也未必在二维的屏幕上，而是在多维的虚拟空间之中，在这一发展过程中，电影产业将面临着更大的挑战和机遇。

<div align="right">陆嘉宁，中国传媒大学艺术研究院</div>

第二节　电影的传播评价

一、电影的传播

当我们把电影和传播联系在一起的时候，无疑是将电影放置在了大众传播媒介这个视域里。纵然在电影发展史上，电影更多的时候是被作为一种艺术样式来对待的，但是在西方传播学著作中，从来没有将电影排斥在大众传媒之外。在这个视域里，电影和电视、网络等其他大众传媒之间并不存在多大的鸿沟，它和其他大众媒介一样，传播的目的是为了让内容能有效到达受众。依照拉斯韦尔（Harold Lasswell）的"五W"模式，任何媒介传播过程都由五个要素构成：传播者、传播内容、传播渠道（媒介特点）、传播对象（受众）和传播效果。这就是说，任何传播活动都在各要素的相互观照、相互影响下完成，电影传播也是如此。

鉴于传播者（创作主体）、传播内容部分已经在其他章节做了探讨，本章主要从传播渠道、传播方式和传播对象等方面来考察电影传播。另外，拉斯韦尔的"五W"模式，原本就忽略了外部环境这一大的影响因素，而

在今天媒介融合的大趋势下,各种媒介的传播问题,都已不再仅仅是媒介自身的问题,媒介和媒介环境之间的关系不能忽视,因此,媒介环境将成为我们考察电影传播的前提。

1. 媒介环境与电影的传播

媒介即讯息。媒介的特点、属性和功能以及表达的方式等等,归根结蒂受制于媒介的物质手段,即介质特点。电影媒介的介质特点往往是通过与和它相似的电视媒介的比较被凸显出来的。电影与电视媒介的区别主要体现在物质材料(诉诸胶片)和传播环境(影院传播)的不同上。诉诸胶片这种物质材料最大的特点就是能使画面清晰度高,并呈现在大银幕上,而且在影院传播环境带有一定的强制性。因此,学界对电影的内容及形态的基本特征有一种基本共识,认为:"电影银幕适合表现那种恢弘的战争场面和重大的历史题材,电视则更适合于通过屏幕表现家庭伦理和世俗生活。"[1]大场面、玄幻感、史诗性被视为电影所应体现的本体特征。

但是,任何媒介的运行都是以其他媒介的存在为前提的。媒介的一切属性在特定的媒介环境中,并不能完全构成媒介的个性优势。所谓媒介环境,是指由各种大众媒介构成的环境系统。在整个社会大系统中,大众传媒构成了一个相对独立的子系统,每一种媒介在传播信息的过程中,既会受到社会大环境的影响,也受来自大众媒介系统内部其他媒介的支配。目前,大众传媒在媒介系统内部面临两个相互矛盾的问题,这两个问题将媒介推入了两难境地。一方面,媒介的相互融合,打破了媒介之间的壁垒,各种媒介之间的联系愈发紧密,媒介的边界开始变得越来越模糊。比如,电视和视频网站不仅有和电影相似的节目形态,如电视剧、电视电影和网络自制剧等,更为严峻的是,电视和网络都将电影当作了自己的内容产品随心所欲地播出,电影的异质性被大大缩小。另一方面,媒介之间的竞争从未像今天这样激烈,这种激烈竞争的局面,促使各种媒介必须通过寻找

[1] 《影像的传播》,贾磊磊著,广西师范大学出版社,2005年版,第5页。

和突显自己的差异性,来获得竞争力,维持自身的可持续发展。前者在试图弱化不同媒介间的差异,后者则又需要媒介特别强化自己的个性特点,突显差异性。两种力量相互消长,最终导致的结果必然是各种媒介必须依据自身特点,在合乎媒介发展大趋势下,通过对自身属性、功能的重新审视、定位,来确立自己在整个大众传媒系统中的个性化地位和应发挥的作用,从而维系媒介的生存与发展。

由此可见,电影传播发展到今天,面临的挑战主要来自电视和网络媒介。电视和网络媒介目前是整个社会的主流媒体,几乎承担了信息传播、宣传教育、提供娱乐等大众传媒的所有功能。相比之下,电影媒介的信息传播功能越来越弱,电影几乎成为"故事片"的代名词,主要以内容产品的形式出现在大众视野中。在大众媒介的诸多功能(告知信息、认识社会、娱乐受众)中,电影媒介所担当的主要是娱乐功能。

然而,电视媒介和网络媒介也有着非常强的制造娱乐的优势,而且,由于它们的传播方式和介质特点决定了受众对这两种媒介的接受更便利、自由,而且其娱乐内容大多可以免费观看,因此,电影的空间越来越小。也就说,电影仅仅通过体现一般意义上的娱乐实际上已经构不成电影媒介的独特优势,这就需要电影重新寻找自己在媒介系统中的定位,找到其他媒介无法替代的优势,以凸显自己的差异性,从而实现媒介产品的有效传播。而这种媒介差异性,只能从电影媒介内部寻找。

在新媒介环境下,电影媒介的两大特点——高清晰度的影像和强制性、仪式化的影院传播环境,哪个更能凸显电影媒介差异性的介质特点?麦克卢汉(Marshall Mcluhan)在他的经典著作《理解媒介》中曾经提出过"冷媒介"和"热媒介"说,其依据就是清晰度的差异。因为电影清晰度高的缘故,将电影归为"热媒介",将电视则被归为"冷媒介"。但在今天,随着数字技术的发展,高清电视已经出现,二者的差异也就不能仅以清晰度为据。也就是说,高清晰度显然已经不再是电影媒介独特的优势。

电影传播实践也证明，电影经过一百多年的发展，人们早已走出了最初在影院里看到火车迎面驶来时那种惊恐万状、惊奇不已的心理状态。如果说，由于数字技术的开发，为电影的视觉表现力开辟了更为广阔的空间，重新凸显了电影的视觉魅力的话，那么，这种特别关注也一定会是暂时性的，正如电影诞生时人们将关注点放在令人惊奇的画面上只是暂时性的一样。大场面、玄幻感已经不再是电影是否能让受众接受的决定因素。《英雄》《无极》等影片，从场面、规模到色彩、影调，应该说都充分体现了电影应有的"恢弘"气势和壮丽景象，但是传播效果证明，受众并没因此认同这些影片。

北京师范大学相关专业的师生曾经对当下中国受众接触电影的方式作过专项调查，调查结果显示，目前"电脑是电影最大的一个传播终端，占了七成的份额；其次是电视，有两成多的比例；电影院只占了一成"。"电影作为一种渠道载体的特性已经变得十分的微弱，而成为一个单纯内容产品的趋势则非常的明显。"[1] 由此可见，由大银幕、清晰度赋予电影的形式感对受众来说，已经不再是决定是否选择电影的决定因素。

既然成像方式、观看效果已经退居次要地位，那么，受众放弃更为便捷且无成本的电视、网络等观影方式而选择影院传播环境，显然是有其特殊诉求的。受众的心理诉求无外乎这两个方面：一是更看重影院传播环境带来的观影体验；二是对电影有比较大的预期。如前所述，电影媒介的大银幕、高清晰度已经不再是受众选择观赏电影的决定性因素，那么，在此背景下进入影院的受众，其实更重视的是影院传播这种特殊的接收环境和氛围。与其他观影渠道相比，影院环境的最大特点是它与现实隔离的观影状态，更容易让受众专注地进入影片所营造的情境中，能够让受众深度卷入剧情，受众对电影的接受状况，最终取决于这种状态下对电影的判断。

[1] 参见张洪忠、许航、何艳《传播渠道整合趋势下的电影接触情况与评价量表——以北京地区大学生调查为例》，载于《西南民族大学学报（人文社会科学版）》，2006年第9期。

这就是说，当电影开始通过多渠道进行传播的时候，真正能够体现电影媒介个性特点的，主要在于影院传播环境的特殊性。影院传播环境的超现实性、强制性及其深度卷入机制，成为影响电影传播效果的决定因素。

麦克卢汉在论及受众对包括电影在内的"热媒介"的接受反应时，也认为受众在接受"热媒介"时，处于一种深度卷入状态。不过他对深度卷入的解释恰恰相反。他认为，由于"热媒介"清晰度高，给受众留下的空白很少，所以，受众对它所传播的信息是全盘接受的，是一种"魔弹"效果。我们知道，麦克卢汉的冷热媒介说，恰恰是他的学说中招致质疑最多的一个。这里我们姑且不说冷热媒介之分的科学性，就电影的高清晰度和强制性传播环境而言，受众的深度卷入并不意味着他们就会彻底沉迷于电影所提供的幻想世界中，丧失认知和判断能力。在影院这种特殊环境中，受众反而能够排除干扰，面对电影所勾画的世界。这种状态下，电影和观众之间的边界不可能发生内爆，电影对于受众只能是一种对象化的存在，否则就很难解释电影接受中为什么会经常出现票房与口碑不一致的现象。以往对电影接受的研究其实是过分放大了影院传播环境的"梦幻"性，不自觉中，一直让"魔弹论"左右着对电影传播过程的认识。

2. 分众传播背景下的电影传播

在一个竞争激烈的媒介环境中，差异化、分众化传播已经成为各种媒介生存的基本方式。所谓分众传播就是指面向一个有清晰特征的受众群所进行的信息传播，媒介传播的目标由获取绝大多数人的注意力转向获取特定人群的注意力，由占有受众绝对数量转向获得一定数量人群的忠诚度。目前，广播电视包括网络媒体所倡导的专业化策略，就是分众传播的体现。然而，分众化并不仅仅在单一媒介内部实施，它本质上作为一种营销策略，同样适用于整个大众媒介系统。麦奎尔（Denis McQuail）早在二十多年前就说，现代社会，规模巨大、抽象的"大众受众"已经终结，取而代之的是目标需求不一的受众，大众传播已经进入分众化、小众化的时代。

如前所述，电影传播目前已经进入多渠道传播的格局。这里暂且不说

影院之外的各种传播方式，单就电影传播的基本渠道影院传播而言，大众传媒的分众传播方式会对其产生怎样的影响？

大众传媒之间的竞争最终是对受众的竞争。每种媒介都希望通过分众化策略拥有更广泛的忠实受众。但不同媒介的物质属性都在赋予它优势的同时也带给了它难以规避的局限。这就是说，分众化策略不仅适用于同一媒介内部，同时也适用于不同媒介之间。媒介间的相互联系和竞争将自己的优劣势凸显得淋漓尽致，受众会根据不同媒介的属性特点选择适合自己的媒介，从而在大众传媒系统中的各媒介之间也形成分众传播的局面。即不同的媒介拥有特定的观众群，曾经那种一种媒介试图包打天下的时代已经一去不复返。报纸的受众除了专业人士，主要分布在文化水准较高的中老年人中；而电视不同的时间段，有不同的受众；网络的受众队伍则主要是年轻人。电影是大众媒介中进入门槛最高，仪式感最强、最不具随意性的媒介，再加上电视和网络媒介的挤压，其观众面变得越来越窄小。据相关机构的调研显示，在电影票价居高不下，娱乐渠道多样化的今天，我国影院渠道的电影观众主要是18—39岁的年轻人，他们占电影受众总人数的75%左右。而且较高文化层次的观众占的比例在逐渐提高。而中老年观众所占比例不足13%。电影逐渐成为年轻人群的消费品，这在媒介多样化、娱乐渠道丰富多彩的社会里，将成为电影传播的一种常态。

经过媒介之间的激烈争夺，可以看出，电影的受众基本稳定在40岁以下的具有一定文化程度的年轻人中。这就是说，分众传播对于电影影院传播产生的直接影响是，比较明确地确立了影院传播的目标受众。这意味着影院传播面对的首要问题不再是如何细分受众的问题，而在于如何能够满足特定的目标受众的各种需求。

应该明确的是，电影的受众并不是固定不变的，社会大环境以及媒介小环境的变化都直接影响着接触电影的人群。20世纪50至70年代，中国电影媒介主要体现为意识形态的工具，电影生产完全是一种国家行为，不计投入产出。加上电影资源的贫乏，每一部电影都是"令人震惊"的视觉景

观，因此，其受众是真正的不分年龄职业的"大众"。这和今天电影传播的目标受众已经比较明确地稳定在某一个相对小的范围内这种状况形成了鲜明对比。与此同时，受众的需求也非一成不变，但这种变化呈现一定的规律。受众的需求主要包含以下两个方面：(1) 从生命历程看，特定的年龄段有自己特别关注的问题，电影主力受众（18—39岁之间的年轻人）的自我意识强，具有敏锐的现实感知力和理想化、情绪化、扩张性等特点，因此，有关爱情、自我心理、重大现实问题、突发事件、战争、惊悚刺激的题材是电影永远不变的内容，电影的类型化其实是为满足受众对不同内容风格的需求而产生的。(2) 从时间和季节看，一年当中不同的季节以及不同季节中节日的暗示作用，也决定了受众在不同时间、不同节日有不同的需求。这也成为电影内容选择的又一大决定因素。所谓的"暑期档"、"贺岁档"、"情人节档"电影，正是基于受众的这种需求而产生的。

当然，在电影传播实践中，也常会出现针对不同人群的电影作品。比如儿童题材、老年题材的电影。但这些受众已经不再是电影传播的主体人群。由于目标人群已经确立，即便是拍摄有很强指向性的题材，如表现特定的职业、特定的年龄段的故事，创作者都不会不考虑年轻人这一主力受众的需求，影片最终所要传达的一定不仅仅是特定职业或者年龄的问题，而是跨越年龄、职业的最具普遍性的情感体验。张艺谋的《山楂树之恋》是最典型的例子。这部电影看起来是针对中年观众的怀旧之作，但张艺谋曾经很明确地表示，影片尽可能模糊时代背景，所要表达的是一种穿越时空的"纯真之爱"，以此弱化题材和年轻观众之间的心理距离，从而获得这部分主力受众的共鸣和认同。《狮子王》(*The Lion King*，1994)、《红辣椒》(*Paprika*，2006)等动画片也都不再像传统意义上那样只是拍给儿童看，其成人化的趋势，也是遵循电影传播内容选择的这一基本规律的结果。

3. 电影的传播形态和传播走向

任何一种新媒介的产生，都会在人类事务中引进一种新的尺度，在人们实践活动中会产生一些和媒介相关的新的标准和方式，这种标准和方式

取决于媒介自身的特点。在一百多年的发展历程中，电影媒介从技术、形式到内容层面都在经历着不同程度的变化。就媒介的外部特征看，电影传播的外在形式经历了从黑白片到彩色片，从无声片到有声片，从标准银幕到宽银幕再到3D电影这样一种变化历程。这种变化表面看来反映的是技术的发展革新，而实质上，传播的外在形式的每一次变化都是对电影媒介的一次新的刷新、革命，是对电影创作的内部机制的改写，电影正是通过这种传播形式的变革不断丰富、完善成为今天的状态的。

电影从无声到有声，使电影媒介从纯视觉媒介变成了视听媒介；这种变化不仅改变了影像语言在电影叙事中的主体地位，还诞生了歌舞片这种影片类型。而宽银幕的诞生，则强化了电影对宏大叙事、宏大场面的追求。数字技术和3D电影的出现，则又促使其由原来的模拟、记录现实变得更倾向于表现和制造玄幻的想象世界，电影由此拥有了更为强烈的奇观性。《泰坦尼克号》《黑客帝国》《英雄》《无极》以及《阿凡达》这些"大片"的盛行，充分说明，传播技术已经成为电影发展走向的主导性因素。

从传播途径看，电影经历了从影院这种单一渠道传播到电视、DVD、网络、手机等多渠道传播的状态。最初，电视、网络传播渠道都是将电影作为内容产品来传播的，从某种意义上说，这是电视和网络媒介在借助电影来扩大自己的影响力，赚取受众和点击率；但与此同时，这种传播渠道也培养了受众对电影的新需求，于是，电视电影和手机电影这种新的电影形态出现了。这些新的电影形态也赋予电影媒介以新的内涵。

电视电影是为适应电视播出的需要，依照电视媒介的特点量身打造的一种电影形态。这种电影形态最早出现在20世纪60年代的美国。1999年，我国央视电影频道也推出了第一部电视电影《岁岁平安》。电视电影和传统电影最大的区别在于它更具有电视特点。首先，在景别的运用上，为弥补电视媒介清晰度不高的劣势，电视电影更多地使用近景、特写等近距离的景别，少用大全景。在叙事方面，和传统电影不同的是，它更倚重于语言本身的叙事功能，而不再将画面作为叙事主体。在题材内容方面，美国的电

视电影已经形成了非常鲜明的特点，即注重与现实生活中的热点问题相结合，更加生活化。另外在，叙事节奏上，遵循的也是电视播出的规律和电视观众的接受习惯，既有电影叙事高度集中、精炼的特点，又比传统电影的叙事节奏更从容、舒缓。可见，电视电影的内容及形式诸要素已经在很大程度上弱化了传统电影的特点。也正因如此，有关电视电影的身份归属问题，曾存在不小的争议。但在今天，电视电影作为电影形态已经形成共识。电视电影之所以被定性为电影，主要是因为电视电影体现了传统电影故事片文本的基本特征：相近的长度，相似的结构方式，这是电视电影获得电影身份的主要依据。而电影的介质属性即电影自身所依凭的物质材料以及固有的直接影响电影传播效果的影院传播方式，在电视电影这里都已经不复存在，这也从另一个侧面反映出了电影发展的走向，那就是它作为媒介的属性在弱化，作为一种特殊文体的属性则得到了强化。

由此可见，电影传播目前呈两极化发展趋势：一方面，电影以特殊内容产品的身份在各种媒介上传播，这强调和凸显的是电影作为一种文本形态的特殊性，而不是电影的媒介特点，忽略了电影的媒介属性；另一方面，依托影院传播渠道的电影，则又要求电影必须充分凸显电影媒介的特殊性，即影院传播环境对电影内容、形式等方面的特殊要求。这种相互矛盾的状态，再次表明了电影传播的一个基本思路：电影传播什么、如何传播，不仅要考虑目标受众，还需要考虑传播的渠道，即通过什么媒介来传播。这种文本和媒介可以分离的状态，在电视、网络等其他大众媒介中是不存在的。比如，目前不少视频网站上出现了模仿电视剧结构的视频作品，这些作品从结构形式到运作方式等都依据的是电视剧模式，但是，它最终的身份是"网络自制剧"，而不是"网络电视剧"。可见，在人们的认识中，电视、网络文本和电视、网络媒介呈一体化的、不可分割的关系。而电影的文本特性，则可以超越它所依存的媒介而作为一种独立、自足的文本样式。也正因如此，电影的传播问题才显得格外复杂。

二、电影的接受

1. 电影的接受从品牌入手

电影传播和生产的最终目的是为了让受众接受。但作为文化工业产品的本质和文化商品的属性，决定了电影的接受过程，是以消费的形式来实现的，通过消费才能实现其文化价值。也就是说，电影的接受者是以电影的消费者身份出现的，因此，电影的接受问题首先要从电影的消费谈起。

在消费社会中，人们对商品的消费已经不再停留在单纯追求使用价值的层面上，商品的附加价值，即"符号"价值或者说文化象征意义则成了影响消费的首要因素。商品的这种文化意义则主要通过商品的名称、标识、口号、象征物、代言人、包装等要素构成的品牌价值体现出来。消费者首先通过的商品的品牌效应来选择消费对象，其次才会考虑商品的使用价值。电影的消费也遵循这样的规律。

品牌是指产品或者企业在一定时间内在消费者中形成的知名度、美誉度和信任度，品牌一旦形成，反过来会成为影响消费者选择商品的强有力的因素。电影的品牌渗透在导演、演员、类型、风格等各个方面，包括导演品牌、演员品牌、制片商品牌等等。观众往往会为了自己喜爱的演员抑或某个著名导演，甚至是某著名制片公司的名头而走进影院。就现阶段我国电影消费的情况看，受众认可的主要是导演、演员和制片商品牌。其中最具号召力的是导演品牌。目前，能够形成个人品牌的导演主要有张艺谋、陈凯歌、冯小刚、王家卫、姜文等。他们作品的票房成绩很大程度上凭借的是他们的品牌号召力，影片自身的内容位居第二位。这一点可以从近年来张艺谋、陈凯歌的电影叫座不叫好的状况中得到证明。观众之所以选择观看他们的作品，是基于导演以往积累的美誉度，即品牌号召力，因此才会出现上述票房和口碑不一致的情况。而演员中，最具号召力的则属葛优，他的品牌价值已经成为强有力的票房保证。制片商品牌也是影响消费者行为的一个重要因素。在我国，众多的制片商品牌的力量也逐渐显露出来。目前影响力最大的当属国内著名民营制片公司华谊兄弟，华谊依

靠其投入制作的一系列电影作品，如1998年的《荆轲刺秦王》、1999年的《鬼子来了》、2000年的《没完没了》、2001年的《大腕》《天地英雄》，以及冯小刚的《手机》(2003)、《天下无贼》(2004)、《夜宴》(2006)、《集结号》(2007)、《非诚勿扰》(2008)等等，证明了自己对电影产品质量的控制能力，这些影片也使其成为艺术品质与经济效益兼备、令受众认可的电影制片商，从而具备了吸引受众走进影院的品牌效应。

然而，电影毕竟是不同于一般商品的文化产品，受众对它的消费并不等于对它的接受。前面所说的叫座不叫好现象，就是非常有力的说明。这也正是作为文化产品的电影和一般消费品的本质差异所在。受众对文化产品的消费，并不仅仅停留在品牌层面，其最终目的是为了能够获得使用价值，即能够满足心理诉求和接受期待。电影的商品属性之于受众是一种客观存在，但是受众一旦进入消费过程，或者说接触到电影文本，就不再仅仅将其作为一般商品来看待，电影的艺术品或者大众文化产品的身份就被凸显出来。无论是将其作为艺术品或是传媒产品，受众都是带着一定的接受期待或预期接触电影产品的，电影只有满足了受众的期待，才能真正被受众接受。因此，受众能否接受一部电影，最终取决于电影文本自身是否能够满足受众的心理诉求。

2. 接受是对接受心理的满足

大众传媒在信息传播过程中所要遵循的一个基本原则就是重视信息内容的接近性。所谓接近性，指的不仅仅是地理意义上和受众的接近，更重要的是一种心理上的接近。在大众文化研究者菲斯克（John Fiske）那里，将接近性表达为"相关性"。他认为，在大众文化文本接受过程中，"大众的辨识力并不作用在文本之间或者文本内部的文本特质层面，而是旨在识别和筛选文本与日常生活之间相关的切入点"[1]，文本的内容能够成为大众文化文本的一个非常重要的标准就是和日常生活的相关性，即能够让读者

[1]《理解大众媒介》，约翰·菲斯克著，王晓珏译，中央编译出版社，2001年版，第138页。

从中解读出和日常生活相关的信息内涵来。

所谓和日常生活的关系，也是指接受美学和接受理论所说的要能够满足受众的心理需求。如前所述，当下媒介的分割越来越细，在大众传媒的诸多功能如信息告知功能、认识功能、教育功能中，电影主要担负的是娱乐功能，受众自发走进电影院最直接的动机主要是寻求娱乐，这在当下这样一个以消费和娱乐为主体的时代，已经是一个无需证明的问题。然而，单纯用娱乐追求来解释一个时代人们对电影的追求未免过于简单化、表面化。不同时代，由于接受环境、盛行的媒介形态以及人们最迫切的社会心理需求的不同，受众对娱乐文本的要求也不尽相同。换句话说，娱乐心理的反应虽然是相同的，但是，能够让受众获得娱乐效应的文本，在不同时代是大不相同的，而且不同人群所追求的娱乐效应也不相同。对于一部分精英来说，能够让其实现心理满足的是另类的、探索性的艺术电影；而对于普通大众来说，则是合乎主流价值观的通俗故事。心理学上，娱乐感最基本的心理体验其实是一种能够轻松达到的满足感，即能够释放或满足自己的情绪和心理预期，没有这种满足感，娱乐就无从谈起。而满足感的获得取决于心理需要的实现。按照马斯洛（Abraham Harold Maslow）的"需求层次理论"，人的需要共分七个层次：生理需要、安全需要、归属和爱的需要、尊重需要、认知需要、审美需要和自我实现的需要。而在这七个层次的需要中，个体行为是由优势需要决定的。最主要的、最急迫的需要得到满足，才会获得满足感，它也是支配人们行为的主要动机。从这个意义上说，娱乐体验的本质其实是那种最急迫的、最主要的心理需要的充分满足。因此，满足受众的娱乐需求，其实是满足受众在特定时代中的最迫切的心理需要。

不同时代的社会状态决定了人们最迫切的心理需要在不同时期是截然不同的。比如，战争时期，人们最需要的可能是安全感；在一个物质匮乏的时代，审美需要则不可能成为这个时代人们最迫切的心理需要；而在一个变幻无常的社会中，受众最迫切的主导性的心理需要则是认知需要，如

果一部影片让人无所适从、难以理解，会很难让观众产生心理上的满足和愉悦。比如《无极》之所以会遭到众多观众的批评，原因就在于此。关于《无极》，受众反应最强烈的问题，除了故事逻辑性的欠缺之外，就是它最终没能让人看明白影片到底要说什么。影片在命运的可知与不可知的自相矛盾中纠缠不清，几乎每一个人物都难以逃脱命运之神的预言，但倾城和昆仑的结局又分明是对宿命论的超越。在一种神人混居的状态中，人和神的界限过于模糊、缺乏相对的定位，几乎每个人物都让观众遭遇到了到底是用人的还是神的逻辑去理解他们的行为的两难困境。除了满神，人物夸张的行为没有应有的身份逻辑作支撑，因此故事显得逻辑混乱，让人不明就里。在现代社会中，受众原本就对现实世界持有一种无法认知的惶惑，而这部电影甚至让受众丧失了认识这个虚构的世界的能力，因此电影遭到受众的拒斥也就不难理解了。归根结底，电影能否让受众接受，取决于影片是否能够合乎所在时代受众的主导性心理需要，它主导着受众的接受预期。

影片《集结号》是近年来少有的既叫好又叫座的影片之一。它其实只是规规矩矩地讲述了一个再传统不过的故事，塑造了一个人们常见的"一根筋"式的人物。它之所以能够获得大众的普遍认可，一方面在于它完整单纯的故事线索以及性格鲜明、行动执著、目标明确的人物；另一方面在于片中所呈现的人物的生存境遇让人感同身受。谷子地锲而不舍地为战友们正名的行为，固然体现出了一种可敬的利他精神，但同时也带有不得不如此的无奈。因为谷子地本人也处于一种被质疑、被放逐的状态，他所属的群体一直将他拒之门外，他没有归属感，不被群体接纳，正是这种身心均无可依的状态促使他不得不通过为战友们正名来证明自己的历史，获得集体的认可。他为战友们正名的过程，实际上也是自己寻找归属感的历程。在此意义上，谷子地看似与现实生活大相径庭的境遇，其实和当下人们不得不竭尽全力去赢得群体认可的生存处境有着本质上的相似性，而这种相似性，正是受众接受这部电影的深层原因。

3."同意的"和不费力的文本形态

内容的相关性是大众接受影片的基本前提，但是影片最终是否能够被接受，还有一个关键性的影响因子，那就是电影文本的表现形式和叙事方式。施拉姆（Wilbur Lang Schramm）谈到大众对媒介的使用和选择时，根据乔治·齐普夫（George Zipf）的"最省力的原理"，曾经给出过一个著名的公式：报偿的保证/费力的程度=选择的或然率。公式的意思是说，在众多大众传播媒介中，人们之所以选择了这一种而不是那一种，决定因素主要有两个：一个是要考虑它是否能够保证满足自己对信息的需求；另一个是它使用起来是否最省力。其中，费力程度作为分母，对选择的或然率起着至关重要的决定作用。无论媒介或者信息的报偿程度多高，如果费力程度过大，就会抵消报偿的幅度，这样也就会直接影响到受众对信息的选择和接受。因此，在能够满足需要的前提下，费力程度在媒介选择中起着决定作用。

虽然，这个公式揭示的是受众使用媒介时的心理状态，但也适用于受众对信息本身的选择和接受。它说明，一则信息能否获得接受者的认同，不仅仅在于它的内容合乎接受者的心理需要，同时它的传达方式、表现技巧是否让人接受起来不费力气，也同样重要。那么，怎样的信息才是能够让受众既有收获又不费力气的呢？相关实验还证明，信息接受存在一种普遍的心理倾向，那就是人们趋向于接受他们同意的信息。所谓"同意的信息"，即"符合他们的信念和价值观，同时也因而削弱他们对认识上的不谐和现象的敏感力那样的信息。"也就是说，无论是就社会心理诉求而言，还是从信息接受的基本规律来看，能够让接受者从中找到一种认同感、满足感，是信息接受的基本前提。

依照"人们愿意接受他们同意的信息"这一逻辑，具体到电影的接受来讲，当下受众会认同怎样的电影文本？有关这个问题，我们可以从中国电影批评所反馈的信息中得到答案。在我国的近十多年的电影批评中，人们聚焦最多的是电影的叙事，能否讲好一个故事成为人们对电影的要求。

什么样的叙事方式才被人们认可？从既有研究成果看，对电影叙事的批评几乎都是比照最基本的故事样式，即经典叙事模式展开的。我们知道，经典叙事模式最基本的结构特征就是严密的因果链与连续完整的时间链的有机结合，尤其是严密的因果逻辑，是决定故事是否合理的前提。而现代叙事和传统叙事最大的差异也就在于此。批评者大多认为，影片最大的败笔在于故事本身不合情理逻辑，实际上是说电影叙事不合乎自己潜意识中对故事模式的基本理解和想象。每个人都有自己对世界的认识和想象，但对于艺术文本的本质面貌，人们的理解其实是根深蒂固的。余虹先生的说法非常具代表性："任何严肃的艺术都是理解现实和解释现实的方式，这也是艺术存在的根由之一。现实是一团乱麻，艺术是揭示其内在秩序的方式而不是进一步扭麻花的游戏；现实是一团浑水，艺术是将其澄明的方式而不是进一步搅浑水的把戏；现实有多种意义，艺术要捕捉那揭示真相的意义而不是真假不分照单全收。"[1] 这种立足于人的认识力、强调逻辑整合的艺术观念，其实就是经典现实主义艺术基本的表现原则。这种体现在经典叙事模式中的艺术观，不仅是一种最基本的艺术观念，而且也"是人类最基本的思维方式和对世界最基本的认识方式的体现"[2]，所以，毫无疑问它是最易被受众接受的、最不费力的叙事方式。这也是经典叙事方式会在大众文化文本的创作中，屡试不爽、经久不衰的原因所在。而历史上的那些探索性的电影作品不被大众接受的事实，也从另一个角度反映出大众对不合乎自己接受习惯、有认知障碍的探索性文本的拒斥。

三、评价电影的基本要素

对任何事物的评价都取决于评价体系和评价标准。电影作为艺术品、文化商品和大众传媒产品的多重身份，使电影评价变成一个极为复杂的带

[1] 参见余虹的博文《〈三峡好人〉有那么好吗？》，2007年9月13日。
[2] 《故事》，罗伯特·麦基著，中国电影出版社，2001年版，第15页。

着诸多不确定性和相对性的问题。当电影被放置在艺术视野里的时候,它所要遵循的是艺术创作的基本规律,个性化是判断电影作品高下的基本指标。而作为大众媒介产品及文化商品的电影则恰恰相反,从传播者到受众,目标追求自始至终都是大众化、通俗化。这两套标准似乎是相互矛盾的,然而,应该看到的是,只要艺术作品进入大众传播通道,最终到达受众,那么对作品的评价实际上就又转交到了受众手中。至此,二者之间也就没有了本质区别,这就是说,无论是作为艺术的电影还是作为大众传媒产品的电影,只要进入大众传播环节,二者的边界其实已经消亡,它们本质上都已经成为大众文化产品。

关于大众传媒产品的评价标准,有一个硬性评价指标就是经济效益,即发行量、收视率、点击率及票房;还有一个软性指标则包含了构成传媒产品的各个要素。前者是体现媒介大众性的基本参照,受众是否接受电影,首先从他们是否选择消费这种行为上体现出来。但是,消费行为本身并不意味着评价,因为促成实施消费行为的因素在一个商业化的社会中早已不仅仅是文本自身,其中包含了许多推广营销的因素,因此,电影的评价需要软性评价因素的介入。在电影的软性评价体系里,构成电影的故事、主题、音画效果、演员表现、导演风格等,都是评价电影的指标要素。但其中最关键的因素主要还是票房、叙事和音画效果三个方面。

1. 票房

在电影发展史上,将票房作为评价电影的标准历来存在争论。但是,在电影业已经完全成为文化工业、电影成为文化商品的时候,判断电影是否是合格的工业产品或者文化商品的一个强有力的指标就是看它能否经得起市场的检验。电影以商品形式进入流通领域,以商品交换形式为观众提供服务。买票看电影的人越多,电影的票房价值越高,电影的社会效益才可能越大,这毋庸讳言。因此,票房价值不仅反映电影的经济效益,同时也直接影响到电影的社会效益。没有票房就意味着电影没有到达受众,没有到达受众,其社会效益就无从谈起,受众正是通过买票进入电影院来对

电影这种消费品进行投票选择，进而推动电影产业的发展的。这是显而易见的事实。

但是，由于现实中票房收入和受众口碑成反比的现象十分常见，所以将票房作为评价电影的标准，常常遭受质疑。与此同时，由于电影票房的获得并不完全取决于电影的内容质量，电影的营销手段在其中起着不可忽视的作用，因此将其作为主要的评价指标，也难以反映电影的真实水准。不过，美国学者李特曼（Barry Litman）通过对美国电影票房的调查研究得出过一个结论，在影响票房成功的诸因素中，电影的创意因素占据主要地位。他把影响电影票房成功的自变量划分为三大部分：创意、发行/上映时间以及电影营销，其中发行/放映时间只是对电影的短期票房有一定影响，而真正发挥长期影响是电影的创意因素，票房的高低很大程度上体现的是内容水准。由此也说明，票房成绩可以作为评价电影的一个价值尺度。

2. 故事

"人类对故事的胃口是不可餍足的"，"故事艺术是世界上主导的文化力量，而电影则是这一辉煌事业的主导媒体"[1]。电影媒介虽然不能等同于"故事片"，但是在电视网络等媒介担当了记录现实生活的重任，大众传播逐渐走向专业化、对象化的今天，电影媒介主要是以故事片的形式出现的。纵观中外电影批评史，聚焦最多的就是的电影的叙事问题。能否讲好故事，是受众评价电影、接受电影的一个至关重要的因素，也是评价电影成功与否的一个重要标准。张艺谋、陈凯歌的电影曾因为没有提供合乎情理、引人入胜的故事而备遭诟病。而对于冯小刚的作品，虽然有人认为其太不"电影化"，对话太多，不重视影像的开掘，不合乎电影的规律等等，然而，观众并没有因此而拒绝接受它们，或者因此就不把它们作为电影看待。相反，冯小刚的一些被认为是最不电影化的小品式影片，迄今仍被奉为经典。原因正是因为他以自己的方式讲述了既合乎逻辑，又合乎受众接

[1] 《故事》，罗伯特·麦基著，中国电影出版社，2001年版，第13、18页。

受习惯的故事。在大众传媒领域里，为电影赢得口碑的最终还是故事。钟惦　先生曾经这样概括讲好故事之于电影的重要性："电影家的本事就是要在一百分钟左右的时间里把观众的注意力紧紧地吸引在银幕上。……真正的艺术家是'残酷'的，他要控制你的脉搏和呼吸。"[1]

北师大师生曾经做过一项有关电影接触渠道的调查，列举了十五项评价电影的标准，结果发现受众主要是从四个维度评价影片的，依次是：主题的正面意义、情节设置的可看性、音乐画面效果以及演员和导演阵容。在十五项指标中，排在前两位的正是电影的主题和故事情节。由此也说明，电影能否讲好一个故事，是受众评价电影的基本前提的一个决定性因素。

3. 视觉效果

电影媒介区别于其他媒介的地方就在于它在影像效果上的优势。"影像"乃电影之本体，已经构成人们对电影的基本认识。也正因如此，音画效果一直是受众评价电影的一个从不会缺席的指标。如前所述，相较电影的故事要素，影像效果并非电影评价的主导性指标。然而，飞速发展的数字技术，时常会在视觉效果上带给受众意想不到的惊喜。因此，新的视觉效果也常常成为受众观影的一个不可或缺的期待。它虽然并不能在电影评价中起决定性作用，但也是一个绝不会被忽略的因素，甚至可以说，视觉效果已经成为衡量电影之为电影的必要指标之一。不少电影作品都因其视觉效果的独创性而彪炳史册。《黑客帝国》系列、《泰坦尼克号》《阿凡达》等影片所取得的票房成功以及所获得的良好口碑，主要依靠的就是其在视觉效果上展现的突破性技术成就。

<div align="right">董华峰，北京工商大学</div>

[1] 参见汪济生、袁建光的《钟惦　的困惑与当代电影美学的使命——关于电影观众学暨票房价值的思考》，载于《电影创作》，1989年10月。

第三节　电影作为教育手段[1]

电影从1895年诞生至今，已经深深地渗透到了人类生活的方方面面，成为人类社会中不可或缺的媒介手段。面对电影，艺术家、理论家进行了各种探索和理论总结，这些成果要么成为满足人们审美需求的艺术作品，要么为人们欣赏和分析电影作品提供了帮助和指导。当我们说起"电影教育"的时候，这个概念也同时具有两个维度：一是电影教育作为一种艺术专业教育，针对电影创作者，使他们经过专业训练之后能够创作出电影作品；二是电影教育作为一种媒介教育，针对这一媒介的广大受众，培养人们的电影媒介素养。[2]

一、电影教育作为艺术专业教育

电影教育作为艺术教育，和所有艺术门类的教育一样建立在传授专门化的媒介手段的基础上，在培养的过程中要求未来的电影创作者通过专业理论和亲身实践，掌握电影艺术的基本创作方法和规律，如镜头、蒙太奇等，将这些基本方法灵活运用，甚至打破规律，创作出标准化的抑或个性化的作品。

电影艺术专业教育在发展早期并未被纳入系统的学历教育体系，与许多传统艺术门类的教育类似，主要采取师徒相授的方式，教育方式并不规范，受教授者个人才能和经验的限制，对教育的质量没有确定的标准来衡量。这种教育模式只是业界自发的职业训练，如在大片厂时代，一个进

[1]　本节主要参考资料为北京电影学院2006年硕士毕业论文《电影高等教育模式研究》（赵楠）、2010年博士毕业论文《国际电影专业教育研究》（邢北冽）。

[2]　媒介素养教育，是20世纪下半叶在传播学界兴起的一种学科分支，指的是在大众传媒时代，针对多种媒介对人的影响而提出的一种教育思想和方法。它以培养人的媒介素养为核心，使人们具备正确使用媒介和有效地利用媒介的能力，并形成对媒介所传递的信息能够理解其意义以及独立判断其价值的认知结构。媒介教育还力图使未来信息社会的人具备有效地创造和传播信息的能力。

入电影业的创作者会先从担任场记等辅助职务开始跟从导演学习，有才能者才能够有机会获得独立执导的机会。早期电影教育就是这样进行的，与过去画坊中的学徒制度很相似。不过，20世纪20年代开始，电影教育已经开始逐渐走向规范化，有了一些专门的学校来教授表演、剧作、导演等课程，只不过这一过程发展得非常缓慢，在很长的时间里，电影教育仍然以业界实践、边学边练的非系统方式为主。

20世纪中叶之后，美国率先在大学中开设电影课程。进入高等教育体系后的电影教育与过去单纯的职业教育不尽相同，并不仅仅强调电影媒介手段的应用性，而是在大学教育对公民基本素质进行培养的基础上，把电影媒介手段这种专业技能教授给符合高等教育标准要求的人才。随着高等教育从精英化向大众化转变[1]，大学本科教育出现了通识化倾向，各个学科在大学本科阶段培养的人才在专业和未来职业的选择上都不一定严格对应，通识性的课程大量增加。不同于过去的职业教育，电影教育在综合性大学中更多的是作为艺术通识教育的一部分而存在，或是作为包罗万象的文化研究中的一支，只有在少数专业电影院校中，仍带有鲜明的职业教育的色彩。

还应当注意到电影专业教育与其他艺术门类专业教育的不同之处，这是由电影作为艺术媒介的特性决定。美术、音乐、舞蹈等艺术门类专门化程度极高，比起电影，需要更长的学习年限和更多的能力限制，因此很难大规模地发展，主要集中在专门的艺术院校中。但这些艺术门类的专业教育历史要比电影更悠久，进入高等教育体系也更早，自有一套稳定的将本艺术门类与高等教育要求相结合的教育体系。与这些专门化程度极高的传统艺术门类相对应，文学虽然常常被称为"语言艺术"，但其专门化程度远远无法与音乐、美术等艺术门类相比，语言文字作为一种人人能够使用的媒介，从高等

[1] 通常把适龄入学人口中高等教育的入学率达到15%视为高等教育大众化的起点。1970年，发达国家大学的毛入学率是13.6%，到了1980年，这个数字变成30.3%。在中国，1998年高校实行扩招预示着中国高等教育向大众化时代迈进，2002年适龄人口入学率达到了15%。

教育诞生之初,就是高等教育体系基础性的组成部分之一。从媒介专门化程度来看,电影居于音乐、美术等传统艺术门类与广义的"艺术"门类文学之间,在高等教育的体系中,既不同于前者的"高、精、尖",又不同于后者的普泛,这在电影教育模式和接受电影教育的人数上都有所体现。

电影艺术专业教育的目标是培养电影创作及相关专业人才,其中的"相关专业人才"主要由电影的研究者们组成。无论在中国还是在海外的大学中,电影研究者的学科背景往往与电影创作人员有较大不同,尽管有时他们都受过大学电影专业的教育,但研究者往往兼具其他学科的背景,并有更高的学历。他们在本科研修其他人文学科(如文学、历史、哲学)的基础上,再进入电影专业修习硕士以上的课程,因为是研究生阶段,因此以理论学习为主。而培养电影创作人才则需要教育方提供昂贵的设备条件和实践经验丰富的师资条件。一些大学无法达到,因此在许多综合性大学中,电影专业基本等同于电影理论专业,而在本科阶段即培养理论研究人才——这种办学思路已经被很多教育者质疑,虽然都属于电影艺术专业教育的范畴,但是偏重理论研究的电影教育模式与偏重创作的电影教育模式之间存在着许多差别,前者某些时候与电影媒介教育有很大关联性。

具体到电影艺术专业教育的实施,像其他艺术门类的专业教育一样,最理想的模式是以较少的人数为授课单位,在不同于阶梯教室的小教室或工作室中进行,保证学生与老师有更多的交流机会;在课程方面,应理论课程与实践课程结合,偏重创作的电影专业教育甚至以实践课为主,即使教授理论也以实用理论为主。

二、电影教育作为媒介教育

20世纪50年代以来,艺术脱去昔日神秘的光晕,变成了大众媒介的一部分,人们通过艺术来交流信息和情感,艺术品更多地作为消费对象,而不是膜拜的对象。与此同时,艺术教育经历了一个普及化的过程。此处的艺术教育不是作为培养艺术家的专业教育,而是普通教育的一个组成部

分，培养公民审美的素质。在这一过程中，电影教育从最核心的创作人员培养开始泛化为"大传播"教育。在数字技术引领下，视听媒介融合的大趋势更使得"电影"这一概念本身变得模糊起来，承载电影的媒体不一定是胶片，传播的空间也不仅仅限于影院，电视、光盘、电脑网络、手机等各种载体上不同长度的视听双频媒介内容都可以作为电影的延伸。在中国的大学中，"影视教育"等更具"大传媒"色彩的名称已经广泛使用，就连那些以培养创作人员为主的专业电影院校也开始正视媒介融合的现实，着手开辟新专业，扩大培养范围，培养电视、数字媒体等多种媒体的相关专业人才，甚至将与电脑技术紧密相关的"数字技术"、"交互媒体"纳入教育内容。海外的波兰国家影视戏剧学院、日本大学艺术部电影系、英国国立影视学院、南加州大学影视学院、纽约大学影视学院、加州大学洛杉矶分校戏剧影视学院、澳大利亚广播影视学院均改为以"影视"为名。

在传播学领域，媒介教育主要涵盖三方面：首先，使受众了解不同媒介形式的特征和信息制作过程，能够自觉掌握个人接触媒介的量和度，理性地认识媒介带来的"快感"；其次，指导受众批判性地解读媒介信息，学会判断媒介信息的意义和价值，认识到媒介与现实之间关系的复杂性、媒介的商业属性等等；最后，帮助受众更加有效地使用媒介，学习使用媒介的各种技巧，从而完善自我，积极地参与到社会进步之中。2005年，《联合国传媒教育宣言》提出："学校与家庭共同肩负着帮助年轻人学会在充满图像、文字和声音的世界中生存的责任。儿童和成年人必须拥有在所有这三种符号系统中读写的能力。应包括分析媒介产品，使用媒介进行创造性的表达，和对现有的媒介管道的有效使用和参与。"[1]

联合国教科文组织（UNESCO）从1962年开始强调媒介教育的重要性，20世纪80年代，已经制定出一整套媒介教育的课程模式，在约20个国

[1] 参见张志俭的《香港传媒教育的发展》，转引自复旦大学媒介素养研究中心网http://www.medialiteracy.org.cn/prog/showDetail.asp?id=274，2008年3月6日。

家推行。1982年,"国际媒体教育研讨会"(International Symposium on Media Education)举行,19个国家共同发表宣言,要求各国全面支持由学前至成人阶段的媒介教育计划。媒介教育在从小学、中学到高等教育的教学体系中铺开。在全世界范围内,大学普遍都开设了媒介教育课程;在中小学阶段,西方发达国家的高年级也把媒介教育课程与文学、艺术等文化常识课程结合起来,传授给学生。

早在媒介教育兴起之前,电影理论家巴拉兹就设想并呼吁在各级教育机构开设电影课程:"然而,在任何一个正式讲授艺术课程的学校里,还都没有电影美学这门课程。我们的许多学院都设有文学系和各门古老艺术的专修科,但是,就没有为我们的新兴艺术——电影,设立专科。直到1947年,法国学士院才接纳了第一位电影工作者。在我们的大学里,都设有文学和各种艺术的讲座,但就没有电影。我们中等学校所用的教科书谈到各种艺术,但对电影却一字不提。……要使每一本关于艺术史和美学史的教科书最后都加上关于电影艺术的章节;要使电影艺术终于能在我们大学的讲座中、在我们中学的课程表上都占有一席之地,否则,我们世纪这一最重要的艺术现象就不可能在我们这一代人的思想意识里深深地扎下根子。…… 一个根本不懂文学和音乐的人,就不会被认为是一个受过良好教育的人。一个从来没听说过贝多芬或米开朗基罗的人也不能侧身于有文化教养的人的行列。可是,一个人如果连电影艺术的基本概念都一窍不通,他却仍然可以算是个有修养、有文化、甚至水平很高的人。我们时代最重要的艺术竟然在人们心目中成为一种可懂可不懂的东西。……提高群众对电影的鉴赏能力,实际上意味着提高世界各民族的智力。然而,我们几乎还没有人认识到,我们没有把群众的智力提高到应有的高度是一件多么危险、多么不负责任的事情。但是,在我们中间,却几乎还没有人对这个事实所必然引起的危险后果能有足够的警惕。"[1]

[1] 《电影美学》,贝拉·巴拉兹著,何力译,中国电影出版社,1986年第2版,第3—5页。

如今，巴拉兹的构想已经成为现实，在各国的各种层次的媒介教育中，电影电视都是重要的教育内容。"屏幕教育"（Screen Education）于20世纪下半叶开始在发达国家的基础教育中兴起，一些国家还出版了专门的教材。电影像语言一样，成为人们阅读和表达的工具，而用视听双频媒介"阅读"和"写作"和语言的"听说读写"一样是现代人必备的知识能力。

大学中的电影媒介教育，主体部分是当代高等教育体系中的电影通识教育，就是面向所有专业的学生，旨在训练未来公民们理解和分析"电影"（广义上）的能力，在各自的条件下制作视听双频媒介内容的能力，从而利用这一在当代社会具有较大影响力的媒体，完善个人的外在生活和内在精神世界。

电影教育作为媒介教育，在大学中主要以通识课的形式出现，以电影观摩为主要的教学方式，涉及实践层面的很少，以相当多的人数为单位进行教学，课时远远少于电影专业艺术教育，而教学内容则主要依靠电影理论学科的支撑。

三、电影作为教育的手段

除了作为教育的内容，电影还是一种重要的教育手段，即"教育技术"。

电影媒介可以长久保存活动影像和声音，这种媒介特性天然地适合教学活动。电影最初进入高等院校，并不是作为学科内容，而是作为教学辅助手段。如中国建国前的金陵大学，20世纪20年代初就开始进行电化教育；1936年，南京金陵大学理学院成立"教育电影部"，成为中国高等院校中第一个电影专业；1938年，重庆成立了"电化教育专修科"，这是中国第一个电影高等教育的教学单位，并且很超前地把电视纳入了课程设计。

如今，包括影视在内的多媒体作为教学手段已经在大学课堂中十分普及，有时一些影片就可以作为教学样本，很多学科则把本专业领域的一些实践过程拍摄下来，专门制作了教学影片。未来教学手段发展的方向，就像美国密歇根大学校长詹姆斯·杜德斯达（James Johnson Duderstadt）所说：

"课堂教学模式正在遭受挑战。随着多媒体技术的广泛应用和'读图'一代学生的成长,我们可能将会目睹人类社会由读写文化向依赖声音和视觉交流的文化发展。多媒体现在是作为教育媒体,将来可能取代教师的大部分工作,而随着人类交流媒介也正在从杂志文章走向更全面的多媒体甚至是交互式的文件,日后甚至可能成为课本教材。一种更适合于信息技术发展的学习结构,是用多媒体技术来解除空间、时间甚至是现实的束缚。由于计算能力的下一个主要模式是朝向协作的方向变化,不仅仅是科研而且还包括商业、教育和艺术等一系列的需要人们协调合作的活动都会得到这个模式的支持。这些转变预示着人类社会中信息处理和交互作用构建方式的巨大转变,代表了人类未来的文化水平。"[1]

四、当代电影教育发展状况[2]

电影学科进入高等教育体系之后,在专业划分上主要有两种传统:一是按照电影制作各部门的分工方式进行详细分科、专门培养的模式;二是不强调电影学科内部的专业方向划分,统称为电影制作,不细分专业,学生进入电影专业后将根据个人爱好和特长选择学习和实践的内容。这两种传统是在漫长的电影教育发展过程中形成的。

1. 两种传统:苏联和美国

前一种传统是从苏联的电影教育模式中延续下来的。1919年,苏联共产党第八次代表大会通过了一项计划,电影被纳入国家教育体系。1919年9月,世界上第一个专业的电影学院——苏联国立高级电影技术学校成立了,其前身是莫斯科电影学校。该学院1934年更名为苏联国立高等电影学院;1992年更名为俄罗斯国立电影学院。莫斯科电影学校的建立与早期发

[1] 《21世纪的大学》,詹姆斯·杜德斯达著,刘彤主译,北京大学出版社,2005年第1版,第27、196页。

[2] 本部分以电影艺术专业教育为主。

展受到苏联蒙太奇学派的巨大影响，该校最初只招收表演专业。1920年，库里肖夫到该校任教，逐步增加招生专业。1923年，该校专业已经涵盖表演、导演、工程、剧作、布景等。1924年该校成立了第一个导演工作室，组建了导演系，由蒙太奇大师爱森斯坦亲自担任导演教研室的主任。普多夫金也曾在此任教。

苏联国立高等电影学院设有七个主要专业，每个专业都有一套详细的培养计划和各具特色的课程体系，专业分别是表演艺术（戏剧和电影表演）；导演学（艺术片导演、纪录片导演、科教和广告片导演；动画片和电脑动画片导演、视频导演）；音响指导（电影、电视和视频影片音响指导）；电影学（电影、电视和其他银幕艺术）历史和理论，电影、电视和其他银幕艺术批评，电影、电视和视频节目编辑，电影、电视和其他银幕艺术领域专业出版物和出版社编辑；文学创作（电影剧作）；电影摄影（电影、电视、视频影片摄影）；美术（影片造型处理、影片服装造型处理、特技摄影造型处理）；动画（动画影片造型处理、动画片和电脑动画片制作）；组织管理（音像产品生产管理、音像产品推广管理）。

学制年限是：导演系、摄影系、电影剧本创作系5年；表演系4年；艺术系6年；制片系5年。

该学院采用 15人编制的创作工作室体系来组织教学，学生们在实践经验丰富的导师的指点下，接受专业学习和实践锻炼。许多优秀的电影创作者在该校执教，他们中的很多人就毕业于这所历史悠久的学院，从而延续着这所学院宝贵的传统。

苏联国立高等电影学院把电影教育定位为艺术教育，且是精英模式的艺术教育，以用大量资源和较高的教学成本培养少量"高、精、尖"人才为特点。这种教育观念影响深远，中国、日本等国后来创办的电影高等教育机构在观念和专业划分上都受到苏联模式的影响。

美国的电影教育状况代表了另一种更具普泛性和大众化的电影教育传

统,把通识教育放在极为重要的位置上,并遵循更加自由的学科专业划分原则。这种教育观念可以追溯到19世纪,南北战争之后,哈佛大学校长艾略特(C.W.Eliot)首先开始推行选修制,认为大学必须为学生提供选择学科的自由。1909年,哈佛大学开始针对选修制的问题采取课程改革,于1914年全面实行"集中与分配制度"。这一制度规定每个哈佛本科生就读期间必须完成16门课程的学习,其中6门课程属于主修,必须"集中"在某一学科领域或专业领域中,剩余的10门课程,至少有6门课程要"分配"到所学专业以外的自然科学、社会科学和人文科学三个领域中去选择。实际上,集中课程就相当于专业课程,分配课程则相当于通识课程。学生通过前者的学习,掌握系统而牢固的专业知识,通过后者的学习,拓宽知识面。[1]集中与分配制一方面帮助学生对自己的知识体系进行规划,避免了盲目性和随意性;同时解决了专业课程与通识课程在占用学生学习时间比例上的矛盾。

选修课制度在美国高等教育体系中形成惯例之后,1945年,一向领风气之先的哈佛大学又发表了题为《自由社会中的通识教育》(*General Education in a Free Society*)的报告书,即美国高等教育史上著名的《红书》(*The Red Book*),正式提出通识教育计划,1951年予以推行。规定一、二年级的学生要从自己所在系中选修6门专业课,再从人文、社会、自然三大类别的通识教育课程中各选一门,另外还须从其他系的课程中至少选3门;三、四年级也设有通识教育课程,没有学过一、二年级的通识教育课程者,不得选修三、四年级的通识教育课程;攻读硕士和博士学位的学生可以选修一部分三、四年级的通识教育课程,但是考试的要求不同;学生不得选修属于同一考试组的两门课程。通识教育与专业教育结合得很紧密,而且先后有序衔接。形成了以通识教育为基础、以集中与分配为指导的自由选修制度。[2]为了完善通识教育模式,并适应高等教育全社会普及的趋势,1978年,哈

[1] 《哈佛大学发展史研究》,郭健著,河北教育出版社,2000年第1版,第201页。
[2] 《哈佛大学发展史研究》,郭健著,河北教育出版社,2000年第1版,第201页。

佛大学在此基础上提出"核心课程"计划,主张在本科生教育的专业课和选修课以外,建立一套共同的基础课程——"核心课程"体系。1979年开始正式实施。该体系将基础课分为文学艺术类、历史类、外国文化类、道德伦理类、社会分析类、科学类这6大门类,其中又细分为若干领域。每个学生必须从所有领域中各修一门课程方可毕业,同时实行学分制,对学生的学习进行量化管理。要求学生在8个领域学习8门"整门课"(开设一学年,每周3学时,计3学分),或16门"半门课"(开设一学期,每周3学时,计1.5学分)。学生不能选择本专业领域的核心课程,本系开设的课程不能作为核心课程。[1]核心课程的好处在于可以为学生提供一个广阔的知识平台,选修制度又使得学生在选择感兴趣的知识时有相当大的自由度,在此基础上学生们通过学习本专业的专业课掌握专门技能,既避免知识结构过于松散,又不至于过于封闭。[2]

如果说,专门的电影艺术院校诞生于苏联,那么综合性大学中的电影系科则是在美国发展起来的,这些电影系科作为综合性大学的组成部分,自然要遵循上述的美国高等教育通行制度。以纽约大学影视学院为例,要求一年级学生在完成学校、学院的核心课程的基础上,还要必修历史批评、剧作、技术制作、制作基础等4个方向7门课,学院共提供了100门课让学生自由选择。获得艺术学士学位要求达到128学分,其中在"电影与电视艺术"的范畴至少修够54学分,通识教育课程至少修够44学分,其余30学分可以选修专业课程或在全校范围内任选。本科生要修外院开的课,而且是必修课。专业课程划分很细,分为制作基础课和制作技术课,前者涉及四个领域,每个领域都有入门、基础、中级、高级四个层次,理论与实践两

[1] 《美国哈佛大学本科课程体系的四次改革浪潮》,陈向明,载于《比较教育研究》,1997年第3期,第57页。

[2] 《"通识教育"在美国大学课程设置中的发展历程》,张凤娟,载于《教育发展研究》,2003年第23卷第9期,第92页。

方面。辅修和选修课程可以为获得第二主修进行组合。[1]

要获得纽约大学影视学院的学位,在课程和学分方面需要完成[2]:

第一区:公共课程 最低44学分

① 语言和文学 最低12学分

② 人文科学和艺术 最低8学分

③ 社会科学或者自然科学和数学

选项A:社会科学 最低8学分

选项B:社会科学 4学分、自然科学或者数学 4学分

④ 摩尔斯学术计划学生必须选择四个MAPP的核心课程CAS课程16学分。西方的会话(社会科学信用)、世界文化(人文科学信用)、社会和社会科学(社会科学信用)和文化表达(人文科学信用)

第二区:电影研究最低主修40学分

电影主修学分分为三个部分:

第一级:由5门课程构成的核心课程

第二级:关于电影作者、类型、电影运动、国别电影和电视研究等专题构成的选修小讲座课。

第三级:关于电影美学、导演和类型的大讲座课。

第三区:辅修课程　最低20学分(辅修课程必须由院长或者系主任批准)

第四区:选修课程　最低24学分

目前美国大概有三百多所大学提供本科阶段的电影学专业和辅修专业,开设的课程主要是电影理论、电影史、电影/视频制作、电影美学、写作、类型学。提供电影制作的学校会开设灯光、摄影、剪辑、数字制作、特效、制片等课程。随着数字技术的发展,与数字视频制作相关的专业和

[1] 参照赵楠《当代电影教育模式研究》,北京电影学院2009届硕士论文。

[2] 同上。

课程也越来越普及。

美国电影艺术专业教育主要分为电影制作和编剧两大类，导演、录音、美术、剪辑、动画、制片等统称在"电影制作"名目下，学生可根据个人情况侧重其中的某一个方向；编剧的学习内容与制作属于两个体系。与在中国的情况不同，电影摄影和电影表演在美国大学中很少作为专业开设，虽然大多数电影系科有电影摄影课程和专业教师，但没有本科以上的专业教育，在职业学院中才作为专业开设。表演也只是由职业学院提供短期的培训，大部分大学在戏剧专业里开设表演课程。

上述两种电影教育传统并非截然两分，近年来越来越呈现出灵活和融合的趋势，其主要原因就是电影教育逐渐从专门的艺术教育向普泛的媒介教育扩散，开设电影专业的院校不断增加，总体上呈现出几大趋势：第一，在媒介融合的背景下，将电影与其他媒体结合，培养"大电影"需要的人才，将电视、广告、动画、艺术设计、传播、新媒体、数字技术等专业知识均纳入电影教育范围内；第二，电影教育的格局呈现为更多层次，从专业电影学院到综合性大学的电影系科，再到电影通识课程；第三，课程设置更加多元化，形成多学科支撑的课程网络。

2. 电影教育在欧洲

此外，谈到欧洲大学的电影教育，同样需要考察该地区原有的高等教育传统。苏联与美国的教育模式虽然有很大不同，但在教学体系方面都有极为严格和细化的特点，而欧洲大学普遍遵循更加松散灵活的教学方式，电影教育也是如此。

以法国为例，法国高等教育模式很灵活，分为许多层级，学习标准宽松，也不强调学历。每一所大学有相对独立的规定，有各自的录取条件、学制年限、教学体系，不做很严格的统一规定。尤其艺术学科，既可以选择综合大学的系科，也可以选择私立或公立的专科学院，学生可以根据自身情况来决定。除了精英化的公立电影学校之外，大多数电影学校甚至无需考试就可入学，法国高等教育在课程设置方面极为多元化：有长期课程、短期课

程、普通课程、职业课程、应用课程、研究课程等多种培养形式。

在电影教育方面，上述的两类模式——电影专业院校和综合性大学的电影系科在法国都得到了充分的发展。最有代表性的两所电影专业院校是法国国立电影学院和路易·卢米埃尔学院，均为公立。这些学院都以传统胶片电影为主要教学内容，带有很强的精英教育色彩，学费很高。

法国国立电影学院隶属于法国文化部，创办于1947年，当时名为高等电影研究学院（IDHEC）。1986年更名为法国电影技术高等学院，位于在巴黎。学院下设剧本、导演、制片、剪辑、图像、声音、布景7个系，每年录取约40名学生，以培养创作人才为主。申请国立电影学院的学生要参加法国每年统一的会考（CONCOURS），考生年龄必须在27岁以下，并且需要有高中毕业文凭和大学二年级的DEUG文凭或同等学历，或者有四年工作经验。考试分三项：调查资料与电影分析、按系笔试/口试以及复试口试，考生在报名考试时就要选好专业。外国考生须参加在法国驻当地使馆进行的入学考试。入学会考在每年4、5月间进行。入学后，学期为39个月，分三阶段进行，毕业时颁发一级高等学校文凭（中学会考+五年学历）。

课程教学每周40学时，内容包括：

第一阶段：为期1年的公共基础课程；

第二阶段：为期18个月的课程，按编剧、导演、图像、音响、剪辑、布景、制片等系提供一项专业课程教学；

第三阶段：完成一项毕业创作，拿到文凭；

两项与第二阶段平行的专业课程：一项课程培养摄影平台秘书（女场记），每两年通过竞考招收一届；另一项课程培养影片发行与影院经营者，根据申请资料录取。

法国综合大学中的电影专业主要培养电影理论人才，很少出现像美国许多综合性大学的电影系科（如南加州大学）那样培养创作人才的情况，因此很少提供器材设备和实践机会。这些大学在一、二年级时开设影视方向的"戏剧艺术"课程，继续学习一至两年，可获得影视方向戏剧艺术的

学士学位和旧制硕士学位。在课程设置方面，各种艺术理论课程占很大比重，如巴黎八大电影系采取跨系、跨学科的教学方式，美学、艺术史、当代艺术等理论课程占了总学分的一半，毕业创作和论文也可以是跨学科的研究和实践。受美国电影教育的影响，法国的综合性大学也开始个别地尝试设立培养创作人才的系科，如巴黎第八大学的摄影及多媒体影像系，1970年从电影系分离出来，1986年终于获得培养本科生、硕士生的资格。不过欧洲电影艺术专业教育在综合性大学中发展的速度始终缓慢，这个系至今仍是全欧洲唯一一个设立在综合性高等院校内的摄影系。

私立电影学校在法国也十分发达，与公立电影学院的精英式培养和综合性大学的理论研究不同，私立电影学校主要是一种面向大众的职业教育，只要有兴趣从事电影行业的人都可以去那里接受训练，当然学费非常昂贵。虽然面向大众，且入学门槛要远远低于公立电影学院，但教学质量还是很有保障的，能够给学生提供实践机会和相应的设施。其中水平最高的私立电影学校当属法国自由电影艺术学院，这所学院是法国唯一具有颁发正式学历资格的私人电影学院。该学院的专业教师有着丰富的实践经验，均在电视台、电影公司及各剧团任职。教学方面包括导演助理、场记员、剪辑师、表演等专业课程。具体培养过程是：

第一年各专业的学生均接受基础课程设置：编剧，演出及摄制的基础训练，制作基础训练，电影技术基础，电影历史，电影剪辑基础，影视观摩等。

第二年主要课程有导演助理，编剧，表演专业，影视观摩，实践课，包括用16mm胶片练习拍摄、自行剪辑，化妆，美术设计及电影中的周边行业。这一年结束后就可以得到专业文凭。

获得第二年的毕业文凭之后，可继续在此深造一年，高级剪辑专业课程。

欧洲是艺术电影的大本营，电影文化十分发达，各国的电影学院都有鲜明的本国特色和多样的办学方式，例如英国伦敦电影学院，该学院拥有

一家非赢利性质的公司,所有学生都是该公司的成员,借鉴昔日的片厂学徒体制,一边实践一边学习。学制为2年全日制,1年分三个学期,在总共6个学期中,每个学生必须参与拍摄多部电影并且在不同摄制组里担任不同的工作,了解电影制作的各个环节。各个摄制组的构成由各组学生来决定,对于剧组中主要职位(如导演、摄影)的竞争往往十分激烈。总会有学生找不到职位,不得不加入其他剧组,做场记或制片等外围工作。制作的规模和难度逐年加大,第一年是16mm影片,第二年是35mm剧情片,从无声、黑白到有声、彩色,且学生必须在摄影棚亲自设计并搭建布景。在这所学院,学生至少每三个月就要参加一次电影制作,这使得学生们具有极强的实践能力。

3. 当代中国的电影教育模式

新中国的影视艺术专业高等教育起始于1956年。1950年,中央电影局表演艺术研究所成立,1956年更名为北京电影学院,标志着电影专业教育成为我国高等教育的一部分。1954年,中央广播事业局技术人员训练班成立,经国务院批准,于1959年4月升格为北京广播学院,2004年8月,又更名为中国传媒大学。北京广播学院的成立,标志着我国的电视专业教育也被纳入高等教育的轨道。在此后很长的一段时期之内,中国的影视艺术专业教育主要集中于这两所专业院校。直到1992年,以华东师范大学中文系设立影视类本科专业为标志,影视艺术专业教育开始走出专业院校,扩展到全国各类高等院校。截止到2007年4月13日,在全国742所普通本科院校[1]中开设有影视艺术专业的共有268所[2]。

目前中国开设影视艺术本科专业的院校可以分为以下几类:

[1] 中国具有普通高等学历教育招生资格的院校共分为四类:普通本科院校、普通高职院校、独立学院、分校办学点。在这四类院校中,普通本科院校是高等教育的中坚力量,代表本科教育的最高质量,在学科建制等方面更为规范和严格。为了对影视艺术教育的办学情况进行基础性评估,本调研将普通本科院校作为基本考察范围。

[2] 数据来自《中国影视艺术教育现状》,王志敏等主编,江苏教育出版社。

① 以电影专业为主体的北京电影学院；

② 从广播电视专业院校发展为综合性大学的中国传媒大学；

③ 综合性艺术院校（如南京艺术学院、云南艺术学院等）；

④ 专业艺术院校；

⑤ 综合性大学（包括全国重点综合性大学、地方综合性大学、师范类院校、外语院校等）。

在这些院校中，北京电影学院是培养电影专业人才的专业艺术院校，其本科专业体系承袭自苏联莫斯科电影学院，专业分工比较详细，按照电影创作的各个部门分为电影编剧、导演、表演、摄影、录音、美术等专业。随着技术和创作实践的发展，动画专业也成为其专业体系的重要组成部分。

北京电影学院的教育模式为后来其他高等院校发展影视艺术专业教育提供了模板。许多院校的专业建制模仿北京电影学院的"编、导、演、摄、录、美"分工方式，根据自身条件选择其中一个或几个专业来发展。教育部的学科名录在这部分专业的设定上也受到这种分工模式的影响。

北京电影学院传统上遵循艺术教育的"精英培养"模式，即招生较少，生师比相对较低，教师对学生进行详细指导以便因材施教。这种"师徒相授"的培养模式有集中资源、重点培养的优势，教学成果也非常明显。北京电影学院培养的电影人才已经在中国电影各个领域取得了突出的成绩。然而，这种"精英培养"在一些方面与现代高等教育的标准化、规范化存在一定矛盾。自从中国高等教育实行扩招以来，艺术教育的"精英模式"难以为继，这是目前艺术教育方面的讨论热点之一。为了适应国家在高等教育方面的政策和要求，北京电影学院已经作出了一定的调整，相应地扩大了办学规模，但仍然坚持传统的电影专业特色，而没有向更为综合化的影视传媒教育发展。

北京电影学院共有10个专业（36个方向）：

文学系：戏剧影视文学专业（电影剧作、电影理论、电影批评）

导演系：导演专业（故事片、纪录片、剪接、影视节目制作）

摄影系：摄影专业（故事片摄影、纪录片摄影、科教片摄影、影视照明）

美术系：戏剧影视美术设计专业，广告学专业（电影美术设计、特技美术、广告制作、影视化妆）

录音系：录音专业（录音技术、录音艺术、音乐录音）

管理系：公共事业管理专业（影视制片、发行放映、文化经纪人）

电影学系：（电影研究所）戏剧影视文学专业（电影理论、电影批评、影视创作学）；同时，负责学院的学报出版，学院信息中心的工作和学院网络的工作。

数字影视技术系：数字媒体技术研究所（影像工程、数字影视技术、新媒体技术、网络游戏）

表演学院：表演专业（表演、配音）

摄影学院：摄影专业（图片摄影）

动画学院：动画专业（动画、动漫画设计、计算机图形图像，三维电脑动画）

继续教育学院：表演专业（影视表演、节目主持人、影视模特）；戏剧影视文学专业（剧作）；导演专业（影视导演、影视节目制作、编导）；摄影专业（电视摄像、图片摄影）；戏剧影视美术设计专业（影视美术设计、影视化妆）；广告学专业（广告制作）；动画专业（影视动画）

国际交流学院：导演、表演、摄影等专业

高职学院：招收各个专业的高职（大专）学生。

研究生部：招收、管理电影学学科各个研究方向的研究生

基础部：负责全院各个层次学生的共同课教学。

北京电影学院的课程分为共同课、专业基础课、专业课三大类。课程包括电影技术概论、电影艺术概论、编剧技巧、导演艺术基础、导演创作、表演艺术、摄影创作、美术设计、特技美术、动画制作、声音制作、

制片管理、电影美学等等。除了完成课程作业之外,以培养创作人才为主的系科还要进行许多实践。如导演系一年级须拍照片作业和VSH录像作业;二年级须拍DV作业和BETACANM录像作业;三年级须拍16MM胶片作业;四年级要由各个专业的学生共同完成毕业联合作业,这是一部35MM的胶片电影,30分钟以上,学院提供摄影机、胶片、照明灯具、录音设备和部分经费。

在媒介融合的大背景下,传媒专业近年来在中国空前繁荣,而这方面最具代表性的院校是中国传媒大学,这是一所以影视、广播、出版等与传媒相关的专业为主要特色的综合性大学。中国传媒大学的前身是北京广播学院。这所院校是在建国之初,为了新中国的广播电视事业建设而成立的。起初主要由两部分组成:一是艺术类专业,如播音、编导专业;另一类是技术类专业,如广播电视工程专业。

在发展过程中,北京广播学院形成了以广播电视专业为主体的办学特色,推动了电视学科的发展和完善。在高等教育改革的大潮中,学校由广播电视专业教育向综合化的影视传媒教育过渡,于2004年正式更名为中国传媒大学。中国传媒大学作为国家"211工程"[1]学校,具有综合性大学的特点,除了传统的广播电视学科之外,还设立了外语、管理、广告、理工等多类专业。这些专业在具体的人才培养环节,广泛地受到传媒教育的影响,如外语专业隶属于国际传播学院,开设传播学课程。而在本科教育方面,中国传媒大学的影视艺术类专业体现出分布广、辐射面大的特征。

中国传媒大学的影视教育分部在各个学院中,包括影视艺术学院、电视与新闻学院、播音与主持艺术学院、国际传播学院、动画学院、广告学院等等。其中电影相关专业最集中的学院是影视艺术学院。

中国国内具有较为完善的影视艺术专业体系的院校,除了北京电影学院、中国传媒大学之外,以综合性艺术院校居多,如山东艺术学院、南京

[1] "211工程"即国家面向21世纪重点建设的100所左右的高等学校和一批重点学科。

艺术学院、云南艺术学院等。综合性艺术院校的专业通常按照艺术门类来设置，由美术、音乐、戏剧、艺术设计等专业院系组成。影视艺术相比于这些艺术类专业而言还属于新专业，近年来也被吸纳进入综合性艺术院校的专业体系。相对于普通综合性大学，这些综合性艺术院校整体的艺术氛围更加浓厚，影视艺术专业能够得到音乐、美术等不同艺术门类的支持，因此能够建立较为全面的影视艺术专业体系（编、导、演、摄、录、美、管理等），而不是像许多综合性大学那样只开设个别专业。

影视艺术专业教育的在中国走向普及，主要体现在综合性大学设立影视艺术本科专业上。在综合性大学中，师范类院校在开设影视艺术类本科专业方面走在前列，1992年华东师范大学在全国综合性大学中率先申请了广播电视编导本科专业，1993年北京师范大学也开设了广播电视编导专业。师范类院校由于其师范性质，在文理基础学科方面专业齐全，积淀较深，同时往往设有美术、音乐等传统艺术专业，因此在发展影视艺术专业方面有一定的基础。其他综合性大学，尤其是在文科方面有所长的综合性大学，在发展影视艺术专业时也借助了原有的人文学科基础，如北京大学、南京大学、四川大学等。一些外语院校也设有个别影视艺术专业，因为语言是人文学科的基础，且外语专业在国际传播方面有天然优势，随着外语院校传媒专业的发展，影视艺术专业也成为其中一部分，如西安外国语大学设有播音、广播电视编导、戏剧影视文学等专业。这些综合性大学倾向于开设广播电视编导、播音与主持艺术、动画、戏剧影视文学和文化产业管理这几种专业。传统意义上的理工农林院校也结合了自身在理工科方面的资源发展电影教育。这类院校通常都设有计算机专业，艺术设计专业也比较普及，根据这些现有条件，这些院校在影视艺术专业方面以发展动画专业为主。

此外，各高校中已经广泛开设了影视艺术的鉴赏选修课，新闻传播类专业也大范围地普及了DV拍摄课。影视艺术专业以及相关课程在中国高等院校中的推广，客观上有助于中国影视文化环境的改善。虽然各地各种层

次院校的影视艺术专业学生未来不一定从事影视专业领域的工作,但是影视媒介的素养已经通过高等教育在越来越广泛的人群中培养了起来,这种成效将会在一定时间之后体现出来,高水平的受众必然督促中国影视艺术水平逐步提高。

<div style="text-align: right;">陆嘉宁,中国传媒大学艺术研究院</div>

第七章　电影文化

除了传统意义上的电影艺术理论研究以外，其他所有对电影的哲学、社会学、人类学的"外部研究"，都试图把电影处理为一种与整个社会实践密不可分的特殊产品，将电影放置于社会文化的聚焦点上，借助电影现象的分析，更好地从认识论的角度理解电影及电影所处的历史环境——当代社会。因此，如果说传统意义上的电影理论是一种探索电影媒介内在现象与特征的学科，那么，其之外的所有关于电影的理论则是探索电影、人以及社会三者之复杂关系的学科。在这个意义上说，电影学必须格外观照电影事实之外的所有相关的知识，电影学的理论建设必须建立在相关的知识参照体系之上。

毫无疑问，就艺术理论而言，这种向内的关注在今天已经难以在学科框架内部推进，原因并不难以理解：艺术是社会生活与实践的集中体现，它本身就处于社会生活和文化范畴之内，人与社会的交互关系、语言以及文化的生产这三个因素都与艺术本身复杂交融。所有艺术的问题归根结底都是要处理人、语言（媒介）和社会文化三者的相对关系问题。这就使得"向内"研究本质上成为一种局于电影现象的显性研究。

这一研究一旦深入，就必须向外借助"外部视角"。"外部视角"是一种形象的说法，在一百多年的电影研究历程中，我们能找出语言学理论、精神分析理论、意识形态理论、性别理论、族裔理论等数量众多的方法与理论视角。这些视角构成了电影的外部研究或者说深度研究的知识参照系

统。毫不夸张地说，只有从电影的内部理论转向外部理论，人类关于电影的认知才真正开启，而从这一刻开始，电影这门艺术、电影这种现象，以及电影学这门学问，才开始显现出自身与其他艺术门类及艺术研究之间的深刻差异——电影从诞生之日起就是一种与社会经济活动密切关联的艺术、一种与普遍的社会文化生活息息相关的艺术，而关于电影的研究也从一开始就是一种社会学体系下的艺术、文化及其现象规律的认知与探索活动。

从这个意义上说，电影学实际上是一种处理各种电影认识论的学科，由于不同的理论方法在透视电影现象时存在视角单一性，对电影的研究需要一个多元的、系统的、动态的理论框架来整合这些差异性的知识领域，而电影学恰恰就是处理这种差异性并试图对其进行调解的学科。

就电影学研究而言，在社会学参照系统当中，文化研究呈现出与其他视角截然不同的状况。从语言学理论、精神分析理论到意识形态理论，这些理论的现代性状况和结构主义的立场，使得各自都有非常清晰具体的研究对象、研究范畴、基本理念和固定的方法。但是文化研究不同。差异性体现在以下两个方面。

首先，文化研究的对象是文化，而关于文化的基本界定和争论从未停止过，至今仍未达成任何一致的认识。这就使得文化研究显现出一种进行时的状况，因而，文化研究是流动和开放的。

其次，文化研究之前和之后的理论研究，无论是传统马克思主义理论、意识形态理论、性别理论还是广义上的当代马克思主义理论，都会触及文化问题。文化研究因而在研究对象、概念系统、方法论和研究策略等方面都与其他研究存在交互和重叠，甚至可以说，文化研究本身更像是马克思主义理论、语言学、符号学、意识形态理论、性别理论、族裔理论等的化合物和交织体，我们能够清晰地看到以上理论在文化研究中的理论走向和脉络，只是文化研究剔除了以上理论的"非文化"色彩，将期间涉及文化的部分进行了筛选和重组，并在此基础上进行了深度的理论催生和学术创造。

再次，文化研究是一种拒绝学科边界的"学科"。大部分从事文化研究的学者都拒绝对文化研究下定义，特别是当代的文化研究实践，更倾向于对文化之间的差异性和流动性进行关照，普遍主张对文化进行开放式的、外延性的描述。从某种意义上说，文化研究，特别是当代文化研究，从根本上归属于后现代主义的理论谱系。

为了更好地描述文化研究和电影的文化研究，我们可以从关于文化的界定、文化研究学派和电影文化研究三个方面进行理论表述。

第一节 关于文化界定

文化的英文为culture，其含义与耕耘、农作密切相关，从词源的角度可以看出，这个词与欧洲农耕时代的社会生产，特别是农业生产与农业文明的深刻联系。而汉语"文化"，则侧重对"文字"，即语言的重视，由此将文化发展为藉由语言、礼仪、智慧等进行的驯化及其成果。

在今天的西方文艺理论视野中，文化一词至少包含了以下三重含义。

首先，文化指个性的形成，个人的培养，即与人的自然成长相对的一种社会化描述。从这个意义上说，文化是浪漫主义时代的产物，是新兴资产阶级理念化的意志体现。其次，也是至今最常用的含义，即文明化了的人类活动及成果。这一概念强调人类社会整体性意义上的文化与自然的"对立性"，是典型的人类学意义上的定义。对这层含义的界定，最早由弗朗茨·博厄斯（Frantz Boas）完成。文化的第三种含义，泛指绘画、戏剧、文学、电影、与此相关的观赏行为，以及由创造、生产、观赏、消费、再生产构建起来的社会行为链条。这种文化和物质性的商品生产、贸易、交换、资本以及工业是相对立的。

因此，第一种文化是精神、心理方面的，是个人人格形成的因素；而第二种是社会性的，日常的行为举止和生活习惯，是社会塑形；第三种

则是一种社会物质生产之外的符号性的高级活动。特别是在文化的第三种含义中,我们明显看到它与社会物质生产之间的对立关系,这体现了文化在当代社会的一种特殊性,与"农耕"时代不同,它开始脱离生产工具,在一种相对精神化的层面上独立运作,因而,这种文化的含义是一种典型的时代性含义,描述出了文化与资本、文化与工业生产之间的逐渐加深的裂隙和分化。因此,文化只能是一种历史描述,正如杰姆逊(Fredric R. Jameson)在《后现代主义与文化理论》中所表述的那样,在不同的阶段,文化的作用、含义和地位是不一样的,是在转变的。因此文化中有着分期,有历史阶段。

文化至今没有一个固定的、受到广泛认可的定义,正如文学、艺术、社会、科学等诸多概念一样,定义本身就体现着对定义所指涉"领域"的复杂描述。特别是当文化这一事物广泛地与社会活动和社会存在密切相关时,随着文化外延的不断扩张,定义文化与定义"人类的存在"几乎成了同一件事。

面对这种情况,20世纪60年代之后的人文学科调整了对"文化"的观察和研究策略,对研究视野进行了"收缩"和"扩张"的两种努力。收缩,是把文化的内涵圈定在了当代历史的进程中,在全球主要的当代资本主义文化领域对文化现象进行观察,同时,对日常文化,特别是普通生活方式与审美方式集中加以研究,而研究的主要途径,则进一步缩小为视觉、媒介和信息三个方面。扩张,指的是更加全面地把文化与资本、社会生产、政治、社会心理等周边知识并行参照。因此,对文化的考察,变成了对"少数文化问题"之"复杂性"的分析研究。

对"文化"这一事实贯彻如上研究策略,构成了文化研究的主要学理特征。"文化研究"中,对文化这一概念贡献较大,影响较深远的理论力量主要有两个,一个是以雷蒙·威廉斯(Raymond Henry Williams)为代表的英国文化研究学派,另一个是以列维-斯特劳斯(Claude Lévi-Strauss)为代表的法国结构主义人类学理论。

关于文化，威廉斯以英国为考察范围，对文化首先进行了历史分析，指出了当代文化概念的历史渊源，即当代常用的"文化"一词，是在工业革命时期进入英国思想并被固定成型的。在此之前，这个词基本上是指自然的成长，此后类推为指人类训练的过程。在18世纪到19世纪初期，文化通常是指某种事物的文化，是一种基于具体事物的小"文化"和"小风俗"，而在当代，文化指"整个社会中知识发展的普遍状态"，特别是"各种艺术的普遍状态"。因此，威廉斯把文化定义为"一种物质、知识与精神构成的整个生活方式"。

此后，在《关键词》一书中，威廉斯给出了文化在三个广义上的定义，这三个定义是通过在历史基础上进行逻辑分析而得出的。按照约翰·斯道雷（John Storey）对此的阐释，首先，文化可以用来指智慧、精神和美学的一个总的发展过程。比如，我们谈起欧洲文化的发展，可能只会指智慧、精神和美学这些因素——如伟大的哲学家、伟大的艺术家和伟大的诗人。文化这个词的第二种用法是指某一特定的生活方式，无论它是一个民族的，还是一个时期的，或者是一个群体的。如果我们用这个定义来谈论西欧的文化发展，那么我们脑海里就不会出现智慧和美学方面的因素，取而代之的是受教育程度、假日、体育和宗教节日的发展。最后，威廉斯认为文化可以指智慧、特别是艺术活动的成果和实践。用这个定义，我们自然会想到诸如诗歌、小说、芭蕾和美术这些例子。[1]

在《漫长的革命》一书中，威廉斯完善了对文化的定义，在历史和逻辑相统一的基础上，指出了"文化"概念的三个层面，它们分别是有关"理想的"、"文献式的"和"社会的"定义，并提出了相应的文化分析方法。他还特别强调了文化概念的内在复杂性，"文化意义和指涉的变化，不但必须是拒绝任何简捷和单一定义的不利条件，而且必须被看做一种真正

[1] 参见《文学理论批评术语汇释》中的"文化研究"词条，高等教育出版社，2006年第1版。

的复杂性，它与经验中的真实相一致。"这意味着，在一定程度上，威廉斯在试图给文化下一个永久、固定和全面的定义之后，又即刻承认了定义的相对性和局限性，因为文化的定义永远需要与文化的事实相匹配。[1]

威廉斯对文化的定义有非常重要的历史价值和理论认知价值。他对文化的第一种定义是将文化看作各种社会文化现实的总和，对"总和"的描述，可以使社会获得意义并反映它们的共通经验。这一定义虽接受了早期文化概念强调"思想"的层面，但却对它进行了完全的重写——威廉斯已经认识到，文化不再由那些被早期理想主义称为"文化经典"和"文明高峰"之类的东西所构成，"文化"概念已经全面大众化、社会化和实践化。因此，威廉斯对文化定义的阐释，表明了文化的人类学意义，即强调文化与人类社会实践的关联性。从威廉斯的第二种定义来看，认为"文化是生活的整体方式"这一表述过于抽象，概括有余，分析不足。威廉斯本人也不得不承认："对于文化这个概念，困难之处在于我们必须不断扩展它的意义，直至它与我们的日常生活几乎成为同义的"。威廉斯界定文化第二个层面的初衷，是要倡导一种带有记录性、描述性的民族志。比较而言，早期定义更为重要，因为文化被定义为"对整个生活方式中各个因素之间关系的研究"。

在威廉斯研究的基础上，E. P. 汤普森（E. P. Thompson）对文化的定义则是要把古典意义上的"文化与价值"与当代意义上的"作为生活生产方式的文化"进行协调。他将文化定义为两个方面，文化"既是产生于各种独特社会群体和阶级中的意义和价值，这些意义和价值建立在既定的历史条件或历史关系基础上，各群体和阶级通过它们把握和应对各种生存条件；同时，文化又是活生生的传统和实践，通过它们，那些对生存的'理解'得以表现。"

[1] 参见《文学理论批评术语汇释》中的"文化与文化分析"词条，高等教育出版社，2006年第1版。

威廉斯等人有关文化的定义对于文化研究有着重大意义，他们遵循了辩证法在唯物主义纬度的延伸，同时，遵循了唯物主义在历史观中的演进；它们准确而及时地把经典马克思的"文学－道德"的历史研究，转移到了更为复杂全面的人类学意义上的"文化的历史研究"；在这一转变过程中，文化的意义和机制都是一种社会建构，文学和艺术仅只是文化中的一种，尽管在历史上它们曾经是最重要的社会传播形式。

列维-斯特劳斯也对"文化"这一术语进行了持续不断的研究。他将文化概括为思想范畴、框架和语言，通过它们划分出不同社会的生存条件，划分出人类与自然世界之间的关系。其次，他认为行为方式和实践——思想范畴和精神框架通过它们产生并转化，这一转化方式与语言本身的方式相类似，而语言则是文化至关重要的媒介。而其中独特的方式和运作则关乎意义的生产，即指意性的实践。列维-斯特劳斯放弃了指意和非指意之间的关系，用文化与非文化的界定来研究指意性实践内部制造意义的方式。这样就把决定论和总体性问题大体上搁置了。列维－斯特劳斯的文化界说及同时引入的阿尔都塞的理论方法，为文化研究中的"结构主义"提供了理论基础。

第二节 关于文化研究

在全球性文化研究的发展大潮中可以明显看出，文化研究从发轫之日起就受到了几种文化哲学理论或方法论的影响，如法兰克福学派对意识形态的高度关注和对当代社会生活和大众文化采取的批判的姿态，索绪尔的结构主义语言学和符号学理论使文化研究者得以从语言的层面探讨日常生活中及文化文本的意义生成问题，福柯的知识考古学和史学理论则有助于在文化批评中研究话语权力形态和机制，以及话语在知识与权力之关系中所起到的生产性作用等。

在这些纷繁复杂的理论领域中,英国伯明翰学派是第一个真正意义上以"文化研究"冠名并以研究文化为己任的学派。伯明翰学派并非是一个严格意义上的学术流派,他们所从事的文化研究,有时也无法称得上是一门传统意义上的学科。文化研究不是与其他学科相似的学院式学科,它既不拥有明确界定的方法论,也没有清楚划定的研究领域。伯明翰学派的文化研究常常将社会学、人类学、哲学、文学理论、媒体理论、影视研究、大众传媒研究、艺术史和艺术评论糅合在一起,用以描述和阐释文化现象,其价值在于,他们在威廉斯所理解的文化定义之上,继续将文化生产与社会实践进行关联,特别主张将文化现象与意识形态、阶级、种族、性别等更广泛的社会政治背景联系起来。所以,阶级、种族和性别便构成了伯明翰学派文化研究的三个重要方向,这也决定了今天分布在各个传统艺术研究门类(如电影的文化研究、摄影的文化研究、美术的文化研究、文学的文化研究)中的各种"文化研究"的基本理论方向和理论构成。

一、文化、权力与阶级

早期伯明翰学派带有浓厚的英国左翼倾向,对阶级问题格外关注。霍加特(Richard Hoggart)和威廉斯均具有工人阶级的出身和成长背景,这给他们此后的理论研究注入了难以更改的立场和倾向。

战后的英国社会,一度出现了新的社会变化,劳资对峙逐渐加强,而以往传统的工人阶级文化开始出现被在资本刺激下诞生的新兴大众文化逐渐取代的势头。英国左翼文化势力开始警惕这一现象。与此同时,西欧整体上的左派阵营中逐渐演化出在政治、经济和文化上全面反对苏联的"新左派"。新左派在理论上和政治上挑战经典马克思主义,认为传统马克思主义在解释资本主义后期问题上缺少理论力度。霍加特、威廉斯、汤普森等一些理论家正是在这种情况下开始了文化研究,即试图通过被国家允许的、可能的方式,对当代资本主义最明显的"现象"——文化——进行马克思式的分析,力图以此继续推进对资本主义社会"本质"的揭示和批判。

在这一过程中，霍加特的《识字能力的用途》，威廉斯的《文化与社会》《漫长的革命》，汤普森的《英国工人阶级的形成》等著作的陆续出版成为"文化研究"成型的标志。

新兴的英国文化研究学派以战斗的姿态开始了与其他涉及"文化"理论和研究的学术力量之间的斗争。他们一方面严厉批判了英国大肆流行的庸俗唯物主义的经济决定论，提倡"文化斗争"对马克思主义发展起到的当代作用；另一方面，公开反对法兰克福学派的文化精英主义，更对以利维斯主义为代表的狭隘的"文学批评"进行猛烈抨击，打消了以文学拯救社会的幻想。面对大众文化的兴盛，汤普森对工人阶级组织和斗争进行了历史研究和策略分析，霍加特和威廉斯则对工人阶级文化展开了保护，对抗大众文化的负面冲击，以此构成了文化研究的理论和批评雏形，毫不夸张地说，这一雏形为其后更大规模的世界性文化研究（特别是大众文化研究）提供了最基本的价值观和立场。

霍加特的《识字能力的用途》使用了利维斯所倡导的"民族志"（ethnography）的写作方法，以文学化的笔触回忆了童年时代的生活经验和文化记忆，并将之与美国式的大众文化相比较。从酒吧、俱乐部、工人体育中心到工人家庭的私生活和性别关系，工人中流行的报纸、杂志等，一切显性的文化载体（媒介），都成为研究的对象。霍加特还同时用社会学、政治学和文学批评的各种方法，把广告、流行音乐等大众文化现象当作具体的研究文本，进行了文学化的批评与书写。

霍加特非常重视文化中的日常生活细节在整体文化功能中的重要性。他甚至认为，对人类文化状况缜密细节的兴趣是理解工人阶级文化的出发点。例如，他认为当时英国流行的家庭节目的价值就在于，它们都描写普通人的日常生活，没有特定的形式，只是乐此不疲地表现平凡生活中的人与事的逼真细节，依此记录、再现或还原了工人阶级的生活和文化。对比之下，美国电视、流行音乐等更像是文化赝品，缺乏工人生活经验的根基，更像是一种被资本操纵的缺少质感的假象文本。

英国文化研究学派将工人阶级视为最具文化创造性的力量。威廉斯特别强调了文化与生活方式的内在关联性，文化并不是少数人的精英文化，而是工人阶级的活生生的日常生活。除了精英化的文学之外，历史、建筑、绘画、音乐、哲学、神学、政治和社会理论、自然科学、人类学都可保存传统，而习惯、礼仪、风俗和家庭回忆等都可记录经验。因此，文学是无法独自承担个人和社会经验的全部责任的。在英国文化研究那里，普遍的日常生活文本与实践的重要性，远远超越了文学。在此基础上，该学派主张文化研究应努力探讨和分析特定时代和地域的文化记录，以重构情感结构、价值观和世界观；与之相匹配，文化的理解必须建立在物质生产的基础之上，透过日常生活的表征与实践来完成——这构成了文化研究重要的理论遗产——文化唯物主义，即倡导在历史唯物主义的语境中来研究特定的文化生产。文化唯物主义概念的提出，是对马克思主义机械庸俗理解的一个有力反驳。文化的运作并不仅仅是经济基础的反应或结果，而本身就是物质性、生产性的，毫无疑问，这观点构成了对马克思历史唯物主义的有效增补。而文化分析就是要阐明一种生活方式的历史价值与意义，生产与组织、家庭结构、制度结构、社会成员的交流方式等在以往与文化无关的东西都成为可以破解文化秘密的途径。

二、亚文化研究

面对20世纪70年代英国工人阶级文化"保守化"转向和工人阶级代表在政治实践中的退步甚至倒戈，英国文化研究开始尝试将意大利马克思主义者葛兰西（Antonio Gramsci）的理论与英国文化现实进行对接。在葛兰西看来，经典马克思主义并没有过时，文化仍旧是意识形态控制的工具，除了警察、军队、监狱等物质化的国家机器，日常文化映射着意识形态的场域。因此，英国文化研究理论认为，工人阶级需要重视文化霸权，需要建立自己的文化领导权，因此，对抗的文化（counter culture）被提到重要的理论位置，这在文化批评实践中回应了包括意识形态理论在内的整个结构

主义所倡导的"去蔽"的立场。

20世纪70年代后期，伯明翰大学当代文化研究中心相继出版了一系列研究工人阶级文化的著作，如《工人阶级文化》《仪式抵抗》《学习劳动》等，这些著作继承了霍加特、威廉斯、汤普森以及英国历史学家对工人阶级文化的关怀，同时又与他们有着很大的不同：早期的马克思主义者理想化地认为工人阶级文化具有某种共同的本质，并且致力于发现这一本质，而这一时期研究工人阶级文化的成果则强调工人阶级文化的异质性和复杂性。这种异质性是由工人阶级内部的种族、性别、年龄、地域及劳动分工等复杂因素构成的，因此并不存在一种具有统一本质的工人阶级文化，也不存在统一的工人阶级意识；存在的只是各种交互叠加的工人阶级亚文化，每一种亚文化都具有独特的生活方式。与早期马克思主义者偏重于文化主义的研究方法相比较，这一时期的工人阶级亚文化研究更加注重结构主义的研究方法，索绪尔的结构主义符号学、阿尔都塞的意识形态理论、俄国形式主义、罗兰·巴尔特的后结构主义符号学等成为其内在的批评方法。

三、电视研究

伯明翰学派的大众传媒研究是当代传播学研究、媒介研究的重要源头，也是世界性大众文化研究的重要理论组成部分。在斯图亚特·霍尔（Stuart Hall）的倡导下，伯明翰学派的大众传媒理论主张把媒介当作文本，并将其视为文化的象征，认为媒介文本必然蕴含着文化的基因。因此，他们集中选取流行的电视媒介文本，尝试对其进行多角度的、详尽的分析和阐释，从中破解当代资本主义在意识形态运作层面的规律和秘密。

《时事电视的"团结"》是英国伯明翰学派电视研究的第一个标志性成果。这篇论文集中研究了1974年英国大选前的英国广播公司BBC的电视节目《全景》（*Panorama*），将政治历史背景与对该节目的结构主义式阅读结合起来。该文章集中体现了伯明翰学派媒介研究的理论要旨——媒介意识形态

论。研究认为，电视媒介不过是一套意识形态运作的结构装置，是特定政治意义的一个标志。时事新闻所标榜的均衡原则和中立原则，其实质是对统治阶级"优势结构"的复制和映射。这一研究结论本质上是阿尔都塞意识形态国家机器论在传媒系统中的理论应用和实践。在同一时期，相似的研究方式也体现在了电影研究中，阿尔都塞的电影意识形态论、劳拉.穆尔维的女性主义等与之具有完全相同的研究思维和论述方式。霍尔在运用阿尔都塞理论进行分析的时候同样是把电视媒介处理为整个社会象征系统（符号系统）的典型，剖析了意识形态在电视叙事中的效果机制。霍尔对此进行描述时认为，电视媒介与国家政治存在着一种复合的张力——自主与依附关系。电视通过复杂的机制传递意识形态，但同时意义呈现是反决定论的，意义呈现出多元化的态势，提供意义的范围和边界，其中并不排斥存在"推荐的意义"。这种结论已经带有了后现代的些许特征——即认定意义的生成是多元化的、开放的、差异性的、非中心、非决定论的。伯明翰学派格外重视观众的参与，把电视看成意义与立场斗争的场域，观众收看电视的行为也就是观众的思想与主张（意识形态）和文本之间滑动、对话、商榷和博弈的过程。这就是后来奠定观众研究的著名理论——推荐阅读（preferred reading）理论。这一理论无疑有助于更深入地理解更加多元化的意义产生途径和方式，有助于理解多种媒体话语中编码与解码的复杂关系。

在伯明翰学派中，约翰·菲斯克、莫利（David Morley）等理论家的电视研究也产生了世界性的影响，《全国观众》《家庭电视》《电视、观众与文化研究》等受众研究的经典文本，通过将意识形态理论追溯到其源头——精神分析理论，对电视文本、观众和意识形态之关系的深刻分析，极大地细化和深化了霍尔的电视媒介理论，这些著作超越了霍尔理论对电视阅读过于简单的读解，更加注重在文本、读者和主体之交叉关系的动态网络中理解意义的生成问题。

此外，值得注意的是，约翰·菲斯克的电视研究还包括了文化的符号政治经济学理，即运用符号学的方法研究电视媒介在文化、意识形态和经

济领域的生产机制。例如，他依据马克思主义政治经济学的商品交换价值和实用价值理论，提出了电视"金融经济"和"文化经济"等概念，首次将文化研究通过符号价值的经济学分析与当代文化产业勾连在一起。

四、种族文化研究和性别文化研究

随着"一战"的结束，英国作为世界超级大国的地位逐渐衰落。"二战"以后，日不落帝国的神话继续崩塌，战后重建工作迫使英国从前殖民地（特别是亚洲和非洲）招募了大量劳工。这导致移民与英国本土居民之间在政治、经济、文化等多个层面的裂痕和冲突。在这种背景下，伯明翰学派文化研究出现了从"阶级研究"到更加现实和具体的"种族研究"的转向。

种族研究置身于民族国家问题的现实，通过对种族在经济、政治、文化（特别是习俗和艺术）和生活方式的考察，理解宗族文化构建与社会政治意识形态之间的复杂关系。吉洛伊（Paul Gilroy）的《米字旗上无黑色》《黑色大西洋》《阵营之间》等著作集中对种族问题开展了文化分析。这些研究结果表明，种族问题以及殖民主义本质上是英帝国历史的产物，理解其形成过程，对于理解英国政治、经济和文化如何被建构、阶级关系如何被调节、文化如何形成及民族身份如何被建构等问题都非常关键。在种族问题上，吉洛伊坚持现代民族国家的合法性地位，把国家视为必要的民族统一的想象，视为当代世界秩序稳定的构成单元，因而他反对激进的非洲裔黑人学者和左翼激进主义分子的理论。吉洛伊认为，在社会象征系统内部，存在着一种双重替换：阶级的差异性被替换，阶级范畴趋于消失；以民族和地域为特征的原始种族被替换，产生了可以容纳不同内涵的新种族概念。其中，种族构型是其核心概念："种族构型（Race Formation）既是指具有共同表型特征的变体（Phenotypical Variation）转换为基于种族和肤色进行区分的具体系统，也是指对一直具有种族历史特征的伪造的生物理论的吁请。种族构型还包含着一种姿态，在这种姿态中，种族在政治学中成为

有组织性的，特别是在种族区分已经变成了许多机构结构的一种特征的地方……以及个体交互作用的一种特征的地方。"[1]

在具体分析中，黑人文化成为文化研究的批评文本。音乐、历史和超民族性构成了黑人问题研究的关键词。种族构型理论呼吁建立超越狭隘民族主义的多元混血文化。其中，吉洛伊坚持了文化研究所惯用的符号学分析和象征读解思维，反复论证了"船"和"黑色大西洋"两个核心意象在其种族研究中的核心地位——船是殖民过程和种族生存的历史修辞，是殖民的地理空间和时间的结合点，也是批判和反思现代性的起点。这一研究开辟了文化地理学的新领域，坚持空间运动的分析比时间运动的分析更具优越性。

此外，伯明翰文化研究在20世纪70年代后期，开始集中展开对种族绝对论、种族超越论和种族法西斯意识的全面批判。这项工作仍旧以黑人文化文本为切入点，例如，通过对黑人音乐的分析，认为黑人音乐是殖民的历史和对黑人民族现代性渴望的象征性产物，而这种音乐本身却在寻求融合性，反对差异性，这暗示了对黑人身份的自我厌倦和压抑；又如，通过对民族政策中的法西斯主义的分析，将法西斯视为文化的幽灵，它以种族绝对主义的形式重现，成为一种延续欧洲殖民统治的光彩而隐蔽的外衣。

伯明翰学派的性别研究是与种族研究同时期开展的工作，这一工作导致了部分女性研究者与学派的脱离，加速了学派内部的分裂。《女性不同意》[2]是伯明翰学派女性小组的研究成果，通过对女性心理、女性行为和女性情感等方面的"女性经验"分析，梳理了女性文化的特殊内涵，重新描述了女性主义与马克思主义的关系。

例如，多萝西·霍布森（Dorothy Hobson）以家庭女性使用的收音机媒

[1] 转引自李庆本的《伯明翰学派文化研究的发展历程》，《东岳论丛》，2012.1

[2] Women Studies Group CCCS, Women Take Issue:Aspects of Women Subordination, London:Hutchinson.1978.

介来研究女性的孤独，并将孤独视为一种不可避免的主体性经验；通过对家庭肥皂剧的研究，理解媒介在性别构建方面的特殊机制。如果说这个时期伯明翰学派的研究用种族取代阶级，用多元意义阐释取代意识形态的单一构建的话，那么性别研究，特别是女性主义的研究则带有了回归结构主义与现代性的趋势。这一研究关注平凡的家庭妇女，以此重新回归对工人阶级文化领域的关注，研究者本身也被视为了"女性主义他者"。

女性气质研究是伯明翰学派性别研究的另一个主题，安吉拉·默克罗比（Angela McRobbie）的《〈杰姬〉杂志：浪漫的个人主义和青春少女》开启了通过杂志这种流行文本进行文化分析的先河。作者使用了结构主义符号学的分析方法，将杂志在信息编排中时使用的符码抽离出来，对其暗藏的编码规则进行深入剖析，揭示了流行杂志在建构了女性，特别是青春期女性的女性气质方面所具有的意识形态功能。安吉拉·默克罗比的《后女性主义和大众文化：布里吉特·琼斯和新的性别统治方式》则是对女性主义发展到后女性主义状况的一种描述；这一描述涉及符号系统、权力网络、主体接受和选择等相互影响的领域，对女性主体塑造力量做出了全面分析。这一分析显示，在当代，性别的形成是差异性的产物，谱系化的、复数的性别主义逐渐取代了作为意识形态而存在的、统一的女性主义。

通过以上分析，基本上可以明确伯明翰学派文化研究的大体面貌。在今天，文化研究继续沿着伯明翰学派早年确立的研究策略向前发展，并且在这一过程中，不断与新兴理论碰撞和融合，全球化问题、多元文化问题、文化政策问题、文化产业问题、身体政治问题、媒介地理与地缘文化问题、视觉文化与传播问题、城市与空间美学问题等都成为文化研究的内在理论。

文化研究拒绝界定自己研究边界，其研究范围已经远远超出传统意义上的学科界限，而是呈现出跨学科的势态，社会学、心理学、人类学等学科的研究方法交互渗透。同时，文化研究拒绝原理抽象的哲学研究，而是强调活生生的文化现实，注重现象和文本的具体分析和话语阐释。

萨达尔（Ziauddin Sardar）在《介绍丛书：文化研究》中概括了这一研究的总体特征：首先，对意识形态的关注，文化研究始终致力于描述文化现象、文化实践与政治权力之间的动态关系，仍旧延续和丰富着马克思主义基本文化影响论。其次，文化研究拒绝对文化做统一的象征性分析，强调在具体的文化实践形式中理解文化意义的生成，在特定的社会政治语境中理解社会象征秩序。再次，文化研究倡导政治实践，并由此延续并发展了现代性的社会批判传统。第四，文化研究主张多元化的方法论，把研究看成多元知识场域的交织体，主张打破已有知识分类的局限，使理论之间相互弥补，以此协调文化知识与文化的客观现实之间的关系。最后，文化研究反对仅仅以纯粹文艺理论的形式揭示当代社会，而是主张在时机成熟的情况下，参与到现代社会的伦理评判和政治活动中。此后的文化研究大部分都保留了上述特点。此外，还有一些特征值得注意，即文化研究大都排斥精英文化，偏重大众文化分析，同时关注边缘文化、弱势文化和亚文化，如女性和少数族裔，关注电视节目、流行音乐、杂志、电影等传统上的非学术对象。因此，时至今日的文化研究"虽然有诸多分歧，其理论立场及取向也不尽相同，但已经勾勒出一幅有关后工业社会的新的文化图景"。[1]

第三节　电影文化研究

电影文化研究，粗俗地讲，大体有两种不同的实践性内涵。一种是在国内的电影研究领域所流行的概念，即透过电影来理解文化，或者通过对文化的细致分析，更好地诠释电影。例如，这一理念经常体现在目前风行的所谓电影史重构和电影比较研究等领域，它们共同的特征是重新思考以

[1]《比较文学概论》，杨乃乔著，北京大学出版社，2002年版，第45页。

往的历史判断,抛弃单纯的以电影本体为主导,以政治历史为参照的研究方法,建立以"文化"的维度重新思考历史的新框架。另一种为谱系意义上的文化研究,即较完整地继承了英国文化研究学派以降的立场、理论成果、关注旨趣及系统的研究方法,从作为文化文本的电影入手,诠释当代社会生活中普遍的文化意义呈现问题,如权力与主体之间的关系、媒体的意识形态编码、本土或族裔文化与霸权文化的斗争与调停,地缘文化与全球化之间复杂的双边关系等。

一般说来,上述两个层面经常会相互渗透,但由于知识引进的局限,前者的操作性似乎更强,也更容易进行批评实践。在理解两者之前,我们还是有必要简要描述电影文化研究的理论谱系,就其基本的方法论和知识构成做一些非体系化的、外延性的描述。

电影符号学是结构主义符号学与电影研究的产物。由索绪尔创立的结构主义符号学理论最早是一种语言学的分析方法,它确立了符号与意义、能指与所指、共时与历时、组合与聚会等语言运作模式的描述性框架。结构主义符号学的巨大意义在于,它把目光聚焦在了语言问题上,而语言是整个西方哲学从古典现象学以降的哲学传统所忽视的东西,而语言又是主体与客观世界之间沟通或相遇时不可回避的途径和媒介。因此,意义的产生,总是依赖语言和符号的规律化操作。

电影符号学的发展大体上经历了三个阶段:第一个阶段是理论引进阶段,即利用结构主义符号学基本的原理诠释电影作品的"内容",理解电影叙事意义的呈现方式,读解电影故事的深层结构;第二个阶段为结构主义的叙事学阶段,主要是以麦茨的段落组合理论为代表,尝试对经典电影文本结构进行规律性把握;第三个阶段则是与精神分析和意识形态理论结合的阶段,这一阶段关注的焦点是电影文本与观众之间的深度关系,由于这一关系最终由精神分析得以完满阐述,因此,这种理论又叫做电影的精神分析语言学。此外,这种理论在"电影与观众的关系/普遍世界中的主体与社会机器"、"电影意义产生的机制/普遍世界的意义产生的机制"、"电影的效果/

普遍的（政治）意识形态效果"等两两之间建立了同构关系，因而，建立了一套利用电影来象征性、投射性地阐释现实世界的有效方法。

结构主义符号学理论在狭义的语言学研究领域内并没有引起足够的重视，并且很快衰落，但却在哲学领域取得了世界性的影响，甚至构成了20世纪哲学的语言转向中最重要的推动力。结构主义符号学的哲学化，根源于结构主义符号学的根本思维和方法，即把普遍的意义生产看作符号运作的过程，用固定的深层结构来诠释现象、意义和认知过程。由此，它的影响不再局限于技术操作层面，而成为整个现代性理论的源头理论。在20世纪哲学死亡的阴影笼罩下，哲学一度陷入双重危机：一是哲学的本质遭到怀疑，哲学对存在的关注和阐释力滑落；二是对整体和本质的恐慌。以胡塞尔、海德格尔等为代表的语言哲学尝试了对第一重危机的回应，而解决第二重危机的重任则交给了结构主义符号学。结构主义符号学试图重建的是关于世界的整体性描述，它尝试建立相对稳定的范式、思维、模型和方法系统，以解释语言和存在。这种结构化的尝试显然带有反历史的倾向，也必定在兴盛之后遭到清算，走向衰微。但它不可磨灭的伟大价值在于试图在意义与符号世界的运作、符号的编码与解码问题上建立一种诠释艺术、文化，甚至普遍意义的崭新可能性。

精神分析理论是由奥地利心理学家弗洛伊德和法国哲学家拉康逐渐发展起来的理论。它尝试用一套复杂的概念和方法，系统描述意识世界之外的精神领域，以此勾画出主体、语言、存在三者之间的位置与关系。精神分析理论是20世纪最庞大和艰涩的理论系统之一，它早期带有结构主义理论的特色，但同时还带有强烈的辩证法色彩，严格说来，它本身并不完全属于现代主义／后现代主义理论的二元格局。

电影的精神分析理论在共时性上有两种倾向：一是用精神分析的方法研究电影，如"主体—位置"理论；二是以电影为对象的精神分析文化阐释。

电影的精神分析理论在历时性上存在三个阶段：

第一阶段是"电影精神分析引论"阶段，研究电影的想象界（如电影

故事及其深层结构)。如雷蒙·贝卢尔（Raymond Bellour）的《象征的固结》对影片《西北偏北》的分析。第二个阶段关注电影的象征界运作，关注观众与作为语言系统的电影机器之间的关系，与结构主义语言学和语言学化的拉康理论密切相关，如，阿尔都塞的《基本电影机器的意识形态效果》[1]、尼克·布朗（Nick Browne）的《本文中的观众：〈关山飞渡〉的修辞法》[2]和麦茨的《想象的能指》[3]等。第三个阶段为当代理论的破碎与重建。主体－位置理论受到了当代文化理论的挑战，主体的静止性、被动性和空洞性、电影机制的反历史倾向等遭到文化研究的广泛抨击。而精神分析批评在文艺学和哲学领域继续推进，如斯洛文尼亚学派在对经典精神分析和中层理论的双重批判中，通过"回到经典"，启动了"迈向电影实在界"的研究步骤。

意识形态理论是符号学和精神分析理论结合之后的产物。无论是符号学还是精神分析，本身并不专注于政治学表述，但其背后蕴藏的巨大政治能量被法国哲学家阿尔都塞敏锐地捕捉到。阿尔都塞的意识形态理论是西方马克思主义重获新生的重要起点，也是结构主义理论政治化的伟大尝试。阿尔都塞1969年发表了论文《意识形态与意识形态国家机器》，借用拉康的精神分析理论（符号学化的精神分析理论），揭示了意识形态国家机器的询唤机制，以及个体与社会实际存在之间的想象性关系，这是迄今为止对马克思意识形态理论所做的最具普遍性和最深刻的系统论述。

电影的意识形态理论是电影研究与意识形态理论碰撞的产物。1970年鲍德里亚的《基本电影机器的意识形态效果》《电影手册》编辑部集体发表的《约翰福特的〈少年林肯〉》标志着电影意识形态理论与批评的确立。这些成果尝试通过电影文本的深层读解或者通过对电影与观众之关系的深

[1] 参见《当代电影》，1989年第5期。
[2] 参见《当代电影》，1989年第3期。
[3] 《想象的能指》，克里斯汀·麦茨著，王志敏译，北京大学出版社，2006年第1版。

度把握，揭示了文化文本所隐藏的意识形态属性，并且描述了意识形态生效的隐蔽机制。电影研究和意识形态理论均把对方当作镜像，彼此互借，相互阐释。电影意识形态理论的巨大意义在于，对哲学和政治学而言，它在整个资本主义文化最具"象征性"的文本——电影中窥见了资本主义（特别是政治和文化领域）的秘密结构；而对电影研究而言，它提供了伟大的历时契机，使电影研究重新回归庞大而开阔的社会学体系。

西方女性主义源于19世纪末20世纪初，主张在社会系统中关注女性的政治权力。1949年，以西蒙·波伏娃（Simone de Beauvoir）的《第二性》的出版为标志，女性主义出现了第二次浪潮，其主张为在社会文化与意识领域批判性别歧视和男权中心主义。两次浪潮大都采取人道主义的立场，注重文本（特别是文学文本）分析，并且贯穿着经验主义传统。而20世纪60年代以后出现的以茱莉亚·克里斯蒂娃、埃莱娜·西苏（Hélène Cixous）和露西·伊利格瑞（Luce Irigaray）等为代表的女性主义则借用了符号学、精神分析和意识形态的理论武器，以更加深入、严密和精细的理论策略全面剖析了社会象征系统无处不在的女性压抑。因此，这一阶段的女性主义研究，也通常被视为意识形态理论的直接流脉，它构成了女性主义研究的第三次浪潮。

真正意义上的女性主义电影理论正是在这种背景下诞生。穆尔维的《视觉快感与叙事性电影》[1]通常被视为女性主义电影理论的战斗宣言。文章分析了经典电影的文本组织结构和"主体（观众）/位置关系"两个层面。对于文本组织结构而言，文章认为男性的阉割焦虑和相关的女性想象促成了经典电影的叙事模式——女性总是具有诱惑但却是一切麻烦的来源，通过男性的动作，女性危险最终得以消除，或女性最终被拯救，秩序趋于平静，危机和焦虑最终被解决和释放。对于"主体／位置"层面而言，在电影的观影过程中，电影语言（如正反打镜头）确立了"凝视"的存在，凝

[1] 《凝视的快感》，麦茨、德勒兹等著，吴琼译，中国人民大学出版社，2005年第1版。

视关乎三个因素：被凝视的女性角色，作为凝视之承担者的男性角色以及作为凝视之承担者的男性观众。凝视的结果是，女性仍然作为欲望的对象（客体）而存在，电影的语言反映并认同着普遍存在的性别关系和相应的性别意识形态。穆尔维认为，好莱坞主流电影在叙事和奇观之间存在明显缝隙，但因为这种看与被看机制的存在，缝隙被忽略了，这就是主流电影中叙事与奇观的意识形态缝合机制。

后殖民主义是20世纪70年代兴起于西方学术界的一种具有强烈的政治性和文化批判色彩的学术思潮，主要着眼于反对西方话语霸权，揭示欧洲文化传统和意识在处理非西方（如东方、亚非拉等）文化时的霸权主义意识形态。后殖民理论在理论谱系上主要延承了阿尔都塞的意识形态理论，其中也包含了对精神分析理论的借用。由于20世纪70年代文化研究的广泛兴起，作为重要文化政治学主张的后殖民主义，自然把带有马克思主义特征和倾向的英国文化研究作为重要的理论来源。

萨义德（Edward Wadie Said）的《东方学》是后殖民主义理论史上里程碑式的论著，开创了后殖民研究理论的先河。萨义德在书中将把文化和政治两个知识领域联系起来，对知识、观念、权力话语、意识形态构建方式等进行批判性和去蔽性的分析。这一分析过程与意识形态理论（包括女性主义理论）非常相似，因此它可以被看做整个意识形态理论在地缘政治学领域的某种延伸。此外，萨义德理论还表现出对福柯的话语－权力理论和葛兰西的文化领导权理论的创造性使用，揭示出，西方殖民主义通过对东方他者的想象，强化自身认同，并在"认同与否定"的辩证过程中将东方"异化并同化"，将东方缝合进统一性的当代后殖民秩序之中。

汪民安在《文化研究关键词》中对后殖民主义的理论立场进行了简要的梳理，认为后殖民理论的特征包括：关于文化差异的理论研究，全面借助福柯的话语—权力理论，否认一切欧洲中心主义的主导叙述，否定全部的基础性的历史写作，认为后者以"同一性"压制了"异质性"，批评注意力由"民族起源"转向"主体位置"，把现代性、民族国家、知识生产

和欧美的文化领导权都同时纳入自己的批评视野,从而开拓了文化研究的新阶段。[1]

电影的后殖民理论是借助对电影的事实(包括文本、电影中的形象、电影的发行放映、电影的传播)等综合的分析,揭露电影作为文化霸权工具所具有的话语机制和特征。例如在20世纪80年代西方理论引进中国的时段,后殖民理论广泛地被用于对张艺谋电影的批评,普遍将张艺谋电影及获奖的事实看作西方与东方之间的不平等交流,看作西方按照自我认同原则制造并认同东方他者的结果。

以上提及的诸种理论,是文化研究经典的源头理论,它们都具有较统一的方法论和清晰的理论立场,而且彼此之间呈现出明晰的理论谱系关系。20世纪90年代以后,伴随着后现代思潮的高涨,文化研究本身出现了零散化、多元化的趋势,谱系的概念逐渐消失,经典文化理论在阐释力锐减之后,开始解体为局部性的零散理论,文化研究因此与后现代理论完全合拍,甚至与后现代理论成为一个硬币的两面。[2] 而这些有效的局部之间又出现了跨越自身意义场域、彼此混合交融的状态,以此调整原先理论与知识构架的局限,创造新的阐释空间。因此,对这个阶段的文化研究进行整体表述已经相当困难。在电影文化研究领域,状况十分相似,理论和批评的原动力并非来源于整体性的理论,而更多来自一些有效的概念系统和局部理论。

在这些局部理论中,身体政治、媒介地理、空间与景观、本土与全球、文化帝国主义、城市、产业、媒介成为最集中的批评性概念领域。以下略作分析。

对本土与全球化的思考是电影研究,特别是民族电影史研究重要的主题。在文化的全球化进程中,民族性(the national)是一个难以把握其内涵

[1] 《文化研究关键词》,汪民安著,江苏人民出版社,2007年第1版。
[2] 参见邓光辉的《误读与重读:影视文化研究中的"杰姆逊"》,载于《电影艺术》,2003年第1期。

的概念,而"国际的"、"多国的"、"跨国的"或"超国的"概念能更好地描述民族性话题。以苏珊·海沃德(Susan Hayward)为代表的学者主张抛弃电影史编撰的两种基本策略,即导演研究和电影运动研究,倾向于把电影置于全球视域中,在开放而不是封闭的政治历史格局中观察民族电影现象。这是一种反对历史同一论和本质论的做法,一定程度上可以实现以多元化抵制单级,以多样化抵制单一性的研究诉求。

与本土与全球化的对抗有关,本土城市文化问题也是电影文化研究的主题之一。城市作为这一对抗的前沿阵地,辐射着所有与此话题有关的话题,其本身就是一个文化对抗与妥协、文化改写与重构的场所。在《中国城市电影的文化消失和文化重写》[1]一文中,作者认为,一方面,我们要在全球化的背景下认识到跨国想象对构建和保持城市不断变更的重要性,另一方面,我们应该注意本土文化力量如何以自己的跨地域、跨本土、跨文化、跨语言或跨个体的行动来抗衡新的美国式的符号帝国的垄断。……这种新的美国式的符号帝国试图在全球范围内提倡一种极端的视觉消费,将美国制造的影像植入多重话语的线路中,以产生一种跨国的记忆。通过不同全球化/本土化城市的具体经验的展示,我们认识到全球化除了文化同化和文化同步外还有其他可能性,如非本土化和重本土化。有了这种对全球化多重可能性的认识,我们则不必为"文化消失"而患得患失。

城市、空间与景观也是电影文化批评的重要切入点。空间是权力流动的场所,也是意识形态自我生产的地方,因此,以电影中的城市和景观作为批评对象,可以了解消费、欲望、权力、意识形态多元因素之间复杂的张力关系,而对这一关系的把握,也成为理解当代社会文化最重要的方式之一。

《〈庐山恋〉:旅行、景观与电影院》一文通过对影片《庐山恋》中的旅行叙事和自然景观的分析,揭示了电影中景观呈现的修辞性话语;同

[1] 参见张英进的《中国城市电影的文化消失与文化重写的方式》,载于《电影艺术》,2004年第4期。

时，还通过对电影院这种传播文化景观的空间的分析，比喻性地描述了当代文化的认同过程。文章认为：影片以奇幻瑰丽的自然风光缝合了爱情故事、民族共通意识和新时期中国大陆的主流意识形态。影片《庐山恋》在庐山恋影院的放映实践，也可成为当代文化研究视野中影院研究的一个独特个案。作者尝试从产业的角度评述庐山恋影院的历史与文化产业价值，将这一电影文本同其电影院放映活动纳入一个电影机制的论述框架进行阐释。进而对诸多问题引出开放性的思考：在庐山自然景观、《庐山恋》影片文本及其电影院放映实践之间，究竟存在着何种历史性与文化性的关联？这种关联在新时期电影文化语境中具有何种意义？

《〈英雄〉中"空间"生产的政治经济学及其视觉文化》[1]一文则使用了空间理论对影片《英雄》进行了文化读解。法国文化社会学家列斐伏尔（Henri Lefebvre）曾经敏锐地指出，空间不是中性的，也不是无缘无故的，它已暗含了当时社会既定的生产模式及结构，反过来，生产模式也制造了空间。[2]在空间文化理论中，空间这一视觉最直接的对象，第一次在生产而不是在生理层面具有了深度的界定。列斐伏尔的空间仅是一种象征性的，它集中体现的是大众对当下现实生活幻影的想象，而现实生活正是由众多类似的空间编织而成。因此，文章对《英雄》中空间的分析涵盖了两个基本的层面：一是空间生产背后的政治意识形态和经济运作；二是空间的视觉文化。作者认为，对空间生产进行政治经济学解读的同时必然伴随着对空间的文化解读，尤其对于作为消费性的视觉文本，在分析其背后的政治意识形态运作和商品化生产时，离不开对它进行文化分析，尤其是视觉文化分析。通过分析，作者判断张艺谋影片中的空间具有东方古典色彩，充斥着东方古典空间的象征物和表意符号：东方式的建筑（如封闭

[1] 参见包兆会的《〈英雄〉中"空间"生产的政治经济学及其视觉文化》，载于《问题》第2辑。

[2] Lefebvre, Henri, Critique of Everyday Life. London: Verso, 1991,133

的、四面围合的棋馆，北方的秦宫、书馆，南方的庄园等）、带有地域色彩的场景和武器（南方的山水、北方的胡杨林，胡人使用的弯刀，以及短剑、长枪、弓弩等）、色彩（影片运用了红、白、黑、青、蓝等色彩，色彩跟方位有关，如北方的秦国，五行属水，颜色主黑，秦宫卫士的铁甲、大臣的黑衣、建筑所使用的铁柱、黑瓦，全是黑色）、声音（秦腔）、服饰（战国时代的长袖）等。

在对空间属性进行文化读解时，作者逐一剖析了与影片有关的象征性空间形态：一是庙堂空间（及其生产），二是缺席的日常生活空间，三是经过二度生产的江湖空间。

关于庙堂空间，影片中的天下—庙堂、民间—江湖，是一种对列的文化符码，张艺谋电影使用前者来整合后者，这在影片叙事中主要体现在对和平主义的宣扬上。由此，文章引申出制约《英雄》中民间与天下这一空间关系处理的另一空间，即西方世界和他者。这一空间在影片中虽然是不在场的，是隐藏着的空间，但它却支配着影片的叙事和结局。西方他者的存在打破了影片中本应重视的民间自身话语形态和影片自身情节的内在逻辑，这也说明西方他者不仅仅是想象上的一个差别的空间和异邦，实际上在全球化时代，它已无形地渗透到我们日常生活的周围，包括我们的文化符码和影像语言的制作都要考虑这一他者的存在。

关于缺席的日常生活空间这一话题，文章将《英雄》与另一部武侠电影《卧虎藏龙》在空间问题上进行了比照。在《卧虎藏龙》中，具体的日常生活空间表现为街道和酒楼，个人的起居空间表现为闺房和厅堂，里面的人也大都有职业和现实的身份，但影片《英雄》中日常生活空间却极度匮乏，这导致了影片人物性格流于符号化。前者的日常生活公共空间存在于集市、市井瓦肆和个人起居空间（如庭院、内室等），人物的活动最能体现人性中温情和粗糙的一面，但《英雄》中几乎没有这些真实的空间。

江湖空间的二度生产是《英雄》中空间问题的要旨。作者指出，作为消费性的视觉文化电影有给人视觉消费的一面，张艺谋在影片中对江湖空

间的二度生产总体上强调了这一特性，迎合了当前人们需要视觉消费的心理期待。而张艺谋的二度生产能得以顺利进行是以技术媒介作后盾的。现代主义是强调空间整体性的，因为整体性倾向的源头，被追溯到了时间的单向度和单向性上。而后现代主义的空间则有一种脱离整体性和普遍性原则的倾向，现代主义是强调空间整体性的，因为整体性倾向的源头被追溯到了时间的单向度和单向性上，而后现代主义的空间则有一种脱离整体性和普遍性原则的倾向。由于张艺谋的传统思想和对帝王的崇拜，使这部电影变成了带有后现代风格但又正面迎合主流意识形态的电影。这也从一个侧面折射出了当前中国文化政治空间的微妙和复杂。

与空间话题密切相关的另一组概念是"景观"和"景观社会"。这组概念是空间理论、结构主义符号学、后结构主义符号相互纠缠用来改进马克思主义的产物，它由列斐伏尔（空间理论）的学生兼助手德博（早期的境遇主义者）和另一位哲学家鲍德里亚先后提出。

德博（Guy Debord）在1967年出版《景观社会》，以列斐伏尔的《现代世界的日常生活》为理论起点，经过《生产之镜》将景观社会的理论逐渐完善。这一理论改造了结构主义方法，使符号学的形式主义历史化、政治化，形成有效的批判话语。众所周知，在结构主义语言学那里，能指与所指构成明确的指涉关系，但现阶段的历时事实是，当代资本主义世界中的文化符号中指涉关系已经断裂，文本之间相互模仿，能指之间互文指涉，出现了一种全新的语言体系。因此，真实的物品让位于语言，商品的生产让位于符号的生产。而语言－元语言便由此肢解了商品消费，使主体进入消费幻象，真实物品（商品）在符号系统中逐渐退去。

鲍德里亚与之有相似的看法，"神话、家族关系、时尚杂志、消费对象都各自构建了一个结构化了的意义世界，其可理解性源于它与语言的相似性。"他认为，能指本身已经变成消费品，而商品实物，消费客体被结构化为一种代码而获得了权力和魅力。因此，政治经济学的新命题是借助符号学的逻辑破解资本主义文化新代码，这不是传统马克思主义关于资本的政

治经济学逻辑所能阐释的。[1]

在这种理论的支撑下,景观理论开始浮出水面。景观社会,简单地讲就是能指社会,幻象社会,或脱离了商品而依靠消费幻想维持的当代资本主义社会。景观以它特有的形式,诸如信息或宣传资料,广告或直接的娱乐消费,成为主导的社会生活的现存模式。景观理论的立场在悲观主义和戏谑姿态之间游荡,它宣称随着深层内爆于表面,信息内爆于媒体,辩证法中的对抗和矛盾在电脑网罗中消除,解释学已经死亡了,甚至认为,"资本成为一个形象,当积累达到如此程度时,景观也就是资本。"[2] 鲍德里亚反反复复用柏拉图幻象来阐释景观,拒绝承认幻象具有真实的"底片",即一个指涉性存在的本质上是另一物的仿真,景观则是这些幻象的集合。应当注意的是,鲍德里亚相关表述的理论起点是后现代马克思主义,蕴含着对马克思理论的误解和歪曲,且部分理论铺陈相当草率、粗糙甚至幼稚,较有价值的部分则是对当代资本主义的传播媒介的关注,即将文化理解为媒介所制造的架空的幻象。在海湾战争爆发以前,鲍德里亚坚信"战争不会爆发",战争不过是由作为现代战争机器的媒介所炮制的幻象,海湾战争爆发以后,当有人讽刺说你该到战场去亲自体验真实的战争时,鲍德里亚回应:"不,我靠幻象生存。"[3]

景观理论在电影研究中并不像其他理论那样处处可见,原因首先在于它是一套对当代资本主义整体化的理论描述,具有高度的抽象性,二是该理论所提供的元概念较少,大部理论来自于对其他经典理论的拼接或全新阐释,因而这一理论也带有显著的后现代色彩。目前电影研究对景观理论的征用主要集中在对表象/表征、景观的空洞性、消费主义对主体的异化等问题上。

[1] 《第二媒介时代》,马克·波斯特著,范静哗译,南京大学出版社,2001年版,第144页。

[2] 参见居伊·德博的《景象的社会》,载于《文化研究》第3辑,第66页。

[3] 《猎色:国外后现代摄影30家》,萧春雷著,中国戏剧出版社,2008年版,第13页。

《"世界图像"文化语境中的电影》[1]通过对贾樟柯的影片《世界》的影像叙事符码、人物形象符码的分析,揭示了影片中"世界图像"在复制和表征的连续运作中体现的主体性焦虑。

文章认为,影片中的北京世界公园首先是对"世界图像"的影像复制。缩微模型、舞台、拟像这三种影像叙事符码构筑了世界图像的第一重摹本,它包括:(1)指向图像化的"世界",即影片中坐落在世界公园里的那些经过缩微处理而仿建的世界名胜古迹建筑——埃及的"金字塔"、"狮身人面像",法国巴黎的"艾菲尔铁塔"等,这些遥远而又真实的"世界图像"的摹本,是对世界图像的象征性补偿与满足。(2)它指向象征化的"世界",而这一"世界"借助了图像、影像、视像来传播。它们不仅传达信息,还构筑了观众全部的信任和热情。(3)它指向真实的世界,即影片通过叙事所呈现出粗糙的生活现实。贾樟柯在真实的现实世界与复制的世界的切换中,形成对世界的冷静的表述,作者认为,这承袭着贾樟柯前三部影片的一贯立场:在一个完美的虚拟世界背后,真实地存在着一个不完美的世界。

文章还分析了影片设置的诸多层面的具有二元对立关系的多组"世界图像",如世界的官方集体想象与世界的个体想象、东方世界对西方的想象、西方对东方世界的想象、拟像世界与形象世界、物质世界与精神世界、现实世界与历史世界、模型世界与想象世界、他性的世界与我性的世界等。由于真实"世界图像"的缺席,在影片中人物的视域和想象就成为"空洞的能指",那些没有或无法走出国门的大众,只能在用他性的"世界"置换我性的"世界"中,用虚幻的、陌生的"世界"置换真实的、熟悉的"世界",以此获得替代性的、象征性的满足或补偿。经过这种置换,贾樟柯解构了由媒体、广告的模型所表征的"世界图像",解构了这种乌托邦式的幻想图景。此外,文章还提到了作为图像时代表征的诸多元素,如

[1] 参见傅明根的《"世界图像"文化语境中的电影》,载于《艺术百家》,2006年第6期。

flash片段、电子音乐（非物理的虚拟声音）等，它们指向一种虚拟的世界之拟像。

文章最后的论述聚焦于对景观社会的"病征"的批判：在商品拜物教的消费时代，因为商品物化的最后阶段是形象，商品拜物教的最后形态是物化的手机短信：有空来坐坐——诱惑时坠落，即人的精神选择与整个过程就是现实感的消失。

以上是对当代电影文化研究的简单描述。作为一个广阔的理论领域，时至今日，电影文化研究仍然在不断汲取新鲜理论的养分，影响着当代电影研究的整体面貌。电影文化研究不同于经典电影理论，其中一个重大差异就是后者主要体现为关于电影知识的获得和创造，而前者更多地体现为关联理论间的嫁接和协调，因而它更像是一种理论的生产。在这种基本认识下，我们需要对电影文化研究的价值、意义进行客观的评估。

就文化研究的理论谱系而言，其方法论延承自结构主义，而立场和基本的历史唯物原则来自于马克思主义。但文化研究发展至今，掺杂了各种话语，已经演变为一个超级庞大的知识系统，这一系统又永远处于动态发展的状态，各种理论都通过不同的方式融入文化研究，而由此形成的阐释系统和立场又都呈现出争论不休的态势。因此，从总体上说，文化研究不是一种单纯的理论学科，它的目标不是去进行知识探索，更不是力图重构某种宏大叙事，而是通过知识体系的重构，参照人类学的、中间法则的、实证主义的各种方法，分析批判现实的文化现象、符号生产和权力关系。因此，文艺理论（或批评）必然要向更宽广的社会、历史、政治层面拓展。

杰姆逊在《快感：文化与政治》中曾评价了文化研究的积极意义：文化研究是一种愿望，探讨这种愿望也许最好从政治和社会角度入手，把它看作一项促成历史大联合的事业，而不是理论化地将它视为某种新学科的规划图。这项事业所包含的政治无疑属于学术政治，即大学里的政治，此外也指广义上的智性生活或知识分子空间里的政治。它的崛起是出于对其

他学科的不满，针对的不仅是这些学科的内容，也是这些学科的局限性。正是在这个意义上，文化研究成了后学科。尽管如此，也许正因如此，文化研究对自身的定义取决于自身与其他学科之间的关系。[1]

在一定程度上我们可以说，后现代主义与当代文化研究恰恰像是一枚硬币的两面，诸如碎片化、多元理论、小理论、反宏大叙事、反体系、反深度阐释等一系列描述性词语都对两者适用。同时，在历时进程中，两者的出现也几乎是同时性的，它们都根源于现代主义理论和现代性思潮，但却都走向其反面，后现代主义的哲学成为文化研究（特别是当代文化研究）的理论和立场支持，而后者成为前者的实证素材。

在理解文化研究／后现代主义的历史状态时，我们总是力图从外部世界寻找原因，如社会与经济的历史形态；并且总是简单地认为现代／后现代契合了历史的线性序列，这多多少少包含着庸俗进化论的思想。文化研究／后现代主义的繁盛，除了需要从社会与经济状况中寻找因由，还要考察历史主体（人）、主体性的重要产物（知识）以及由人与知识构成的权力话语。

后现代主义力求颠覆稳定的理论，反对统一性，强调差异性和不确定性，而文化研究同样反对马克思主义和结构主义引发的关于文化的宏大叙事，反对用结构性的稳定模型理解文化及文化决定因素之间的关系。这一趋势的动因之一，实际上是学科权力和利益的博弈。从某种意义上说，文化研究通过抨击既有的文艺学学科等级制度和知识体系，甚至通过瓦解人文学科整体的科学性，尝试颠覆现代学术体系乃至科学中心主义。在这个意义上说，后现代主义或当代文化研究无疑是成功的，这从目前文化研究的热度和跨学科的程度上便可见一斑。

现代社会的知识分工促成了学科分裂，而学科意识、本位主义、利益

[1] 参见《文学理论批评术语汇释》中的"文化研究（学派）"词条，高等教育出版社，2006年第1版。

范围、无疑阻碍了知识发展，并稳定为固定的知识权力结构。从生产理论来看，社会分工产生了知识专业化，而知识的专业化必须以知识的交换为前提。因此，文化研究主张的跨学科的知识交换对知识进步必然有促进作用，但仅有知识交换是不够的，这种交换的最终目的应该是新的学科边界的形成和新的知识体系的建立。这一破旧立新的运动是人类知识领域的内在规律和无意识要求，因此，"解构"只能作为一个中间过程，而不是最终目的。当然，跨学科与知识重构必然导致传统知识权力秩序的松动甚至崩解，但与此同时还应注意到，崩解力量不一定推动知识本身的线性进步。

利奥塔（Jean-Francois Lyotard）在《后现代状态：关于知识的报告》中指出，"在能力相等的情况下，在知识生产中（不是在知识的获取中），性能的增加最终取决于这种'想象'，它或者让人采用新的招数，或者让人改变游戏规则。……跨学科性这一口号似乎符合这个方向。"[1]当文艺理论的知识生产能力过剩时，知识本身的创新就会相对停滞，在学术领域这个知识生产的场所内，必然引发知识生产方式的重组、调整和扩张；所谓"变化招数"，也就是研究领域的重新选择、研究视角的变化、研究对象的更新以及研究方法的升级等。

这一趋势在当代文艺理论中导致的结果是，现代性理论已经在后现代理论和文化研究的压迫下显得过时、老旧，甚至处于即将被抹去的状态。后现代主义理论和文化研究所做的解构工作异常精细和复杂，但总体上无非是要把现代主义理论纳入括弧，打上叉号，而这一做法从根本上反倒折射出现代主义理论的源头性和不可忽视的原创阐释力，虽然后现代理论总是强调"增补"的重要性。

英国理论家塞尔登（Raman Selden）等人所著的《当代文学理论导读》在2005年第5版中新增了"结论：后理论"一章，用于描述后现代理论之后的理论状态。后现代主义文化理论和文化研究开始衰退，"自从理论随着种

[1]《后现代状态》，利奥塔著，（北京）三联书店，1997年版，第109页。

种引论、导读、读本和术语的大量出版,在英文系科等相关研究领域深深地、桀骜不驯地扎根以来,它所产生的焦虑就一直没有停止过。一批论著的标题告诉我们,一个新的'理论的终结',或者说得模糊一点,一个'后理论'转向的时代开始了。……且不论我们能不能有意义地进入'后理论',我们最终发现,这一预告更像是在重定方向,而不像一个戏剧性的启示录。"[1]

这一表述在新千年的理论界得到越来越多的赞同,对后现代理论及学术明星团队的厌倦和焦虑与日俱增,这同时也切合了福柯关于人文科学知识生产中的无意识的描述。这一表述如果成立则意味着,在历史进程的局部,从现代主义、后现代主义到后理论更适合用一种物极必反的"内部摆荡"来描述,而不适用于历史唯物主义的"整体性扬弃"。有时甚至可以说,现代性／后现代性、统一性／差异性、源头／增补、结构／解构等诸多二元对立的双重序列本身便矛盾地植根于作为万物灵长的人的主体性之中,或者说它们与"逻各斯"(Logos)有着难以割舍的协同性起源。这也就意味着,对现代主义／后现代主义或宏大理论／文化研究的价值判断,一定程度上依赖于主体的信念／信仰体系,依赖基于一定历史语境的意识形态,而遗憾的是,这其间的"无意识"几乎从未被正式讨论过。

回到电影文化研究的话题中。有一个基本状况需要清醒地对待:中国电影理论从来没有像西方一样经历一个完整的现代主义阶段。电影宏大理论的引进起始于20世纪80年代中期,这一时期国外文艺理论已经完成了后现代的全面转向,这对于中国电影理论的建设来讲,是一种缺憾也是一种机遇——两者的并存与争论应该为中国理论的自主选择和自身构建提供深度参考。目前国内电影研究的现状是:文化研究势头强劲,电影大理论已经衰微。造成这一状况的原因多多少少与宏大叙事的理论难度有关,相比

[1]《当代文学理论导读》,拉曼·塞尔登等著:北京大学出版社,2006年版,第326—327页。

之下，主张局部研究、拒绝理论谱系化、否定知识延承的文化研究，看起来似乎更容易操作，似乎电影宏大理论不必成为电影文化研究的基础课和必修课。这直接导致了对文化研究的某种曲解和误用，状况令人担忧。福柯曾清晰地阐述了有关后现代"知识谱系学"的观点：(我们) 不是对愚昧或无知进行诗意的维护，(我们) 不是要致力于否定知识，或者说推崇直观的、经验的知识，更不是反对科学的内容、方法和概念，而是要反对知识全力中心化 的力量所导致的后果[1]——而实际上，电影宏大理论在中国理论界从未成为过主流的、强权的知识，更未导致任何中心化的力量。

就国内电影文化研究存在的问题而言，至少有以下几点值得注意。

首先，与知识生产而不是知识获取的特性有关，电影文化研究与批评实践中的"研究话题"普遍大于研究内涵，甚至很多研究仅仅体现为一种"术语兴奋"。由国外文化研究提供的一系列新理论、新概念、新术语被电影文化研究轮番征用，但大部分为话题性的主张，看似提倡了开放性的新视角，实则没有提供最基本的研究方法、理论逻辑和明确结论。

其次，理论认知困境。从结构主义理论到文化研究的系统化认知，对于很多正在开展电影文化研究的国内学者来说仍旧是有待补习的功课。相当一部分文化研究者仍旧在做早期文化研究的案例诠释工作，大量个案性质的电影文化批评仍以理论注脚的形式图解某个孤立的理论模型，难逃六经注我之嫌疑。

再次，部分电影文化研究过于零散化、经验化和现象化的表述忽略了文化研究的根本要旨。例如，在大张旗鼓的电影文化史重构浪潮中，电影明星史、电影私历史等"小历史书写"闯入文化研究领域，似乎变化角度的历史表达就意味着历史重构。文化研究决不是现象描述，而是要通过文化文本及其事实的分析，破解文化的生产机制、文化权力的效果机制，展

[1] 参见《文学理论批评术语汇释》中的"知识谱系学"词条，高等教育出版社，2006年第1版。

示文化事实之间、文化文本与外在语境之间隐藏的张力关系，审视特定电影实践如何折射"社会权力结构和日常生活体验之间的关联"，在具体的电影研究中抽象、描述和重建人们借以生活和思考的社会形式。因此，电影文化研究并不是低水平的电影泛文化批评。同时必须警惕的是，并不是所有的文化研究都有价值。文化研究与宏大理论的重要分别在于主张具体化，强调差异性，反对同一性。但是，如果失去了必要的抽象和概括，其研究繁琐到了与活生生的文化现实完全等同的地步，理论自身基本的存在价值便荡然无存了。

最后，文化研究和电影文化研究的批评实践越来越多地体现为纯粹的话语生产——一种由修辞操纵的能指游戏。这使得文本呈现出一种依靠行文策略和随之而来的过度阐释而获得的快感文本，以致于批评看起来更像文学作品。这里所说的修辞操纵，特别体现在隐喻修辞的映射模式中。比如有批评尝试从章子怡与阮玲玉（照片）的眼睛中读解出中国近现代文化的演进和中国在当代全球化格局中的文化想象和诉求；还有批评尝试从蒙古包、水立方、鸟巢、处女膜到身份证等看似无关的物件中提取出"膜的文化"，以此批评与之迥异的当代中国社会的权力结构。

文化研究和文化批评本身即为话语实践，因此，修辞策略其实难以避免。但我们还是需要谨慎考虑文化研究所参照的两个重要理论体系：符号学和意识形态理论。

在某种程度上，符号学强调符号之间反（超）历史甚至反逻辑的深层隐含关联，例如，在结构主义符号学看来，隐喻本身不依靠语言逻辑来运作，而是依赖相似性投射。从这一点上说，文化批评实践从具体的日常生活文本入手，映射性地跨越到对抽象观念的认知和表达，似乎具有十足的合理性。但是，如果批评最终所要表达的观念或结论（本体）并不复杂，甚至比形象的文化文本（喻体）更容易理解，那么批评中的这一隐喻投射，除了以奇思妙想般的创意带来阅读快感之外，还有什么其他的价值？

更不能忘记的是，当代马克思主义意识形态理论始终强调文化研究的

历史唯物倾向：历史唯物原则不仅承认抽象的必要性，而且始终紧贴文化生产的全部现实，这一原则是用来移用"真实关系"却不至于使逻辑滑脱的思想工具，即它确保了产生于"不同层面的抽象"之间的连续而复杂的运动具有历史真实性。因此，意识形态理论的宝贵遗产之一，即它在唯物史观的传统上形成概念、判断和推论，以分割现实的复杂性，更精确地揭示和照亮那些不能被肉眼所见、不能自我呈现也不能自我证实的关系和结构——这正是超越索绪尔结构主义符号学的历史唯物性。

这一点时刻提醒着文化研究者，从日常生活的文化文本到抽象的文化认知，其间不仅需要符号学的、修辞学的话语运作，同时更需要对两者之间"真实关系"的历史掌控和逻辑把握。回顾文化研究的经典文本《时事电视的"团结"》，我们仍然可以看到分析过程中对"真实关系"的严谨表达：作为电视节目的《全景》是整个政治现实的集中体现，作为叙事文本，它与政治叙事之间保持了符号学意义上的同构性，即一种相似性的关系，这是文章首先呈现出来的隐喻路线；同时，更重要的是，文章把《全景》中所有的细节深深植根于英国政治历史语境中，对政治权力话语如何决定或影响了《全景》的文本形态、道德立场、影像内容和叙事方式等，做了严密而具体的逻辑分析，不可辩驳地证明了政治叙事与电视节目之间决定与被决定的因果关系，即符号学意义上的相关性——这是文章呈现出来的换喻路线。如果仅有隐喻（相似性），文化研究将沦为诗学，如果仅有换喻（相关性），文化研究将沦为考据。相关并相似、隐喻并换喻——这构成了文化研究策略中最根本的符号学特征——象征；而把文化文本（电影）处理为象征，以此触摸象征之物背后的秘密，正是（电影）文化研究最根本的任务与最核心的议程。

<div style="text-align: right;">赵斌，北京电影学院</div>

结　语

　　电影学是一个依赖其次级学科的不断发展才有可能逐渐完善的理论知识系统，电影学与电影的发展一样，肯定要经历一个逐步接近理想状态的过程。正是在这样的过程中，电影的重大文化价值与学理意义才能显露出来。在今天，做出诸如电影是艺术、语言、现实的记录、生活的镜像、生存的隐喻等等"直陈式"判断，似乎不再是一件困难的事情了，但是恰当而准确地阐释这些判断背后的内在复杂性，就不是一件简单的事情了，电影的意义正是在这种阐释中才有可能体现出来。

　　这里要提到2008年推出的一部曾极大地引起了观众的读解热情的影片《朗读者》(*The Reader*)。影片讲述了二战后一位当年曾在纳粹集中营当过看守的德国女子汉娜与一个男孩儿麦克邂逅的爱情故事。其时，汉娜36岁，麦克只有15岁。这部影片引人注目之处，不仅是一位成年女子和一个男孩之间的恋情，还有汉娜与众不同的特殊爱好，即她在与麦克欢爱之前，总是要聆听麦克朗诵文学名著的癖好。就在麦克已经深深陷入了对汉娜的爱情不能自拔之时，汉娜突然不辞而别。后来，麦克上了大学学习法律。当麦克再度见到汉娜的时候，汉娜正在接受法庭的审判。由于汉娜曾经担任过纳粹集中营的看守，并在看守中因"恪尽职守"导致了300名被囚禁的犹太人在大火中无法逃脱而丧生。法庭定罪的关键证据是当时的一份报告上汉娜的笔迹。但是，只有麦克知道汉娜的秘密，即汉娜根本不识字，当然也不会写字。问题是，麦克并没有出来为汉娜作证，汉娜也没

有为自己申辩,结果导致汉娜被判无期徒刑。麦克给狱中的汉娜寄去了朗读的录音带,借此汉娜学会了书写。很可能是由于麦克并没有表示要与汉娜再续前缘,汉娜于获释前便结束了自己的生命。或许是由于影片所呈现的别具一格的恋情强有力地征服了观众,最令观众不能释怀的是,知情者麦克为什么不出来为汉娜作证,在观众的心目中,麦克似乎欠了汉娜一份情,还有汉娜为什么不为自己申辩?她完全有权力这样做。麦克为什么在汉娜服刑期间给汉娜寄去朗读的录音带,但是却没有与汉娜再续前缘?就这样,影片在一些年轻的观众中激发了不达目的决不罢休的读解热情。

为了更好地综合这些读解,我们列出汉娜和麦克的关系年表。

1922年　汉娜出生。

1943年　汉娜21岁,辞去了西门子的工作,应聘某纳粹集中营看守。其间曾令被囚禁者为她朗读。后因"恪尽职守"没有打开大门而使300人被困烧死于失火的教堂。

1958年　汉娜36岁,遇到15岁的麦克,两人发生恋情。两人的关系因汉娜令麦克为她朗读而显得别具一格;后突然不辞而别。

1966年　汉娜43岁,因当年火灾幸存者的一本书中提到的教堂失火细节而受到审判。但汉娜并没意识到自己曾参与的工作是对他人的犯罪,并可能因耻于承认自己是文盲这一事实而承担了本不该由她完全承担的罪名被判处终身监禁。当时麦克23岁。

1976年　汉娜54岁,收到了33岁的麦克寄给她的朗读录音带,开始学习简单的阅读和写字。

1988年　汉娜66岁,出狱前自杀,并要求把自己的一点遗产交给当年集中营的幸存者处置。

1995年　麦克52岁,带着女儿来到了汉娜的墓前,向女儿述说这一段悠悠往事。

看了这个年表，麦克为何没有敢于挺身拯救汉娜，就变得相当明确了，汉娜在21岁的时候，曾眼睁睁地看着集中营中被囚的300名犹太人死于火灾。22年之后，当汉娜因此被法庭判处终身监禁的时候，23岁的麦克在究竟是出来作证为汉娜减轻刑罚，还是不出来作证导致汉娜被判处终身监禁之间犹豫不决，但是，完全可以理解的是，300条生命的确是麦克在心理上迈不过去的一个坎儿。麦克最终还是决定让自己欠汉娜这个情了。如果这一点能够得到理解，麦克为什么在判刑整整10年之后才寄出了朗读的录音带，而且后来他虽然表示要为汉娜提供一切生活的帮助却没有表示要与汉娜再续前缘，也都是完全可以理解的。也就是说，300条生命仍然是横在两个人之间无法跨越的坎儿。他宁愿再欠汉娜一次情。同时这也向观众表明，麦克是重情的人，但让他更为痛苦的是，他更是一个非常有原则的人。

这样，理解汉娜的不辩解，不忏悔，乃至最后的自杀，似乎也变得不那么困难了。尽管在很多年轻的观众看来，理解汉娜比理解麦克更重要。不希望别人知道自己不能识文断字，只是汉娜为什么不以此作为理由为自己辩解的一种可能性。还有两种可能性，其一是，或许在汉娜看来，与300条生命相比，为自己辩解与不为自己辩解似乎没有多大的区别。但是她毕竟没有当庭忏悔。其二是，汉娜在被指控以来所受到的种种待遇，也许并不完全是无可指责的，她自己能够感觉到这一点，甚至更为强烈地感觉到这一点。因此，或许在汉娜看来，法庭已经失去了审判她的资格，于是她决定，既不辩解，也不忏悔。当然，这也意味着她失去了一次非常重要的忏悔的机会。

如果不经过以上梳理，麦克和汉娜两个人之间剪不断理还乱的关系，对于一般的观众来说肯定是一头雾水。特别是影片的结尾，一位幸存者的后裔收下了汉娜的遗物，那个装着一些钱的锡罐，麦克也终于同意随后将以汉娜的名义进行有关读写教育的捐助，宽恕终于由不可能变成了可能。对此，观众更是如堕五里雾中。但是现在，要理解影片中的这些让人感到

玄奥的剧情关联，已经不那么困难了。汉娜以死和遗物表达了自己的忏悔和谢罪，而麦克已经原谅汉娜了。当然我们知道，这一切付出了惨痛的代价。而这就应该是影片让我们真正感受到的东西。

通过这一例证，我们或许可以认为，正像麦克很难宽恕汉娜过去曾经因对于生命的漠视而犯下的"原罪"，法国哲学家德里达也绝不能容忍西方传统哲学在发展语言学时对于文字的蔑视和扼杀。德里达是最早对语音中心主义展开集中而系统批判的大师，这些批判集中在其《胡塞尔〈几何学的起源〉引论》《论文字学》和《声音与现象：胡塞尔现象学中的符号问题导论》三部连续出版的著作中。这一批判意在解构欧洲哲学的逻各斯传统和形而上学传统，其具体路径和策略是通过解构、延异、增补等完成彻底的清算工作，将西方的逻各斯传统得以成型的隐蔽因素暴露出来，那就是贬低文字。当然我们并不想说，如果麦克就是德里达，那么麦克就会认为，拒绝识文断字就是汉娜不可饶恕的原罪。但是，我们却应该相信，麦克究竟能不能够爱上汉娜倒成了绝大的问题。

德里达的《论文字学》可以视为一部论战性著作，全书分为两个部分。第一部分为"字母之前的文字"，主要描述了文字与语言起源的协同性，并证明文字先于言语而存在，语言与声音的固执结合是在其后才出现的。第二部分为"自然、文化、文字"，主要通过对卢梭、列维-斯特劳斯和索绪尔著作的解构式分析，揭示了语音究竟如何排挤并压抑文字，并最终与语言和逻各斯紧密结合的过程。由此，全书的论辩逻辑便昭然若揭了："语音中心"并非自然自发的产物，而是与逻各斯的起源有着协同性。《论文字学》的最终目标就是释放出被压抑的"文字"的力量，探索开启文字时代的可能性。

德里达的文字观是一种广义的文字观。他将écriture和grammatologie（logy）定义为"文字"和"文字学"。德里达的文字"不仅表示书面铭文，象形文字或表意文字的物质形态，而且表示它成为可能的东西的总体，它超越了能指方面而表示所指方面本身"，"它在空间的分布上外在于

言语顺序（序列）"，"它不仅包括电影、舞蹈，而且包括绘画、音乐、雕塑等等"。这里的"文字"不仅不是通常意义上的书写符号，也不是一种实在意义上的书写过程，而是指一切意指活动的一般逻辑。或许我们应当把德里达的"文字"称之为符号，而把"文字学"称之为符号学。

在传统的语言学理论中，有一个认识不言而喻：与书写性的文字不同，语音有特殊的地位，它可随身携带，使用便利，甚至与生俱来。这些自然的属性决定了语音似乎有着理所当然的优势地位。但是，德里达却并不认同这一点，在他看来，语音与语言之间的牢固关系，并不是由声音的特质来保证的。

在德里达看来，历史上的拼音文字一直被当成一种"符号的符号"，充其量不过是语音的影子，言语的附属品，话语科学的恶性产物。面对历史对文字的不公正待遇，德里达试图通过对索绪尔的批判进行逆转。

德里达指出，索绪尔的能指/所指概念以任意性概念为中心，将语言符号系统封闭起来，与"自然"对立起来，进而使语言符号系统更加自我封闭，更加纯粹，更加自足，并将文字从中直接剔除。所以索绪尔才认为，文字只是语言的物质形式，是语言的附庸。

索绪尔的矛盾之处在于，他在把所指与现实进行关联的同时，把文字从能指系统中剔除了出去，以求能指系统自身的纯洁性和自足性。从而使能指成为服务于符号系统的一种功能，并且不再与所指关联，两者之间被确定为只存在着一种自然的、偶发联系。索绪尔理论的逻辑起点为对自然与文化的逻各斯式二元界定，最终又贬低和剔除文字，消除和压抑各种丰富多元的现实性干扰，以便保持语言系统的独立运作，而这一切都不过是为了"重返逻各斯"这一终极目的。索绪尔未能逃脱逻各斯中心主义传统的束缚，使其语言学本质上走向了其反面，即它仍旧是逻各斯中心主义主导的符号学，而并非真正的一般语言学，更不是语言科学。[1]

[1]《论文字学》，德里达著，上海译文出版社，1999年版，第44—56页。

在德里达看来，近代科学是导致语音与逻各斯亲密结合的另一个原因，这一结合也日益显现出了弊端，语言被逻各斯异化，被逻各斯掏空。德里达对语音中心主义的解构，把批判的矛头最终指向"逻各斯的在场哲学"。

德里达文字观的重大启发意义在于，德里达对文字的定义为我们重新审视电影这种特殊"文字"提供了某种支持。德里达描述了文字与文字学的哲学意义，我们亦可借此描述电影与电影学的文化意义。

电影作为意义传递方式，不但依附于语言，而且涵盖语言。电影作为"想象的能指"的优越性在于，它历史性地实现了一次伟大的文化跨越，从"文字—语言"的使得可见的和可想的以抽象符号形式交互传输的特征转换为"数字—电影"的使得可见的和可想的以见和想的形式交互传输的特征。也就是说，电影的重大的文化意义即体现在，电影已经并且还将继续以电影的现实书写和意识书写为目标，成为各种意指活动的实践场所，从而成为人类有史以来最有传播优势和影响力的表述手段。更不用说，这一手段将成为人类学和一切历史学的最完整的载体。

在德里达的视野里，我们这里所说的电影学，或许只是其广义文字学的一个分支。也就是说，德里达的文字学比我们的电影学具有更为宏大的野心。这样我们就更容易理解，为什么德里达在《论文字学》的题记中，在坚定不移地宣告文字学诞生并展望文字学的未来之时，却表现得那么忧心忡忡："未来已经在望，但是无法预知，展望未来，危险重重。它将彻底告别正常状态并且只能以稀奇古怪的形式显示出来，展现出来，对未来世界来说，对动摇了符号、言语与文字价值的东西来说，对直到我们未来的东西来说，仍然没有题记可言。"我们完全可以理解，这种对于文字学的担忧，对于电影学来说也是完全适用的。即使如此，电影学的文化意义也在于，以电影这种既具有特殊性又具有涵盖性的意指媒介为对象，提供关于人类普遍意指实践的理论描述。

但是我们看到，在今天电影已经开辟了一个被称之为视觉文化，或准确地说是电子文明的时代。尽管如此，电影学的文化意义目前还是很难得

到恰如其分的评估，它有待于一个时刻的到来，这就是电影的发展进一步在政治、经济和文化等领域不断地改变了人类文化的存在、传播和演进方式的时候。

德里达的努力提醒我们，语言与文字的历史、整个人类文明的历史，都是抹去差异的历史，是中心压抑边缘的历史，是一切被编织进符号秩序的历史，是征兆悄然显露的历史。历史不可逆转，亦没有依个人意志重新选择的可能，但对文字和文明的历史及现状进行哲学化的反思，仍然非常必要；它的价值在于，在历史的完整而坚固的面具上，"接缝"、"裂隙"不断地被我们发现，它们以踪迹的方式为我们更深刻地理解自身历史和文化的进程提供着某种启示。

因此，电影学在类似文字学意义上的发展，在人文科学的架构延伸中，从根本上说，就是通过广义电影现象而开展的对于文化和文明的历史研究，是一种以自省式和发现式的目光重新审视人类文明历程的认知实践。我们也许可以说，电影的重大的文化意义就在于，电影提供了一种更加具有时代意义和历史标本意义的全新"文字"，帮助我们通过认识电影来认识文化、文明的历史进程。正是在这个意义上，电影学的研究呈现出其重要性和必要性。

王志敏，北京电影学院、重庆大学美视电影学院